맞서는 엄지

예술은 어떻게 세상을 만들었나?

맞서는 엄지

예술은 어떻게 세상을 만들었나?

나이젤 스파이비

김영준 옮김

학고재 BBC BOOKS

How Art Made the World
by
Nigel Spivey
© Nigel Spivey 2005
First published by BBC Books, an imprint of Ebury Publishing. A Random House Group Company

Korean Translation Right © Hakgojae Publishing Co. 2015

차례

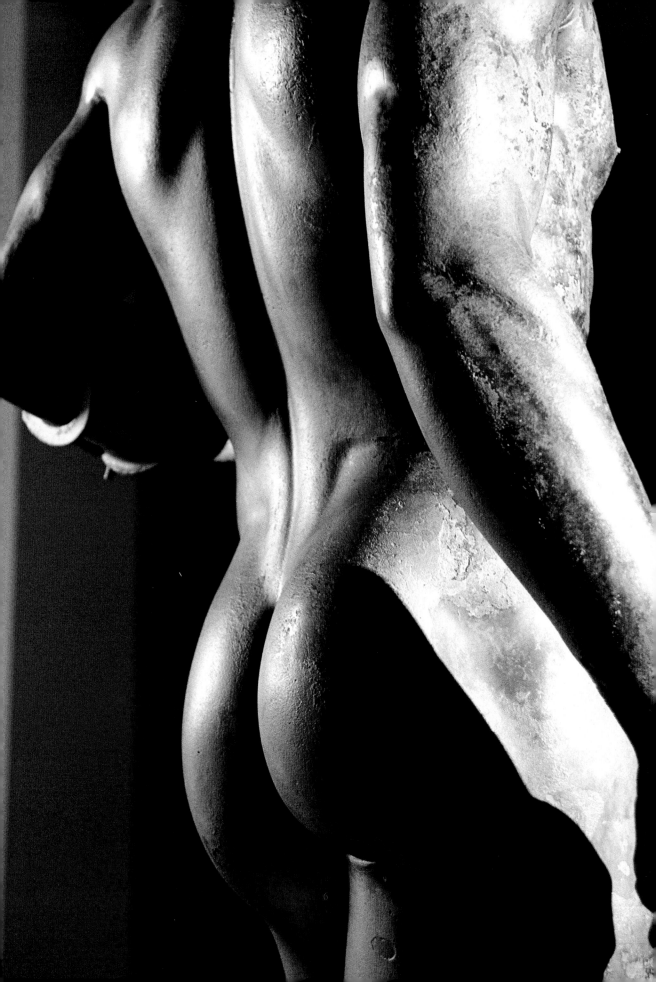

THE HUMAN ARTIST

인간 예술가

1

한 예술가가 있었다. 그는 미술학교에서 가르쳤다. 그의 강의를 듣기 위해 많은 학생이 몰려들었다. 그런데 수강 신청한 학생이 너무 많아서 학교 이사회는 특별 조치를 취하기로 했다. 이사회는 그 예술가를 불러, 그렇게 많은 학생을 수용할 만한 장소가 없다면서 수강 인원을 줄이라고 지시했다. "수강 신청한 학생 중 일부를 받지 말라고요?" 예술가는 반문했다. "당연하지요!" 이사회 관계자가 대답했다. 그러자 예술가는 "안 됩니다"라며 거부했다. 이사회가 "왜요?"라고 묻자 예술가는 단호하게 말했다. "인간은 모두 예술가이기 때문입니다." 그는 끝까지 자신의 신념을 꺾지 않았다. 교실 칠판에 '우리는 모두 예술가EVERYONE IS AN ARTIST'라고 쓰기도 했다. 결국 미술학교 이사회는 그를 해고했다.

손이 보인다(그림 2). 세월과 대륙을 초월하여 우리에게 손짓하며 다가오는 듯하다. 대단한 기교나 능숙한 솜씨로 그린 것은 아니다. 하지만 동시에 대단한 기교나 능숙한 솜씨를 발휘할 가능성이 있는 중요한 흔적이다. 인간의 손을 이루는 뼈와 힘줄과 근육은 인간을 특징짓는 주요한 해부학적 요소다. 고릴라, 침팬지 같은 영장류나 기타 유인원과 비교해볼 때, 인간의 손은 독특하다. 침팬지는 바나나 껍질을 벗기고 필요하면 찻잔도 들어 올린다. 그러나 침팬지는 정밀도가 떨어지는 악력에 의존한다. 인간과 달리 침팬지는 손바닥을 오목하게 만들지도 못한다. 인간의 손가락은 그런 영장류의 손가락보다 더 곧고 길쭉하다. 특히 손가락뼈가 세 마디까지 있어서 더 정교하고 섬세하게 움직일 수 있다. 또 양손에 각각 넓은 각도로 위치한 엄지손가락 덕분에 더욱 다양한 굴절과 장악이 가능하다. 이렇게 다른 손가락과 '맞서는 엄지'가 없었다면, 우리는 글씨를 쓰거나 그림을 그리거나 총을 쏘기도 어려웠을 것이다.

16세기 초 유럽의 화가들은 손의 생김새를 세밀하게 묘사하기 시작했다. 그들은 전문적으로 손을 연구하면서 묘한 의존성을 느꼈다(그림 3). 손이 없으면 손을 그릴 수 없다. 손이 없으면 손을 해부할 수도 없다. 17세기 네덜란드 화가는 한 해부학 수업에서 외과의가 팔의 굽힘근flexor tendon에 의해 엄지와 검지가 움직이

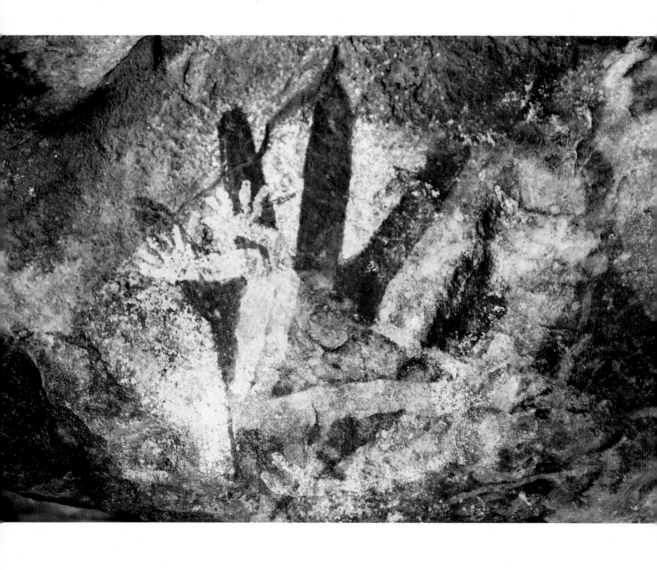

그림 2. 바위 표면의 손 그림, 오스트레일리아 아넘랜드Arnhem Land, 연대 미상.

는 원리를 설명하는 순간을 정확히 포착했다(그림 4). 외과의는 자신의 오른손 엄지와 집게손가락을 이용하여 집게를 들고 있고, 왼손으로 '맞서는 엄지'를 강조하고 있다. 이 장면을 기록한 화가는 당시의 강의 내용이 무엇인지 잘 알고 있었다. 이런 손의 장악력은 곧 신성한 재능이었다. 모든 동물 중에서 유독 인간을 특별하게 만든 재능.

인류 진화의 역사가 담긴 화석을 살펴보면, 세 마디로 분절된 손가락뼈와 폭넓게 자리 잡은 엄지손가락은 인류의 또 다른 신체 특징인 엄지발가락과 밀접한 관련이 있다. 약 400만 년 전에 지구 위를 방랑했던 오스트랄로피테신 Australopithecine이라는 원인猿人의 엄지발가락은 유인원의 것보다 현저히 크다. 이는 두 발로 균형을 유지하며 걸을 때 역학적으로 매우 유리한 점이다. 진화론에 따르면, 인간이 두 발로 걷게 되면서 몸속 혈액순환 체계가 크게 달라졌고 이에 따라 두뇌가 점점 커졌다.

어쨌든 직립 보행의 효과는 자명하다. 손이 해방되었다. 이제 땅을 짚을 필요 없이 다른 일을 한다. 도구와 무기를 제작하고 운반한다. 예술 창작도 한다.

내가 어렸을 때, 런던 동물원London Zoo에서 '침팬지 다과회The Chimps' Tea Party'라는 행사가 매일 열렸는데 아주 인기가 많았다. 다과가 놓인 탁자 주위에 침팬지 여러 마리가 빙 둘러앉아 있었다. 침팬지들의 옷차림은 기억나지 않는다. 그들에게 진짜 사기그릇이나 과도를 주었는지도 잘 모르겠다. 하여튼 거기서 벌어지는 난장판이 구경거리였다. 흔히 어른들은 집 안이 심하게 어질러져 있으면 '침팬지 다과회 같다'고 말했다. 처음엔 의외로 예의를 지키는 듯한 동물의 모습을 보고 나서 잠시 후 벌어지는 와달박달한 상황을 기다리는 게 언제나 재미있었다.

나의 기억을 단서로 독자들이 내 나이를 짐작할 수도 있겠다. 동물원이나 서커스에서 커다란 유인원이 웃음거리가 되는 시절은 지나갔다. 옷을 차려입은 침

그림 3. 밀라노의 화가(미상), 「손 습작Study of a Hand」, 1500년경.

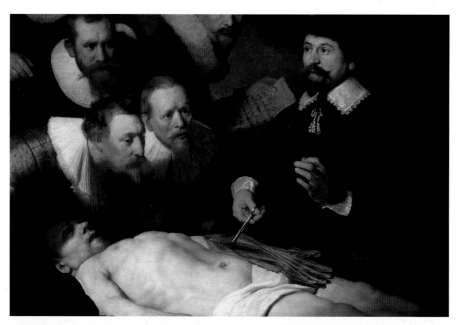

그림 4. 렘브란트Rembrandt van Rijn, 「니콜라스 튈프 박사의 해부학 강의Anatomical Lecture of Dr. Nicolaes Tulp」
일부, 1632년.

팬지를 TV에 등장시켜 익살맞게 특정 상표의 차茶를 애호하는 것처럼 보이도록 하는 광고가 오랫동안 성공적이었지만, 도덕적 유행이 바뀌면서 중단되었다. 하지만 동물학에 매료된 사람들 중 일부는 여전히 유인원과 인간 사이의 관계가 아주 밀접하다고 생각한다.

근대 과학에서 가장 영향력 있는 발견은 아마도 DNA 미세 분석일 것이다. DNA는 생물의 유전자로서 각 조직 세포 속에 있는 돌돌 감긴 띠 모양의 염색체를 구성한다. 각각의 종은 대개 쌍으로 이루어진 특정 개수의 염색체를 갖고 있다. 인간은 보통 46개이고, 아프리카의 유인원은 평균 48개다. 인간과 유인원의 유전자 구조가 아주 비슷하다는 뜻이다(참고로 모기의 염색체는 6개, 닭은 78개).

인간과 유인원은 DNA가 유사하고 아울러 진화론적으로 친족 관계에 있다는 일반적 인식 때문에 일부 연구자들은 혹시 유인원이 인간과 예술적 성향도 공유하고 있는지 조사했다. 찻잔을 들고 차를 마시도록 침팬지를 훈련시키듯이, 또한 많은 유인원을 길들여서 연필과 붓 쥐는 법을 가르쳤다. 실제로 1950년대 말에 런던 동물원에 살았던 침팬지 콩고Congo는 그의 작품을 전시했다. 콩고는 곁에서 부추기면 우리가 '리듬 있는 무늬'라 부를 만한 것을 그릴 수 있었다. 종이에만 집중해 스스로 붓을 움직여 선들을 긋고 교차시킬 수도 있는 듯했다. 콩고는 자신의 손에 물감을 묻히고 종이 위에 다섯 손가락을 찍어서 부채 모양을 만드는 방법도 분명히 알고 있었다.

콩고의 전시회는 대성황이었다. 하지만 그 이후 침팬지에게 여러 가지 그림 도구를 주면서 낙서하도록 유도하는 실험을 계속했지만 모방 이상의 능력을 보여 주지는 못했다. '추상 표현주의'는 이렇게 길든 동물이 그린 것에 대한 가장 너그러운 평가다. 지금까지 콩고를 포함한 그 어떤 유인원도 무언가를 재현하는 소질을 보인 적이 없다. 따라서 '인간 외의 영장류도 예술을 할 수 있다'는 주장은 별 의미가 없다. '앵무새가 말을 할 수 있다'는 얘기와 다르지 않으니까.

그럼 이제 '인간 외에 예술을 할 수 있는 종이 또 있을까?'라는 의문은 완전히 해소된 것일까? 꼭 그렇진 않다. '새는 노래할 수 있다'는 주장을 반박할 수 있는 사람은 없다. 이른바 극락조나 갈라파고스 제도에 서식하며 푸른 발을 지닌 부비booby 같은 새는 춤도 춘다고 알려져 있다. 뉴기니 및 오스트레일리아 북부에 사는 바우어새bower bird는 더 특이하다. 이 새가 나뭇가지로 짓는 피라미드형 그늘집에는 우리가 흔히 예술적 요소로 여기는 디자인, 형태, 색상과 명암 등이 나타난다.

오스트레일리아 원주민은 오래전부터 바우어새가 만드는 정자처럼 생긴 구조물을 알고 있었다. 반면에 이것을 처음 본 유럽 탐험가들은 인간이 남긴 흔적이라고 생각했다. 크고 작은 나뭇가지로 얼개를 이루어 약 3미터 높이로 쌓았는데 분명히 둥지나 은신처는 아니다. 외부는 꽃과 딸기류, 밝은 색상의 이끼 등으로 장식하고 내부도 반들거리는 송진을 발라 다채롭게 꾸몄는데, 한마디로 즉흥 잡동사니 뒤범벅처럼 보인다. 예전에 가족과 함께 퀸즐랜드Queensland 북쪽을 여행하다가 텐트를 치고 야영한 적이 있다. 날이 밝을 무렵, 우리는 공교롭게도 바우어새의 그늘집과 아주 가까운 곳에서 잠을 잤다는 사실을 깨달았다. 성마르고 새된 소리가 온 사방에 울려 퍼졌다. 수컷 바우어새였다. 매우 성난 듯이 깃털을 모조리 세우고 그늘집 주위를 활보하고 있었다. 버려진 병뚜껑이나 병마개를 골라 그늘집 둘레에 늘어놓은 상태였다. 이와 더불어 조개껍데기, 유리, 도자기 파편 같은 비교적 귀한 수집품도 보였는데, 빨간색과 분홍색의 선호도가 확연히 높았다. 우리는 텐트 뒤에 숨어 이 광경을 지켜보면서 그 새가 우리를 멀리 쫓아내기 위해 애쓰는 중이라고 생각했다. 하지만 이내 다시 깨달았다. 그 새의 행동은 자신의 영역을 침범한 야영객을 향한 것이 아니라 근처 수풀 속에 있는, 교태를 부리듯 고개를 갸울이고 앉아 있는 우중충한 빛깔의 암컷 바우어새에게 잘 보이기 위한 것이었다. 힘차고 활발한 화려한 공연이었다. 뛰어오르며 한껏 뻐기다가 식식 소리를 내면서 뒹굴기도 했다.

일이 잘 풀렸다면 이 그늘집이 궁극적 몸부림, 즉 교미의 배경이 됐을 거라는 사실을 나중에 알았다.

수컷 바우어새는 번식기에만 이렇게 정력적으로 움직인다. 그늘집 짓기는 그 그늘에서 일어나는 구애 행위의 일부로 보인다. 공작과 달리 수컷 바우어새는 자신이 욕망하는 암컷 앞에서 과시할 만한 멋들어진 깃털 부채가 없다. 대신 기발하고 사치스러운 그늘집과 활력 있는 몸짓으로 짝을 유혹한다. 이 과정에서 다른 수컷이 자신의 그늘집을 약탈하거나 파괴하지 못하도록 지켜야 한다. 동물학자들은 이를 두고, 수컷 바우어새의 짝짓기 신호가 전이됐다고 말한다. 즉, 바우어새는 외모에 의존하지 않고 자신의 고안품을 선보이는 능력을 길렀다는 것이다.

바우어새의 행동과 그늘집에 관한 이런 설명이 정확하다면, 암수 바우어새에게 어떤 장식적 혹은 미학적 감수성이 있을 것이라는 생각을 떨치기 어렵다. 바우어새는 반짝이거나 흥미로운 물건을 넝마주이처럼 그러모을 뿐만 아니라, 의도대로 전시하는 소질이 있다. 게다가 그림도 그리는 것처럼 보인다. 풀이나 재, 딸기류의 과일을 씹어서 색깔 있는 점액으로 만든 후에 부리로 그것을 그늘집 벽에 바른다.

바우어새의 이런 모습을 지켜보면 참으로 경이롭다. 하지만 이것은 경이로운 예술인가? 아니면 단지 경이로운 생식욕인가?

'무엇이든 예술이 될 수 있다Anything can be art.' 프랑스 아방가르드 예술가 마르셀 뒤샹(Marcel Duchamp, 1887~1968)의 선언이다. 뒤샹은 자전거 바퀴, 보틀랙, 세라믹 소변기처럼 평범한 물건을 예술품으로 전시해서 유명해졌다. 더 나아가 우아한 콧수염과 턱수염이 그려진 '모나리자'를 선보이기도 했다. 이후 현대 예술가들은 그들에게 독창성을 기대하는 대중에 맞서 뒤샹의 '불온한' 선례를 따라 반복해서 위악을 부렸다. 타이어 더미, 너절한 침대, 이런 게 예술이 아니라고 말할 수 있는 사람이 있는가?

당연히 대중은 이에 당황하고 분개하면서 그런 예술가를 경멸했다. 우리가

이렇게 반응하는 것은 그들이 괘씸하기 때문만은 아니다. 혹은 사취詐取에 대한 부르주아의 공포 때문만도 아니다. 근본적인 이유는 따로 있다. 바로 우리가 본능적으로 예술이 무엇인지 알기 때문이다. 우리는 모두 예술가이기 때문이다. 우리는 상징하는 종symbolic species이다. 자전거 바퀴나 너절한 침대를 어떻게 재현하는지 아는 종이다. 이 종은 독특한 손을 민첩하게 움직여서 그런 물건을 상징하는 이미지를 만들어낼 줄 안다.

이 시점에서 거론해야 될 현대 아방가르드 예술가가 한 명 더 있다. 독일 태생의 요제프 보이스(Joseph Beuys, 1921~1986)다. 그는 미술학교에서 수강생 수를 제한하는 경영진의 조치를 거부해 마찰을 빚었다. 이때 인간의 타고난 권리를 천명하듯 '모든 인간은 예술가'라는 기치를 내걸었다. 1972년에 벌어진 이 거부 사태는 이 책의 첫머리를 장식한 일화의 소재가 되었다. 보이스는 뒤셀도르프의 모든 시민이 훌륭한 화가라는 것을 증명하고 싶었던 게 아니다. 인간이 추구하는 모든 분야에 내재한 창의성을 옹호하려는 것뿐이었다. '모든 인간은 예술가'라는 말은 간명한 진리를 담고 있다. 그러고 보면, 서론에 해당하는 이 장의 제목은 동어반복의 오류를 범하고 있다. 혹은 뻔한 사실을 적어놓은 것에 불과하다.

인간 예술가. 이외에 또 어떤 예술가가 가능할까? 앞서 살펴보았듯이 침팬지도 아니고 새도 아닌 오직 우리 인간만이 상상력을 발휘해 상징을 만든다. 우리를 둘러싼 세계뿐만 아니라 우리의 머릿속에 있는 것까지 재현한다. 이 책은 우리가 이런 능력을 발전시키고 발휘한 역사를 탐구한다. 예술로써 이야기를 전하고, 사회의 위계를 수립하며, 주위 환경과 관계를 맺고, 초자연적인 것을 표현하며, 자신의 이미지를 만들고, 우리의 생명은 유한하다는 냉혹한 사실 앞에서 우리의 마음을 달랬던 역사를 살펴볼 것이다. 이 책의 원제인 '예술은 어떻게 세상을 만들었나 How Art Made the World'는 작위적이긴 해도 무의미하진 않다. 돌이켜보면, 인간이 예술가가 되기 훨씬 전부터 인류 또는 그와 유사한 종이 존재했다. 어느 정도 직

립하면서 탄자니아 올두바이Olduvai 협곡에 자취를 남긴 원시 인류는 약 200만 년 전에 나타났다. 이후에 나타난 호모 에렉투스Homo erectus는 완전한 직립 인류로서 손으로 석기를 만들고 불을 사용할 수 있었다. 약 20만 년 전에 호모 사피엔스(Homo sapiens, 영리한 인간)가 나타났고, 이들은 다시 10만 년 전쯤에 호모 사피엔스 사피엔스(Homo sapiens sapiens, 지혜로운 인간)로 진화했다. 호모 사피엔스 사피엔스는 마침내 번성하여 이 세계를 '만들었다'.

인간의 또 다른 독특한 능력인 언어 능력의 발달 시기와 그 과정에 대해서는 전문가들의 의견이 분분하다. 큰 두뇌를 가진 네안데르탈Neanderthals인을 호모 사피엔스가 몰아낼 수 있었던 까닭도 역시 학계의 숙제로 남아 있다. 물론 예술의 출현도 마찬가지다. 산발적으로 발굴된 고대 유물의 일단을 보면, 인간의 얼굴이나 신체와 우연히 닮은 자연물을 골라서 간직하는 습속이 있었다고 추정할 수 있다. 또 인간이 어떤 기호나 문양을 그리는 행위는 우리가 짐작하는 것보다 훨씬 오래전부터 있었다는 증거가 잇따라 나오고 있다. 한 예로 아프리카 남부 해안가의 블롬보스 동굴Blombos Cave에서 발견된 암각화는 약 7만 7천년 전의 것으로 추정된다. 하지만 이 책에서 말하는 '예술'이 구체적으로 무엇을 의미하는지 독자들은 이미 알아차렸을 것이다. 이것은 공예craft가 아니다. 100만 년 전에 호모 하빌리스Homo habilis가 지녔던 능력, 즉 믿기 어려울 만큼 정교한 도구를 만드는 능력이 아니다. 이것은 장식embellishment도 아니다. 바우어새의 감각, 즉 형태와 색깔에 대한 미감도 아니다. 인간의 예술품 속에 그런 공예나 장식적인 의도가 가득 담길 수도 있겠지만, 인간의 예술은 무엇보다 결정적으로 우리의 특유한 상상력에서 시작한다. 이렇게 무언가를 상상하여 시각적으로 상징화하는 능력은 두 발로 걸어 다니는 습관처럼 선사시대에 우리가 진화하는 과정에서 생겼다. 따라서 예술의 기원을 추적하려면 우선 그때 그 시절을 알아야 한다. 과연 우리는 언제부터 우리의 손재주와 지능을 결합해 재현하는 요령을 터득했을까?

어린이 예술

어쩌다가 동물에 의해 야생에서 길러진 50여 명의 어린아이 사례를 관찰해보면, 예술도 언어처럼 인간 사회의 산물이라는 사실을 확인할 수 있다. 곰이나 늑대와 함께 자란 아이는 말도 못하고 그림도 그리지 못한다. 아이가 그림을 그리는 것은 그렇게 하도록 교육을 받았기 때문이다. 그들이 그림이 있는 세상에 태어났기 때문이다. 이 세상 아이들의 대부분은 연필을 겨우 쥘 수 있게 되면 곧바로 무언가를 그려보라는 말을 듣는다. 이런 아이들의 그림은 언제나 어디서나 유사하며, 저명한 스위스 심리학자 장 피아제(Jean Piaget, 1896~1980)가 정립한 아동 발달 양상에 들어맞는다. 예컨대, 네 살 난 아이들에게 사람이나 익숙한 물건을 그려보라고 하면, 그들의 그림은 어김없이 다음과 같은 특징을 보인다(그림 5).

① 직접 관찰하며 그리지 않는다. 기억한 것을 그린다.
② 특정 부분(기억에 남는 것)을 두드러지게 강조하고 다른 부분은 생략한다. 몸통은 거의 없고 머리가 대부분을 차지하는 올챙이 인간homme tétard이 가장 흔한 사례다.
③ 그러나 눈에 보이지 않더라도 그 대상의 일부로 여겨지는 것을 함께 그린다. 예를 들면, 집을 그리면서 내부의 사람까지 그린다.
④ 축척이나 비례를 거의 고려하지 않고, 원근법과 '착시'에 대한 감이 없다.

사실 위의 네 가지 특징은 이른바 개념예술의 특징과 일치한다. 개념예술도 주로 머릿속 이미지에 의거하며 시각적 상징이나 재현을 그 대상의 실제 모습에 부합시키는 데는 관심이 없기 때문이다. 피아제를 포함한 여러 학자가 설명했듯, 아이는 추후 발달단계에 접어들면서 사물을 눈에 보이는 대로 그리기 위해 이미지를 '교정'한다.

일부 전문가들은 사생 능력이 탁월한 사람의 두뇌 구조가 좀 특별하다고 믿는다. 보통 우리는 이런 사람을 천재 예술가라고 부른다. 이탈리아의 전설적인 화가 조토(Giotto, 1267?~1337)는 원래 목동이었는데, 자기가 돌보는 양을 바라보면서 심심풀이로 바위에 그리다가 별안간 유명해졌다. 또 20세기의 거장 파블로 피카소(Pablo Picasso, 1881~1973)는 "난 어린아이였을 때도 어린이처럼 그리지 않았다"라고 뽐내며 말하길 좋아했다. 하지만 이와 별도로 다음 장에 나오는 그림들은 명확한 증거를 제시한다. 인류 최초의 예술은 도무지 어린이의 것을 닮지 않았다는 증거.

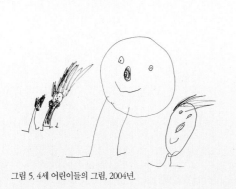

그림 5. 4세 어린이들의 그림, 2004년.

THE BIRTH OF THE IMAGINATION

상상의 탄생

2

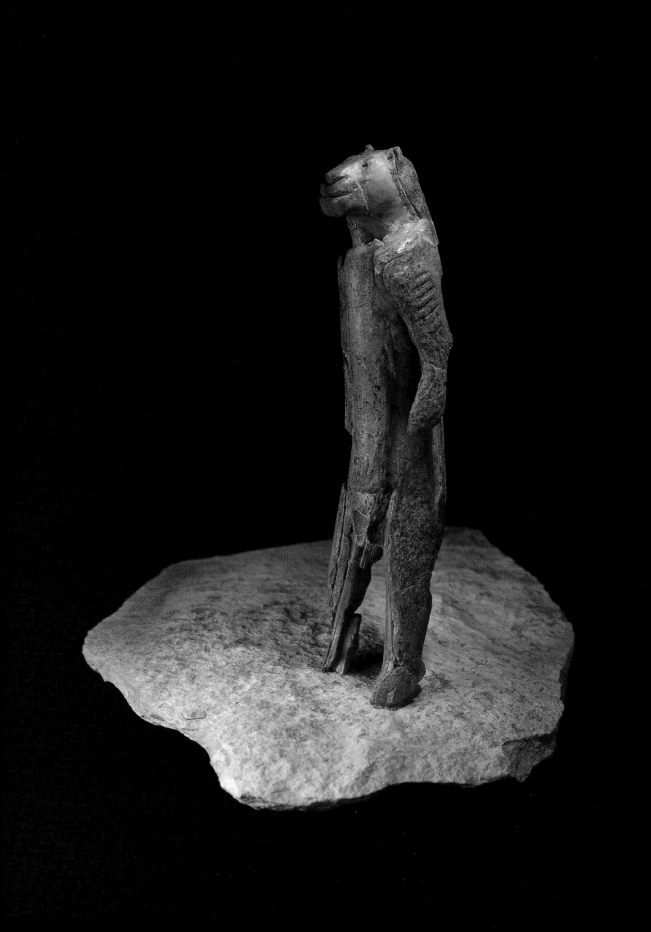

1879년 어느 가을날, 에스파냐 귀족 출신의 한 남자가 딸과 함께 작은 모험에 나섰다. 그들은 동굴 하나를 탐험할 예정이었다. 에스파냐 북부 칸타브리아(Cantabria) 지방의 푸엔테 산 미겔Puente San Miguel에 위치한 그들의 영지에서 그리 멀지 않은 곳에 있는 동굴이었다. 귀족의 이름은 마르셀리노 산즈 데 사우투올라Marcelino Sanz de Sautuola였고, 딸은 열 살도 채 되지 않은 마리아Maria였다. 그들은 알타미라Altamira 동굴의 언덕길로 향했다. 그곳이 선사시대 사람들의 주거지였다는 사실이 얼마 전에 밝혀진 터였다. 당시의 용어를 차용하자면, 알타미라 동굴은 혈거인 또는 '아담 이전의 사람들'이 살았던 곳으로 여겨졌다.

열정적인 아마추어 고고학자였던 사우투올라는 알타미라에서 뭔가를 발견할 수 있을 거라는 기대감에 부풀어 있었다. 낯선 동물의 뼈가 흩어져 있거나 옛날에 불을 피웠던 흔적이 있을지도 모른다. 운이 좋으면 동굴 바닥에서 간단한 도구나 연장을 발견할 수도 있다.

단지 골동품을 찾는 것이 사우투올라의 목적은 아니었다. 나중에 그가 알타미라에서 발견한 것을 공개할 때, 탐험의 궁극적 동기를 진지하게 밝혔다. "이 산중에 살았던 고대 주민의 기원과 관습을 가리고 있는 두꺼운 베일을 찢어버리기 위해서"라고. 마리아와 함께 동굴 안으로 들어간 그는 등불을 켜고 쭈그려 앉아 땅바닥을 조사하기 시작했다. 동굴 안은 꽤 널찍했으며 서늘하고 축축했다. 아빠가 바닥을 긁고 쑤시는 동안 마리아는 혼자 돌아다니면서 동굴 안을 살폈다. 잠시 후, 아이가 놀라서 외치는 소리로 알타미라 동굴의 어둠이 진동했다.

"아빠, 이거 봐요. 소 그림이에요!"

그러니까 알타미라의 저 유명한 선사시대 '미술 갤러리'를 목격한 최초의 근대인은 소녀였다(그림 6).

마리아는 아빠보다 키가 작았기 때문에 낮은 동굴 천장에 있는 그림을 더 잘 볼 수 있었다. 하지만 자연 암석이 이룬 둥근 천장 곳곳에 그려진 동물의 이름을 정

확히 맞히진 못했다. 그것은 들소의 일종으로 수천 년 전에 멸종한 오록스aurochs였다. 서 있고, 풀을 뜯고, 달리고, 혹은 잠을 자는 오록스 떼 그림이었다. 이들 주위로 말, 아이벡스ibex, 멧돼지도 보였다. 모두 네발 달린 짐승이었다. 사우투올라는 마리아가 발견한 것을 유심히 올려다보고 너무 흥분해서 무어라 말을 하지 못했다. 이것이 엄청나게 오래된 예술이라는 사실을 직감했기 때문이다. 아무런 정보도 없는 상태에서 그렇게 직감한 것은 아니다. 동굴 안에는 석기시대, 또는 고고학 용어로 구석기시대 후기(약 4만~1만 년 전)에 속하는 잔해가 널브러져 있었다. 또한 이보다 조금 앞서 프랑스의 동굴에서 동물 모양의 뼈 조각품이 발견된 일이 있었는데, 사우투올라는 그것이 알타미라 동굴에 그려진 동물이 유사하다는 것을 알았다.

이 신사 학자는 알타미라 답사 결과를 즉시 공개했고, 이는 큰 반향을 불러일으켰다. 오늘날에도 충분히 납득할 수 있는 반응이다. 유적 보존을 위해 이제 방문객은 복제품만 볼 수 있다. 알타미라 동굴의 바위 표면을 보고 있으면, 여기서 '그림'이란 말은 적당하지 않다는 것을 이내 깨닫게 된다. 울퉁불퉁한 바위 덕분에 육중한 동물을 3차원으로 보는 듯하다. 어스름 속에서 들소처럼 생긴 동물의 커다란 어깨가 드러난다. 이 들소의 정확한 종이 무엇인지 추측할 겨를도 없이, 우리는 이것이 과시하는 매우 세밀한 묘사에 충격을 받는다. 알타미라 동굴벽화는 동물이 풀밭에 어떻게 서 있었는지, 쉴 때나 상처를 입었을 때 어떻게 드러누워 있었는지 생생하게 드러낸다. 한마디로 실감 난다. 색깔도 주목할 만하다: 붉은색과 검은색이 주로 쓰인 가운데 갈색, 자주색, 노란색, 분홍색과 흰색이 군데군데 섞이면서 형태에 음영을 부여한다. 여러 가지 산화물과 탄화물로 이루어진 유기 색소가 진한 빛깔을 내며 벽화에서 웅숭깊은 흙빛과 질감을 느끼게 한다. 아무튼 이 벽화는 선사시대의 인류가 그린 것이라고 믿기 어려울 만큼 훌륭하다.

사우투올라에겐 불행한 일이었지만, 실제로 당대의 많은 사람들이 믿지 않았다. 처음에는 언론에 대서특필되고, 왕족이 직접 현장을 방문하기도 했다. 그러

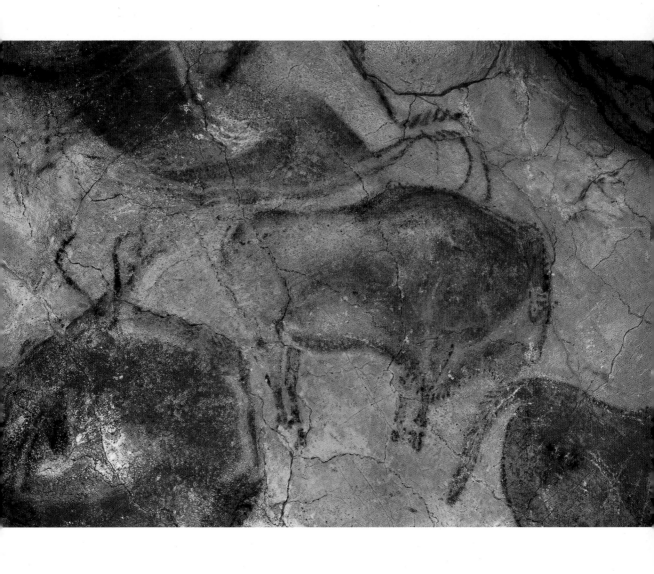

그림 6. 마리아와 마르셀리노 데 사우투올라가 발견한 동굴벽화의 일부, 에스파냐 알타미라, 기원전 1만 1000년경.

나 얼마 후, 알타미라 예술이 진품이 아니라고 의심하는 목소리가 여기저기서 터져 나왔다. 당시 고고학자들이 알고 있는 선사시대 유적 중에서 그렇게 정교한 회화가 그만한 규모로 발견된 적은 없었기 때문이다. 이에 섣부른 추측이 난무했다. 혹자는 로마 제국이 이베리아 반도를 지배하던 시절에 그려진 것이라고 추측했다. 사우투올라가 알타미라 동굴벽화를 공개한 후, 1년쯤 지나자 더욱 악의적인 소문이 돌았다. 한 화가가 동굴 속으로 들어가는 것을 누군가가 보았고, 사우투올라가 그 화가를 사주해서 동굴에 그림을 그리게 했다는 헛소문이 돌았다. 이런 말이 돌고 돌아 급기야 사우투올라가 직접 그림을 그렸다는 낭설까지 퍼졌다. 결국 사우투올라는 국내외에서 얼간이 취급을 받거나 사기꾼으로 의심을 받았다. 실없는 사람으로 낙인찍힌 채, 그는 깊은 시름에 잠기어 1888년에 죽었다. 친구들이 증언한 대로 사우투올라의 삶은 그 모든 일로 인해 비통에 빠졌다.

어린 마리아는 살아가면서 아버지의 명예가 완전히 회복되는 것을 지켜보았다. 선사시대 예술의 선구적인 탐험가를 비참하게 만든 숱한 의심들을 아쉬워하기 전에, 우리가 알타미라 동굴벽화를 보았을 때 받은 첫인상을 인정하자. 또한 이후 에스파냐와 프랑스 남부에서 발견된, 라스코Lascaux와 쇼베Chauvet 동굴 같은 거대한 지하 유적을 처음 보면 사람들은 어떻게 반응하는가? '놀랍다', '믿기 어렵다', '경이롭다'와 같은 감탄사를 터뜨린다. 그리고 난해한 수수께끼에 직면한다. 고대 인류가 남긴 수공예품은 많지만, 석기시대 유럽의 대규모 동굴벽화만큼 우리를 난감하게 만드는 것은 없다. 이제부터 우리는 이러한 벽화의 의미와 그것이 지하에 그려진 이유를 탐색할 것이다. 그러면서 특정 이론은 받아들이고 다른 이론은 배척할 것이다. 하지만 모두 다 이론일 뿐이다. 결국 우리의 가장 적절한 반응은 경탄일지도 모른다. 다만 이런 불가사의한 벽화가 특정 지역에 국한된 현상이 아니라는 점만은 확실하다. 알타미라는 인류의 진화라는 도도한 흐름에 속한 것이고, 그런 이유로 더욱더 흥미롭다.

창조적 폭발

마리아와 사우투올라가 발견한 알타미라 동굴벽화의 색소를 방사성탄소연대측정법으로 조사했더니, 1만 3300~1만 4900년 전에 그려졌다는 결과가 나왔다. 놀랍긴 하지만 이는 이미 1879년에 사우투올라가 추정했던 연대와 엇비슷하다. 그런데 당대의 식자들은 왜 그토록 사우투올라의 말을 믿지 않으려고 했을까?

이유는 간단하다. 인류의 기원과 진화에 대한 과학계의 통설에 알타미라가 부합하지 않았기 때문이다. 일찍이 찰스 다윈Charles Darwin이 자연선택에 의해, 또는 그가 직접 만든 용어는 아니지만 '적자생존'의 결과로 진화가 일어난다고 주장했을 때, 빅토리아 시대의 영국은 신학 논쟁에 휘말렸다. 하지만 다윈의 이론은 선사시대에 대한 서구인의 정형화된 시각과 합치되었기 때문에 비교적 널리 인정받았다. 적자만 생존하는 방식으로 진화가 이루어졌다면, 또한 인류가 점점 더 나은 적응력을 발휘해 이 세계를 더욱 잘 이해하고 제어하는 방향으로 발전해왔다면 수만 년 전에 살다가 사라진 인류는 틀림없이 선천적으로 뒤떨어지고 무지하고 어리석었을 것이다.

영국 철학자 토머스 홉스Thomas Hobbes는 1651년에, 인류 문명이 시작되기 전의 '자연 상태'와 삶의 '열악한 조건'을 꼼꼼히 기술했다: 그때는 "폭력과 죽음, 위험과 공포가 끊이지 않았고, 인간의 삶은 고독과 빈곤에 찌들어 험악하고 잔인했으며 짧았다". 알타미라 벽화가 발견되었을 당시, 사람들은 대부분 '동굴 인간 caveman'을 열등한 털북숭이 정도로 여겼다. 손가락 마디가 땅에 질질 끌리고, 손에는 투박한 몽둥이를 들고 있는 모습을 상상했다. 이 '미개인'은 허기진 배를 채우기 위해 들소를 쫓아다녔을 것이다. 그런 그들이 동물을 세밀하게 묘사하고 섬세하게 색상까지 입힌다? 그런 예술적 능력이 있었다고는 도저히 믿을 수 없다.

기존의 논리와 사고는 이와 같았다. 하지만 이후 동굴벽화가 여기저기서

(특히 프랑스에서) 추가로 발견되자 기존의 입장을 강력히 고수하던 사람들도 고개를 갸우뚱할 수밖에 없었다. 예를 들면, 프랑스 페리고르Périgord 지방의 레제지 Les Eyzies 근처에 있는 두 유적, 즉 레콩바렐Les Combarelles과 퐁드곰Font-de-Gaume에서 발견된 동굴벽화가 1901년에 진품으로 확인되었다. 이듬해에 에밀 카르타이야크Emile Cartailhac라는 프랑스 학자의 발표를 기점으로 큰 변화가 생기기 시작했다. 원래 카르타이야크는 알타미라를 누군가의 장난으로 치부했던 학자 중 한 사람이었다. 그랬던 그가 이제 자신의 의심이 실수였음을 인정하는 글을 발표했다. 알타미라를 포함한 여러 동굴벽화는 진실로 '여명의 시간'에 속한다는 내용이었다. 1902년 여름, 몽토방Montauban에서 열린 학회에 참석한 학자들과 함께 카르타이야크는 그 지역의 몇몇 동굴벽화를 답사했다. 드디어 합의가 이루어졌다. 선사시대에도 정말로 예술이 있었다고. 그리고 그에 대한 연구가 막 시작되었다.

20세기에 들어 태곳적 동굴이 더 많이 발견되었고, 동굴에서 발견된 것은 벽화뿐만이 아니었다. 1909년에 역시 프랑스 레제지 근처의 카프 블랑Cap Blanc에 있는 동물 모양 돋을새김이 세상에 알려졌다. 또 피레네 산맥 튁 도두베르Tuc d'Audoubert의 깊은 동굴 끝에는 점토로 빚은 두 개의 들소 형상이 있다.

근대에 이루어진 발견에는 대개 일화가 따른다. 몽티냐크Montignac 부근의 라스코 동굴 안에 있는 화려한 동물 벽화는 1940년에 어린 남학생 몇 명이 잃어버린 개를 찾던 중에 우연히 발견한 것이다(그림 7). 1994년에는 프랑스 아르데슈 계곡Ardèche Gorge의 지하를 정밀하게 탐사해 더욱 주목할 만한 동굴벽화를 발견했는데, 이때 이 현장의 소유권을 둘러싸고 벌어진 논쟁이 법정 소송을 소재로 한 드라마를 방불케 했다. 이곳의 명칭은 동굴 속에 제일 먼저 등불을 비춘 열정적인 탐험가의 이름을 따서 쇼베 동굴이라 한다.

코뿔소 두 마리가 서로 뿔을 맞대고 싸우고 있다. 자연에서 일어난 사건을 누군가가 경쾌하고 자신 있는 필치로 기록했다. 고양잇과 동물의 옆모습이 연달아

26

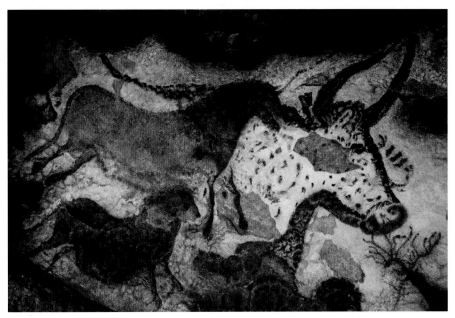

그림 7. 라스코 동굴벽화 중 '황소의 방Salon of the Bulls' 일부, 프랑스 몽티냐크 부근, 기원전 1만 8000년경.

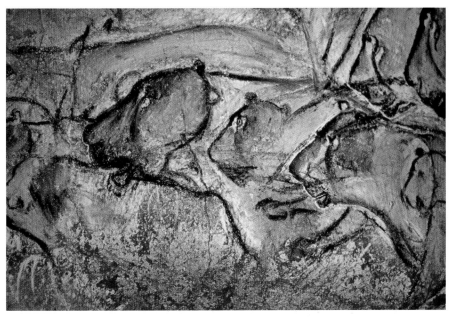

그림 8. 쇼베 동굴의 '사자 벽Lion Panel' 중 능숙한 솜씨로 그려진 고양잇과 동물의 옆얼굴, 프랑스, 기원전 3만 2,000~3만 년경

겹쳐 있다. 오늘날의 화가가 사용하는 원근법이나 투시도법을 수만 년 전에 무심코 예시한 듯한 구도다(그림 8). 놀랍지 않은가? 참으로 놀랍다. 하지만 아주 믿기 어려운 일은 아니다. 왜냐하면 적어도 3만 년 전에 그려진 쇼베 동굴의 벽화는 구석기시대 후기(약 4만~1만 년 전)에 일어난 전반적인 변동을 암시하는 유적 중에서 가장 두드러진 사례이기 때문이다. 일부 고고학자들은 이 변동을 '창조적 폭발creative explosion'이라고 부른다. 이는 프랑스나 유럽 대륙에 국한된 현상이 아니다. 근본적으로 호모 사피엔스라는 특정한 종, 즉 지상에 번성한 '영리한 인간'의 굉장한 발전을 의미한다.

신체 특징상 '근대 인간'으로 볼 수 있는 인간이 출현한 배경은 앞서 1장에서 요약했다(17쪽 참조). 여기서는 영리하고 창조성 있는 호모 사피엔스가 약 4만~3만 년 전에 동굴벽화와 함께 남긴 다른 유물을 살펴보자. 주요한 유물은 다음과 같다.

1. 정교하게 대칭적으로 만든 석기. 대칭성으로 도구의 기능을 보조했을 것이다(가령, 도끼를 던져 멀리 있는 목표물을 맞힐 때). 혹은 도구의 기능과 더불어 미감을 추구한 결과일 수도 있다.

2. 구멍 뚫린 이빨과 조개껍질은 장신구 역할을 했다. 말하자면 개인의 몸을 치장하는 '보석'이었다. 사회적 지위를 상징했을 가능성도 있다. 한 예로, 오스트레일리아 서부 만두만두Mandu Mandu에서 발견된 조개껍질 목걸이가 있다.

3. 시신과 함께 묻은 음식과 기타 물건. 레제지 인근 크로마뇽Cro-Magnon 인의 매장지와 체코 공화국의 돌니베스토니체Dolni-Vestonice에 있는 매장지를 발굴한 결과, 이렇다 할 구조를 갖춘 무덤은 없었다. 하지만 거기서 발견된 부장품들을 보면, 당시에 장례식이나 사후 세계에 대한 믿음이

있었다고 추측할 수 있다.

4. 뼈나 뿔에 새긴 자국은 의도적이고 체계적인 것으로 보인다. 중국 베이징의 저우커우뎬周口店에서 발견된 이런 사례는 아직도 해석의 여지가 많다. 또 아프리카 적도 부근의 이상고Ishango에서 나온 도구의 손잡이에는 정교한 눈금이 새겨져 있는데, 이는 달이 기울고 차는 것에 따라 시간을 측정할 수 있도록 만든 기호 체계다.

이렇게 문화가 '도약'했던 시대에 인간은 목소리로(노래를 포함해) 의사소통하고, 춤을 추고, 몸에 그림도 그렸겠지만, 실상 이런 것은 고증할 방법이 없다. 아주 작거나 휴대했을 만한 예술품은 거의 다 사라졌다. 또 세계 여러 곳에서 무언가 바위에 새긴 것들이 많이 발견되지만, 이 경우는 고고학자들이 연대를 확실하게 검증할 수 없다. 이러한 이유 때문에 예술의 연원을 조사하려면 우리는 유럽의 구석기시대 동굴벽화에 초점을 맞출 수밖에 없다. 그것은 이 지구에서 일어난 '창조적 폭발' 현상이 가장 확연하게 보존된 자취다. 자, 그렇다면 그것이 나타난 연유를 어떻게 설명할 수 있을까?

예술을 위한 예술?

20세기 예술가 중 가장 유명한 인물이라 할 만한 피카소는 라스코 동굴벽화가 발견된 후 1941년에 그곳을 방문한 것 같다. "그동안 우리는 배운 게 없다!" 그가 감탄하며 했던 말이다. 아니, 감탄보다 분개에 가까웠다. 근대 '문명'사회의 예술이 달성한 것인 줄 알았던 재현 기법을 석기시대 라스코의 이름 없는 화가가 미리 보여준 셈이다. 피카소는 라스코 동굴에 유난히 많은 황소 그림을 보고 틀림없

이 묘한 기분을 느꼈을 것이다. 황소는 그가 어려서부터 즐겨 그리던 소재였다. 게다가 벽화 속 동물의 일부는 윤곽이 두꺼운 검은 선으로 강조되어 있는데, 피카소와 1905년에 '야수파les fauves'로 불린 화가들을 포함한 후기 인상파 화가들이 한때 이와 유사한 화법을 선호했다는 점을 상기하면 이것 역시 묘한 일이었다. 에스파냐 태생의 이 화가는 수만 년 앞서 발명된 양식을 보고, 이를테면 '과거가 주는 충격shock of the old'을 받고 허탈해졌을지도 모른다. 이후 1953년 파리 박람회에서 피카소는 자신의 작품을 위해 횃불이 가물거리는 선사시대 동굴 분위기를 재현했다. '조상 동업자'에 대한 일종의 감정이입이었다.

피카소의 반응에 공감하는 사람들이 많을 것이다. 벽화에 그려진 들소와 아이벡스나 매머드가 정확히 어떤 종인지 구분하는 게 힘든 일일지도 모른다. 하지만 알타미라에서 어린 마리아가 얼른 알아챘던 것처럼, 고대의 예술가가 무엇을 재현하려고 했는지는 어렵지 않게 알 수 있다.

그렇다면 직관적으로 우리는 가장 초기의 인간 예술가들이 단순히 그림을 좋아해서 그렸다고 가정함으로써 그들에 대한 인식을 바꿀 수도 있다.

고대 그리스 철학자들은 '모방에서 기쁨을 느끼는 것'을 인간의 특징으로 보았다. 달리 말하면, 인간은 재현하는 행위와 재현의 성공을 즐긴다. 우리는 진짜 사자나 뱀이 가까이 있으면 무서워한다. 하지만 진짜 사자나 뱀처럼 보이는 그림은 우리를 즐겁게 한다. 구석기시대의 우리 조상이라고 뭐가 달랐을까?

동굴벽화가 단순히 예술을 위한 예술이었다는 얘기는 일면 그럴듯하다. 만일 그렇다면 라스코는 전람회장이나 화랑으로 보이게 된다. 구석기시대 예술가들의 작품을 전시하고 관람하던 장소가 된다. 또 라스코 벽화를 보면 자연환경이나 풍경 속에서 동물만 추출하여 그렸다. 마치 화가가 정물화를 그리듯 동물을 사생했다. 더 나아가 구석기시대 일부 유럽 지역의 생활 조건은 그다지 가혹하지 않아서 잉여 식량이 풍부했고, 따라서 예술을 위한 여가 시간이 있었을지도 모른다.

하지만 이러한 설명은 여러 가지 문제점이 있다. 우선, 정확한 연대를 추정할 수 없는 고대의 암면 미술rock art 유적이 세계 곳곳에서 무수히 발견되었지만, 그 소재는 매우 한정되어 있다. 특정 동물 또는 서로 유사한 동물 형상이 반복해 나타난다. 인간의 형상은 드문데, 어쩌다 있더라도 동물 형상만큼 자세한 경우는 거의 없다. 구석기시대 예술가들의 목적이 단지 그들 주위의 아름다운 자연을 재현하는 것이었다면, 훨씬 더 다양한 소재를 택하지 않았을까? 꽃과 나무, 별과 태양도 좋지 않았을까?

'예술을 위한 예술' 이론의 문제점은 더 있다. 구석기시대 인간들이 남긴 형상 중에는 점이나 선으로 이루어진 기하학적 형태나 무늬가 흔하게 등장한다. 이는 자연을 눈에 보이는 대로 묘사한 결과라고 보기 어렵다. 이런 흔적은 특정 표면에서 독립적으로 또는 반복적으로 나타나기도 하고, 우리가 식별할 수 있는 어떤 형상 전체에 걸쳐 분포하기도 한다. 좋은 예가 프랑스 로Lot 지방의 페슈메를Pech Merle 동굴 속에 있다(그림 9). 지층만으로도 장관을 이루는 이 동굴에서 우리는 구석기시대 벽화에 자주 등장하는 동물을 만날 수 있다: 배가 볼록한 말 한 쌍이다. 그런데 말의 윤곽선 안팎에 많은 반점이 찍혀 있다. 이 동물을 눈에 보이는 대로 묘사하려 했다면 이렇게 처리하지 않았을 것이다. 이 반점은 도대체 무엇을 표현하는 것일까?

벽화가 있는 곳도 고려해볼 문제다. 알타미라나 라스코 동굴의 용도가 지하 전시장이었다고 주장한다면 설득력이 있을지도 모른다. 그러나 다른 많은 벽화들은 후미진 곳에서 발견되었다. 벽화를 관람하기에는 아주 부적당한 위치로 외지고 구석진 곳이었다. 그림을 보러 가는 사람은 말할 것도 없고, 예술가 자신도 찾아가기에 쉽지 않았을 것이다. 한 예로, 페슈메를과 인접한 르 콩벨Le Combel 동굴의 벽화를 보려면, 배를 바닥에 대고 엉금엉금 기어서 협소한 바위틈을 간신히 통과해야 한다. 어렵게 거기에 도착하더라도, 편안한 자세로 작품을 감상할 만한 공간은

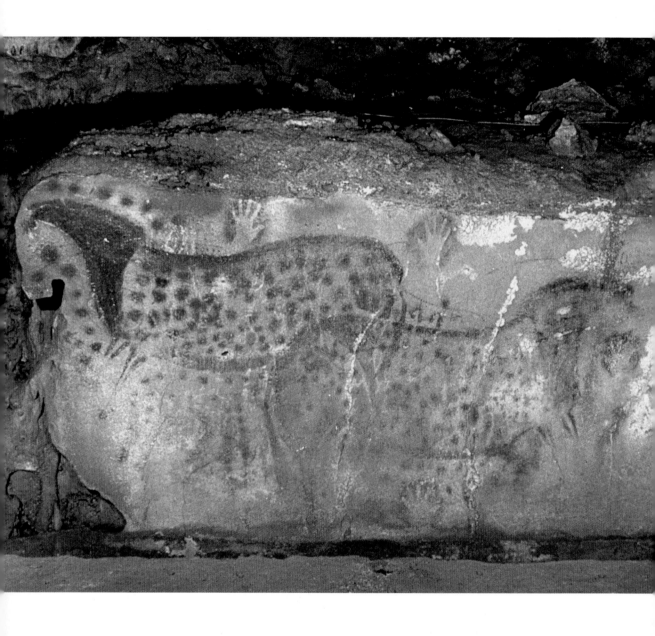

그림 9. 페슈메를 동굴 속의 '점박이 말Spotted Horses', 프랑스, 기원전 2만 년경. 흥미롭게도 말의 윤곽선 안팎에 많은 반점이 진하게 찍혀 있다. 손자국은 후대에 생긴 것으로 추정된다.

전혀 없다.

마지막으로, 구석기시대 후기에 식량이 풍족해서 인간이 예술을 즐길 만큼 충분한 여가가 있었다는 발상을 재고할 필요가 있다. 그곳은 에덴동산이 아니었다. 그 당시 유럽은 아직 빙하기였고, 인간 한 명이 생존하기 위해 하루에 필요한 최소 열량을 추산해보니 약 2,200칼로리였다. 이런 점을 감안하고, 동굴벽화에서 유난히 강조된 동물 형상에 주목하며 일부 고고학자들은 구석기시대 벽화의 주요 동기를 그 당시 인간들의 주요 활동과 연관시켰다. 바로 사냥이다.

예술과 사냥

사냥은 기술을 요한다. 사냥감이 남긴 흔적을 따라가 사냥감을 찾아내고, 최대한 몰래 접근한 후 알맞은 때에 급습하거나 추격해 죽이는 일은 어렵고 때로 위험하다. 그런데 만약 예술이 이런 과정을 좀 더 쉽게 만들 수 있다면 어떨까?

20세기 초에 프랑스의 저명한 고고학자 앙리 브뢰이(Abbé Henri Breuil, 1877~1961)는 이런 논리를 근거로 동굴벽화는 모두 '감응 주술sympathetic magic'이라는 주장을 펼쳤다: 구석기시대의 인간들은 동물 사냥에 열중했기 때문에 동물 그림을 많이 그렸다. 사냥감의 '영혼을 포획하기 위해서' 동물처럼 보이는 이미지를 만들려고 부단히 노력했다. 브뢰이가 역설했듯이, 구석기시대의 '신인' 예술가들은 어린아이처럼 그리지 않았다. 그들이 동물을 눈에 보이는 대로 묘사한 이면에는 이미지의 힘에 대한 특별한 믿음이 있었다. 만약 사냥꾼이 어떤 동물을 실제 모습과 똑같이 그려낸다면 그 동물을 가두어놓은 셈이었다. 이미지는 그러므로 사냥의 성공이나 행운을 불러오는 신비한 힘이 있었다.

동굴벽화를 '예술을 위한 예술'로 해석할 때와 마찬가지로, 이 '사냥 주술' 이

론에도 그럴듯한 요소가 있다. 단 한 번이라도 사진에 입을 맞춘 적이 있는 사람이라면, 이미지가 소원을 비는 행위 수단으로 쓰인다는 사실을 안다. 또 이미지를 현실의 잠재적 대행자로서 귀중하게 다루는 문화의 사례도 많이 알려져 있다. 예를 들면, 부두교에는 누군가의 모습을 본떠 만든 밀랍 인형에 바늘을 꽂으면 그 사람이 실제로 고통을 느낀다는 미신이 있다. 이런 맥락에서 예술은 주술을 위한 매개체가 된다. 우리는 사자나 뱀의 이미지가 실제처럼 무섭지 않다는 것을 알지만 진짜를 보고 있는 양 반응할 수도 있다. 가톨릭 신부였던 브뢰이는 자기 주위의 많은 신자들이 성모 마리아의 그림이나 조각상 앞에서 오랫동안 서 있는 까닭을 잘 알고 있었다. 그 이미지를 보면서 성모 마리아가 살아 있는 듯한 느낌을 받기 때문이다.

　　동굴벽화에는 브뢰이의 이론을 뒷받침하는 특징이 더 있다. 수많은 벽화 속의 동물은 화살이나 창에 찔려 상처를 입었거나 덫에 걸린 모습으로 그려져 있다(그림 10). 이와 달리 멀쩡한 동물 그림도 많다. 이들은 사냥의 직접적 희생물은 아니지만 어쨌든 예술의 주술에 걸려든 것이다. 통통하게 살이 오르거나 새끼를 밴 짐승이 큰 무리를 이룬 그림은 사냥감을 더 풍족하게 포획하려는 사냥꾼의 소망을 반영한다. 벽화의 신비로운 기능에 주목한 브뢰이의 이론은 벽화가 지하 깊은 곳에 있는 이유까지 설명할 수 있다. 주술은 어두컴컴한 곳, 눈에 잘 띄지 않는 곳에서 일어나야 한다. 그것은 은밀한 작업이었다.

　　유럽의 빙하기에 인간이 생존하기가 쉽지 않았다고 생각하는 사람들, 특히 땅 위를 돌아다니는 매머드와 동굴을 차지하기 위해 인간과 싸우는 사나운 곰을 상상하는 사람들은 브뢰이의 이론을 지지했다. 프레이저J. G. Frazer의 방대한 저서 『황금가지The Golden Bough』(1906~15)로 대표되는 일종의 '책상물림' 인류학의 관점에서만 과거를 바라보던 사람들도 브뢰이 이론의 미신적 또는 비이성적 신앙 요

그림 10. 니오Niaux 동굴벽화 중 상처 입은 들소, 프랑스 아리에주Ariège 근처, 기원전 1만 4000년경.

소에 매력을 느꼈다. '주술과 종교에 관한 연구'라는 부제가 붙은 『황금가지』는 시인 엘리엇T. S. Eliot의 찬사대로 '시간의 심연abysm of time'을 다룬 듯이 보였다. 하지만 프레이저가 '원시' 사회의 자료를 다룬 방식은 빅토리아 시대의 영국에서 유행하던 발전 사관에 근거한 것이다. 프레이저는 그런 발전 과정을 "미개에서 문명으로 향하는 인류의 기나긴 행진, 느리고 고된 진보"라고 표현했다. 프레이저의 관점에서 보면, 주술을 신봉하는 습속은 '미개' 사회의 주요한 특징이었다.

인류학이 그런 자기만족에 빠져 있던 시대는 지나갔다. 하지만 브뢰이 이론에 대한 반대는 관념적 논리로 말미암은 것이 아니다. 고대 동굴의 바닥에 있는 유물에 대한 고고학적 조사, 특히 화톳불을 피우던 자리나 쓰레기 더미에 버려진 음식 찌꺼기에 대한 주의 깊은 분석을 통해서였다. 만약 동굴 속에 살았던 인간들이 사냥이 잘되길 비는 마음에서 그림을 그렸다면, 당연히 동굴벽화에 나타난 동물은 그들이 일용했던 양식이어야 하지 않을까? 한데 이상하게 이 관계가 잘 성립하지 않는다. 라스코 동굴벽화 속엔 황소와 말, 붉은 사슴이 있다. 그러나 동굴 바닥에 버려진 뼈는 순록의 것이다. 알타미라의 경우, 그림은 들소인데 뼈는 사슴, 염소, 멧돼지의 것이고 조개류도 약간 발견되었다. 또 아르데슈와 페리고르 지역의 동굴벽화에는 매머드가 적잖이 등장하지만 거기서 매머드를 잡아먹은 흔적은 없다. 어느 고고학자는 이렇게 말했다. "구석기시대 후기 화가들의 머릿속에는 말과 들소가 있었고, 배에는 순록과 뇌조가 들어 있었다."

배고픔이 이유가 아니라면 그들은 왜 그림을 그렸을까? 신경생리학이 초보 단계에 있을 때였지만, 브뢰이와 당대의 학자들은 인간이 무언가를 재현해내고 그 이미지를 사용하는 능력을 스스로 타고나는 것이 아니라고 생각했다. 그들은 터키의 한 이슬람교도를 예로 들었다. 그는 태어나서 그림이나 사진을 한 번도 본 적이 없었다. 말의 2차원 이미지를 보고도 제대로 인식하지 못했다. 말의 주위를 걸어 다닐 수 없어서 어리둥절해했다. 따라서 우리가 이미지를 인식하는 능력은 (신속히

습득할 수 있더라도) 선천적인 능력으로 보이지 않는다. 그렇다면 단지 이미지를 인식하는 데에도 다소간의 경험이나 훈련이 필요하다면, 우리는 어떻게 이미지를 창조하는 능력을 갖게 되었을까? 탐구는 계속되었다. 인간의 이 독특한 재현 습성이 어떻게 시작되었는지 설명하기 위해서.

상징하는 예술

알타미라와 라스코 동굴의 내부에 화가들이 벽화를 그린 방법을 가만히 생각해 보면, 발판이나 비계와 같은 구조를 사용했을 거라고 추측할 수 있다. 전문가들도 이에 동의한다; 게다가 동굴의 벽에 아무렇게나 그린 것이 아니라, 미리 정해진 계획이나 순서에 따라 배치했다고 본다.

또 다른 프랑스 학자 르루아구랑(André Leroi-Gourhan, 1911~1986)은 '사냥을 위한 예술' 이론의 대안을 제시했다. 르루아구랑은 구석기시대의 동굴벽화가 무작위 그림이 아니라 상징체계symbolic system에 의한 대규모 사업이라고 주장했다. 그가 말하는 상징체계란 쌍으로 이루어지며 이분법에 근거한, 특히 남자와 여자의 구분을 상징하는 체계다. 르루아구랑이 구조주의 인류학의 영향을 강하게 받았다는 사실이 잘 드러난다(4장, 109쪽 참조).

우리가 익히 아는 바와 같이, 동굴벽화 속에 인간의 형상은 아주 드물다. 하지만 만일 그 속의 특정 동물이 남자이고, 그 외의 동물이 여자와 관련이 있다면? 이에 관한 분석을 수행한 르루아구랑은 단순한 근거와 복잡한 이유를 함께 내세우면서 말과 아이벡스와 사슴은 남성을 상징하고, 들소와 오록스는 여성을 상징한다고 주장했다. 이런 주장을 뒷받침하는 그의 분석 자료를 요약하기는 어렵다. 어쨌든 르루아구랑의 주장은 이미 독자들도 예상했겠지만, 동굴 속에서 다산을 기원하

는 의식이 열렸다는 가정을 가능케 한다. 벽화는 의례를 위한 이미지가 된다. 하지만 르루아구랑 자신은 다산 기원 의식을 구체적으로 언급하진 않았다.

정신분석학자 프로이트Sigmund Freud의 학설에 동조하는 사람은 르루아구랑의 주장에 귀가 솔깃할 것이다. 동굴 속에 자주 나타나는 기하학적 무늬에 대한 르루아 구랑의 설명에도 확실히 프로이트의 논조가 깔려 있다. 이때에도 그는 예의 그 남성·여성 이분법을 적용하는데, 직선과 점은 남성을 의미하고 원형 및 기타 도형은 여성을 의미한다. 이와 같은 '성별 상징' 이론은 일찍이 벽화나 낙서 속의 특정 형태가 여성 신체 중의 특정 부위(음문)를 암시한다고 보았던 일부 고고학자들의 견해와 통한다.

오늘날 누군가가 모든 직선이나 곧은 창을 남근으로, 모든 원형은 자궁으로 이해한다면 웃음거리가 되기 십상이다. 그럼에도 구석기시대의 예술가들이 어떤 의도를 가지고 작업했으며 그들의 작품 전반에 체계와 의미가 있다고 추정했다는 점에서 르루아구랑은 분명히 옳았다. 이는 그를 비판하는 학자들도 인정하는 바다. 하지만 그의 이론적 문제점이 근대적 섹슈얼리티에 과도하게 집착한 것이라면, 이제 우리는 어느 방향으로 나아가야 할까? 애초에 인간이 어떻게 재현하는 능력을 갖추었는지, 어떻게 재현의 요령을 터득했는지 우리는 아직 충분히 알지 못한다. 근대 관람자와 고대 예술가 사이에 다리가 되는 담론은 없을까?

아프리카에서

나의 증조부가 살던 시절, 그러니까 프레이저의 책이 계몽의 빛을 발하던 때만 하더라도 산업화 시대의 조류 속에서(소외되어) 명맥을 유지한 '원시인'을 선사시대 인간과 비교하는 게 별로 이상하지 않았다. 지금은 사정이 많이 달라졌다. 예

를 들어, 1800년경 오스트레일리아에 살았던 원주민을 석기시대의 인간과 같다고 하는 것은 무례하게 보일뿐더러 오해의 소지도 있다. 그럼에도 불구하고, 현재 생존하는 혹은 기록으로 남아 있는 수렵인과 구석기시대를 살았던 수렵인 사이에서 (그들이 서로 다른 시대, 다른 대륙에서 살았더라도) 유사성을 찾아내고 싶은 충동을 억누르기가 힘들다. 실제로 근래에 선입관을 배제하고 이들 사이의 유사성을 밝히는 설명이 이루어지면서 인류의 재현 능력 기원 논쟁에 신선한 자극을 주고 있다. 지금부터 이 연구 과정과 성과를 자세히 알아보자. 아프리카에 단서가 있었다.

드라켄즈버그Drakensberg는 아프리카 남부의 주요 지세를 형성하는 산맥이다. 이 산맥의 동쪽으로 해안가 평원을 넘어가면 더반이 있고, 정북향으로 올라가면 요하네스버그 및 고지대의 초원이 펼쳐진다. 이곳의 지질은 꼭대기에 눈이 쌓인 작은 왕국 레소토Lesotho까지 이어진다. 현재 드라켄즈버그 산맥의 대부분은 콰줄루나탈Kwazulu-Natal 지역에 속한다. 이 일대는 남아프리카 공화국의 근대사에서 빠지지 않고 등장하는 지명이 많다. 스피온 캅Spion Cop, 레이디스미스 Ladysmith, 로크스드리프트Rorke's Drift 등 보어 이주민과 영국의 식민지 개척자, 그리고 줄루족 사이에 분쟁이 일어났던 곳이다. 그런데 이들이 이 지역에 발을 들여놓기 아주 오래전부터 여기에 터를 잡고 살아온 주민이 있었다. 역사 속에서 주목을 받은 적이 없었기 때문에 그들을 뭐라고 불러야 하는지 정확히 아는 사람이 아무도 없었다. 그들은 한때 '부시먼Bushmen족'이라 불렸고 요즘은 '산San족'이라 불리기도 한다. 사실 두 이름 모두 경멸적인 뜻이 함축되어 있다. 하지만 다른 적절한 이름이 없으므로 여기서는 그냥 부시먼이란 명칭을 사용하겠다. 이것은 편의를 위한 선택일 뿐, 그들을 낮춰 보려는 의도는 없다.

드라켄즈버그에 자리 잡았던 부시먼의 생활 방식은 수천 년 동안 거의 변화가 없었다. 남자는 창끝이나 화살촉에 독을 묻혀 동물을 사냥했고, 여자는 각종 식물의 잎과 줄기를 따거나 묵직한 막대기로 땅을 파서 뿌리를 캤다. 계절이 바뀌면

여러 소규모 부족이 고지대에서 저지대로 내려와 자연환경 속에서 피난처를 찾아 우거했다. 일반 유랑민과 마찬가지로 드라켄즈버그의 부시먼도 소유물이 별로 없었다. 그래서 우리는 그들이 이 지역에 남긴 흔적이 거의 없을 거라고 생각하기 쉽다. 하지만 사암으로 된 벼랑이나 좁고 험한 지형이 아니라면 그들의 흔적을 찾는 일은 그리 어렵지 않다. 그들이 남긴 벽화가 수천 점에 이르기 때문이다.

이 정도 수량이라면 오스트레일리아 북부 카카두Kakadu 지역의 암면 미술 유적과 비견할 만하지만, 현재 드라켄즈버그의 부시먼 벽화는 목록이 없다. 또 카카두의 벽화와 달리 화가도 연대도 전혀 알 수 없다. 추측건대, 가령 200년 전 그림은 2만 년 전보다 좀 더 선명하게 보일 테고, 그림 중 일부(예를 들면 총을 든 남자)는 식민지 시대 침략자의 모습일 것이다. 이 지역에 있는 수많은 벽화는 모두 비슷비슷해 보일 뿐 아니라 부시먼이 살았던 다른 몇몇 지역에 있는 벽화와도 유사하다.

부시먼의 벽화가 오인되던 시절도 있었다. 1918년, (현재 나미비아의) 브란트버그 단층Brandberg Massif 지대를 탐험하던 사람들이 한 계곡에서 벽화를 발견했다. 곧 이 벽화의 색상까지 보여주는 모사본이 만들어졌고, 몇 년 후 앙리 브뢰이가 요하네스버그에서 열린 학회에 참석했을 때 그 사본을 보았다. 브뢰이 신부는 벽화를 그린 화가가 원주민이 아니라 나일 강이나 지중해 연안 출신의 이주민이라고 단언했다. 그러면서 자신이 '하얀 숙녀White Lady'라고 이름 붙인 벽화 속 인물상은 크레타 섬의 청동기시대 예술 양식을 잘 보여준다는 말도 덧붙였다. 나중에야 그것이 전형적인 부시먼의 벽화이고, 벽화 속 인물상은 남자라는 사실이 밝혀졌다. 하지만 남아프리카 공화국의 흑백 인종차별 정책을 지지하는 사람들의 입장에서 볼 때, 브뢰이의 섣부른 판단은 이 땅의 최초 거주자가 유럽인이었다는 가설을 뒷받침하는 그럴싸한 근거였다. 또 이런 이유로 식민지 관리들은 제2차 세계대전 중 브뢰이가 요하네스버그로 망명해 연구를 계속할 수 있도록 기꺼이 주선했다. 수상이었던 스머츠J. C. Smuts까지 나서서 후원했다.

브뢰이가 터무니없이 '하얀 숙녀' 운운한 것만 봐도 부시먼이 남긴 벽화에 대해 고고학 전문가들이 얼마나 무관심했는지 알 만하다. 근대가 밝아올수록 벽화는 점점 희미해졌다. 그렇게 무심한 세월이 흐르고 1960년대 초에 이르러 드디어 한 남자가 드라켄즈버그의 벽화를 자세히 조사하기 시작했다. 그의 이름은 데이비드 루이스 윌리엄스David Lewis-Williams였다. 그는 원래 이 지역에 사는 젊은 교사였는데, 취미로 시작한 활동을 통해 박사 학위와 교수직을 얻고, 더 나아가 요하네스버그의 비트바테르스란트Witwatersrand 대학에 암면 미술 연구소Rock Art Research Institute까지 설립했다.

드라켄즈버그의 부시먼 벽화에서 전반적으로 가장 두드러지게 나타나는 소재는 동물이다(그림 11). 그중 영양처럼 네발 달린 사냥감이 자주 보이는데, 보통 활이나 창을 든 사냥꾼 무리가 이를 에워싸고 있다. 얼핏 보면 이런 벽화가 부시먼의 일상생활, 즉 그들에게 매우 중요했던 수렵 활동을 그대로 반영한다고 생각하기 쉽다(실제로 부시먼과 이주민 사이의 분쟁은 주로 사냥감 확보 또는 가축 습격 문제로 일어났다). 그러나 드라켄즈버그 벽화를 조금 더 자세히 살펴보면, 루이스 윌리엄스가 지적했듯이 부시먼의 수렵 활동이 직설적으로 표현되지는 않았다는 것을 알 수 있다. 처음에 그저 사람으로 보이던 형상에 동물 머리가 달렸고, 발에도 동물처럼 굽이 달렸다. 첫눈에 평범하게 보이던 다른 인물상도 알고 보면 흰색 점을 연속으로 새겨서 목을 표현했다. 부시먼이 아주 빈번하고 두드러지게 그린 동물은 영양의 일종으로 비교적 몸집이 큰 일런드eland다. 하지만 부시먼이 사냥해서 잡아먹은 동물은 훨씬 다양했다. 네발짐승이 아닌 것도 먹었다. 그런데 왜 유독 일런드에 집중했을까? 또한 인간과 동물이 합쳐진 반인반수의 형상들 중 왜 일부는 일런드의 꼬리를 움켜쥐고 있을까?

드라켄즈버그 벽화를 부시먼의 일상생활 장면으로 해석하면 이런 의문이 생긴다는 것을 루이스 윌리엄스는 잘 알고 있었다. 자연에서 수렵하는 사람들의

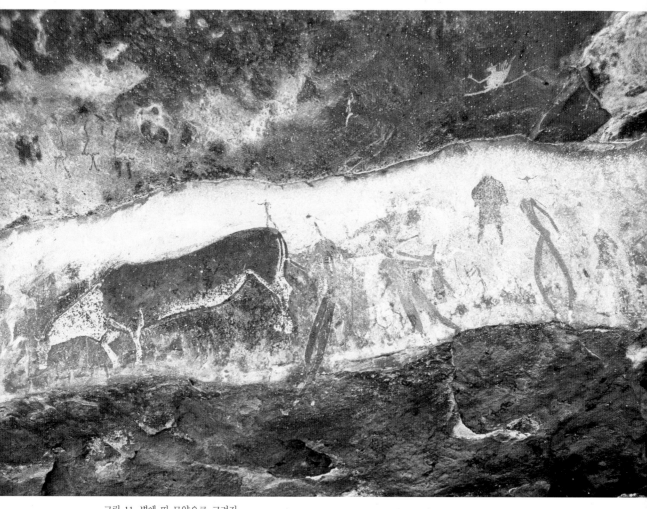

그림 11. 벽에 띠 모양으로 그려진 '사냥감 통로Game Pass Shelter'의 한 장면, 남아프리카공화국 캄버그 Kamberg, 연대 미상.

그림 12. '사냥감 통로' 중 일부 상세 그림. 발굽이 있고 동물 머리를 한 인물상과 죽어가는 일런드.

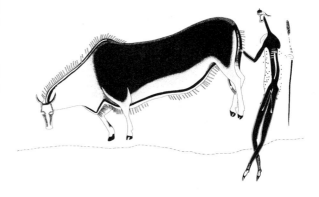

삶이 서구인의 눈에는 아주 단순하게 보이겠지만, 인류학의 연구 결과는 언제나 이 와 달랐다는 점도 루이스 윌리엄스는 잘 알고 있었다. 그들은 지구 곳곳에서 초자 연적 신앙을 바탕으로 매우 정교하고 엄격한 의례를 중심으로 삶을 영위했다. 부 시먼도 그렇지 않았을까?

드라켄즈버그 벽화의 의미를 알려면 당연히 그것을 그린 부시먼을 관찰해 야 한다. 부시먼은 과거에 모두 말살될 뻔한 적이 있었고, 이후 새로운 국경 형성과 여권 발급 문제 등으로 숱한 혼란을 겪었지만, 칼라하리Kalahari 사막(특히 보츠 와나와 나미비아 북서부 일대)에서 그 명맥을 유지하고 있다. 하지만 부시먼 예술 의 의미를 추적하는 일은 어려움이 많다: 부시먼이 드라켄즈버그에서 쫓겨나 칼라 하리로 이주한 지 100년 이상 세월이 흘렀고, 그동안 그들의 예술 전통은 단절되었 다. 칼라하리의 지형은 드라켄즈버그와 많이 달라서 그림을 그리기에 적당한 암굴 이나 바위 표면이 거의 없다. 다행히 부시먼의 옛 벽화와 연관되어 보이는 신앙 및 종교의식은 칼라하리에서도 꿋꿋하게 지속됐다. 또 19세기에 녹음된 부시먼의 육 성이 케이프타운Cape Town에 희귀한 사료로 보관되어 있다. 이러한 상황 속에서 조사한 결과, 루이스 윌리엄스는 드라켄즈버그의 수많은 벽화가 부시먼의 일상생 활과는 거리가 멀다고 확신할 수 있었다. 벽화는 황홀경ecstasy에 이른 심신의 초 현실적 경험과 관계가 있었다.

일런드 한 마리가 고통스럽게 죽어 가고 있다(그림 12). 머리가 무거워 보이 고 목 밑에 두꺼운 군살이 축 처져 있으며 뒷다리가 꼬여 있다. 부시먼의 말에 따르 면, 독화살을 맞은 일런드 몸에 독이 퍼지면 그림처럼 뒷다리가 꼬인다고 한다. 그 런데 뭔가 이상한 점이 있다. 양손에 각각 일런드 꼬리와 창을 쥐고 있는 반인반수 형상도 다리를 꼬고 있다. 그는 동물의 머리와 발굽을 달고 있는데, 그렇다면 그도 죽어가는 중일까? 그는 인간과 동물의 세계뿐만 아니라 삶과 죽음의 세계도 이어 주는 존재일까?

블레이크와 로이드 문서

어느 인류학자는 아프리카 남부에 사는 부시먼을 가리켜 '해롭지 않은 사람들'이라고 했다. 하지만 19세기에 백인 이주민과 반투Bantu 목축민은 부시먼을 오랫동안 박해했다. 많은 부시먼이 몰살되거나 유죄 선고를 받고 케이프타운의 감옥에 갇혔다. 빌헬름 블레크(Wilhelm Bleek, 1827~1875)는 이 재소자들 중 일부를 연구 대상으로 삼았다. 블레크는 본래 언어학자로서, 특히 부시먼의 설타음(舌打音, 혀를 차면서 내는 소리—옮긴이)에 관심이 많았다. 처형 루시 로이드Lucy Lloyd의 도움으로 블레크는 부시먼과 면담한 내용을 노트에 꼼꼼히 옮겨 적어 방대한 기록을 남겼는데, 부시먼의 생활과 풍속에 관한 모든 것을 망라했다. 수많은 노트 중에 부시먼의 그림에 관한 내용이 두 권 있었다. 그런데 하필 케이프타운 대학교의 사료 보관소에 이 두 권은 분실된 사료로 분류되어 있다. 다른 노트들은 잘 보존되어 사냥 기술, 점성술, 의술 등에 대한 부시먼의 풍부한 설명을 그대로 전해준다. 이 기록들을 보면, 부시먼의 삶이 종교적 의식을 중심으로 이루어졌다는 사실을 알 수 있다. 기독교 선교사들은 부시먼에게 종교가 없다고 생각했지만, 사실은 그 반대였다. 어떤 부시먼 부족이든 거기서 제일 권위 있는 인물은 의식에 정통한 사람이었고, 그는 곧 영적 지도자였다. 이런 인물은 지역에 따라 다른 이름으로 불린다. 여기서 우리는 편의상 '샤먼'이라고 하는데, 이 호칭은 적어도 '주술사'보다 낫다. 나이 많은 그들을 뭐라고 부르든, 우리는 블레크와 로이드의 기록을 통해 그들이 드라켄즈버그와 여타 지역에 벽화를 남긴 부시먼 예술가라는 사실을 유추할 수 있다.

부시먼의 신앙과 풍습에 관한 기록 중에 실제로 그런 역할을 하는 존재가 있다. 그를 샤먼shaman이라 부른다. 샤먼은 나이가 지긋한 사람으로서 병을 고칠 뿐만 아니라, 비를 내리게 하고 사냥꾼의 사기를 북돋으며 영혼의 세계와 통하는 사람으로 존경받는다. 단지 옛날의 기록 속에만 있는 사람은 아니다. 오늘날 칼라하리 부시먼 중에도 샤먼이 있다. 호기심 많은 연구자, 관광객, 영화 제작자 등이 수시로 그곳을 방문하는데, 부시먼은 그들에게 호의를 보이며 샤먼 의식shamanic rituals이 부시먼 사회에서 얼마나 큰 비중을 차지하는지 친절히 설명한다. 부시먼 샤먼은 자신의 초현실적 경험을 이야기할 때 독특한 표현을 사용한다. 즉 자신이 밧줄, 끈 또는 실을 따라 길게 늘어나서 전능한 창조주나 저승의 조상에게 이르렀다고 얘기한다. 샤먼은 이런 경험을 위해 '신들린 춤'을 추는데(재차 언급하지만 현지 관계자의 호의 덕분에) 우리는 춤을 구경할 수 있다.

나미비아 북서쪽 춤퀘Tsumkwe 인근 작은 마을에서 샤먼의 춤을 관찰할 기회가 있었다. 날이 어둑해지자 불을 피우고 마을 여자들이 아이들과 함께 불 주위에 빙 둘러앉았다. 그들은 이내 박수를 치면서 노래를 흥얼거리기 시작했다. 촌장노인을 포함해 마을 남자들은 여자들 뒤에 있었고, 그중 몇몇은 같은 노래를 흥얼거리며 원을 따라 돌면서 발을 굴렀다. 이윽고 그 자리의 주인공이 등장했다: 작지만 다부진 체격의 늙은이였다. 허리에 간단한 옷만 걸치고 발목에 방울을 달았다. 노인은 앞장서서 발을 구르며 역시 빙빙 돌아다녔다. 약 2시간 동안 거의 쉬지 않고 계속했다. 마치 '춤의 제왕'을 보는 듯했다. 때때로 노인은 앉아 있는 사람들에게 자신의 기를 불어넣으려는 듯 그들의 머리 위로 손을 뻗었다. 비틀비틀 그림자 사이를 오가며 허리를 굽히고 가쁜 숨을 몰아쉬었다. 이렇게 사람들 속을 비집고 다니다가 불 위로 쓰러진 적도 있었다. 그러자 사람들이 얼른 그를 불 밖으로 끌어낸 후 몸을 식히기 위해 모래를 끼얹었다. 다시 춤이 시작되자 여자 몇몇이 일어나 노인의 뒤를 따라다녔다. 노래와 박수 소리가 줄기차게 이어졌다. 지치는 기색도

없었다. 별빛 아래 모닥불이 타오르는 한 그 의식은 계속될 것만 같았다(그림 13).

이러한 상황이 지속되면 샤먼의 정신 상태가 점점 이상해지며, 이때 균형 감각 상실, 위경련, 호흡 과다, 코피 등 다양한 신체 증상이 나타난다. 마침내 샤먼은 환각에 빠진다. 자기 육신에서 빠져나가 낯설지만 두렵지 않은 곳을 여행하는 강렬한 시각 체험을 하게 된다. 이처럼 격앙된 상태에서 그림을 그릴 수 있는 사람은 없다. 나중에 샤먼은 자신이 환각으로 보았던 것을 회고하며 표현하는데, 이는 샤먼의 특별한 신분을 상징하는 참으로 경이로운 징표가 된다.

데이비드 루이스 윌리엄스가 수십 년 동안 고수한 주장에 따르면, 부시먼이 드라켄즈버그에 남긴 수천 점의 벽화는 그들의 샤먼 풍습과 관계가 있다. 다시 말하면, 그것은 샤먼이 겪은 정신이상 상태altered state of consciousness, 즉 환각 체험의 산물이다. 우선, 신들린 춤이 동반하는 생리 현상이 벽화에 명백히 나타난다. 복부 경련 때문에 허리를 구부리고 있는 형상도 있고, 코밑에 붉은 선(선혈)이 그려진 형상도 있다. 과하게 길쯕한 형상은 몸이 길게 늘어나는 느낌의 표현일 것이다.

'사냥감 통로'가 그려진 바위 표면은 환각 체험 중에 보였던 이미지가 기록되고 전시된 곳이다. 말하자면 현실과 영혼의 세계가 접하는 접점interfaces이다. 혹은 '막membranes'이라고도 부른다. 벽화 속 동물 형상이(실제 동물이 그러하듯이) 바위틈에서 출현하는 듯 보인다. 이런 바위 표면에 손을 대고 있으면, 부시먼은 영혼의 세계 또는 조상의 혼령이 머무는 곳으로 통하는 느낌을 받았을 것이다.

아무리 잘 요약해도 루이스 윌리엄스가 연구하고 발표한 이론의 설득력을 따라가지 못한다. 다만 여기서는 전 세계의 많은 전문가들이 그의 이론을 인정한다는 사실만을 밝혀둔다. 인류학의 성과가 보여주듯, 샤먼 풍습은 부시먼 사회에만 있는 특이한 현상이 아니다. 예를 들면, 북아메리카 원주민 부족 중에서도 부시먼 샤먼과 유사한 사례를 찾을 수 있다. 캘리포니아의 요쿠츠Yokuts족과 누미크Numic족의 성소에는 암각화에 환각성 물질을 사용한 흔적이 있다. 또 오스트레일

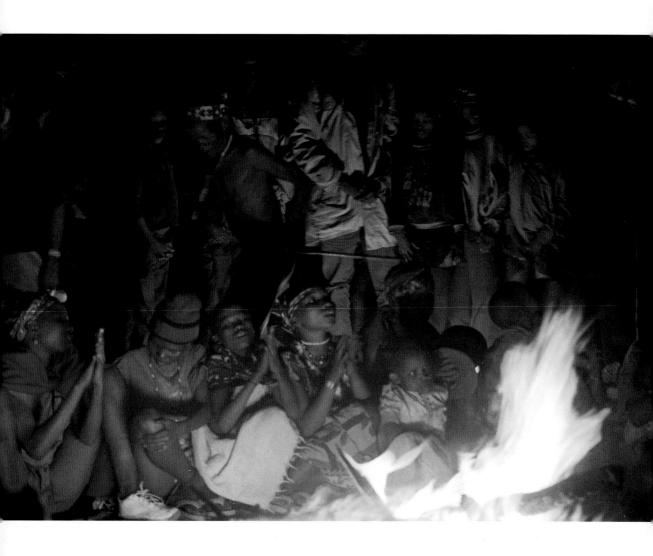

그림 13. 나미비아 북서쪽 춤퀘 인근 마을에서 춤추는 부시먼, 2004년 여름.

리아 북부 원주민 촌락의 샤먼 격인 '총명한 사람'은 그 지역의 수천 년 전 이미지를 그렸다고 알려졌다. 유럽에서 건너온 식민지 개척자들은 간단한 신체 접촉만으로 나병을 치유했다거나 실제 죽지 않고도 고통스러운 죽음을 체험했다는 사람들의 이야기(와 이미지)에 흥미를 느꼈지만, 이 모든 것을 허망한 미신으로 치부했을지도 모른다.

그런데 이것이 구석기시대 후기 유럽의 동굴벽화와 무슨 상관이 있을까?

신경심리학 모델

지금까지 루이스 윌리엄스의 주장을 소개했는데, 다음에 이어질 내용을 미리 추측해본 독자도 있을 것이다. 혹시 아프리카의 부시먼, 오스트레일리아와 미국의 원주민이 석기시대의 인간과 비슷한 문화를 가졌다는 얘기가 나올 거라고 추측했다면, 미안하지만 빗나갔다. 여기서 역설하고 싶은 것은 따로 있다. 신체 구조상 '근대 인간'으로 분류되는 구석기시대의 인간을 포함해 모든 인류는 특정한 두뇌 구조(특정한 프로그램이 입력된 두뇌)를 공유한다. 그렇다면 정신이상 상태에서 우리의 두뇌에 어떤 일이 일어나는지 알아볼 필요가 있다. 우리는 가령 3만 5천 년 전의 인간과 같은 경험, 즉 동일한 시각 체험을 할 수 있을 테니까.

정신이상 상태를 일으킬 수 있는 요인은 다양하다. 마약, 춤, 암흑, 탈진, 굶주림, 명상, 편두통과 정신분열증 등이다. 서구 전통에서 이런 경험은 히피와 강력한 환각제로 알려진 LSD의 유행에만 국한된 것이 아니었다. 예컨대, 영국 낭만주의 작가들, 특히 토머스 드퀸시Thomas De Quincey와 사무엘 테일러 콜리지Samuel Taylor Coleridge도 아편을 복용한 후 보았던 환상幻像에 대해 풍부한 이야기를 남겼다. 오늘날 과학자들은 환상을 보는 순간에 두뇌가 어떻게 작동하는

지 연구가 가능하도록 인간의 감각 신경을 손쉽게 조작하는 방법을 발견했다. 계속 연구 중이지만, 인간 신경계는 일반화될 수 있는 어떤 특징적 반응을 보이는 게 이미 분명하다. 고고학자들은 이를 '신경심리학 모델neuropsychological model'이라고 부르며 상징과 재현의 기원을 설명하는 데 이용한다.

편두통을 심하게 앓았던 사람은 칠흑같이 캄캄한 방 안에서 두 눈을 꼭 감고 있어도 번쩍이는 불빛 때문에 괴로워한 경험이 있을 것이다. 이는 정신이상 상태의 흔한 증상이다. 환한 빛 속에서 만화경을 보듯이 점, 마름모, 네모 등의 형태가 다양한 무늬를 이루며 모자이크처럼 나타난다. 이런 무늬가 현실 속의 어떤 사물(거미줄, 벌집 등)과 닮아 보이기도 한다. 이때 당사자는 공중에 붕 떠 있거나, 물속에 있거나, 소용돌이 혹은 터널 속으로 빨려 들어가는 듯한 기분을 느낀다. 무늬들이 이리저리 뒤섞이고, 그것을 이루는 형태도 거침없이 변한다. 비몽사몽 선잠이 들거나 최면 상태에 이르면 불현듯 동물이 나타날 수도 있다. 셰익스피어처럼 말하자면, 구름을 고래로 착각하고 덤불을 곰이라고 오인한다.

이러한 환시幻視 현상은 매우 생생하게 일어난다. 생생한 악몽에 시달리다가 비명을 지르며 깨어났던 적이 누구나 한 번은 있다. LSD 중독으로 일신을 망친 사람은 손가락이 길게 뻗어서 창턱을 넘어 길거리로 나가는 느낌에 사로잡힌다. 거기에 현실 세계는 따로 없다. 보이는 것에만 반응할 뿐 자신을 둘러싼 외부 세계는 전혀 직각直覺하지 못한다. 이때 보이는 이미지는 '눈 속에' 있는 셈이다.

자, 이제 루이스 윌리엄스의 가설은 구석기시대 동굴벽화의 기원이 샤머니즘이라는 것만은 아니다. 이보다 더 중대한 사실, 즉 이미지를 재현하는 인간 능력이 앞서 설명한 신경심리학적 현상에서 기인했다는 사실을 드러낸다. 달리 말하면, 구석기시대의 화가들은 주위의 세계를 관찰하고 그리지 않았다. 눈동자 뒤편에서 떠오른 이미지를 동굴 벽에 옮겼다. 그들은 정신이상 상태에서 보았던 것을 보여주었다. 환각으로 보았던 것을 기억해내려고, 생동감 넘치는 환상을 되새기려고 노력

했다. 설령 그것이 퍼뜩 나타났다가 사라진 추상 문양이었을지라도(그림 14).

　신경심리학 모델을 수용하면 동굴벽화에 관한 다른 모든 이론은 무의미해질까? 그렇지 않다. 부시먼과 앞서 예시한 다른 집단뿐 아니라 캐나다의 이누이트(혹은 에스키모), 남미 아마존 일대의 여러 부족, 샤먼이라는 말이 나온 시베리아의 유목민 사회 등을 포함해 샤먼의 권위가 존중되고 있거나 존중되었던 사회에서, 샤먼은 동물의 세계로부터 힘을 얻는 동시에 동물계를 다스리는 힘도 있다고 주장한다. 부시먼은 사냥의 성공을 기원하기 위해, 혹은 원정을 떠나기 전에 행운을 빌기 위해 신들린 춤을 추기도 한다. 그러면 이것은 어쨌든 샤먼을 중심으로 이루어지는 '사냥 주술'이다. 게다가 샤먼 풍속은 특정 동물에게 특별한 힘과 의미를 부여한다. (부시먼의 경우, 일런드가 그런 특별한 지위를 누린다.) 시베리아의 샤먼은 자신의 영혼을 동물의 수호신에게 위탁했다고 말하거나, 네발 달린 요정이나 악귀를 자신이 주재한다고 주장한다. 이러한 맥락에서 특정 동물은 일상에서 흔히 잡히는 사냥감이든 아니든 행운과 다산을 상징할 수 있다. 그런데 선사시대에도 정말로 샤먼이 있었을까?

　난 사자가 되었던 적이 있어요. 그 이야기를 해줄게요. 몇 년 전인가, 신나게 춤을 추고 있을 때였어요. …… 갑자기 불이 나를 확 잡아당기는 것 같았어요. …… 난 그걸 바라보면서 계속 춤을 췄지요. …… 불이 아주 커지더니…… 그 속에서 사자가 보였어요. 그러자 내 몸이 막 떨리더라고요. 사자는 입을 쩍 벌려서 나를 삼켰어요. 그 사자가 또 다른 사자를 뱉어낸 게 기억나요. 그렇게 튀어나온 사자가 바로 나였어요. 난 사자처럼 힘이 솟아 우렁차게 포효했어요. 그 기세에 주위 사람들이 겁을 냈어요.

　근대의 어느 부시먼 샤먼이 정신이상 상태에서 경험한 것을 이와 같이 회상

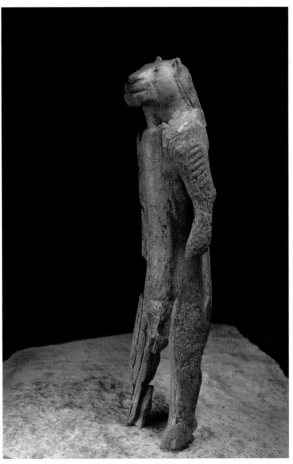

그림 14. 필레타Pileta 동굴 속에 있는 추상 문양, 에스파냐 안달루시아Anda
lucia, 기원전 2만 5000년경. 정신이상 상태에서 '눈 속에' 떠올랐던 문양을
잘 보여준다.

그림 15. 작은 사자 인간ion-man 조각상, 독일 남서부 홀레슈타인
스타델Hohlestein-Stadel, 기원전 3만 2000~3만 년경. 아마 펜던트나
부적으로 쓰였을 것이다.

했다. 그의 이야기를 듣고 있으면, 스위스와 프랑스의 국경 지대인 쥐라Jura 산맥에서 발견된 몇 개의 입체 조각상이 생각난다. 인간의 몸에 사자 머리가 달린 반인반수 형상이다(그림 15). 이는 펜던트나 부적amulet으로 쓰였을 가능성이 높은데, 그 재료도 동물에서 얻은 것(매머드 상아)이다. 지나친 과장이라는 비난을 무릅쓴다면, 이 조각상을 매머드가 '뱉어냈다'고 말할 수도 있겠다.

동굴 속의 그림이나 조각에는 인간과 동물이 섞인 형상, 또는 동물 가면을 쓰거나 동물의 특징을 지닌 인간 형상이 많다. 예를 들면, 들소의 머리와 몸통에 인간의 두 다리가 달린 그림이 쇼베 동굴에 있다. 이것은 미노타우로스Minotaur와 같은 괴물일까? 아니면, 쇼베 동굴을 발견한 사람들이 칭한 대로 마법사sorcerer일까? 이보다 앞서 브뢰이 신부는 다른 것을 마법사라고 불렀는데, 그것은 프랑스 피레네 산맥에 위치한 레 트루아 프레르Les Trois Frères 동굴 구석에서 발견된 그림 중에서 머리에 뿔이 있고 몸에 털이 많으며 사람의 팔다리를 가진 형상이었다. 세계 곳곳에 분포하는 샤먼의 주술 행위가 대부분 동물과 연관되어 있기 때문에 구석기시대 유럽에서도 샤먼이 활동했을 거라는 생각을 떨치기 어렵다.

떨치기도 어렵고 확증하기도 어렵다. 하지만 샤머니즘은 신경심리학 모델과 잘 어울리는 개념을 제공한다. '사자 인간' 조각상은 정신이상 상태에서 생생하게 상상되었기 때문에 만들어졌다. 이보다 더 그럴듯한 다른 설명을 내놓는 것은 회의론자의 몫이다. 현재까지 그런 설명은 없었다.

예술에서 농업으로

알타미라 동굴벽화는 너무 '일찍' 그려졌기 때문에 의심을 받았다. 결국, 동굴벽화가 그렇게 이른 시기에 그려졌다는 사실을 인정한 고고학자들은 동굴벽화

의 연속성이라는 문제에 직면했다. 유럽의 경우, 동굴에 그림을 그리는 행위는 약 1만 2천년 전에 끝났다. 그 후 수천 년이 지나 이집트와 메소포타미아, 인더스 계곡에서 거대 문명이 발흥하면서 사람들은 상징적 이미지를 대폭 사용하고 신뢰했다. 이 과정은 추후 다시 논의할 것이다(한 예로 3장 74쪽 참조). 그러면 그 수천 년 동안 무슨 일이 일어났을까? 그동안 이미지를 창조하는 인간 능력은 어떻게 되었을까?

얼마 전까지만 해도 이 질문에 대한 만족스러운 답은 없었다. 일부 지역, 특히 오스트레일리아의 재현 전통이 약 4만 년 전에 시작되어 지금까지 이어진다고 주장할 수는 있었지만, 증명할 수는 없었다. 고고학자들이 고증한 유물을 시대별로 분류해보면 구석기시대 말기부터 신석기시대 초기까지 메워지지 않는 간극이 있었다. 그러던 중 터키 남부의 한 언덕배기에서 그 비밀이 밝혀졌다.

시리아와 마주한 국경 부근에 우르파Urfa 또는 샨르우르파Sanliurfa라는 마을이 있다. 터키인과 쿠르드족이 함께 모여 사는데, 유서 깊은 곳이라서 관광객도 찾아온다. 유대교인·기독교인·이슬람교인의 숭배를 받는 아브라함 족장이 기원전 20세기에 우르Ur에서 가나안Canaan으로 가는 도중 이곳에서 잠시 머물렀다고 알려져 있기 때문이다. 하지만 발견된 유적을 근거로 판단해보면, 우르파 지역의 종교 활동은 아브라함 시대보다 적어도 수천 년 전에 시작되었다.

1960년대에 고고학자들은 우르파 지역의 여러 언덕 중에서 높은 석회석 대지臺地 위에 붉은 흙으로 둔덕진 몇 군데를 집중적으로 조사했다. 이러한 둔덕과 근처의 바위가 많은 곳에는 부싯돌 파편이 쌓여 있었다. 신석기시대에 부싯돌로 도구나 무기를 제작하고 남은 부스러기였다. 사람이 만든 크고 넓적한 돌도 여러 개 있었으나 부싯돌 파편보다 훨씬 후대의 것으로 보였다. 그 후 한동안 더 이상의 추가 조사는 없었다. 그러다가 1994년에 독일 고고학회 소속의 클라우스 슈미트Klaus Schmidt가 현장을 방문해 우르파 지역에서 두드러진 그 둔덕이 인공

으로 쌓아 올린 지형이라는 사실을 밝혀냈다. 고대 메소포타미아 고지대Upper Mesopotamia의 유적을 조사한 경험이 많았던 슈미트는 이 현장을 곧바로 테페 (tepe, 구릉 유적)로 명명했을 뿐만 아니라 신석기시대 중에서도 토기가 사용되기 이전 시대Pre-Pottery Neolithic에 속하는 유적이라고 추정했다. 이와 더불어 석회 석으로 만들어진 큼직한 돌은 선사시대에 세워진 거대한 구조물의 일부일 것이라 고 추측했다.

이후 괴베클리 테페Göbekli Tepe로 알려진 이 구릉지를 발굴한 결과, 슈미 트의 예상과 일치한다는 것을 확인했다. 그동안 아무도 예상하지 못했던 토기 사 용 이전 신석기시대 초기 모습이 드러난 것이다.

괴베클리 테페의 발굴 결과는 놀라웠다. 현재까지 원형으로 배치된 큰 돌기 둥을 에워싼 벽체 구조가 20개 정도 발견되었다(그림 16). 이 원형의 중심에는 독립 된 기둥 2개가 서 있다. 통돌을 T자 모양으로 만든 각 기둥은 높이가 약 7미터(23 피트)에 이르고, 각 벽체 구조마다 있었던 출입구 역시 돌을 다듬어 직사각형 터널 형태로 만든 것이었다. 어떤 구조물의 경우, 내부 바닥에 작은 홈이 대야처럼 옴폭 파여 있고 거기에 연결된 수로도 보였다. 한 발굴자는 이것이 피를 모으기 위한 시 설이라고 추측했다. 동물 뼈도 많이 나왔다. 여기서 사람들이 음식을 먹었다는 뜻 이다. 하지만 이 언덕바지에 주거지 흔적은 전혀 없었다. 이곳은 거주 장소가 아니 라 특별한 집회 장소였다. 이곳은 산중의 성소로서 최소한 반경 80킬로미터(50마 일) 이내에 사는 사람들이 여기로 모여들었다고 추산할 수 있다.

괴베클리 테페는 영국의 스톤헨지나 프랑스의 거석menhirs 같은 다른 선사 시대 유적처럼 모종의 제례와 관련된 것으로 보이지만, 정확한 용도는 여전히 수수 께끼다. 그러나 괴베클리 테페는 스톤헨지보다 약 7천년 앞선다. 또한 이 연대보다 더욱 중요한 차이점이 돌기둥에 나타난다. 괴베클리 테페의 돌기둥은 그냥 큰 돌이 아니라 잘 다듬어져 있는데, 특히 돌 표면에 새기거나 때로 얕은 양각으로 뽑은 이

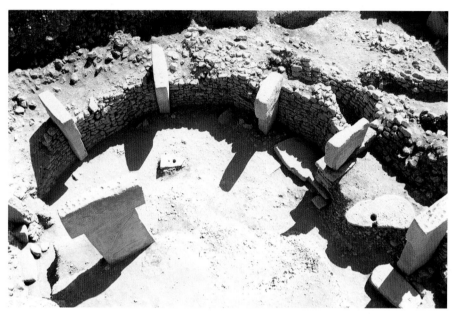

그림 16. 괴베클리 테페의 원형 석조 일부, 터키, 기원전 9000년경.

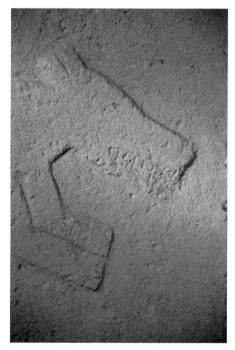

그림 17. 괴베클리 테페의 돌기둥에서 여우처럼 보이는 동물 형상의 일부.

미지들로 장식되어 있다(그림 17).

이곳 장식의 주된 소재는 역시 동물이다. 놀라운 일이 아니다. 여우와 뱀이 가장 많고, 가젤과 오록스, 멧돼지, 나귀, 사자, 두루미가 있다. 거미도 보인다. 어떤 기둥에는 성교할 때처럼 쭈그린 자세를 취한 여성의 형상도 있는데, 이것은 후대에 새겨진 듯하다.

이곳 돌기둥 자체의 형태(T자)는 인간의 형상, 즉 수직부는 몸통과 다리, 수평부는 어깨와 머리를 도식화한 것처럼 보인다. 이런 의도를 좀 더 보여주려는 듯, 팔에 해당하는 부분까지 단 돌기둥도 있다. 그렇다면 우리는 돌기둥에 새겨진 여러 형상이 야생동물의 힘을 통제하거나 보호하기 위한 장치라고 가정할 수 있다. 그러고 보면 동물 형상에서 그 동물의 힘이 드러난다. 여우는 이빨을 드러내고, 멧돼지는 송곳니가 삐죽 튀어나왔으며, 뱀은 독을 품은 살무사로 확인되었다.

발굴자들은 괴베클리 테페에 나타난 돌기둥의 장식과 샤먼 풍습의 관련 여부를 진지하게 고찰했다. 그 결과, 특히 구조물의 전체 규모를 감안했을 때 샤먼이 아닌 진짜 사제가 제례를 주재했던 공동체를 상정할 수밖에 없었다. 돌기둥에 형상을 새기는 일은 석조의 최종 목표, 이를테면 화룡점정이었다. 이것을 성취하기 위해서 엄청난 협동 작업이 필요했다. 이 사원 구역에서 조금 떨어진 곳에 원형으로 이루어진 자연 석회석 분지가 있다. 괴베클리 테페에 쓰인 돌기둥을 채굴하던 곳이다. 이 채굴장의 위쪽에는 지금까지 현장에서 발견된 그 어떤 기둥보다 훨씬 큰 T자형 돌기둥 하나를 파낼 때 생긴 구멍이 움푹하게 남아 있다. 또 바로 옆에는 이와 비슷한 크기의 돌기둥이 미처 완성되지 못한 채로 있다. 이 몸체에 균열이 있는데, 아마 작업 중에 돌에 금이 가서 채굴을 포기한 것 같다. 만약 이 작업이 성공했다면, 대략 높이 6미터(20피트) 무게 50톤에 이르는 돌기둥을 얻었을 것이다. 이만한 돌기둥 하나를 둔덕으로 운반하려면 약 500명이 달라붙어서 함께 끌어야 한다.

이곳의 둔덕이 인공이라면, 즉 저 아래 평야 지대에서 수천 톤의 흙과 돌을

실어 와서 쌓은 것이라면 괴베클리 테페 건축에 필요한 인력은 이집트 피라미드 건축에 소요된 인력과 맞먹는다. 따라서 괴베클리 테페는 발굴자들이 말한 대로 '새로운 세계, 즉 강력한 통치자와 계급 제도가 있는 복잡다단한 세계의 여명기'에 세워진 것이다.

고고학계는 괴베클리 테페 발굴로 중대한 성과를 거두었다. 알타미라는 처음에 의심을 받았지만 이것은 그렇지 않았다. 그저 경이로울 따름이었다. 특히 예술을 삶에 꼭 필요하지 않은 사치, 또는 생존 문제가 해결된 뒤에야 누릴 수 있는 유희로 여기는 사람들에게 괴베클리 테페는 재고의 여지를 마련해주었다. 이제 이에 관한 논의로 이 장을 마무리하겠다.

반세기가 넘는 세월 동안 고고학계에서 통용되고 있는 정설에 따르면, 농업(작물 재배와 가축 사육)은 기원전 9000년경 신석기시대 초기에 근동(유럽을 기준으로 터키에서 이집트에 이르는 지중해 연안 지역—옮긴이)에서 시작되었다. 이 농업 혁명이 발발하던 시기의 주요 가축은 양과 염소였고, 주요 작물은 밀과 보리였다. 이라크 북부 자르모Jarmo, 터키 서부 차탈회위크Çatalhöyük, 팔레스타인 지역의 예리코Jericho를 포함한 신석기시대 유적지에서 가축을 기르기 위한 울타리와 재배용 곡물의 흔적이 발견되었다. 또 요르단 계곡과 메소포타미아 고지대에는 유목과 수렵에서 정착과 농업으로 이행한 과정을 보여주는 구체적인 단서가 남아 있다. 그렇다면 이제 선후 관계가 문제다. 공동체의 정착이 이루어졌기 때문에 식량 확보를 위해 농업에 종사했을까? 아니면 특정 가축과 곡물을 집약적으로 사육하고 재배했기 때문에 공동체가 정착했을까?

『성서』의 「창세기」에 따르면, 농업의 시작은 아담과 이브가 에덴동산에서 쫓겨난 결과다(「창세기」 3장 12절~4장 2절). 앞으로 인간은 먹고살기 위해 "얼굴에 땀이 흘러야" 한다고 하나님이 명령했고, 이에 따라 아담과 이브의 두 아들인 카인과 아벨은 각각 농사꾼과 양치기가 되었다. 하지만 괴베클리 테페는 새로운 가능

성을 제기한다. 즉 최초의 식량 생산을 유발한 것은 예술이었다는 주장이다.

괴베클리 테페에서 남쪽으로 약 30킬로미터(20마일) 떨어진 곳에 카라카닥 Karacadag 산맥이 자리 잡고 있다. 이 일대에 솟아 있는 여러 언덕을 조사했더니, 초기 농경 단계에 재배되던 곡식인 외알밀einkorn wheat과 가장 유사한 야생종 원산지가 바로 이곳이라는 사실을 확인할 수 있었다. 현재까지 밝혀진 사실을 종합하면, 괴베클리 테페를 건설하거나 혹은 다른 목적으로 그곳을 방문하는 수백 명의 사람들을 먹이기 위해 카라카닥의 그 야생 밀을 괴베클리 테페 근처에 옮겨 심고 재배했다는 주장이 가장 유력하다.

이제 우리는 중대한 결론에 도달한다. 약 1만 1천년 전 인간의 머릿속에 떠오르는 이미지가 아주 강렬해지면서 인류 역사상 가장 위대한 변화를 일으켰다고

MORE HUMAN THAN HUMAN

인간보다 인간처럼

3

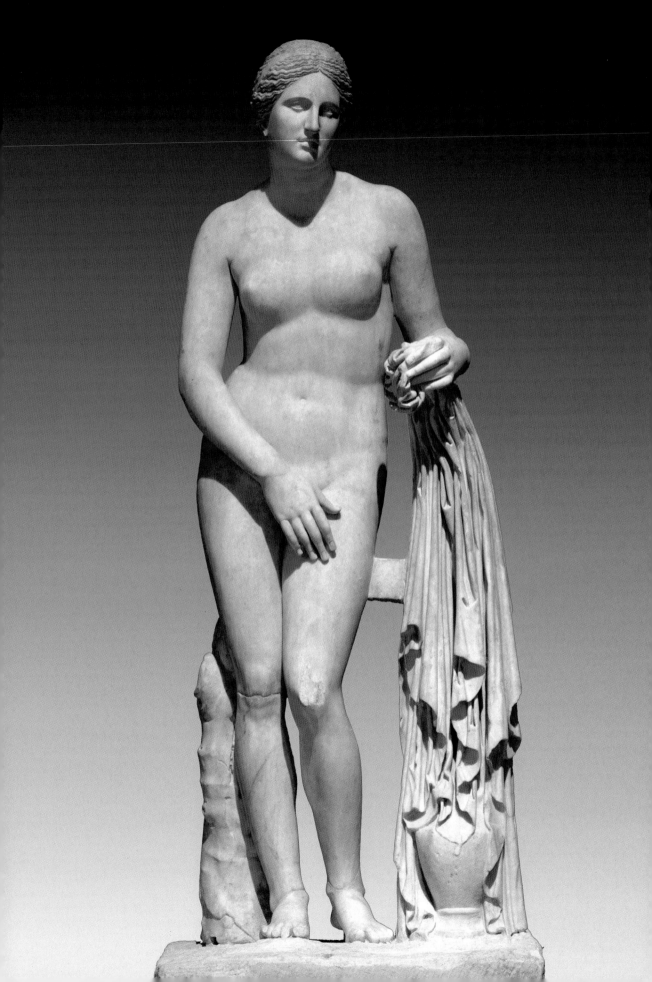

한 여자가 옷을 벗고 단상에 서 있다. 여자는 자세를 취하고 있고, 주위 사람들은 그녀의 몸을 주의 깊게 보면서 그 모습을 화폭에 옮겨 그리는 중이다. 단한 장면을 포착하는 일이지만 전체 과정은 몇 시간, 며칠, 어쩌면 몇 주가 걸릴지도 모른다. 많은 독자들이 인체 모델을 이용한 미술 수업life class을 떠올릴 것이다. 바로 사람의 몸을 세밀하게 관찰해서 2차원이나 3차원으로, 그림이나 조각으로 재현하는 실기 수업이다. 예술가 지망생이라면 으레 이런 훈련을 받는다.

인체 모델을 이용한 미술 수업이 서구의 미술교육 제도 속에 자리 잡은 시기는 16세기 이후다. 카라치Caracci 가문의 화가들은 1582년경 이탈리아 볼로냐에 '아카데미'를 개설하고, 살아 있는 사람의 몸을 그리는 것을 중요한 과목으로 도입했다. 한두 세대가 지난 후, 렘브란트(Rembrandt, 1606~1669)와 그를 따르던 네덜란드 화가들도 작업실에 남자나 여자 모델을 두고 그림 연습을 했다. 1768년, 런던에 로열아카데미Royal Academy of Arts가 설립될 무렵에는 그런 실기 수업의 대상을 지칭하는 영어 단어가 생겼다. 누드nude. 누드는 갑자기 알몸이 드러나서 당황스러운 상태가 아니다. 일부러 발가벗고 특정한 자세를 취해서 사람들에게 보여주는 행위를 의미한다.

인체 모델을 이용한 미술 수업을 이해한다는 말은 나체nudity와 벌거숭이nakedness의 차이를 이해한다는 뜻이다. 그런데 여기서 우리가 좀 더 주목해야 할 또 다른 차이가 있다. 예술가를 꿈꾸는 실습생이 그런 수업에서 요구받는 것과 실제로 성공한 예술가가 만들어내는 것은 분명히 다르다. 미켈란젤로(Michelangelo, 1475~1564) 이후, 서구의 유명 예술가들은 대부분 모델을 보면서 그림을 그리는 교육을 받았다. (1563년, 미켈란젤로는 피렌체에 있는 미술 아카데미accademia del disegno의 대표단 중 한 사람이었다.) 이에 관한 기록이나 우리의 경험으로 알 수 있듯이, 그런 교육의 취지는 적나라한 인간의 형상을 파악하는 것이다. 주로 팔다리의 비례, 신체 구조, 근육과 뼈와 살의 결합 방식에 중점을 둔다. 어떤 선생은 오

직 보이는 그대로 그리라고, 철저히 사실주의에 입각해 인체의 이미지를 생산하라고 가르친다.

일리가 있다. 직업 예술가가 아닌 사람이라면 당연히 그래야 한다고 생각할지도 모른다. 예술가가 인체의 이미지를 우리에게 보여주기 전에 그 대상을 확실히 알아야 하니까. 그러나 그런 교육의 결과를 찬찬히 살펴보면 곧 의문이 생긴다. 다시 미켈란젤로를 예로 들어보자. 그는 인간의 형상을 신기에 가까운 솜씨로 재현한 예술가라고 널리 알려져 있다. 하지만 미켈란젤로가 살던 시대에도, 지금 이 시대에도 그가 조각하거나 그린 인체가 사실적이지 않다는 사실은 변함없다. 그의 작품에서 느껴지는 어떤 위력terribilità도 이 때문이다. 성서의 내용을 바탕으로 미켈란젤로가 시스티나 성당Sistina에 남긴 그림에는 어깨가 떡 벌어진 거구의 인간들이 등장한다. 너무 우람해서 오늘날 최고의 보디빌더조차 그 옆에 서면 왜소하게 보일 지경이다. 미켈란젤로는 태초에 신이 인간을 이렇게 창조했다고 상상했다(그림 18). 그가 고용했던 모델 중에 이만한 체격 및 비례를 가진 사람이 있었다고 생각하긴 어렵다. 이와 반대되는 경우도 있다. 미켈란젤로는 인간의 형상을 길게 늘어뜨려 애처롭게 시들어 가는 느낌을 주기도 했다. 예수의 시신을 애도하는 형상이 좋은 예다(그림 19). 이것은 미켈란젤로가 89세에 죽기 전날까지 작업했던 조각상인데, 비록 미완이지만 과도하게 늘어진 두 개의 형상이 자못 두렷하다.

서구 예술사에서 인체 표현 기법에 대한 실험이 20세기만큼 활발하게 일어났던 적은 없었다.

미켈란젤로가 보여준 이러한 예술 경향은 이제 다 지난 일일까? 이 시대의 예술이 현실성에서 얼마나 이탈했는지 가늠하기 위해 잠시 우리 스스로에게 물어보자. 현대 미술관이나 공공장소에 전시된 수많은 인간 형상 중에서 참으로 사실적인 것이 얼마나 있는가?

거의 없다. 인간 신체를 참고한 것처럼 보이는 형상은 흔하다. 그런데 가만

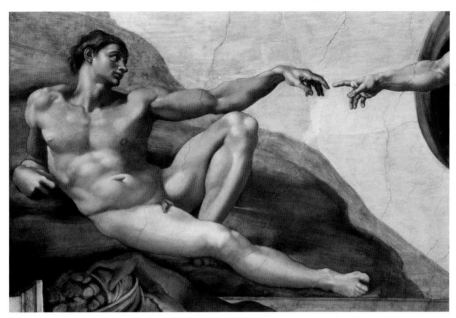

그림 18. 미켈란젤로, 「아담의 탄생The Creation of Adam」 일부, 로마 바티칸 궁전 내 시스티나 성당, 1511~12년.

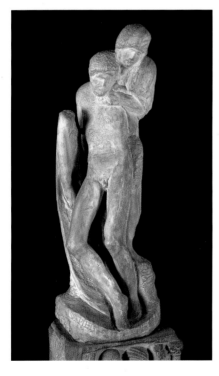

그림 19. 「론다니니 피에타Rondanini Pietà」, 길게 늘어진
인간 형상으로서 1564년에 죽은 미켈란젤로의 미완성
작품이다.

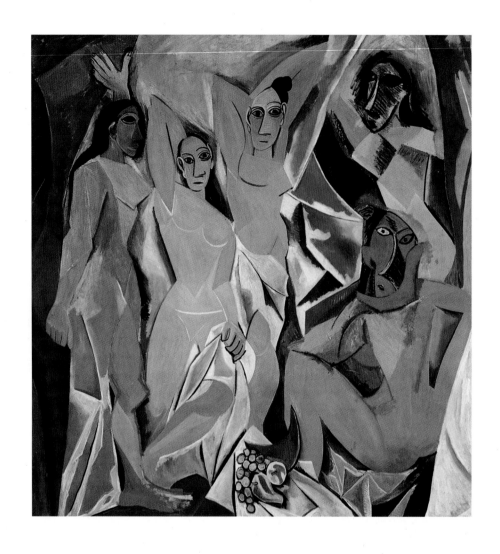

그림 20. 파블로 피카소, 「아비뇽의 여인들Les Demoiselles d'Avignon」, 1907년.

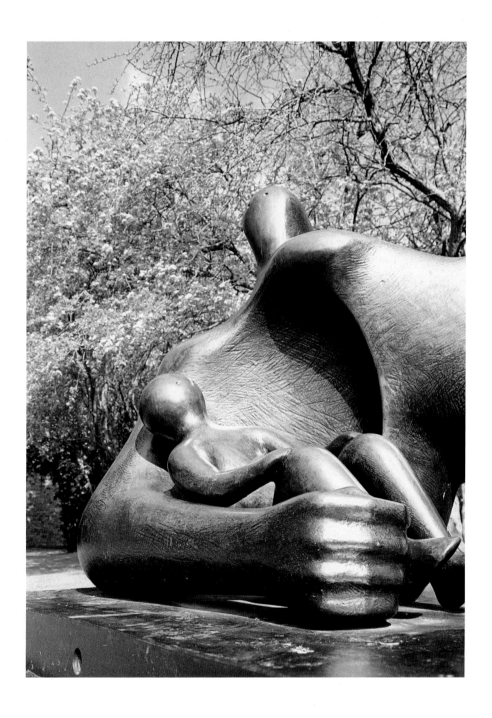

그림 21. 헨리 무어Henry Moore, 「모자상Draped Reclining Mother and Baby」, 1983년.

히 보고 있으면 우리와 다른 종족을 보는 것 같다.

왜 이러는 걸까? 왜 우리는 비현실적인 인체 형상을 선호할까?

이 수수께끼를 풀기 위해 태곳적 인류가 창조한 인체 형상부터 살펴보자. 이 수수께끼를 푸는 과정은 인체뿐만 아니라 우리 인간을 더 잘 알 수 있는 길이기도 하다. 적어도 자신의 이미지를 만들고 다루는 우리 인간의 원초적 본능을 이해할 수 있다.

빌렌도르프 비너스: 정점 이동 사례?

엄청나게 오래된 조각상이 담긴 상자는 아무나 열지 못한다. 약 2만 5천년 전에 돌로 만들어진 작은 조각상으로서 현재 빈 자연사 박물관에 보관된 빌렌도르프 비너스Venus of Willendorf도 마찬가지다(그림 22). 이 조각상을 담당하는 큐레이터가 잠깐 이것을 만져볼 기회를 준다면, 이런 행운을 얻은 사람은 최소한 그 경험에 대해 이야기하고 담당 큐레이터의 호의가 도움이 되었다는 것을 증명할 의무가 있다.

석회석으로 만들어진 빌렌도르프 비너스는 높이가 11센티미터(4와 4분의 1 인치) 남짓이지만, 크기에 비해 사뭇 무겁고 단단하다. 또 사진으로 보이는 것보다 훨씬 표면이 매끈하다. 하지만 무엇보다 소중하고 특별한 느낌은 지금 손에 쥐고 있는 이 비너스를 아주 먼 옛날의 누군가도 이렇게 쥐었을 거라는 생각에서 우러나온다. 이 조각상은 손으로 만지작거리기 좋은 걸작으로 형태, 크기, 무게 등 모든 면에서 손바닥 안에 딱 들어맞는다. 분명히 이것은 휴대가 가능한 예술품objet d'art이다. 비록 이 조각상이 구석기시대 거주지에서 발견되었지만, 항상 거기에 있었다기보다 당시 유목민의 간편한 짐 속에 넣어져 함께 돌아다녔을 것이기 때문이다.

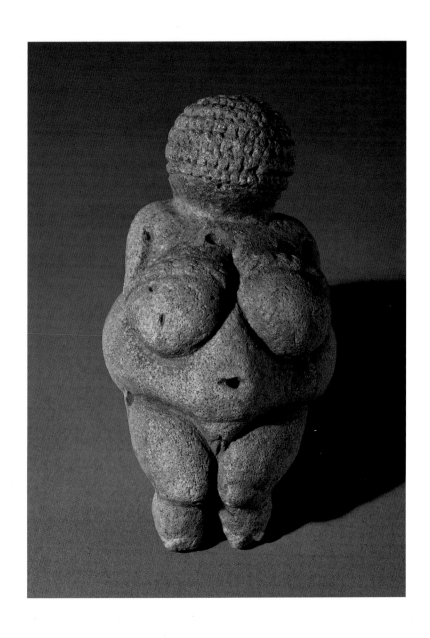

22. 빌렌도르프 비너스, 기원전 2만~2만 2000년경.

빌렌도르프는 빈의 서쪽, 바하우Wachau 지역에 다뉴브 강의 제방을 따라 자리 잡은 마을이다. 오늘날 바하우의 풍경을 보면 살기에 적합한 환경으로 보인다. 층진 언덕과 골짜기를 이루는 초지에 포도밭과 살구밭이 펼쳐져 있다. 중세 시대의 탑도 군데군데 남아서 이곳이 중요한 농경지였다는 사실을 지금도 웅변하는 듯하다. 약 2천년 전, 다뉴브 강이 로마 제국의 북방 국경일 때에 여기서 농업이 시작되었다. 하지만 선사시대엔 상황이 달랐다. 이 지역에서 인간이 남긴 가장 오래된 흔적은 약 4만 년 전의 것인데, 그 무렵 이곳의 기후는 지금보다 훨씬 춥고 토지는 황량했다. 그때 유럽은 마지막 빙하기로 수렵인들이 울울한 소나무 숲이나 얼음 덮인 관목 지대를 헤치고 돌아다녔다. 그들은 농업이 아니라 수렵·채집을 통해 식량을 구했다.

이 수렵인들이 항상 굶주린 것은 아니다. 하지만 계절적 변동을 감안하더라도 이들이 넉넉한 식량을 가지고 살았다고 가정하긴 어렵다. 따라서 빌렌도르프 비너스가 제기하는 문제는 이것이다. 바로 눈에 띄게 비만이라는 점이다. 그때는 누구라도 몸에 지방을 축적하기가 쉽지 않았을 텐데, 그녀는 어떻게 그렇게 뚱뚱해졌을까?

실제로 그렇게 뚱뚱한 사람은 없었다는 전제하에 우리는 이 비너스가 가공인물이었다고 추정할 수 있다. 또한 석기로 꽤 세밀하게 만들어진 이 조각상을 좀 더 자세히 살펴보면, 인간의 몸을 정확하게 묘사하려는 의지가 애초부터 없었다는 것을 알 수 있다. 모발은 털모자를 푹 뒤집어쓴 모양이고, 얼굴은 아예 없다. 가슴 위에 올린 손과 팔은 별로 중요하지 않은 것처럼 보이고 발도 아예 없다. 이와 대조적으로 다른 몇몇 신체 부위, 즉 유두, 배꼽, 음문과 음순을 표현할 때는 신경을 많이 썼다.

왜 이런 불균형이 생겼을까? 왜 신체의 특정 부분만 보여주고 나머지 부분을 무시했을까? 이와 동시에, 왜 신체의 특정 부분(가슴과 엉덩이)을 그처럼 심하

게 과장했을까?

이러한 질문에 대한 답변은 진화심리학(또는 진화생리학)에서 구할 수 있다. 이 학문은 인간의 행동이나 체형을 '자웅선택sexual selection'으로 설명한다. 실제로 인류가 적자생존의 원리에 따라 진화한다면, 남성과 여성은 각각 상대 몸의 적합성을 판단할 때 상대의 번식력을 중요한 기준으로 삼을 것이다. 그러면 남성과 여성의 몸은 생식reproduction의 성공을 보장하는 징표가 두드러진 방향으로 발달할 것이다. 이는 단지 생식기만 발달한다는 뜻이 아니다. 남성은 자신의 가족을 보호할 뿐만 아니라 보금자리와 먹을거리를 제공할 수 있는 체력이 필요하고, 여성은 출산의 고통뿐만 아니라 젖먹이를 기르는 동안 겪는 난관을 극복할 만한 체형을 갖춰야 한다. 그렇다면 우리는 진화론으로 빌렌도르프 비너스를 다음과 같이 설명할 수 있다. 그녀의 펑퍼짐한 엉덩이와 튼실한 허벅지는 무사히 출산할 수 있는 힘을 상징한다. 또한 커다란 유방은 풍부한 모유를, 두터운 지방층은 식량이 부족할 때를 대비해 충분히 비축해둔 양분을 상징한다.

빌렌도르프 비너스는 흔히 이렇게 설명되면서 '다산을 상징하는 형상' 혹은 (이것이 숭배 의식에 쓰였다는 증거는 희박하지만) '다산의 여신'으로 일컬어진다. 어떤 이들은 수렵인에 관한 기록을 떠올린다. 특히 아프리카 남부 부시먼을 보면, 둔부에 지방이 많아 엉덩이가 불룩한 여성이 성선택 과정에서 유리하다. 하지만 비너스는 조각상이며 예술품이다. 한때 바하우 골짜기 비탈에서 사냥하며 살았던 사람들은 어떤 이유로 그녀의 신체 중 일부를 완전히 무시하면서 특정 부분만을 과장하고 싶은 생각이 들었을 것이다. 만일 이러한 선택적 과장 경향이 오직 그들에게만 있었다면, 우리는 이를 이 지역의 특색으로 보아 넘겼을 것이다. 하지만 빌렌도르프 비너스는 독특한 모양이 아니다. 이와 유사한 비례의 여성 조각상이 유럽 중부의 여러 지역을 비롯해 우크라이나, 러시아, 프랑스와 이탈리아 북부에서도 발견되었다. 대부분 내구성 있는 돌로 만들어졌고, 아마 유랑민과 함께 먼 길을 여행

했을 것이다. 그중 일부는 주인이 여러 번 바뀐 흔적도 있다.

고고학자들은 다각도로 이런 조각상의 용도를 추측했다(혹자는 그것이 구석기시대의 포르노그래피였을 거라고 추측했다). 그러나 선택적 과장에 대해서 가장 설득력 있게 설명한 사람은 고고학자가 아니라 뇌 과학자였다.

빌라야누르 라마찬드란Vilayanur Ramachandran은 자신의 '예술 과학science of art' 이론을 전문 학술지에 게재하는 데 그치지 않고 널리 대중화하기 위해 노력했다. 라마찬드란은 동료 과학자들과 함께 예술품을 구상하는 인간의 두뇌에 적용되는 보편 원리를 가설로 정립했는데, 다음은 그 일부분을 요약한 것이다. 특히 우리는 구석기시대 조상들이 왜 비너스 조각상의 특정 부위를 기괴할 정도로 과장했는지 궁금하다. 알기 쉽게 풀어서 말하면, 라마찬드란의 답변은 이렇다. 빌렌도르프 비너스나 이와 유사한 조각상을 만든 수렵·채집인들은 모진 빙하기 환경 속에 살았다. 우리가 이미 살펴보았듯이, 이러한 여건이라면 풍만한 살집과 다산의 가능성이 높은 체형이 매우 매력적으로 보인다. 전문 용어를 써서 부연하자면, 그런 신체 특징은 강력한 자극제 역할을 하며 뇌신경을 활성화한다. 이는 자연스러운 인식 작용의 결과다. 우리의 두뇌는 우리를 기쁘게 하는 사물, 또는 사물 중에서 가장 중요한 부분에 초점을 맞추어 인식한다. 구석기시대 인간들에게 여성의 신체에서 가장 중요한 부분은 생식 및 수유 기능과 직결된 가슴과 골반 주위였다. 그들의 두뇌 회로가 이 부분만 따로 증폭시켰다.

여기에 적용된 신경학 이론을 '정점 이동peak shift' 원리라고 한다. 라마찬드란이 지적한 대로, 이 원리는 동물의 행동 양식에서 확연히 드러난다. 예를 들면, 우리는 쥐를 훈련시켜서 정사각형과 직사각형을 분간하도록 만들 수 있다. 그런데 쥐가 직사각형을 선택할 때마다 우리가 치즈 조각을 준다면, 쥐는 특정한 직사각형뿐 아니라 직사각형 그 자체를 선호하게 된다. 직사각형을 과장할수록, 즉 양변이 더 길어져서 정사각형과 더욱 다르게 보일수록 쥐는 더욱 재빨리 반응한다. 사

재갈매기 실험

인간은 예술을 위한 심미성을 지닌 유일한 생명체다. 이는 이 책의 기본 논지이지만, 그렇다고 해서 인간 외의 동물을 살펴볼 필요가 없다는 뜻은 아니다. 인간이 시각 이미지를 인식하고 거기에 반응할 때 두 뇌가 어떻게 작동하는지 알기 위해서 동물 행동을 참고할 수 있다. 이것은 주로 진화론에 근거해 동물의 행동과 습성을 고찰하는 이른바 동물행동학ethology의 다양한 연구 주제 중 하나다. 네덜란드의 과학자이자 동물행동학의 선구자로서 노벨상을 수상한 니코 틴버겐(Niko Tinbergen, 1907~1988)은 재갈매기 herring gulls로 실험을 했다.

여느 동물 새끼처럼 재갈매기 새끼는 태어나자마자 먹을 것을 달라고 빽빽거린다. 이에 어미는 반쯤 소화된 먹이를 자신의 부리로 내주는데, 그 부리는 노랗고 특히 아래쪽에 선명한 빨간 점무늬가 있다. 새끼는 배가 고프면 항상 어미의 부리를 톡톡 쫀다. 방금 태어나서 아직 시력이 좋지 않은 새끼라도 어미의 부리를 먹이 촉진 표시로 분명히 인식한다. 그런데 틴버겐은 이 촉진 표시의 잠재력이 의외로 크다는 사실을 알아냈다. 재갈매기 새끼는 그런 표시만 보면 어미의 부리가 아니라도 쪼아댔고, 심지어 부리가 아니어도 쪼아댔다. 노란색 또는 밝은 색상의 막대기에 빨간 줄 하나를 그어 보여주었더니 새끼들은 그리로 몰려가서 먹이를 구했다. 틴버겐은 이런 실험을 1천 번 이상 했는데, 그중 정점 이동 이론과 관련된 실험도 있었다. 그는 빨간 줄의 개수를 늘렸다. 막대기에 빨간 줄 세 개를 그어 놓았더니, 줄이 한 개 있을 때보다 새끼들이 세 배 정도 더 흥분된 상태를 보였다. 이번엔 빨간 줄이 한 개 있는 것과 세 개 있는 것을 동시에 놓았더니 후자(3중 자극)를 더 열심히 쪼아댔다.

결국 새끼들의 고조된 반응은 막대기가 어미새의 부리처럼 길쭉했기 때문이 아니라 어미 부리의 빨간 점무늬를 과장했기 때문이다. 라마찬드란 교수는 이렇게 과장된 표시의 막대기를 '슈퍼 부리 superbeak' 또는 '울트라 부리ultrabeak'라고 부르며, "만일 재갈매기에게 미술관이 있었다면, 그들은 빨간 줄 세 개가 그려진 이 기다란 막대기를 벽에다 걸고, 거금을 들여서 구입하고, 숭배하고, 피카소 작품이라고 불렀을 것……"이라고 주장한다.

실 정점 이동에 관해 라마찬드란이 적절한 예로 꼽던 동물은 시끄러운 갈매기였다('재갈매기 실험' 참조). 갈매기도 쥐도 예술품을 만들지 못하지만, 우리는 정점 이동 원리를 통해 선사시대 조각상 형태를 이해한다. 그러면 선사시대 이후에는 어떤 일이 일어났을까? 우리가 인체의 비현실적 이미지를 즐겨 창조하는 것은 오로지 인간의 원초적 본능 때문일까?

이집트, 그리고 정연한 몸

약 1만 년에서 5천년 전, 구석기시대에서 신석기시대로 넘어갈 즈음에 유럽 중부의 기후가 온화해지기 시작한 것과 거의 동시에 아프리카 북부의 광범한 지역이 메말라갔다. 무성한 초목을 기반으로 삼았던 생태계가 무너지면서 사하라 사막이 나타났다. 이 지역을 떠돌아다니던 수렵인은 동쪽으로, 물이 흐르는 곳으로 모여들 수밖에 없었다. 그곳에 강이 있었다. 그들의 눈에 이 강은 대단히 경이롭게 보였을 것이다. 지류나 비의 도움도 없이 불모지를 관통하며 수천 킬로미터를 흐르다가 연중 가장 건조한 시기인 7월과 10월 사이에 범람한다. 당연히 유목민들은 이 나일 강변을 따라 정착하기 시작했다. 특히 최대로 범람하는 지역, 즉 강이 지중해로 흘러들기 직전에 갈라지면서 생긴 삼각주를 중심으로 정착했다. 그들은 이렇게 강변에 모여 살면서 정확성과 규칙성을 중시하는 농업 사회를 만들었다. 강물이 해마다 제때에 범람하므로 농부는 미리 계획을 세울 수 있었고, 잉여 식량을 비축해 흉년이나 기근에 대비할 수도 있었다. 중앙 조직은 필수적이었고, 이는 기원전 3000년경부터 엄격한 계층구조 성격을 띠기 시작했다. 파라오pharaoh가 정점에 있었다. 파라오는 성스러운 지위를 누리며 그 아래 모든 계층의 사람들을 다스리는 통치자인 동시에 그들의 지지를 받는 대표자였다. 고대 이집트 문명을 상징하

는 피라미드 모양은 이런 통치 체제를 떠올리게 한다.

파라오는 나일 강의 범람원을 경작하던 수많은 무지렁이 농부에서부터, 그림 서체의 일종인 상형문자(hieroglyphics, '신성한 새김')를 고안하고 사용한 사제와 서기까지 고대 이집트 사회계층에 속한 만민을 다스렸다. 이 중에서 수공업을 담당한 장인artisans은 중하위 계층에 속했다. 그들이 남긴 작품은 고대 이집트 유물에서 큰 비중을 차지하며 오늘날까지 전해온다. 당시 장인들은 의뢰받은 작품을 자신이 원하는 대로 창의력을 발휘해 만들 자유가 없었다. 그들은 집단으로 생활하면서 정해진 규칙과 지침에 따라 일했다. 예술은 다만 우주 만물의 질서를 보여주기 위해 존재했다. 독창성은 필요 없었다. 그저 시키는 대로 하는 게 최고였다.

이집트 예술에서 인간의 형상은 얼마든지 있다. 한 예로 룩소르Luxor 근처 '왕가의 계곡Valley of the Kings'에 있는 람세스 6세Rameses VI의 무덤은 수천 개의 인간 형상이 벽과 천장을 가득 메우고 있다(그림 23). 실제 이 무덤 속에 들어가 보면, 극히 복잡다단한 문양과 장식 때문에 정신이 아득해지는데, 이는 무수한 상형문자와 인간 형상이 함께 내는 효과 때문이다. 형상은 대부분 행진하듯 가지런히 늘어서 있다. 하지만 그들은 어떤 자세나 행동을 취하더라도 모두 비슷비슷해 보인다. 개중에는 크기와 모양이 현저히 다른 것도 있는데, 이런 것은 평범한 인간이 아니다. 파라오나 그와 연관된 신(고대 이집트 종교에서 신은 주로 동물의 모습으로 나타난다)이다. 그 외의 형상은 벽이나 천장 표면에 마치 스텐실stencil 기법으로 그려 넣은 것처럼, 비례가 동일하고 동작의 종류도 매우 한정되어 보인다. 머리는 대부분 옆모습이지만, 눈은 정면으로 보인다. 어깨 또한 정면이며 팔과 손, 손가락도 모두 보인다. 그런데 둔부와 다리, 발은 옆모습이다. 요약하자면, 각 형상은 신체의 생김새를 가장 잘 드러낼 수 있는 방식으로 여러 부분이 합체되어 이뤄졌다. 이런 형상이 정연하게 줄지어 있다. 파라오의 적조차도, 등 뒤로 양손이 묶이고 무릎을 꿇은 채로 목이 잘린 포로들도 이러한 고정된 양식을 보여준다.

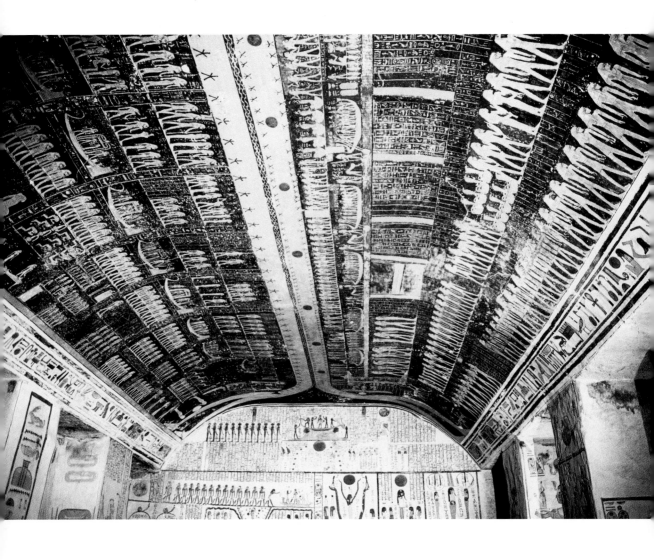

그림23. 파라오 람세스 6세의 무덤 속 벽과 천장의 모습, 룩소르 근처 '왕가의 계곡', 기원전 1140년경.

이렇게 일정하게 반복되는 형상은 정점 이동 이론과 별로 관계가 없어 보인다. 사실, 인체가 단순화되었기 때문에 이미 선택의 과정을 거친 것이라고 주장할 수도 있다. 그러나 고대 이집트의 이런 인간 형상은 과장에 의해 비현실적으로 보이는 게 아니다. 도식화와 개념화를 통해서 현실에서 멀어진 것이다.

'도식적schematic'이란 말은 어떤 계획이나 미리 정해진 방안에 따라 형상을 만들었다는 의미다. 따라서 무덤 속에 그려진 인간이 수천 명일지라도 거기서 개성을 찾을 수는 없다. 한마디로 대량 복제품이다. '개념적conceptual'이란 말은 다른 의미를 지닌다. 이것은 형상을 만드는 사람의 사고방식과 관련 있다. 고대 이집트의 장인은 인간의 형상을 만들면서 실제의 모습에 관심을 두지 않았다. 마치 사전적 정의를 따르는 듯했다. 다리 두 개, 팔 두 개, 똑바로 선 자세 등등. 그것은 직접 관찰을 통해 이루어진 것이 아니었다. 인체 모델을 이용한 수업은 더더욱 아니었다. 그것은 머릿속에 있었던 이미지로 결정된 것이다.

이와 같이 결정된 도식적·개념적 형상은 거의 변함없이 지속되었고, 규범에서 조금이라도 벗어나면 안 되는 성상처럼 다루어졌다. 그런데 이집트 왕조의 역사에서 이런 전통이 갑자기 단절된 적이 한 번 있었다. '이단왕'으로 불리는 아케나텐(Akhenaten, 재위 기원전 1353~1335)이 아마르나Amarna에 새로운 행정 중심지를 건설하고 새로운 회화 및 조각 양식을 도입했던 시기다. 그러나 이 변혁은 단기간에 그쳤다. 외부 관찰자에게 이집트 예술의 가장 놀라운 특징은 3천년 넘게 일관된 형식을 유지했다는 점이다. 일찍이 (기원전 4세기 초에) 그리스 철학자 플라톤은 이집트 예술의 일관성에 주목했다. 이집트인이 음악을 '정통 규칙kala schemata'에 따라 체계적으로 정리한 것과, 이와 비슷한 수준에서 이룩한 시각예술의 중앙집권화를 높이 평가했다. "이집트에 가서 회화와 조각을 본다면, 1만 년 전의 작품과 오늘날의 작품이 정말 다르지 않다는 사실을 알 수 있다. 그때나 지금이나 한결같은 기법이다"(플라톤, 법률Laws, 656d). 플라톤이 설정한 연대 간격이 과도하지만, 우

리는 그가 받은 인상에 공감할 수 있다. 그렇다면 여기서 의문이 생긴다. 이집트 장인들은 어떻게 그렇게 한결같은 결과를 얻었을까?

이집트에 남아 있는 기록 중에는 그런 결과를 낳은 법칙이나 관습에 관한 설명이 없다. 실제로 완성된 작품들을 보면, 소형에서 초대형에 이르는 다양한 규모에 걸쳐 상대적 비율을 유지하는 일반적인 방법이 있었던 것 같다. 하지만 이보다 더 많은 단서를 간직한 것은 오히려 미완으로 남은 작품이다.

테베(Thebes, 오늘날의 룩소르) 옆 나일 서쪽 강변에 있는 수백 기의 무덤 중 한 곳에 중요한 단서를 가진 미완성 작품이 남아 있다. 이 무덤의 주인공은 라모세Ramose인데, 아케나텐이 이집트의 정치와 종교를 개혁하던 시절(기원전 1350년경)에 테베에서 장관으로 재직했던 인물이다. 그는 자신의 사후 안식처를 줄기둥으로 웅장하게 꾸밀 만큼 부유했고, 형이 북쪽에 있는 왕도 멤피스Memphis의 고위 관리여서 가문의 연줄도 좋았다. 그래서 뛰어난 장인들을 불러 모아 그림을 그리고 조각을 새기게 했다. 하지만 당대의 급작스러운 체제 변화 때문이었을까. 테베의 라모세 무덤은 약간은 미완인 채로 남았다.

여기서 우리가 눈여겨봐야 할 것은 여러 곳에 찍혀 있는 가느다란 붉은 실선이다. 기다란 실 한 가닥을 붉은 물감에 적셔 양쪽 끝을 팽팽히 당겨 무덤 벽에 고정시킨 후, 회반죽을 입힌 표면에 튕겨서 남긴 자국이다. 이런 식으로 일정한 간격으로 수평선과 수직선을 그어 격자를 만들었다. 그 목적은 명백하다. 이것은 인간 형상을 새기기 위한 바탕이다(그림 24).

이집트의 다른 벽화에서도 이와 유사한 실선이 발견되었다(그림 25). 물론 어디에다 형상을 그리거나 새겨도 격자무늬를 이용하면 인체 각 부분의 크기를 손쉽게 결정할 수 있다. 곧바로 규칙이 생긴다. 인물의 키는 열아홉 칸, 얼굴은 두 칸으로 잡고, 눈동자는 중심축에서 한 칸 떨어진 곳에 두며…… 목에서 무릎까지 열 칸, 무릎에서 발바닥까지 여섯 칸, 발꿈치에서 발끝까지 두 칸 반을 각각 할당한

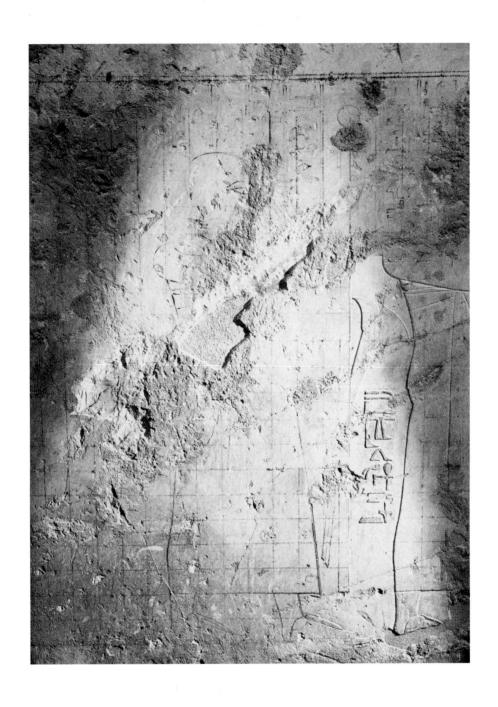

그림24. 라모세의 무덤 속에 미완으로 남은 양각, 룩소르 근처 구르나Gurna, 기원전 1350년경. 격자무늬가 지금도 뚜렷하다.

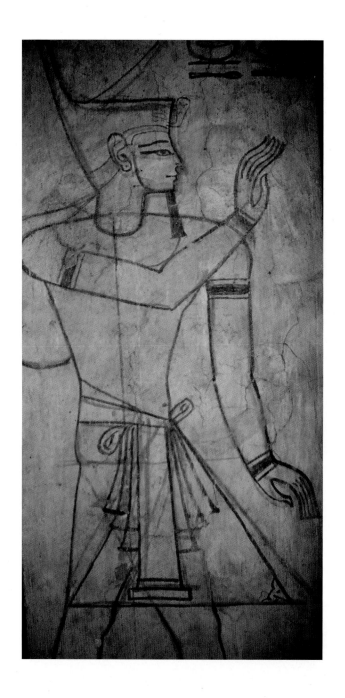

그림25. 타우세르트Tausert 무덤 속 인간 형상의 일부, 룩소르 근처 '왕가의 계곡', 기원전 12세기. 여기에도 형상을 그리기 위한 바탕 실선이 남아 있다.

다…… 등등. 격자 한 칸의 치수는 세월이 흐르면서 조금씩 변했고, 또 어떤 장인은 이런 격자에 비교적 덜 구애받으면서 작업했다. 그렇지만 어쨌든 이집트 회화에서 격자무늬를 바탕으로 인간 형상을 만드는 방식은 기원전 2000년경부터 널리 쓰이기 시작했다. 조각상을 만들 때도 마찬가지였다. 석재의 네 면에 가로세로 실선을 그어 놓고 이리저리 깎아내며 인간 형상을 드러냈다. 이런 방식으로 제작된 작품들 간에도 품질 차이가 있었지만, 그 과정에서 우발적·즉흥적 요소는 거의 없었다.

요컨대, 이집트인의 인간 형상은 인체를 과장한 결과가 아니다. 그것은 반복성과 일관성을 유지한 결과다. 돌이켜 보면, 아케나텐이 통치하던 아마르나 시대는 참 특이했다. 당대의 회화와 조각은 인체의 일부를 강조하고 왜곡했다. 인간의 정점 이동 본능에 충실하며 자유를 만끽한 시절이었다(그림 26). 하지만 사실 격자무늬는 사라지지 않고, 다만 변조되었을 뿐이다. 이집트인이 회화와 조각뿐 아니라 육중한 석재의 채굴·손질·운반 과정에서 보여준 질서정연한 방식은 향후 서구 예술의 전개에서 지대한 영향을 끼쳤다. 삶과 예술에서 인체의 매력에 흠뻑 빠진 민족이 이집트와 교류하며 영향을 받기 시작했다. 그들은 고대 그리스인이었다.

이집트가 그리스에 남긴 유산

널리 알려진 바와 같이, 고대 이집트인은 특정 동물을 숭배했다. 고양이, 악어, 젖소를 비롯한 많은 동물이 숭배 대상이었고, 그들이 믿었던 여러 신도 이런 동물들의 속성이 있었다. 지중해 건너편의 이웃인 그리스인의 눈에는 이집트의 동물신이 기괴하고 터무니없게 보였다. 그리스인은 신들의 모습을 아주 다르게 상상하고 있었기 때문이다. 그리스인은 신들이 인간의 형상을 하고 있다고 확신했다.

"혈기 왕성한 청년의 모습으로, 유연하고 건장하게, 딱 벌어진 어깨 위로 긴

그림 26. 아케나텐의 부인 네페르티티Nefertiti 여왕의 조각상(추정), 아마르나(추정), 기원전 1345년경.
아케나텐 왕조는 이집트의 전통 예술에서 크게 이탈한 작품을 선보였다.

머리가 한들한들……." 기원전 700년경에 지어진 합창곡의 가사 중에서 그리스의 신 아폴론을 묘사하는 대목이다. 고대 그리스의 초기 시인으로 알려진 헤시오도스 Hesiodos와 호메로스Homeros의 작품 속에서 태양신 아폴론을 포함한 신들은 인간의 모습으로 나타날 뿐 아니라 인간처럼 말하고 행동한다. 그리스인은 이런 신들을 모신 신전이나 성소에 가면 그들을 직접 만날 수 있다고 생각했다. 아폴론은 아주 민첩해서 순식간에 이리저리 이동한다고 알려져 있지만, 그렇다고 해도 그리스인이 텅 빈 방을 향해 기도를 올리는 일은 없었다. 그건 마치 하마 앞에서 절하는 것만큼이나 이상한 일이었다. 아폴론이 거기에 있다면 반드시 보여야 했다. 숭배자들이 집중할 수 있는, 시가에서 묘사된 신의 모습과 닮은 구체적인 이미지가 있어야 했다.

그리스의 예술가, 특히 조각가는 이러한 기대에 부응하는 성상을 만들어야 했다. 그렇다고 해서 자욱한 연기와 향기에 휩싸인 인형이나 그런 인형을 어깨 위에 올리고 돌아다니는 소란한 행렬을 떠올린다면 오해다. 그것은 아폴론이나 다른 신들에 대한 조심스러운 우상 숭배였다. 신을 모시기 위해 신전을 세우고 그 신이 머물 수 있도록 보통 신전 내부에 조용한 성소를 따로 마련한 후, 성소 밖의 제단에서 제물을 바쳤다. 그럼에도 숭배자들은 성소에 '거주'하는 신의 모습을 엿보고 싶어 했다. 그것은 초자연적 존재의 현시顯示이자 매개로서 무엇보다 실감 나는 형상이어야 했다. 다시 말하면, 그리스의 신은 단지 인간처럼 보이는 데서 그치지 않고 정말 살아 있는 인간으로 보여야 했다.

이와 같은 필요성을 감안할 때, 고대 그리스 초기의 조각상의 문제는 크기였다. 기원전 7세기 중엽까지, 그리스 조각상은 대개 점토를 빚거나 청동을 주조해 만든 소규모 작품이었다. 간혹 나무를 이용해 꽤 큼직하게 만들었을지도 모르지만, 현재는 남아 있지 않다. 고대 그리스 초기의 여러 성지, 특히 기원전 776년에 올림픽 경기가 처음으로 열린 곳으로 알려진 올림피아Olympia에서 다량의 조각상이

출토되었지만, 모두 단순 기하학적 형태였고 고만고만한 작은 크기였다. 또한 산지에 위치한 델포이Delphoe는 아폴론의 신탁을 받고 싶어 하는 숭배자들이 많이 찾던 곳인데, 이곳에서 발견된 신상이나 숭배자의 모습을 본뜬 상도 대부분 소형이었다(그림 27).

 이후 그리스는 주로 실물이나 그 이상 크기로 커진 조각상을 생산하기 시작했는데, 이것이 독자적인 변화로 보이진 않는다. 하지만 고대 그리스인은 그리스 예술의 발전 과정 중에 외래 요인이 있었다는 사실을 선뜻 인정하지 않았기 때문에 (그리스의 다양한 예술·공예의 태동을 설명하기 위해 다이달로스Daedalus라는 명장의 이야기를 지어낼 정도였다) 우리는 간접적인 단서를 찾을 수밖에 없다. 그런데 마침 그리스인 가운데 '역사의 아버지'라 불리는 헤로도토스Herodotos가 단서를 남겼다. 그는 기원전 5세기 중반에 『역사Histories』(일명 '탐구')라는 책을 편찬하면서 이집트에 관한 내용을 꽤 많이 실었다. 왕성한 호기심으로 낯선 이집트를 직접 탐방한 후, 거기서 보고 들은 것을 소개하고 또 스스로 이해하려고 노력했다. 헤로도토스는 기자(Giza, 오늘날 카이로 근처)에서 피라미드를 비롯한 여러 가지 웅대한 건축물을 보고 자신이 받은 인상을 기술했는데, 이때 그리스와 이집트의 교류가 시작된 경위도 함께 적었다. 그 내용은 다음과 같다. 이집트 왕자의 신분으로 망명 생활을 하던 프사메티쿠스Psammetichus라는 인물이 있었다. 어느 날, 그는 '바다를 통해 나타나는 청동 인간들'의 도움으로 왕이 될 거라는 예언을 듣게 된다. 얼마 후, 청동 갑옷을 입은 그리스 선원들이 피치 못할 사정으로 이집트 해안에 상륙했다. 프사메티쿠스는 즉시 그들을 용병으로 고용했고, 정말로 이집트 왕위에 올랐다. 선원들에게는 나일 강 삼각주에 거주하며 무역할 수 있는 권리를 주어 보답했다. 따라서 헤로도토스가 내린 결론에 따르면, 기원전 664년에 집권한 파라오 프사메티쿠스 1세 시대에 그리스와 이집트는 처음으로 교류를 시작했다(헤로도토스, 『역사』, 2.154). 그리고 나서 대략 10년쯤 지나 그리스에 대형 조각상이 나타나

그림27. 델포이의 아폴론 신전에 봉헌된 작은 청동 조각상, 기원전 630년경.

기 시작했다. 이게 그저 우연일까?

　　우리가 아는 정황에 의하면, 예술 기법의 전수가 이뤄진 것이 확실해 보인다. 나일 강 유역에는 파라오와 고위 인사를 기념하는 조각상들이 갖가지 문양과 어우러져 서 있었고, 이곳을 방문하는 여행자들은 누구라도 그 광경을 쉽게 볼 수 있었다(그림 28). 특히 그리스 조각가에게 이집트 조각상은 인상적인 모델이 되었다. 이 영향으로 그리스에서 제작되기 시작한 사람 크기의 남성 조각상들은 이집트 모델과 같은 자세를 취한다. 왼쪽 다리를 약간 앞으로 내밀고 양손을 양옆에 붙인 채 주먹을 쥐고 있다(그림 29). 그리스인은 이집트인과 달리 나체상을 선호했고 그 외에도 차이점이 더 있지만, 이집트의 영향은 뚜렷하다. 게다가 이집트에서 수세기에 걸쳐 축적된 석재 가공 기술이 기원전 7세기 후반에 그리스에 전해졌을 가능성이 매우 크다. 당시 이집트는 석공 도구, 계측기, 석재 채굴 및 운반 기술에 관한 풍부한 지식을 갖고 있었다.

　　그리스인들은 그중 필요한 것을 취했다. 그들은 이집트의 화강암만큼 단단하고 내구성 있는 대리석을 풍부하게 얻을 수 있었고, 더욱이 커다란 대리석 덩어리를 절단하고 다듬고 옮기는 고된 작업을 할 만한 동기가 따로 있었다. 그리스에서 종교는 곧 거래였다. 신에게 많이 주면 줄수록 그 대가로 더 많은 것을 기대할 수 있었다. 신성한 장소에 큼지막하고 값비싼 예술품을 바치는 것은 유익한 투자였다. 특히 그리스에서 실물 같은 조각상이 인기가 많아지면서, 작은 조각상을 만들던 그리스 조각가들은 이집트의 기법을 열심히 습득해 더 큰 것을 만들어냈다. 이는 뒤이은 양식상의 '기적'을 설명하는 데 도움이 된다.

그림 28. 람세스Rameses 2세의 거상, 룩소르 신전, 기원전 1400년경.

그림 29. 쿠로스(kouros, 젊은이―옮긴이) 조각상, 밀로스Melos 섬, 기원전 600년경. 이보다 앞서 제작된 이집트 조각상들과 비슷한 자세를 취하고 있다.

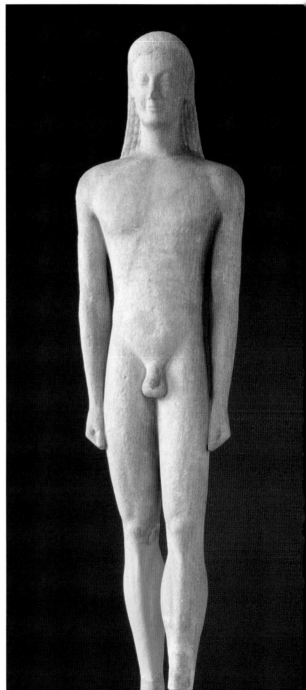

그리스 혁명

지지대 없이 홀로 서 있는 등신상等身像을 만들기까지 그리스가 이집트의 영향을 많이 받았다 하더라도 그 과정에서 이집트의 도식화 경향이 이식되지는 않았다. 오히려 반대였다. 그리스 예술가들은 격자 바탕 또는 머릿속에 고정된 이미지에 의존하지 않고 자신이 재현할 대상의 실제를 직시했다. 물론 눈에 보이지 않는 대상도 있었다. 시인들이 머리가 여러 개 달린 괴물 이야기를 지어냈지만, 이런 괴물을 그리기 위해서는 상상력이 필요했다. 그러나 숭고한 신, 과거의 영웅, 현세의 후원자들은 모두 근본적으로 같은 형상을 공유했다. 그것은 인간의 몸이었다. 이런 대상을 재현하고 실감 나는 예술을 창조하기 위해 그리스 예술가들은 인습에서 벗어나 자신의 눈으로 볼 필요가 있었다. 그들은 그렇게 했다.

그리스 조각상 쿠로스(kouros, 복수형은 kouroi)는 젊은 남자가 똑바로 서서 살며시 미소 지으며 기꺼이 앞으로 나아가려는 듯 한쪽 발을 내민 형상인데, 실제로 이 양식은 여기서 머물지 않았다. 사실 초기의 쿠로스는 틀에 박힌 형식을 따랐고, 해부학적 정확성에 대한 관심도 없었다. 하지만 곧 사실주의를 향한 약진이 시작되었다: 머리 측면에 구부러진 모양으로 달려 있던 이상한 물체는 정말 귀처럼 보이기 시작했고, 그저 불룩한 부분과 홈이 파인 부분만 있던 삼각형의 상체에 쇄골과 견갑골, 복부와 등뼈가 나타났다. 쿠로스 조각상은 한때 아폴론 신상으로 알려졌지만, 현재는 장래가 촉망되는 귀족 자제를 기념하는 상이라는 견해가 정설이다. 그 발전 과정을 10년 단위로 살펴보면, 인간의 실제 모습에 점점 가까워지는 추세를 확인할 수 있다. 거의 100년 만에 그리스의 조각 예술은 인간처럼 보이는 인간 조각상이라는 목표를 달성했다.

여기 이름 없는 한 소년의 조각상이 있다. 유리에 무늬를 새겨 실감 나는 눈알을 만들어 넣었는데 빠져버렸다. 발견 당시에는 머리와 몸통이 떨어져 있었고 그

중 일부는 끝내 찾지 못했다. 표면에 칠했던 도료 덕분에 구릿빛으로 그을린 건강한 소년이었지만, 그것마저 벗겨졌다. 그만큼 실제의 모습에서 멀어졌다. 그럼에도 극치에 도달한 쿠로스를 보여준다. 아테네를 위엄 있게 굽어보는 성지 아크로폴리스Acropolis에 헌정된 이 조각상은 '크리티오스 소년Kritios Boy'으로 알려져 있다(그림 30).

크리티오스 소년을 보면 '그리스 혁명'이라는 찬사가 생긴 까닭을 알 수 있다. 의젓하면서도 아주 당차게 보이는 젊은이다. 마치 뭇사람의 감탄을 자아내려는 듯이 서 있다. 실제로 우리는 그의 멋진 외모에 한 번 감탄하고, 이토록 핍진逼眞한 형상을 낳은 예술에 또 한 번 감탄한다. 모든 게 자연스러워 보인다. 뼈와 근육 위의 피부는 탄력 있고, 한쪽 다리가 이완된 상태에서 다른 쪽 다리로 균형을 유지하며, 척추는 완만한 곡선을 이루고, 가슴과 무릎뼈 부분도 알맞게 드러난다. 여기에 도식적이고 개념적인 것은 없다. 그렇다. 인간은 이렇게 생겼다. 마침내 인간의 몸을 예술품에서 '발견'했다.

폴리클레이토스와 완벽한 체형

그리스어 gymnos는 '옷을 입지 않았다'는 뜻이다. 고대 그리스의 모든 도시에는 실내 경기장gymnasium이 있었는데, 이곳은 문자 그대로 '옷을 입지 않는 곳'이었다. 발가벗고 운동하는 것이 그리스의 관습이자 문화의 주요 특징이었다. 또 스포츠 축제에서 알몸으로 경기하는 것이 그리스 특유의 관례이며, 이방인이나 '야만인'이 그런 광경을 보면 충격을 받을 거라는 사실을 그리스인들은 잘 알고 있었다. 그래도 그리스인들은 자신들의 나체 풍습을 부끄럽게 여기지 않았다. 도리어 자국의 독특한 문화로서 당당히 드러냈다. 마케도니아와 로마가 그리스를 정복하

크리티오스 소년의 아름다움

영국의 저명한 예술사학자 케네스 클라크 (Kenneth Clark, 1903~1983)는 크리티오스 소년을 보고 감탄을 금치 못했다. 클라크는 『누드의 미술사 *The Nude*』라는 책에서 "최초의 아름다운 누드 예술" 이라는 찬사를 보냈다. 이런 찬사에 동의하지 않는 사람들도 있겠지만, 고대 그리스인의 관점에서 이 조각상이 이상적인 남성미를 구현했다는 점은 분명하다. 조각상의 인물은 십 대 중반의 소년으로 보인다. 당시 아테네에서 정기적으로 열린 다양한 운동 경기를 포함한 축제 판아테네 대회Panathenaic Games 에서 우승한 것을 기념해 만들어졌을 가능성이 높다. 도도록한 횡격막으로 볼 때 아마도 단거리 육상 선수가 아니었을까? 그렇다면 지난 승리의 영광이 이 대리석 속에 영구히 깃든 셈이다. 하지만 이렇게 매력적인 소년은 사실 당대의 세속적이고 선정적인 문화를 암시한다. 기원전 5세기 초 아테네에서 남색은 전혀 부끄러운 일이 아니었다. 나이 지긋한 남성이 십 대 소년과 사귀며 우정을 쌓고 성관계까지 하는 경우가 다반사였다. 결국 아테네 축제에서 열린 운동 경기는 일종의 미남 선발 대회였다. 고대 그리스인이 '훌륭한 남성미euandria'라고 일컫는 것을 누가 가장 잘 보여주는지 겨루는 시합이었다. 당시 문화에서 모든 사람들에게 가장 이상적인 남성의 육체는 뛰어난 운동선수의 몸이었다.

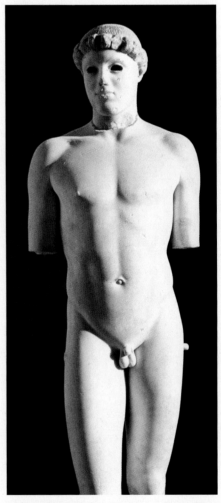

그림 30. '창을 든 사람', 폴리클레이토스 작품의 모작, 기원전 440년경.

기 전의 올림픽 대회는 오직 그리스 문화권Hellenic의 사람들만 참가할 수 있었고, 이 대회에서 알몸으로 경기해 우승한 선수는 자신의 나체상을 만들어 알몸을 과시하는 방식으로 승리를 기념했다. 이렇게 해서 만들어진 나체상이 무수하다. 개중에는 머리 위에 영광의 화환을 쓴 것도 있고, 경기에서 우승하던 당시의 역동적인 모습을 보여주는 것도 있다(원반을 던지기 직전의 순간을 포착한 조각상이 특히 유명하다).

우승자는 계속 나왔고, 그들의 기념상을 만드는 예술가의 일거리도 많았다. 기원전 5세기경 올림피아를 비롯한 여러 지역에 그런 기념상을 세운 예술가가 있었는데, 바로 폴리클레이토스Polykleitos다. 그는 자신의 직업에 아주 열중했는데, 우승자의 몸을 재현하는 예술가의 역할이 체육관이나 레슬링 도장에서 선수를 지도하는 코치 역할 못지않게 중요하다고 생각할 정도였다.

폴리클레이토스는 예술이 기하학의 한 분야가 되기를 염원했다. 그래서 돌이나 청동으로 이상적인 체형을 구현할 때 수리를 이용하는 방법을 연구하고 논문으로 썼다. 안타깝게도 이 논문은 현재 전해지지 않는다. 폴리클레이토스의 논문 구절이 고대의 다른 저서에 인용된 경우가 있지만, 모두 난해한 것뿐이다. 예를 들면, "아름다움은 많은 수에서 생겨난다"라는 식이다. 사정이 이러하니 우리는 그의 논문 내용을 정확히 알 수 없다. 게다가 그의 작품이라고 확실히 단정할 수 있을 만한 조각상도 발견되지 않았다. 그래도 폴리클레이토스의 원작을 복제하거나 번안한 작품은 많이 남아 있어서 이들을 통해 그의 조각 기법을 알아낼 수 있다. 폴리클레이토스는 인간 형상을 만들기 위해 고안한 척도를 남녀노소에 따라 융통성 있게 적용한 듯하다. 하지만 그가 수립한 규칙, 즉 카논Kanon에 의하면 운동선수의 멋진 몸에 적용되는 형식과 형태는 변조의 여지가 거의 없었다. 카논이란 영어 canonical의 어원이 되는 그리스어로 권위 있는 표준이나 규범을 의미한다.

폴리클레이토스의 카논을 충실히 반영한다고 알려진 모작들, 특히 「창을 든

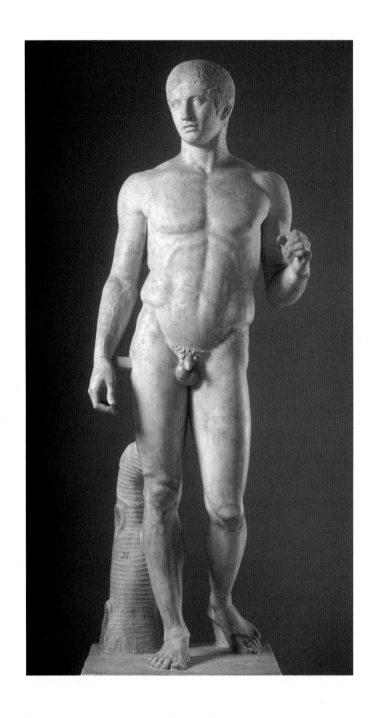

그림 31. '창을 든 사람', 폴리클레이토스 작품의 모작, 기원전 440년경.

사람Doryphoros」을 보면 폴리클레이토스가 표현한 운동선수의 '멋진 몸'이란 곧 탄력, 대칭과 균형이 돋보이는 몸이라는 결론에 도달한다(그림 31). 폴리클레이토스는 부분들 사이의 조화를 추구하면서 그것을 명료한 형태로 드러내는 솜씨가 뛰어났다. 그 형태는 인체의 주요 지점들을 가상의 선분으로 연결해 얻은 결과로 보인다. 예컨대, 한쪽 다리가 이완되면서 무릎이 낮아지면 반대쪽 무릎이 높아지면서 둔부와 다리를 축으로 긴장이 고조된다. 이런 상태를 전문용어로 교차 균형chiastic balance이라고 한다. 그리스어 chiasmos에서 유래한 단어로 맞은편에서 일어나는 긴장을 의미한다. 이탈리아어로 옮기면 콘트라포스토contrapposto인데, 이 또한 인간의 걸음걸이와 자세의 역학을 고려해 조화를 이룬 상태를 뜻한다.

　　젊은이의 입장에서는 자기 몸을 폴리클레이토스의 공식대로(넓은 어깨, 탄탄한 가슴, 든든한 허리, 굵은 허벅지) 만드는 게 여간 부담스럽고 성가신 일이 아니었다. 고대의 조각가들은 그런 체형을 줄곧 규범으로 삼았다. 그것은 과연 인간이 도달할 수 있는 경지였을까?

리아체 청동상, '인간보다 인간처럼'

　　1972년 8월, 이탈리아 반도 최남단에 위치한 칼라브리아(Calabria) 지방의 레조Reggio 인근에서 있었던 일이다. 한 잠수부가 리아체Riace 근해를 탐험하다가 소름이 돋을 만큼 깜짝 놀랐다. 약 9m(30피트) 아래 해저에 사람 손이 튀어나와 있었던 것이다. 바닥에 시체가 묻혔을까? 잠수부 스테파노 마리오티니Stefano Mariottini는 용감하게 내려가서 확인했다. 다행히 그것은 청동으로 만들어진 손이었고, 놀랍게도 인간을 닮은 조각상의 일부였다. 그것 못지않게 인간을 닮은 조각상이 근처에 하나 더 묻혀 있었다.

아프로디테와 여성 누드의 탄생

빌렌도르프 비너스를 발견한 사람들은 왜 그녀를 '비너스'라고 불렀을까? 이유는 간단하다. 옷을 입지 않은 여인, 즉 여성 누드였기 때문이다. 비너스는 여성 누드의 원형이며 고대 그리스의 사랑의 여신이던 아프로디테Aphrodite와 동격이다. 이 책의 3장은 그리스의 남성 누드를 다루었다. 그것은 운동선수의 위업, 투쟁을 위한 용기, 영웅심과 윤리관, 심지어 수학적 조화를 구현한 누드였다. 그렇다면 여성 누드는 무엇을 구현했을까? 포르노그래피pornography는 고대 그리스어에서 파생된 단어다: porne는 창녀를, graphein은 표현이나 묘사를 의미한다. 물론 요즘 시대에 포르노그래피를 '창녀 묘사'라고 정의하는 것은 무리다. 그러나 서구 예술에서 '누드'라는 범주를 이해하려면 반드시 고대 그리스어의 의미를 고려해야 한다.

아나톨리아Anatolia와 지중해 연안에서 신석기와 청동기 시대의 유적을 통해 알려진 풍요와 다산의 여신상들을 보면, 일부는 빌렌도르프 비너스와 비슷한 비례이고, 또 다른 일부는 분명히 임신한 모습이다. 특히 페니키아인이 숭배한 아스타르테Astarte는 비교적 널리 알려진 여신인데, 이 여신에 대한 숭배는 기원전 1300년경부터 '신성한 매춘'의 양상을 띠었다. 즉 아스타르테 신전에서 '사제priestess'로 종사하는 여인들과 육체적 관계를 맺으면 그 여신과 '결합'할 수 있었다. 아스타르테의 형상은 매우 관능적이었다. 그리스의 아스타르테인 아프로디테도 그 영향을 받아서 그렇게 '충격적'인 모습으로 나타났을 것이다.

과연 얼마나 충격적이었을까? 그리스 조각가 프락시텔레스Praxiteles가 기원전 350년경에 대리석으로 만든 원작은 없어졌고 지금은 모작만 남았다(그림 32). 그리고 원작에 얽힌 이런 사연이 전해온다. 코스Kos 섬에 사는 시민들이 프락시텔레스에게 아프로디테 조각상을 만들어 달라고 요청했다. 그는 두 개를 만들었는데, 하나는 옷을 입은 것이었고 다른 하나는 나체였다.

코스 사람들은 전자를 택했다. 그런데 그리스의 아시아 식민지 크니도스Knidos에서 아프로디테가 목욕하다가 들킨 듯한 모습의 나체상을 구입하겠다고 나섰다. 이후 이 조각상은 아주 유명해졌다. 기록에 의하면, 로마 제국 시대에 지중해 인근 지역에서 수많은 사람들이 이 조각상을 구경하기 위해 배를 타고 크니도스로 갔다. 그곳엔 특별히 원형의 신전이 지어졌고, 방문객은 자신의 성적 취향에 따라 여신의 정면이나 후면을 바라볼 수 있었다. 아프로디테에게 '볼일'을 보러 온 사람들을 위해 그 신성한 건물 안에 긴 의자와 덤불을 두기도 했다. 어떤 소년은 신상 위에 사정한 직후 자살했다. 여신을 나체로 표현한 예술가의 과감성을 못마땅하게 여기는 사람들도 있었다. 하지만 이보다 더 큰 문제가 있었다. 흉흉한 소문 때문이었는데, 프락시텔레스가 당대의 이름난 매춘부 프리네Phryne와 사통하면서 그녀를 조각상의 모델로 삼았다는 것이다. 프리네는 언젠가 불경죄를 저질러 아테네의 법정에 섰을 때, 배심원에게 자신의 가슴을 노출해 석방된 적이 있었다. 프리네의 매력이 아무리 철철 넘친다고 한들 아프로디테가 될 수 있을까?

애초부터 금기와 도덕성의 문제를 내포하고 있었지만, 이 나체상은 서구의 예술 전통에 지속적인 영향을 끼쳤다(그림 33). 크니도스 아프로디테는 자신의 음부를 손으로 가리는 동작을 취한다. 하지만 자신의 치부(라틴어로 pudenda라고 하는데, '우리가 부끄러워해야 할 것'이라는 의미다)를 숨기는 그런 동작 때문에 사람들의 눈길이 더욱 그리로 쏠린다. 도리어 역효과다. 이와 동시에 개인의 사생활을 훔쳐보는 쾌감을 배가시킨다.

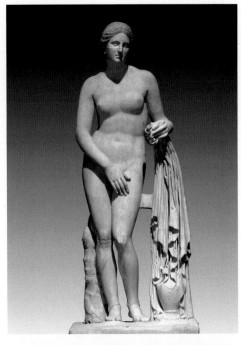

그림 32. 로마 시대의 모작, 180년경. 원작은
프락시텔레스의 「크니도스 아프로디테Aphrodite of
Knidos」, 기원전 350~340년경.

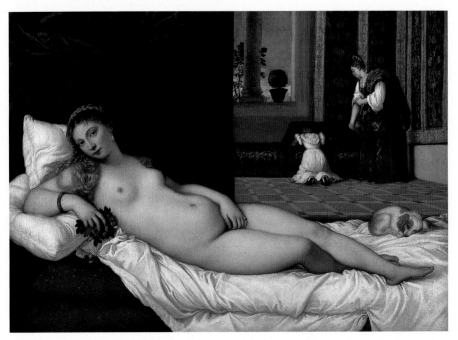

그림 33. 티치아노Tiziano Vecellio, 「우르비노 비너스Venus of Urbino」, 1538년경.

이 두 조각상은 육지로 올라와 다시 세상의 빛을 보게 되었다. 세척 후 레조의 고고학 박물관에 '리아체 청동상'이라는 이름으로 보관되고 전시되었다. 이들은 기원전 450년경 그리스에서 제작된 것으로 알려졌는데, 대체 어떤 사연이 있는 걸까? 어쩌다가 칼라브리아와 시칠리아 섬 사이의 해협에 가라앉았을까? 고대 로마 사람들 중 네로Nero 황제 같은 그리스 예술품 애호가가 자신의 궁전이나 저택의 통로를 그 청동상으로 장식할 계획이었을 가능성이 가장 크다. 그것을 싣고 항해하던 선박이 침몰하지 않았을까. 어쨌든 여름방학을 맞아 바다에 왔던 스테파노 마리오티니 덕분에 고대의 청동상 두 점을 인양하게 되었다.

우리는 리아체 청동상을 누가 만들었는지 알지 못한다. 다만 고대 그리스의 유명 조각가 몇 명이 유력한 후보로 거론된다. 혹자는 페이디아스Pheidias를 지목한다. 페이디아스는 아테네 아크로폴리스에서 파르테논Parthenon 신전의 장식을 총지휘했던 인물이다. 또는 미론Myron일 가능성도 있다. 미론의 「원반 던지는 사람Discobolus」은 로마에서 인기가 많았고 모작도 만들어졌다. 세 번째 후보는 폴리클레이토스다. 그의 작품을 좋아하고 수집했던 로마 사람들도 무척 많았다. 기원전 5~4세기의 그리스 조각가들은 지지대 없이 서 있는 조각상을 만들 때 속이 텅빈 청동상을 선호했다. 하지만 그런 작품 중에서 지금까지 남아 있는 것은 거의 없다. 한 예로, 올림피아에 관한 고대 기록에 의하면, 놋쇠처럼 번쩍이는 형상이 그 성소에 가득 차 있었다. 그러나 후대의 침략자들이 대부분 부숴 버리거나 녹여 없앴다. 이런 사정으로 우리는 리아체 청동상을 만든 예술가를 모를뿐더러 이 작품 자체에 대해서도 아는 것이 희박하다. 그래서 이 두 개의 청동상을 그냥 A상, B상이라고 부른다. 원래 B상은 챙이 위로 꺾여 올라간 투구를 머리에 쓰고 있었고, 두 상모두 커다란 둥근 방패와 무기를 갖고 있었던 것만은 확실하다.

리아체 청동상은 누군가와 대화하는 듯 혹은 숨을 들이쉬는 듯 입을 약간 벌린 채 편안한 자세로 서 있다. 언뜻 보면 더할 나위 없이 사실적으로 보인다. 레

조의 박물관에 설치된 기단 위에 지진에 대비해 매우 단단히 고정되었지만, 두 발로 가분하게 서 있는 모습이다. 키가 크지만 육중해 보이진 않는다. 팔과 손 위로 불거진 혈관은 극히 정교해서 '살아 굼틀대며' 고대 청동 세공법의 진수를 보여준다. 근대 조각가들 중 일부는 이것이 오늘날의 기술로도 도달할 수 없는 경지라고 말한다(그림 34). 하지만 좀 더 면밀히 관찰하면, 완벽한 사실주의라는 첫인상이 사라지기 시작한다. 기원전 5세기 중엽의 그리스 철학자 프로타고라스Protagoras는 '인간은 만물의 척도'라고 말했다. 그럼 리아체 청동상은 인간을 척도로 삼은 것인가? 이것은 복잡한 계산의 결과로 이루어진 형상이 아닌가? 척도가 극단으로 치달은 경우가 아닌가?

사실 리아체 청동상 중 어느 것도 인체의 실제 모습을 정확히 묘사하지 않았다. 전문가들 의견에 의하면 A상은 거의 남녀추니 같은 모습이다: 불룩한 둔부가 상당히 여성스럽게 생겼다. 이외에도 정상적인 인체의 실상에서 벗어난 부분을 A상과 B상에서 찾을 수 있다. 어떤 사람도 아무리 운동을 많이 하더라도 A상이나 B상처럼 될 수 없다. 우선 엉덩뼈능선iliac crest의 끝을 튀어나오게 해서 상체와 하체의 경계를 강조하고 있다. 이 부분은 근육과 인대가 띠 모양을 이룬 것인데, 사실 자기 몸에서 이것을 찾을 수 있는 사람은 드물다. 조각상의 정면에 나타난 이런 윤곽이 아예 불가능한 것은 아니지만, 이것이 뒷면까지 이어지는 모습은 지나치다. 이는 현실보다 기하학적 대칭성에 더 충실한 결과다. 게다가 가슴의 중앙에 깊게 팬 홈도 이상하고, 다리는 상체에 비해 너무 길어졌다. 팽팽한 등 근육은 표현이 과도하다. 척추를 따라 파인 홈을 보자. 보통 사람의 등에서 보는 것보다 깊을 뿐만 아니라, 엉덩이의 갈라진 틈까지 내리 이어지며 꼬리뼈(척추 맨 아래에 달려 우리가 앉을 때 도움을 주는 뼈) 부분에서 끊어지지도 않는다(그림 1, 2쪽).

간단히 말해, 리아체 청동상은 인체를 과장해서 보여준다. 정점 이동의 또 다른 사례다.

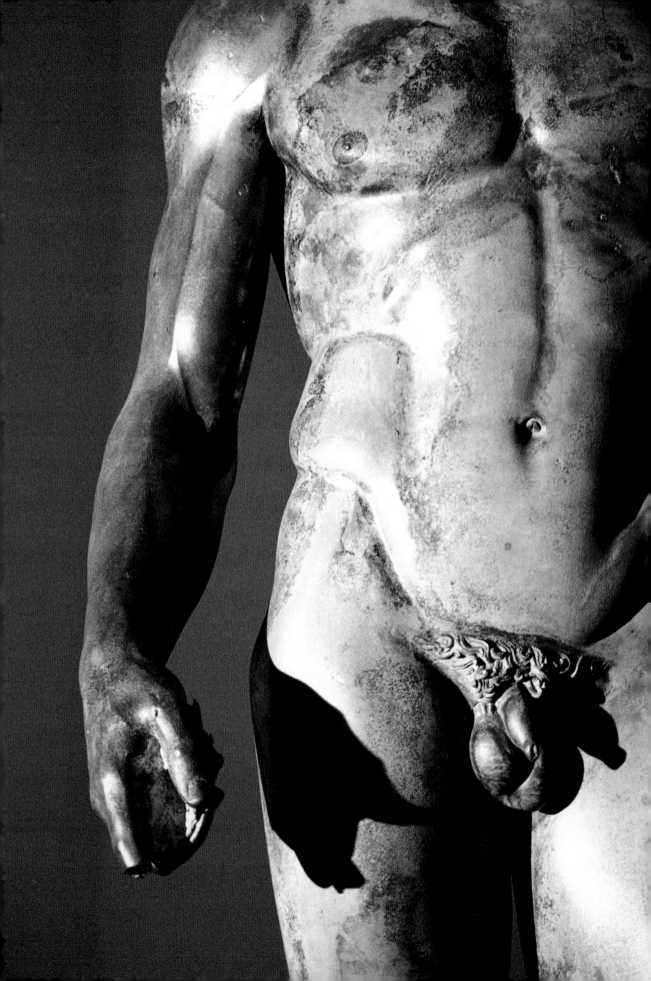

과장법

시인 T. S. 엘리엇은 "인류는 현실을 잘 견디지 못한다Human kind cannot bear very much reality"고 노래했다(엘리엇의 1936년 작품 『번트 노튼*Burnt Norton*』에 나오는 시구—옮긴이). 이 말로써 정점 이동 원리를 설명할 수도 있고, '긍정적인 것을 강조하길' 좋아하는 사람들의 입장을 대변할 수도 있다. 어쨌든 인간의 몸을 왜곡해 형상을 만드는 인간의 습성은 수많은 문화에 만연하고, 또 수많은 세기에 걸쳐 되풀이되는 것처럼 보인다. 인간의 형상은 대부분 왜곡된 이미지다. 매끈한 몸매로 부와 다산을 상징하며, 불교의 성지를 장식하는 저 약시yakshi 조각상도 마찬가지다(그림 35). 아름다운 몸매를 상품처럼 취급하는 시대가 되면서 외모의 일부를 과장하는 기술이 시장에서 거래되기 시작했다. 성형수술은 육신을 조각하는 것과 다름없다. 인체를 왜곡하고 과장하는 경향, '인간보다 인간처럼' 생긴 몸을 선호하는 경향은 여전히 활발하다. 빌렌도르프 비너스가 만들어질 때 함께 일어난 일은 단지 과거에 그치지 않았다.

그림 34. 리아체 청동상(A상)의 일부, 기원전 450년경. 팔과 손에 섬세한 혈관이 도드라져 있다.

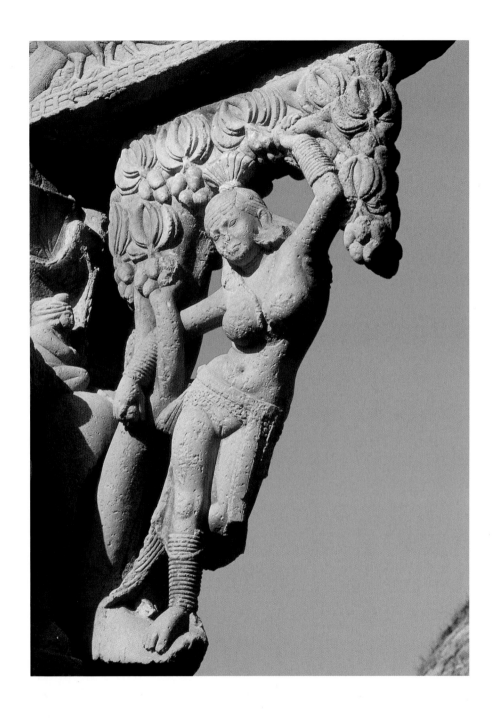

그림 35. 인도 중부 산치Sanchi의 대스투파Great Stupa에 있는 약시yakshi 조각상, 기원전 50~25년경.

초상과 희화

　'거울은 화가의 스승'이라고 레오나르도 다빈치는 말했다. 옳은 말인가? 여기에 소개된 여러 초상화가 보여주듯이 예술가가 인간의 특정한 모습을 '그럴싸하게' 묘사할 때에는 항상 정점 이동 원리가 작동한다. 달리 말하면, 왜곡은 초상을 만드는 과정의 일부다. 어떤 화가들은 20세기 영국 화가 프랜시스 베이컨Francis Bacon처럼, 오히려 왜곡이 외모를 '진실하게' 기록하는 유일한 방법이라고 믿는다.

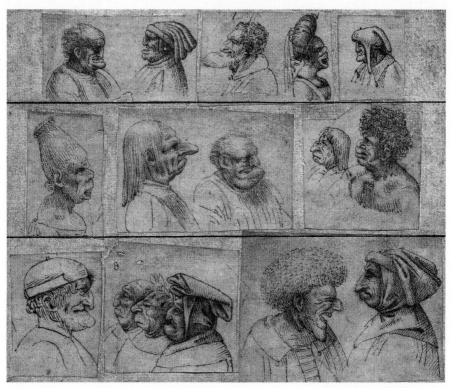

그림 36. 레오나르도 다빈치, 「16개의 괴상한 두상Sixteen Grotesque Heads」, 16세기. 다빈치는 길거리에서 특이한 머리teste bizarre를 발견하면, 곧 그 사람을 따라가서 얼굴 생김새를 잘 기억해 두었다고 한다. 하지만 다빈치가 그린 이 그림과 다른 (특히 무사의) 초상화에는 확실히 희화의 요소가 있다. 이와 더불어 그가 밀라노에 남긴 프레스코 벽화 「최후의 만찬The Last Supper」에 등장하는 열두 제자를 위한 '인물 습작'을 보면, 그는 얼굴 생김새를 통해 그 인물의 성격과 감정을 표현했다고 추정할 수 있다. 이런 맥락에서 성격을 뜻하는 영어 personality가 라틴어 persona에서 유래했다는 사실이 중요해진다. persona는 본래 연극배우가 쓰는 가면을 지칭하기 때문이다.

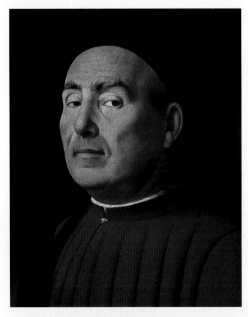

그림 37. 안토넬로 다메시나Antonello da Messina가 1476년에 그린 그림이다. 제목은 그냥 「한 남자의 초상Portrait of a Man」이다. 언뜻 거만한 표정을 짓는 것 같기도 하고, 무언가를 의심하며 골똘히 생각하는 것 같기도 하다. 초상은 단지 모방이 아니다. 이처럼 그 자체가 생명력이 있다. 훌륭한 초상은 '존재를 증가'시킨다. 따라서 화가는 (또는 사진가나 조각가는) 거울을 들고 있는 것 이상의 일을 한다. 그는 우리가 눈으로 보는 것을 묘사하는 데 그치지 않는다. 바로 이 그림처럼 '인간 기념물의 감정'까지 수록한다.

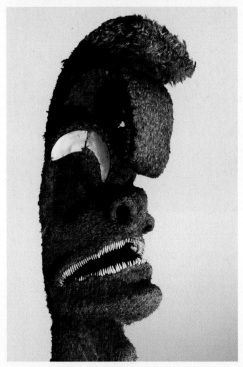

그림 38. 폴리네시아Polynesia의 조각상은 주로 얼굴을 통해서 성격이나 영혼mana을 나타낸다. 1800년경에 하와이에서 제작된 이 거대한 형상은 현지 원주민이 섬기는 쿠카일리모쿠Kukailimoku라는 신이다. 이 신은 전쟁을 주관하는데, 그래서 그런지 아주 험상이다. 무지하게 쩽그린 얼굴, 크고 무시무시한 입, 심한 주걱턱. 쿠카일리모쿠를 믿는 현지인이 아니더라도, 이것이 상대를 위협하기 위한 형상임을 금방 알아차릴 수 있다. 1872년에 찰스 다윈이 증명했듯이, 모든 인간은 감정을 표현한다. 대개 얼굴로 표정을 지으며 얼굴을 왜곡시킨다. 동시에 다윈이 지적한 대로 "거짓일 수 있는 말보다 더욱 진실하게 그 사람의 생각과 의도를 드러낸다"

ONCE
UPON A TIME

옛날 옛적에

4

이야기 하나 해줄게…….

사람들이 모닥불 옆에 둘러앉았다. 모험담을 듣는 중이다. 사나운 동물을 사냥한 이야기, 동물이 가까스로 도망친 이야기, 자신이 죽을 뻔한 이야기, 어디선가 환영을 본 이야기……. 내용이 무엇이든 이야기는 굽이굽이 결말을 향해 치닫는다. 듣는 사람은 잠시도 자리를 뜰 수가 없다. 졸음이 와도 꾹 참으며 듣는다. 듣는 사람을 그 자리에 붙들어 두는 질문은 단 하나. 그래서 어떻게 됐을까?

인류가 모닥불 주변에서 처음으로 했던 이야기의 내용을 알 길은 없다. 그 내용은 이야기를 주고받은 사람들의 머릿속에 저장되었을 뿐이다. 이런 저장 방식이 비효율적이었다고 말할 수는 없다. 오스트레일리아와 발칸 반도를 포함한 세계 여러 지역의 구전 전통을 살펴보면 알 수 있듯이, 전문적인 이야기꾼이나 시인은 문장 수천 개를 운문이든 산문이든 한 글자도 빼놓지 않고 암송한다. 그들의 기억력 자체가 예술이다. 그러나 인류는 이에 만족하지 않고 기억력을 보조하기 위해 머릿속에 있는 정보를 쉽게 상기하기 위한 상징이나 기호를 만들었다.

폴리네시아(Polynesia, 태평양 중남부, 특히 하와이, 뉴질랜드, 이스터 섬을 꼭짓점으로 하는 삼각 지대 안에 산재한 여러 섬을 일컫는다―옮긴이) 일부 지역의 이야기꾼들은 막대기에 눈금을 새긴 후, 암기한 것을 이야기할 때에 이 막대기를 보면서 중간중간 힌트를 얻었다. 하지만 다른 지역에서는 이야기를 전달하는 또 다른 방법을 발명하거나 발전시켰다. 그것은 문자였다. 예컨대, 고대 그리스가 이야기 때문에 문자를 도입했다는 학설이 있다. 이 학설에 따르면, 그리스인은 기원전 8세기경 이오니아Ionia 출신의 장님 시인 호메로스의 서사시로 알려진 트로이 전쟁과 오디세우스Odysseus 이야기가 아주 재미있어서 기록으로 남기고 싶어 했다. 그래서 기원전 750~700년경에 지중해 동쪽 이웃인 페니키아인이 쓰던 알파벳을 차용했다. 이후 호메로스의 서사시가 문자로 기록되어 전문이 완성되기까지 100년 이상 걸렸는데, 그동안 호메로스의 독보적인 구비문학은 단편적으로 점토나

돌에 새겨졌다.

이야기를 기록하는 관습은 세계 곳곳에서 다양한 형태로 나타났다. 이를 위해 양피지를 비롯해 여러 가지 재료가 쓰였다. 고대 이집트 사제는 파피루스를 종이처럼 만들어 사용했고, 북아메리카의 오지브웨이Ojibway 인디언은 자작나무 껍질로 만든 두루마리 위에 창조 신화를 썼다. 이러한 관습은 발전을 거듭했다. 이제는 인류의 보편적 관습이 되어 오늘날 우리는 '이야기 시간'이란 말을 들으면 흔히 종이 위에 적힌 글을 연상한다. 이야기를 프랑스어로 récit라고 하는데, 이는 본디 구두로 전달하는 말을 뜻한다. 실제로 우리는 일상 대화 속에서 이런저런 이야기를 주고받는다. 그렇지만 인간이 목소리를 통해 이야기하는 관습이 시들해진 건 사실이다. 혹자는 신문이나 소설책, 만화책 등에 밀려서 그렇게 되었다고 생각할 것이다. 하지만 실상은 다르다. 현재 우리 주위를 돌아보면 사람들이 대부분 문자를 통해 이야기를 접한다고 하기가 어렵다. 그러면 문자 말고 또 뭐가 있을까?

매년 전 세계에서 70억 이상의 사람들이 할리우드나 발리우드Bollywood 등에서 선보이는 최신 영화를 보러 간다. 집 밖으로 나와서 낯선 군중과 함께 어두침침한 실내에 앉아 있어야 하지만, 그래도 간다. 따뜻한 모닥불 옆에서 한 사람의 목소리만 듣던 시절은 정말 옛날이야기가 되었다. 대형 영사막으로 투사되는 무수한 이미지와 다채로운 음향 효과, 이것이 대세다. 과연 이 시대 최고의 이야기꾼은 영화다. 1948년, 어느 프랑스 비평가는 영화가 "문어 못지않게 유연하고 섬세한 기록 수단"으로 발전할 것이라고 예언했다. 이 책의 저자인 나도(비록 이 책의 내용이 영화가 아닌 TV 시리즈로 소개되었지만) 그의 예언이 적중했다고 인정할 수밖에 없다.

프랑스의 뤼미에르Lumière 형제는 1895년에 시네마토그래프cinematograph라는 장치를 이용해 '활동사진'을 최초로 상영했다. 이를 기점으로 발달한 영화는

장면이 정지된 사진과 차별화된 순전히 근대의 산물로 보인다. 그러나 이건 착각이다. 왜냐하면 필름이라는 매체는 이미지를 연속으로 배열한다는 점에서 아주 오래된 선례를 따르는 것이기 때문이다. 4장은 앞으로 이러한 선례를 소개할 것이다. 시각 이미지를 이용하는 이야기에 관해서도 논의할 것이다. 하지만 우리는 모든 이야기의 바닥에서 약동하는 맥을 먼저 짚어야 한다. 이른바 훌륭한 이야기의 줄거리와 인물 설정은 수많은 세대에 걸쳐 거듭된 이야기 형식을 따른다.

매주 수천 편에 이르는 대본이 굴지의 영화 제작사에 도착한다. 각 대본은 미래의 흥행작이 되려는 꿈을 담고 있다. 그런 꿈을 성취하도록 돕기 위해 강의하는 전문가들도 있는데, 로버트 맥키Robert McKee도 그중 한 사람이다. 사실 시나리오작가를 지망하는 사람들을 위한 필수 조언은 이미 기원전 4세기에 그리스 철학자 아리스토텔레스가 남겼다: 이야기를 전개하는 다양한 방식과 기술에 관해 간략한 강의록을 남겼는데, 바로 미완의 『시학*The Poetics*』이다. 팝콘 향 그득한 대형 영화관을 경험한 적은 없었지만, 아리스토텔레스는 선견지명이 있었다. 그런 문화 공간으로 인파를 몰리게 만드는 핵심 요소를 알고 있었다. 요즘의 비평가나 감독들은 영화 속의 훌륭한 이야기를 칭찬할 때에 매혹, 매료, 혹은 '마법 같은 순간'처럼 주술사나 마법사들이 쓸 법한 용어를 애용한다. 하지만 아리스토텔레스는 그것을 냉철하게 분석했다. 우리가 이야기에 몰입하면 무아지경에 빠진다. 이야기 속으로 푹 빠져들면 그게 이야기라는 사실조차 잊는다. 아리스토텔레스는 이런 현상을 '불신의 보류suspension of disbelief'라고 불렀다.

우리도 이 느낌을 안다. 영화가 끝나고 출연진과 제작진을 소개하는 자막이 올라가는 동안에도 슬픔에 잠겨 멍하니 자리에 앉아 있는 사람, 또는 공포 영화를 본 후 며칠 동안 집에서 혼자 샤워하기가 두려웠던 사람은 모두 불신을 보류한 적이 있다. 우리는 이야기꾼이 쳐놓은 거미줄에 사로잡힌 적이 있다. 정말로 그런 일이 있었다고 생각한다. 잠시 동안.

아리스토텔레스는 이런 불신의 보류를 자주 목도했다. 아리스토텔레스는 아테네에서 가르쳤는데, 그곳은 시민들이 극장theatre에서 행사와 여가를 즐기는 문화가 발달한 도시였다. 아테네 시민은 극장에 모여 비극과 희극을 보며 울고 웃었다. 아리스토텔레스의 관점에서 볼 때, 특히 비극 속의 이야기는 관객의 감정을 한껏 격동시키고 마침내 정화하는 힘이 있었다. 아리스토텔레스는 극작가의 이야기 속에서 그런 효과를 내는 요소를 파악하려고 노력했다. 당시에 분석할 만한 걸작은 충분했다. 기원전 5세기의 그리스 극작가 아이스킬로스Aeschylus, 소포클레스Sophocles와 에우리피데스Euripides의 비극이 있었고, 또 이보다 앞선 호메로스의 작품도 있었다. 특히 호메로스의 『일리아스*Iliad*』와 『오디세이아*Odyssey*』는 이미 문학의 표준으로서, 다른 모든 이야기를 평가하는 기준이 되었다. 그렇다면 호메로스의 이야기 기법의 비결은 무엇일까?

어렵지 않게 그 비결을 찾을 수 있다. 호메로스는 실존했을 법한 영웅을 창조했다. 호메로스가 창조한 영웅은 머나먼 옛날에 살았으며 강대하고 뛰어났지만, 어쨌든 비현실적인 인물은 아니었다. 아킬레스Achilles, 아가멤논Agamemnon, 아이아스Ajax, 헥토르Hector, 오디세우스 등의 대사를 들으면 마치 호메로스가 그들의 말을 직접 듣고 전하는 것처럼 느껴진다. 호메로스의 작품 속 영웅은 때로 시무룩해지고 다투기도 하며, 남을 속이거나 울기도 한다. 이런 인물이 곧 이야기의 주인공이다. 관객은 주인공을 염려하고, 주시하고, 앞으로 무슨 일이 닥치는지 알고 싶어 한다. 아리스토텔레스가 지적했듯, 극적인 효과는 인간적인 면(인간이 흔히 갖는 결점이나 약점)을 지닌 영웅이 등장할 때 발휘된다.

영웅hero의 어원은 그리스어 heros인데, 이는 고대에서 존경의 의미가 함축된 말이다. 그러나 우리는 영웅이라는 말을 영화 전문용어로 바꾸어, 아리스토텔레스도 주역lead role의 중요성을 깨달았다고 말할 수 있다.

아리스토텔레스의 예지력을 높이 평가할 만하다. 하지만 아리스토텔레스는

이야기 소재 저장소?

"세상에 이야기는 무수히 많다. 이야기의 종류만큼 형식도 무척 다양하다. 인류는 세상의 만물을 얘깃거리로 삼을 수 있다. 이야기를 전하는 방법도 여러 가지다: 말이나 글로 이루어진 언어, 고정되었거나 움직이는 이미지, 몸짓, 또는 이 모든 것의 적절한 조합. 이야기는 신화, 전설, 우화, 동화, 소설, 서사시, 역사, 비극, 희극, 무언극, 드라마, 그림…… 스테인드글라스, 영화, 만화, 일상 뉴스와 대화에 존재한다. 이처럼 무수한 형식으로 이야기는 모든 사회에서 언제나 어디에나 있다. 인간의 역사는 이야기를 동반한다. 이야기가 없는 사회는 과거에도 없었고 지금도 없다…… 나라, 역사, 문화를 초월해 이야기는 항상 그렇게 있다. 그것은 삶의 일부다."

이 유명한 선언은 프랑스 이론가 롤랑 바르트(Roland Barthes, 1915~1980)에게서 인용한 것이다. 바르트는 이야기(또는 narrative, 프랑스어로는 récit)하는 행위를 인간 사회의 근본 요소로 보았다. 이런 전제하에서 그가 발전시킨 이야기 이론이 이른바 구조주의다. 바르트는 프랑스 파리에서 인류학자 클로드 레비스트로스Claude Lévi-Strauss와 철학자 미셸 푸코Michel Foucault 등 여러 지성인과 함께 같은 학파를 이루었고, 그들은 모두 한 가지 믿음을 공유하고 있었다. 곧 자연, 언어, 사회, 심리 등에 내재한 구조가 궁극적으로 개인의 생각과 행동을 결정한다는 믿음이었다. 우리는 삶을 떠받치거나 지배하는 그런 구조를 의식하지 못할 수도 있지만, 그것은 존재한다. 그렇다면 지구 도처에 무수히 많은 이야기들 속에도 개인이 통제할 수 없는 어떤 구조로 인해 되풀이되는 유형이 있지 않을까?

레비스트로스는 남북 아메리카의 고대 이야기 전통을 연구해, 이 세계에 질서를 부여하려는 인간의 원초적 욕구로부터 신화와 각종 의례들이 생겨났다는 것을 증명했다. 또한 인간의 정신, 특히 은밀한 잠재의식의 차원에서 작용하는 신화의 힘에 주목했다. 질서를 향한 욕망은 그의 말대로 '원시적 사고 primitive thinking'의 소산일 수 있지만, 그것은 지금도 여전하다.

20세기의 또 다른 지성인 스위스 심리학자 카를 융(Carl Jung, 1875~1961)은 '집단 무의식'을 이론으로 정립했다. 그것은 전 세계의 상징과 이야기의 원형이 저장된 곳이며, 모든 인간의 꿈이나 체험이 공명을 일으키는 곳이다. 하지만 대중에게 비교적 널리 알려진 인물들 중에서, 여러 문화에 걸쳐 거듭 나타나는 신화의 힘을 연구한 사람을 딱 한 명만 골라야 한다면 별로 고민할 필요가 없다. 조지프 캠벨(Joseph Campbell, 1904~1987)이 단연 돋보인다. 캠벨의 저서 중 『세계의 영웅 신화The Hero with a Thousand Faces』(1949)은 할리우드 작가들도 참고하는 책이 되었다. 캠벨에 의하면, 전 세계에 존재하는 온갖 이야기와 신화들에는 유난히 빈번하게 나타나는 행위 유형이 있다: 예를 들면, 버려진 아이가 우여곡절 끝에 막강한 힘을 소유하거나, 어떤 영웅이 온갖 고난과 역경을 이겨내고 결국 깨달음을 얻는다는 것이다. 사실 캠벨은 영화를 싫어했다. 아니, 경멸했다. 하지만 많은 영화감독들이 캠벨의 주장에 동의한다. 「스타 워즈 Star Wars」 3부작을 만든 조지 루카스George Lucas도, 루카스와 함께 「인디애나 존스Indiana Jones」 시리즈를 만든 스티븐 스필버그Steven Spielberg도 신화야말로 원초적이고, 일관되며, 가장 보편적이어서 모든 위대한 영화의 토대가 된다는 점을 인정한다(그림 39).

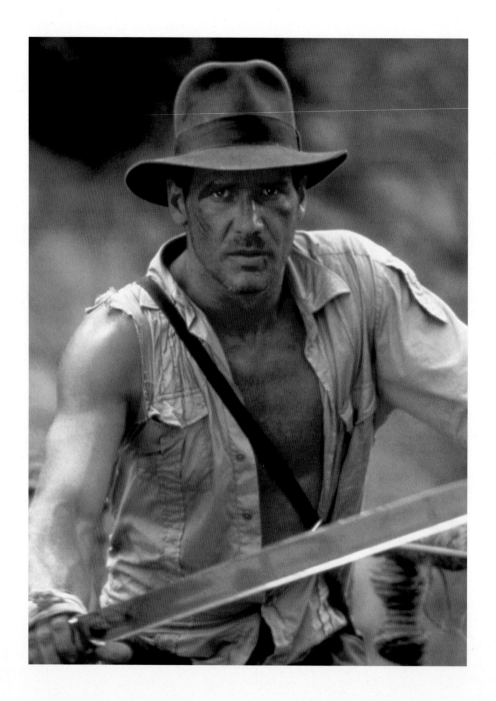

그림 39. 인디애나 존스 역할을 맡은 해리슨 포드Harrison Ford. 스티븐 스필버그 감독의 영화 「잃어버린 성궤를 찾아서Raiders of the Lost Ark」(1981) 중에서.

영웅 중심의 이야기를 최초로 만든 사람이 호메로스가 아니라는 사실을 알지(또는 그런 사실에 관심을 기울이지) 못했던 것 같다. 그런 이야기의 원류를 찾으려면 더욱더 기나긴 시간을 거슬러 올라 저 멀리 동쪽으로 가야 한다. 그 길은 곧 영화 속 이야기 힘의 근원을 확인하는 여정이다. 이제 티그리스Tigris와 유프라테스Euphrates 강 사이의 고대 메소포타미아로 가보자.

길가메시, 세계 최초의 영웅

『성서』에 에레크Erech라는 지명이 있다. 오늘날 이라크인들이 와르카Warka라고 부르는 곳이다. 하지만 사람들은 대부분 이곳을 우루크Uruk라는 이름으로 기억한다. 바그다드 외곽과 바스라 중간쯤에 있는 폐허다. 이곳은 세계에서 가장 오래된 도시 유적들 중 하나로서 태곳적 영웅 길가메시Gilgamesh와 밀접한 관련이 있다.

남쪽에 있는 우르Ur와 함께, 우루크는 수메르Sumer 왕국의 중심지였다. 나중에 이 왕국은 바빌로니아Babylonia라는 이름으로 알려졌다. 현재 우루크에는 지구라트ziggurat 유적이 있고, 몇몇 신전의 기초가 모래 속에 남아 있다. 둘레가 8킬로미터(약 5마일)에 달했던 성벽의 자취도 찾을 수 있지만, 사실 관광객이 볼 만한 건 거의 없다(그림 40). 그러나 약 5천년 전 길가메시가 이 도시를 지배하던 시절에 우루크는 이른바 도시 계획의 원형을 보여준 곳으로, 가마에서 구운 벽돌을 높이 쌓아 이룩한 계획도시였다.

고고학자들은 우루크의 지형이 여러 층으로 이루어져 있다는 사실을 밝혀냈다. 그중 기원전 3200년경에 생긴 네 번째 층에서 다수의 점토판 문서가 출토되었는데, 이는 참으로 중대한 발견이었다. 왜냐하면 우리가 글쓰기라고 부르는 상

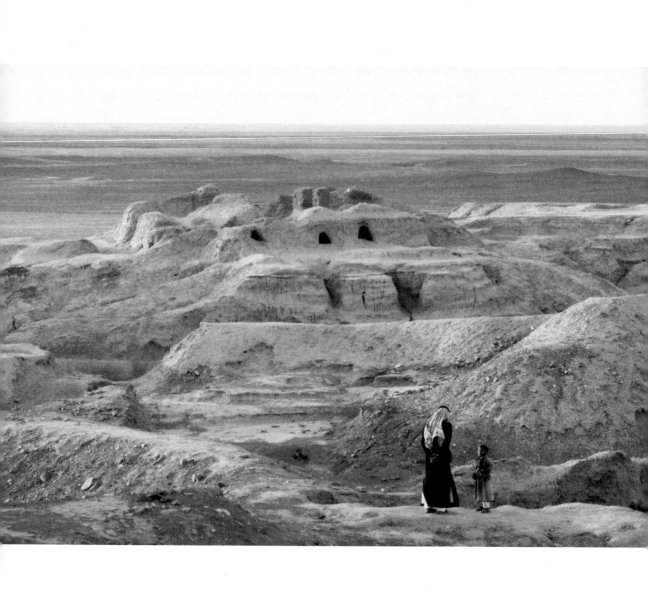

그림 40. 우루크의 현재 모습.

징체계의 가장 오래된 증거였기 때문이다. 실상 이것은 글자보다 그림에 더 가깝다. 일종의 '상형문자script of things'로 어떤 사물의 형태를 단순화해 그 사물을 지칭하는 식이다(가령, 소의 머리는 소를 의미한다). 그러나 우루크와 여타 수메르 도시에서 쓰이던 이러한 상징체계는 점차 연상 작용을 일으키며 진화했다. 즉 태양 형상은 '낮'과 '빛'을, 발 모양은 걷는 행위를 뜻했다. 여기에 음성 체계까지 더해져 마침내 설형(쐐기 모양)문자로 발전했다.

설형문자는 메소포타미아와 그 외곽 지역에서 흥기한 여러 문명을 이해하는 데 핵심이 되는 요소다. 예를 들면, 기원전 20세기 말 아나톨리아(Anatolia, 현재 터키) 지역을 지배했던 히타이트Hittite에서 사용된 문자가 설형의 일종이었다. 현재 이란에 속하는 사막 지대에서 융성했던 메디아Media와 페르시아 제국도 이와 유사한 문자를 썼다(6장, 208쪽 참조). 설형문자가 이렇게 널리 쓰였다는 사실을 통해 우리는 다른 많은 사실을 설명할 수 있다. 옛날 옛적 우루크에 살았던 어떤 왕에 대한 이야기가 단지 그곳의 역사로 그치지 않고, 광범한 지역에 걸쳐 불후의 신화로 전해졌다는 사실이 그중 하나다.

길가메시 전설은 극히 오래되었지만 지금도 상당히 '역동적'이다. 그에 관해 설형 문자로 기록된 서사시의 새로운 파편이 속속 드러나고 있기 때문이다. 그럼에도 그 핵심 줄거리는 요약될 수 있다. 대강 다음과 같다.

길가메시는 우루크를 통치하던 젊고 거만한 군주였다. 그는 신성한 혈통을 물려받았고, 기골이 장대했으며, 폭정을 일삼았다. 우루크의 여성이 결혼을 하면, 언제나 탐욕스럽게 왕의 특권을 빙자하여 첫날밤에 그 신부와 동침했다. 길가메시의 폭정에 시달리던 백성은 하늘의 신에게 하소연했다. 이에 신은 점토로 빚은 엔키두Enkidu라는 인물을 지상에 내려보냈다. 엔키두는 초원에서 가젤 무리와 함께 자랐으며, 몸에 털이 수북하고 흉한 모습이었다. 엔키두는 우루크로 가서 길가메시에게 도전했다. 그들은 온 도시가 들썩일 정도로 격렬하게 싸웠다. 그러나 곧 싸

움을 멈추고 화해하여 단짝이 되었다. 이후 길가메시의 제안으로 둘은 함께 레바논의 삼나무 숲으로 탐험을 떠난다. 그곳에는 훔바바Humbaba라는 무시무시한 괴물이 숲의 귀한 목재를 지키고 있었다. 두 영웅은 힘을 합쳐 훔바바를 무찌르고 목을 베었다. 함께 의기양양하게 우루크로 돌아오는 도중에 길가메시는 여신 이슈타르Ishtar가 지나는 길을 가로막아 노여움을 샀다. 이슈타르는 길가메시에게 본때를 보이려고 천상에서 황소를 내려 공격했지만, 이번에도 길가메시는 엔키두와 합세해 그 짐승을 죽였다. 하지만 항상 기쁜 일만 있을 수는 없는 법. 꿈을 추구하며 살아가던 엔키두가 어느 날 병에 걸려 시름시름 앓더니 결국 비참하게 죽었다. 길가메시는 친구의 시신을 차마 땅에 묻지 못한 채 비탄에 잠겼다. 그렇게 일주일이 지나자 엔키두의 콧속에서 구더기가 기어 나왔다. 그제야 그는 성대한 장례식을 치렀다. 자신도 언젠가 죽을 수밖에 없는 인간이라는 사실을 절감하며 영생의 비결을 얻기 위해 다시 우루크를 떠난다. 그리하여 저 멀리 우트나피시팀Utnapishtim이 사는 집에 이르렀다. 우트나피시팀은 일명 '생명의 발견자'로서 배를 만들고 거기에 모든 동식물을 실어 대홍수를 무사히 넘긴 사람이었다. 그는 길가메시를 만나자 일주일 동안 잠들지 않을 수 있는지 시험해 보라고 했다. 잠을 물리치기 어렵다면 죽음을 극복하는 일은 더욱 어려울 테니까. 하지만 길가메시는 우트나피시팀을 통해 '고동치는 식물'이 해저에 있다는 것을 알게 되었다. 바다로 들어가서 산홋가지를 꺾어 나오다가 뱀에게 빼앗기고 만다. 마침내 길가메시는 절망했다. 그도 결국 친구처럼 죽을 수밖에 없는 운명이었다. 어깨가 축 처진 채 길가메시는 터벅터벅 걸어 우루크로 돌아왔다. 성벽은 변함없이 높이 솟아 있고 도시의 위용도 여전했다. 길가메시 이야기는 이렇게 끝난다. 그가 우리에게 남긴 것은 왕궁의 벽돌 흔적뿐일까?

길가메시 왕은 영생을 얻는 데 실패하고 절망에 빠졌다. 하지만 후세의 기억 속에 영웅으로 길이 남았다.

찬란히 빛나는 그는 길가메시,

산속에 길을 내고

산기슭에 구덩이를 파고

저 드넓은 바다 건너, 저 멀리 태양이 떠오르는 곳까지,

이 세상 끝까지 돌아보고 온 사람……

많고 많은 인류의 왕들 중에

그와 견줄 만한 왕은 없네……

길가메시 서사시는 불후의 명성을 찬미한다. 영웅의 위대함을 보존하는 것은 우루크의 벽돌이 아니라 이 시다. 게다가 길가메시에 관한 부수적인 일화까지도 그를 상징하는 이미지로 승화했다. 길가메시 이야기가 담긴 기록 가운데 제9판 Tablet 9을 보면, 그가 슬픔과 분노에 찬 상태에서 우발적으로 사자 몇 마리를 순식간에 해치우는 일화가 짤막하게 나온다. 이 일화는 나중에 메소포타미아와 근동에서 '길가메시 모티프'가 되어, 한 쌍의 맹수(주로 사자)를 확실하게 처치하는 제왕의 이미지로 나타났다(그림 41). 그런데 이런 이미지가 길가메시 이야기를 잘 반영할 수 있을까? 어떤 학자들은 길가메시와 결부된 이런 이미지를 탐탁하게 여기지 않는다. 여기서 우리는 메소포타미아 지역 내의 또 다른 곳으로 시선을 돌릴 필요가 있다. 그곳에는 길가메시 이야기가 이 일대에서 고전으로 발전한 맥락을 밝혀주는 단서가 있다. 그뿐만 아니라, 이야기를 글자가 아닌 이미지로 표현(또는 재현)할 때 생기는 문제를 고대의 예술가들이 어떻게 해결했는지 알려주는 단서도 그곳에 많이 있다. 이러한 단서가 같은 장소에서 발견된다는 사실이 우연으로 보이지 않는다.

그것을 발견한 과정 자체도 이야깃거리다.

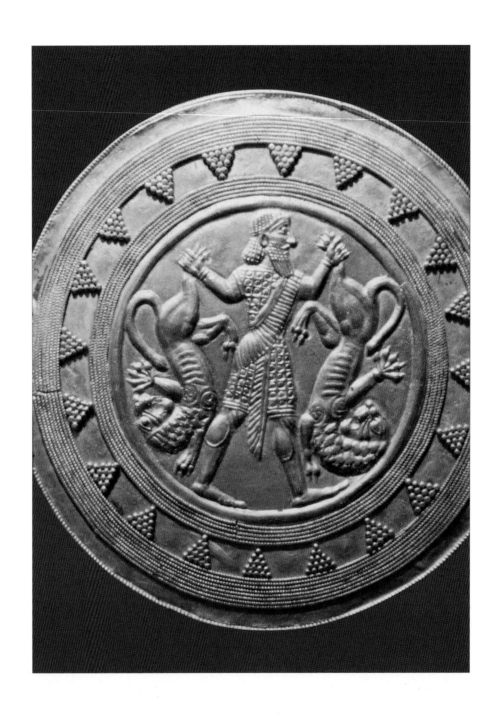

그림 41. '길가메시 모티프Motif', 기원전 400년경. 수염 달린 왕이 사자 두 마리를 제압하는 모습이다.

길가메시 2, 아슈르바니팔 돌을새김

오랜 세월 동안, 쿠윤지크Koyunjik라는 지명은 그저 티그리스 동쪽 강변에 자리 잡은 언덕일 뿐이었다. 주위보다 높이 솟은 지형, 이라크 모술Mosul이라는 도시 건너편에 있는 오래된 목초지(쿠윤지크는 '양 떼'라는 뜻이다) 외에 별다른 의미가 없는 곳이었다. 그런데 1853년 12월 20일 밤, 달빛을 받으며 웬 남자들이 떼로 나타나 북쪽 언덕을 파기 시작했다. 작업 허가를 아직 받지 못한 그들은 야음을 틈타 일했다. 그 아래 무엇이 있는지 정확히 아는 사람은 없었다. 하지만 우두머리였던 호르무즈드 라삼Hormuzd Rassam은 뭔가 특별한 것을 발견할 거라는 예감이 있었다. 동이 트자 그들은 일을 멈추었고, 다음 날 밤에 다시 땅을 팠다. 그러자 벽의 일부가 보이기 시작했고 거대한 건물이 의도적으로 파괴되어 생긴 잔해도 나타났다. 사흘째 되던 밤, 누군가가 크게 소리쳤다. 형상sooar이다! 그것은 대리석 판에 양각으로 새겨진 형상이었다. 왕으로 보이는 인물이 뾰족한 모자를 쓰고 전차에 올라타면서 시종이 챙겨주는 무기를 건네받는 장면이었다. 전차를 끄는 말이 여러 마리 있었고, 왕실 소속의 마부가 이들을 부리는 모습도 보였다. 이 석판이 재현한 것을 알아내는 데는 그리 오랜 시간이 걸리지 않았다. 그것은 왕실 행사 중 하나인 사자 사냥을 위한 준비 과정이며, 여기서 군주는 당당히 '만유의 주인'으로 등장한다. 호르무즈드 라삼은 쿠윤지크 언덕 아래 묻혀 있던 심대한 신비를 파헤쳤던 것이다. 그곳은 고대 아시리아Assyria의 왕들 중 가장 유명한 아슈르바니팔(Ashurbanipal, 재위 기원전 668~627)의 궁전이 있던 자리였다.

한때 웅장했던 이 궁전의 발견은 마침 아시리아에 대한 대중과 학계의 관심이 매우 높을 때에 이루어졌다. 아시리아는 기원전 1900년경부터 기원전 612년경까지 메소포타미아의 고지대를 지배했던 왕국이다. 구약 성서의 저자들은 이 나라가 히브리 땅을 침략했다는 사실을 잘 알고 있었다. 또 고대 그리스와 로마의 역

사가들도 아시리아가 매우 강성한 나라였다는 것을 알고 있었는데, 당대의 전설적 인물이었던 부유하고 아주 잔인한 '동양의 독재자'를 대표하던 사르다나팔로스 Sardanapalus는 아마도 아슈르바니팔의 평판을 바탕으로 가공된 인물이었을 것이다. 하지만 아시리아는 멸망했고 가뭇없이 사라졌다. 19세기 초, 영국 시인 바이런 경이 사르다나팔로스의 방탕한 생활에 환상을 품고 '습곡에서 내려온 늑대 같은' 아시리아 고관을 상상했지만 그 시절에도 아시리아에 대해 알려진 것은 거의 없었다. 아시리아에 관한 지리학과 고고학은 모두 미미했다. 그러다가 1840년대에 획기적인 발견이 있었다. 유럽의 열성적인 고고학자들이 이에 참여했는데, 그중의 한 명이 라삼의 친구이자 스승인 영국의 오스틴 헨리 레야드Austen Henry Layard다. 레야드는 문체가 유려한 작가로서 니네베Nineveh를 비롯한 아시리아의 여러 지역을 직접 조사해 아주 능숙하게 대중에게 알렸다. 빅토리아 시대의 영국 사람들은 대부분 『성서』의 히브리 예언자인 요나Jonah의 이야기를 통해 니네베라는 지명을 들어본 적이 있었다. (요나는 '사악한' 도시 니네베로 가지 않으려고 배를 탔지만, 바닷속에 던져져 고래가 그를 삼켰다.) 그들은 레야드 덕분에 1851년 런던 만국 박람회에서 '니네베 궁정Nineveh Court'의 복원된 전경을 볼 수 있었다. 이는 현대 컴퓨터 그래픽 기술을 미리 보여주는 전시품이었다.

레야드는 쿠윤지크의 남쪽을 직접 탐사했고, 여기서 아슈르바니팔의 조부가 사용했던 궁전의 유적을 발견했다. 조부의 이름은 센나케립Sennacherib으로, 왕으로 군림하는 동안(기원전 704~681) 니네베를 반석 위에 올려놓은 인물이다. 센나케립은 선왕들의 전통을 따라 자신의 '비할 데 없는 저택'을 얕은 돈을새김bas-reliefs 작품으로 장식했다. 이런 장식품은 자신의 '위업', 특히 라키시Lachish라는 유대 도시를 습격하고 약탈했던 사건을 보여준다. 레야드는 이런 것들을 발굴해 대영박물관British Museum으로 보냈다.

당연히 아슈르바니팔 역시 자신의 왕궁에 절대 권력을 과시하는 장식물을

두었다. 그런데 라삼이 대영박물관에 보낸 것은 특별했다. 라삼은 아슈르바니팔 왕궁 유적을 조사하다가 왕의 서재에서 특이한 것을 찾아냈다. 사실 이 서재는 기원전 612년에 메디아와 바빌로니아 왕국이 니네베를 초토화함으로써 철저하게 파괴된 상태였다. 설형문자가 새겨진 수천 개의 점토판 파편이 이곳에 쌓여 있었는데, 그중에서 아슈르바니팔이 틀림없이 소중하게 간직했던 이야기의 몇몇 최종판이 있었다. 바로 길가메시 서사시였다. 말하자면, 아슈르바니팔이 길가메시 이야기를 지켜낸 셈이다. 아슈르바니팔이 자신의 서재에 보관하기 위해 의뢰한 최종판이 남아 있지 않았다면, 길가메시 이야기에 대한 우리의 지식은 자못 불완전했을 것이다(아슈르바니팔의 서재는 그가 설립한 대규모 도서관의 일부였다. 이 왕립 도서관을 '최초의 도서관'으로 보는 견해도 있다─옮긴이).

아슈르바니팔이 자신을 '제2의 길가메시'로 여겼다는 주장은 지나친 비약이다. 하지만 당시에 그의 궁전을 방문했던 사람들은 니네베를 다스리는 이 강력한 통치자가 우루크의 전설적인 왕과 흡사하게 묘사되고 있다는 인상을 지우지 못했다. 일찍이 아슈르바니팔의 선조들은 아시리아 왕실의 도상圖像을 확립했고, 이에 따라 주제별로 궁전 안 복도와 접견실 등을 돋을새김으로 장식했다. 왕이 사자를 처치하는 모습, 다른 권력자가 왕에게 경의를 표하는 모습, 또는 날개 달린 짐승이 왕을 수호하는 정령이 되어 왕과 함께 있는 모습 등을 보여주었으므로 이런 주제가 본래 참신한 것은 아니었다(그림 42). 그러나 아슈르바니팔 시대의 예술가들은 동일한 주제라도 독창적인 솜씨를 발휘해 진부한 장면에도 미증유의 사실감을 부여했다.

아슈르바니팔이 용감하게 사자를 무찌르는 장면을 보면, 당대 예술가들의 뛰어난 재능을 즉각 감지할 수 있다. 이는 단순히 길가메시를 모방하는 차원이 아니다. 그 이상의 상징성이 있다. 길가메시는 '동물의 왕'을 제압하며, 백성을 맹수로부터 보호하는 왕이다(레야드가 이라크에 머물던 시절에도 사자가 여전히 이 지역

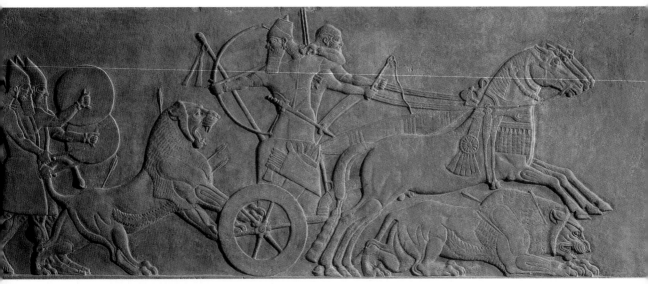

그림 42. 아슈르나시르팔 2세의 재위 기간(기원전 883~859) 중에 제작된 돋을새김. 아슈르나시르팔의 장대한 왕궁은 님루드Nimrud에 있었는데, 레야드가 1845~51년에 최초로 발굴했다. 사자 사냥은 이전부터 아시리아 왕실 도상에 쓰인 주제 중 하나였다.

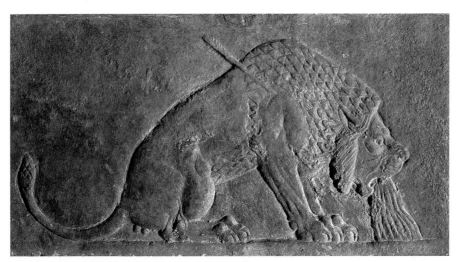

그림 43. 니네베의 아슈르바니팔 왕궁에서 발견된 사자 사냥 장면의 일부, 기원전 650년경. 단말마의 고통을 겪고 있는 사자의 모습을 생생하게 재현했다.

4. ONCE UPON A TIME | 옛날 옛적에

에 출몰했다). 하지만 조각가들은 과거의 틀에 박힌 양식에 만족하지 않았다. 과거의 사실을 마치 다큐멘터리처럼 보여주었다. 우리는 아슈르바니팔의 사냥 모습을 아주 생생하게 볼 수 있다. 공원 같은 사냥터에 울타리를 쳐서 사냥할 자리를 마련하고, 울타리 위의 높은 곳에 관중이 안전하게 모여 앉았다. 그중 일부는 간식을 즐기고 있다. 우리에 갇힌 사자들이 사냥꾼 앞에 등장한다. 우리 문이 왕이 있는 쪽으로 향한 상태에서 하인이 우리 위로 올라가 문을 연다. 곧바로 하인은 더 작은 우리 속으로 안전하게 피신한다. 맹수가 울타리 밖으로 달아나는 것을 방지하기 위해 여러 명의 파수꾼이 큰 개들을 데리고 울타리 앞에 서 있다. 왕은 마차 위에서 활을 쏘려고 한다. 왕의 곁에서 수염 없는 내시가 계속 화살을 건네주어 어쨌든 사자는 화살을 맞을 수밖에 없다. 하지만 이 돋을새김에는 사뭇 극적인 장면이 적잖다. 느슨하게 끈이 풀린 사자가 아슈르바니팔과 호위병을 덮치기 직전에 왕이 화살을 쏜다. 다른 시종들이 창으로 사자를 궁지에 몰아넣기도 하지만, 최후에 사냥감의 숨통을 끊는 일은 왕의 몫이다. 또 다른 사자가 도약하는 모습을 연속 동작으로 표현하기 위해 만화영화처럼 정지 화면freeze-frame 기법을 사용한 것도 있다. 사자가 뛰어오르는 순간을 세 번의 동작으로 나누어 보여주고, 사자는 공중에서 화살을 맞고 쓰러진다.

이 모든 것이 세밀한 관찰의 결과로 보인다. 예술가들이 그렇게 희생되는 동물을 보면서 동정을 느꼈다고 말한다면 무리일까? 무리일지도 모른다. 하지만 적어도 예술가들은 환자의 병인이나 사인을 진단하는 자세로 동물의 부상과 죽음의 고통을 기록했다: 암컷 사자 한 마리가 화살 세 발을 맞았는데, 셋 중 적어도 하나는 척추에 박혀 뒷다리를 마비시켰다. 아주 괴로워하는 수컷 사자를 상세히 묘사한 것도 있다(그림 43). 어깨에 화살이 깊게 박힌 이 사자는 등을 구부리고 피를 토하고 있다. 입과 코 주위의 혈관이 불룩해졌다. 어떻게든 땅을 딛고 서 있으려고 발톱을 모두 세워 안간힘을 쓰는 중이다. 움푹 파인 눈은 목전에 닥친 죽음을 두려운

마음으로 응시하는 듯하다.

이와 같이 아슈르바니팔은 자신이 사자보다 강하다고 선전했다. 그런데 그가 인간들과 싸워서 이룩한 업적을 선전하는 방식은 좀 더 복잡했다. 아슈르바니팔은 자신의 방을 조부인 센나케립이 머물던 방과 비슷하게 꾸몄는데, 이때 자신이 엘람Elam을 정복한 역사를 전시하기로 작정했다. 엘람은 티그리스 강의 동남쪽인 현재 이란 남부에 있었던 왕국이다. 아슈르바니팔은 엘람의 왕 테우만Teumman과 시시비비를 따지다가 기원전 658~657년경에 정벌을 감행했다. 아시리아 군대가 결정적인 대승을 거둔 곳은 틸투바Til-Tuba라고 불리는 야산 근처로 추정된다(설형문자 자료와 두 개의 프리즈frieze 세트에 기록된) 아슈르바니팔의 설명에 따르면, 그 전투는 참혹한 대학살의 장이었다. 특히 전투 장면을 보여주는 돋을새김은 그것이 일방적인 승리였다는 점을 강조한다. 엘람의 병사들은 모두 머리에 두건을 질끈 동여매고 있는데, 그들을 쉽게 식별할 수 있는 방법이 또 있다: 수세에 몰려 있거나 후퇴하는 병사를 찾으면 된다. 이 사건과 관련된 텍스트를 포함한 기록들을 자세히 살펴보면, 여기에 새겨진 것이 파노라마식 스냅사진이 아니라 처음, 중간, 결말 부분으로 이루어진 이야기를 순차적으로 보여주는 작품이라는 것을 알게 된다. 우선 전쟁의 원인이 된 사건(테우만이 점토판에 적어 보낸 모욕적 문서)이 있고, 전쟁에 앞장선 주요 인물들과 그들의 연설 내용이 나오며, 전쟁이 끝난 후에 취한 여러 조치(처형, 고문 등)를 함께 명시한다. 이와 더불어 부록처럼 보이는 돋을새김 하나가 아시리아의 완벽한 승리를 선언한다. 아슈르바니팔과 왕비가 새로 점령한 땅을 방문해 초목이 무성한 곳에서 호화스러운 연회를 벌이고 있는데, 한편에는 테우만의 머리가 나무에 대롱대롱 매달려 있다.

이렇듯 아슈르바니팔의 승전을 기념하는 돋을새김에는 특정한 줄거리가 있다. 그가 엘람을 정복하려고 일으킨 전쟁은 이를테면 3막으로 구성된 드라마다. 하지만 종이 위 글자를 읽는 데 익숙한 요즘 사람들이 보면 혼동하기 십상이다. 장면

이 왼쪽에서 오른쪽으로, 혹은 위에서 아래로 죽 이어지지 않기 때문이다. 그런데 사실 우리 눈에 이보다 더 어색하게 보이는 것은 여기에 개입된 감정이 전혀 없다는 점이다. 앞서 살펴본 사자 사냥 장면과 달리, 틸투바 전투 장면에는 고통스러운 모습을 그대로 묘사하려고 노력한 흔적이 전혀 없다. 죽음과 치욕, 보복이 사방에 가득한데 몸을 움츠리거나 비명을 지르는 사람이 아무도 없다. 요컨대, 이것은 철저히 무감각한 이야기다.

이런 경향의 이야기 예술narrative art은 고대 이집트에도 있었다. 이야기를 담은 형상의 초기 사례부터, 특히 기원전 3000년경에 조각된 나르메르 팔레트(Narmer Palette, 고대 이집트 왕실의 화장化粧용 석판—옮긴이)부터 후대의 거대한 신전에 새겨진 파라오 형상까지 이 모든 이미지의 주요 목적은 무소불위의 권력을 상징하는 것이었다. 물론 고대 이집트에도 구전이나 문자를 통해 내려오는 신화 전통이 있었다. 신에 관한 우화, 또는 난파당한 선원에 관한 민화도 있었다. 하지만 대중 앞의 전시물이 전하는 이야기의 기본 메시지는 단 하나였다. 왕은 언제나 자신의 적을 무찌른다. 룩소르 일대에 있는 신전 벽에 새겨진 것들을 보자. 특히 카르나크Karnak에서 세티 1세Seti I와 람세스 2세Rameses II가, 메디네트 하부Medinet Habu에서는 람세스 3세Rameses III가 각각 자신의 무훈을 과시하고 있다. 파라오는 누구보다도 우월한 모습으로 나타난다. 그는 큰 활을 들고 우람한 전차를 타고 전속력으로 적진 속을 파고든다. 이러한 장면에 설명이 붙는 경우도 있다(장면 자체에 표현된 행위가 워낙 명확해서 사족 같은 설명이지만). "……아시아의 여러 나라를 격파하고 히타이트를 쳐부수었다. 그 왕들을 베어버려 피로 물들였다. 거센 불길이 타올라 모든 것을 잿더미로 만들었다."

아시리아의 돋을새김처럼, 잔혹하게 죽어 가거나 무릎을 꿇고 목숨을 구걸하는 수천 명의 사람들이 보인다. 그런데 이 전란의 와중에서 자신의 감정을 표출하는 사람이 있는가? 아무도 없다. 잔학한 파라오도 예외가 아니다. 분명히 수많

은 사람들이 환난을 겪는 모습인데, 예술가들이 여기에 어떤 비애나 고통을 표현하려고 시도한 흔적이 없다. 예술사학자 곰브리치의 말을 빌리자면, 고대 이집트인과 아시리아인은 시각 이미지로 이야기를 전할 때 무슨 일이 일어났는지 알려주는 데에만 초점을 맞춘 듯하다. 그 일이 어떻게 일어났는지 자세히 알려주지는 않는다.

이전에 논했듯이, 고대 이집트 예술은 근본적으로 현실감을 배제한다(3장, 74쪽 참조). 적군을 소탕한 람세스 2세를 기념하기 위해 고용된 조각가들의 임무는 오직 파라오의 신성한 권위를 강조하는 것이었다. 전투 현장이나 승전을 직접 눈으로 목격한 것처럼 그럴듯하게 묘사하는 것이 아니었다. 따라서 우리는 그 작품을 보면서 그들이 실제로 현장에 있었다고 믿기 어렵다.

이러한 양상은 근대 영화가 추구하는 바와 상반된다. 또한 13세기 말 이후 유럽의 예술가들이 기독교 복음서 이야기, 특히 십자가형을 당한 예수의 수난을 회화나 조각으로 보여줄 때, 관람자가 그 장면에 몰입하거나 심취할 수 있도록 심혈을 기울였던 추세와도 배치된다. 그렇다면 예술가들은 언제부터 우리를 몰입시키려고 노력했을까?

불신 보류, 고대 그리스의 이야기 재능

그리스인에게 헬리콘Helicon은 특별한 산이었다. 제우스Zeus의 아름다운 아홉 딸, 즉 뮤즈muses가 살고 있었기 때문이다. 뮤즈는 인간이 다양한 분야(문학, 음악, 무용, 철학, 천문학)에서 경이로운 업적을 남길 수 있도록 영감을 주는 여신이었다. 하지만 실제 그리스인은 자국보다 훨씬 오랜 역사를 가진 이웃 나라들의 문화와 학문을 전해 받았다. 헬리콘의 동쪽, 그러니까 아나톨리아와 메소포타미아 지역의 여러 왕국과 제국이 그런 나라들이었다. 이미 제3장에서 살펴보았듯이 이집

곰브리치의『서양미술사』와 이야기 예술

전 세계에서 600만 부 이상 팔렸으며, 아이슬란드어와 알바니아어를 포함해 30개 이상의 언어로 번역된 책. 언스트 곰브리치(Ernst Gombrich, 1909~2001)가 저술한 『서양미술사 The Story of Art』는 흥미진진한 예술사 서적 중에서 으뜸으로 손꼽힌다. 이 책의 출판사(Phaidon Press)가 1950년에 자사의 도서 목록이 담긴 책자를 발행하면서 "젊은 독자와 젊은 마음을 가진 어른이 즐길 수 있는 책"이라고 처음 소개한 후, 이 책은 수많은 사람이 소유한 최초의 (또는 유일한) 미술책으로 알려질 만큼 유명해졌다.

곰브리치의 구술을 6주 남짓 동안 비서가 받아쓴 것이라는데, 어쨌든 그 글은 아주 읽기 쉽다. 실제로 곰브리치는 입담 좋은 이야기꾼이었고, 글을 쓸 때는 항상 명료하게 표현하면서 독자에게 재미와 정보를 동시에 주려고 애썼다. 곰브리치는 미술사를 논하며 복잡하고 심중한 문제를 다룰 때에도, 어린아이도 알아들을 수 있는 말로 얘기했다. 곰브리치는 이탈리아 만토바 Mantua 테 궁전 Palazzo Te에 있는 매너리즘 Mannerism 사조의 프레스코 벽화를 주제로 박사 논문을 썼는데, 자신의 논문을 "아름다운 궁전을 지은 왕자가 나오는 동화"라고 요약하기도 했다. 곰브리치 특유의 서술 방식은 주류 학계의 입장에서 보면 별난 축에 속하지만, 이는 미술사에서 이야기의 비중이 매우 크다고 믿는 자신의 신념을 반영한 것이다. 곰브리치는 자신의 또 다른 명저인 『예술과 환영 Art and Illusion』(1960)에서 물었다: 하고많은 문화 중에서 왜 하필 고대 그리스 문화가 실감 나는 예술을 발전시켰을까? 왜 고대 그리스인은 현실을 그토록 치밀하게 묘사해서 극도의 현실감을 예술에 부여했을까? 이 그리스 혁명의 원인은 무엇일까?(3장, 88쪽 참조) 곰브리치의 대답은 명쾌하다. 그리스 예술의 현실감은 그들 이야기의 현실감에서 비롯되었다. 호메로스를 위시해 그리스 시인과 극작가들은 미메시스 mimesis, 즉 모방을 좋아했다. 그들의 이야기는 대개 신화였지만, 거기에는 정말로 있었을 법한 인물이 등장했다. 잘 '다듬어진' 인물이 등장해 활발하게 행동하고 직접화법으로 말했다. 트로이 전쟁의 영웅 아킬레스와 헥토르가 상대를 향해 전의를 불태우며 참전했을 때, 호메로스는 현장에 있었는가? 물론 없었다. 그러나 이 시인은 먼 옛날에 정확히 어떤 일이 있었는지, 마치 현장을 밀착 취재한 기자가 열정적으로 보도하듯이 이야기한다. 바로 이런 효과를 얻는 것이 화가와 조각가의 과제라고 곰브리치는 주장했다. 회화나 조각을 보는 사람이 거기에 몰입하거나 감정을 이입하는 게 과연 가능할까?

트의 영향도 상당했다.

당연히 동방의 이야기도 그리스 신화 속으로 스며들었다. 간단한 예를 들면, 그리스는 사자가 살지 않았던 지역인데 의외로 그리스 신화에 사자가 많이 등장한다. 그러나 그리스인들은 무엇을 빌려 썼든지 간에, 그것을 아주 독특하게 고쳐 썼다. 곰브리치가 지적했듯이 호메로스의 이야기 방식은 그 이전 문학에서는 유례를 찾기 힘든 것이었다. 사실상, 호메로스는 아리스토텔레스가 말한 불신의 보류 원리를 알고 있었다. 청중은 트로이 평원에서 벌어지는 전투를 직접 목격하거나 오디세우스 일행과 함께 험난한 파도를 헤치며 항해하는 느낌을 받았다. 바꿔 말하면, 호메로스는 그런 느낌을 주기 위해서 '어떻게'에 초점을 맞추며 생생하게 이야기를 전개했다: 한 사건이 어떻게 다른 사건으로 이어졌는지, 어떤 사건이 일어났을 때 당사자가 어떻게 느꼈는지, 그리고 자신의 감정을 어떻게 표현했는지……

호메로스의 『오디세이아』 제9권에 좋은 예가 있다. 트로이 전쟁이 끝난 후, 오디세우스는 배를 타고 집으로 돌아가다 어느 낯선 섬에 도착한다. 그는 잠시 편안히 쉴 생각으로 일행과 함께 술 단지를 들고 해변으로 갔다. 하지만 이 섬엔 양떼와 함께 동굴 속에 사는 키클롭스Cyclops라는 외눈박이 거인들이 있었다. 그중 한 명인 폴리페모스Polyphemos가 오디세우스 일행을 붙잡아 가둔다. 이때 오디세우스가 꾀를 내어 폴리페모스에게 술을 먹여 취하게 뒤에 뜨겁고 뾰족한 말뚝으로 거인의 눈을 찌른다. 폴리페모스는 눈이 먼 채로 동굴 입구에 쭈그려 앉아 오디세우스 일행이 도망치지 못하도록 막았지만, 그래도 요행히 탈출했다. 키클롭스의 양떼가 풀을 뜯으러 줄지어 나갈 때 양의 배 밑 털가죽에 매달려서.

이와 같은 정교한 이야기 기법이 시각 예술에는 어떤 영향을 주었을까? 이 질문에 응답하는 학설은 크게 세 가지로 요약된다.

1. 호메로스 이야기는 기원전 750년경부터 그리스에서 유행했고, 예술가들

은 이에 자극받아 이야기 속 장면을 보여주었다. 시 낭송회를 겸한 향연 symposia에 쓰인 술통 옆면에 그런 장면이 흔히 그려졌다.

2. 호메로스의 세부 묘사 기법은 장면 구성에도 반영되었다. 그리스 도자기에 그려진 이야기 장면의 초기 사례들은 기하학적 형상(알아보기 어려운 막대기 모양)으로 이루어졌지만, 예술가들은 이내 실감 나는 효과를 추구했다. 한 예로, 폴리페모스 이야기의 장면 중에서 눈에 말뚝이 박힌 거인이 비명을 지르는 모습도 보이기 시작했다. 또 예술가들은 도자기 그림 속에 더 많은 '소품'을 포함시켰는데, 키클롭스가 잘린 다리 한 짝을 들고 있는 경우도 있다(그림 44).

3. 마침내 그리스 예술가들은 명백한 사실주의 작품을 만들었고, 그 작품을 보는 사람들의 불신을 보류시킬 수 있었다. 주로 연극 무대의 배경으로 쓰인 대형그림은(실상 직접적인 증거는 희박하지만) 기원전 5세기경부터 투시도 같은 효과를 냈다. 조각상은 3차원 매체로서 실물 같은 크기와 모습으로 한층 더 복합적인 이야기 장면을 보여주었다.

1번과 2번 학설은 논쟁의 여지가 있지만, 3번은 그리스 예술이 끝내 도달한 경지를 정확히 요약한다. 그 경지를 헤아리기에 아주 좋은 방법은, 기원후 1세기 초에 세 명의 그리스 조각가가 로마 황제를 위해 만든 작품을 관찰하는 것이다. 이 작품의 주제가 바로 오디세우스와 폴리페모스 이야기다.

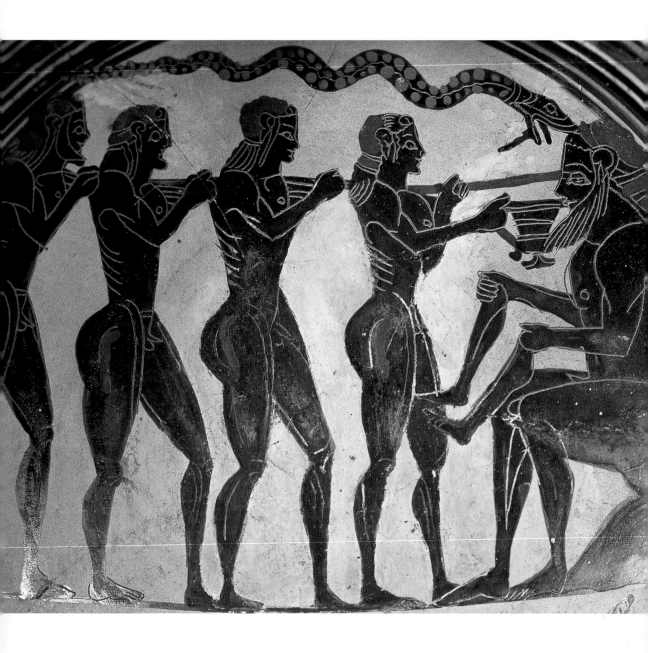

그림 44. 기원전 6세기경 그리스 꽃병에 그려진 그림. 오디세우스와 동료들이 폴리페모스의 눈을 찌르는 장면이다. 폴리페모스는 어느 희생자의 다리를 들고 있고, 눈에는 말뚝이 박혔다. 술잔도 보인다. 위에 있는 긴 뱀은 위험을 상징한다. 그러므로 이 장면은 이야기의 개요인 셈이다.

여기저기에 키클롭스

파푸아 뉴기니에 사는 한 종족 아이들은 바야 호로Baya Horo를 알고 있다. 바야 호로는 왕방울만 한 외눈이 달린 커다란 괴물인데, 길고 날카로운 이빨로 아이를 우적우적 씹어 먹는 걸 좋아하며 동굴에 산다. 현지 아이들은 무서운 바야 호로 이야기에서 비롯된 가면 놀이를 한다. 이 이야기는 현지에서 생겨났으며, 그 종족의 어른이 아이에게 구전한 것이다.

바야 호로는 폴리페모스가 아니다. 혹여 호메로스의 『오디세이아』 이야기가 파푸아 뉴기니의 울창한 열대 우림 속까지 파고들었다고 생각하는 사람은 없다. 하지만 바야 호로는 키클롭스와 몇몇 특징을 공유한다. 또 이와 유사한 괴물들이 세계 곳곳의 (아랍, 슬라브족, 북유럽 민족을 포함한) 여러 민족의 이야기에 등장한다. (18세기 초 유럽에 『천일야화The Thousand and One Nights』로 처음 알려졌던) 『아라비안나이트 The Arabian Nights』중에서 뱃사람 신드바드Sindbad의 모험담을 예로 들어 보자. 주인공 신드바드와 동료 선원들은 어떤 섬에 상륙해 '야자수만큼 키가 크고' 잔인한 거인을 만난다. 이 거인은 신드바드 일행을 궁전에 가두어 놓고 매일 저녁 한 명씩 잡아먹는다. 어쩌면 좋을까? 거인이 잠시 자리를 비운 사이에 신드바드가 일을 꾸민다. 일행은 고기를 구울 때 쓰는 커다란 쇠꼬챙이 몇 개를 구해 놓고 거인을 기다린다. 거인이 돌아와 그들 중 한 명을 잡아먹고 잠들 때까지 기다린다. 거인이 잠들자 그들은 거인이 쓰던 화덕으로 가서 쇠꼬챙이를 뜨겁게 달군 후 눈을 찌른다. 앞을 볼 수 없게 된 거인은 일행을 잡으려고 애쓰지만 날쌔게 몸을 피해 그곳을 빠져나와서 뗏목을 타고 달아난다. 격노한 거인은 해변에 서서 그들이 달아나는 쪽으로 바윗덩이를 던진다……

결국 우리가 아는 이야기를 들은 셈이다. 사람을 잡아먹는 거인에게 붙잡혀서 잡아먹힐 뻔하다가 포식자의 눈을 멀게 하고 도망치는 모험담은, 이를테면 'www.신화'의 일부다. 이는 이야기를 주고받는 행위가 인간 고유의 습성이라는 사실을 방증할 뿐 아니라, 오늘날 유행하는 이야기와 근본적으로 동일한 이야기가 수천 년 전에도 있었다는 주장에 힘을 실어준다.

스페르롱가, 횃불 아래 이야기

때는 1957년 9월. 이탈리아 로마와 나폴리 사이의 해안을 따라 도로 공사를 하던 중, 큰 동굴 안에서 대리석 조각상 파편 수천 개가 발견되었다. 이 동굴은 해안선에서 아주 가까웠고, 바닷물이 수로를 통해 동굴 안까지 들어왔다. 옛날에 이곳은 광대한 건물 부지의 일부였는데, 그 건물은 아우구스투스Augustus의 뒤를 이어 서기 14년에 황위에 오른 티베리우스Tiberius 황제의 별장으로 추정된다. 사실 이 동굴(라틴어로 spelunca)은 지난 수 세기 동안 이 지역의 명소였다. 근처 언덕 위의 도시 스페르롱가Sperlonga는 바로 이 동굴의 이름을 딴 것이다. 이미 동굴 안에서 고대 유물이 다량으로 발굴된 터였고, 지금도 현지 노인들은 이곳이 애인과 함께 오기 좋은 장소였다고 말하며 미소를 짓는다. 그런데 1957년에 여기서 발견된 파편들은 국제적 관심사가 되었다. 그중 대부분은 어떤 훌륭한 조각상의 일부인 것이 확실했다. 게다가 조각가의 이름이 새겨진 파편도 찾을 수 있었다. 조각가는 세 명으로 모두 그리스인이었다. 아테노도로스Athenodoros, 하게산드로스Hagesandros, 폴리도로스Polydoros. 혹시 이들은 로도스Rhodes 섬 출신의 세 조각가가 아닐까? 전통적으로 로마에서 고대 그리스 조각상 중 최고의 걸작으로 알려진, 1506년에 로마에서 출토된 후 바티칸에 전시된 저 유명한 라오콘Laocoön 상을 만든 조각가들이 아닐까?

하여튼 이 지역 주민들의 관심도 대단했다. 대리석 파편들을 로마에서 연구하고 복원한다는 결정에 따라 화물차가 현지에 도착했을 때, 스페르롱가 주민들은 화물차가 동굴로 접근하지 못하도록 막았다. 주민들은 그처럼 중요한 유물을 잃고 싶어 하지 않았다.

이 매끈한 파편들의 정체는 대체 무엇일까? 처음에 사람들은 또 다른 라오콘이라고 생각했다. 라오콘은 트로이의 사제로서 트로이 성문 밖에 남겨진 대

형 목마를 미심쩍게 여기고 성안으로 들이지 말라고 권고했던 인물이다. "전 그리스인을 믿지 않습니다. 그들이 선물을 들고 오더라도." (이 불길한 선물 이야기는 기원전 1세기 말 베르길리우스Vergilius가 로마 건국신화를 담아 지은 서사시 『아에네이드Aeneid』 제2권에 나온다.) 하지만 마침내 동굴의 진실이 드러났다. 스페르롱가 조각상은 네 개였고 재현된 장면도 네 가지였다. 이들의 주제는 트로이 전쟁과 연관이 있지만, 동굴에 '입력된' 이야기의 주인공은 그리스 편이었다. 티베리우스 황제는 자신을 오디세우스, 아니 로마식으로 율리시스(Ulixes 또는 Ulysses)의 분신으로 여겼다고 한다. 티베리우스는 약빠르고 임기응변과 술책에 능한 그 영웅을 흠모했다. 자신 역시 오디세우스와 같은 능력으로 악명 높은 정치가였다. 따라서 이 해변 동굴을 장식했던 조각상들은 티베리우스가 주문했을 가능성이 높다.

스페르롱가 조각상들로 장식된 장소는 좀 특이한 비공식 연회장이었다. 그곳에 남은 기단의 일부를 지금도 볼 수 있다(그림 45). 손님들은 네모난 섬 위에 마련된 기다란 의자에 기대어 앉아 동굴 속을 바라보았다. 횃불로 밝힌 동굴 안에 오디세우스를 중심인물로 삼은 조각상 네 개가 띄엄띄엄 있었다. 그중 하나는 오디세우스가 동료 전사인 아킬레스의 시신을 전장에서 옮겨 나오는 장면이다. 다른 하나는 물속에서 솟아오른 듯이 배치된 것으로 오디세우스의 배가 바다 괴물 스킬라Scylla의 습격을 받는 상황을 재현했다(그림 47). 세 번째 조각상은 과감한 절도 행위를 보여준다. 오디세우스와 동료들이 트로이 성채의 보물인 아테나Athena 신상을 훔치는 중이다. 하지만 이 동굴 속 경관의 백미는 나머지 하나, 즉 곯아떨어진 폴리페모스의 눈을 향해 오디세우스가 큰 나무 말뚝을 조준하는 장면이다.

동굴 인근 박물관에서 일부가 재구성되었다(그림 46). 이 정도면 원작의 효과를 짐작할 수 있다. 일단 그것이 전시되는 장소가 안성맞춤이었다. 오디세우스

그림 45. 스페르롱가 동굴의 현재 모습.

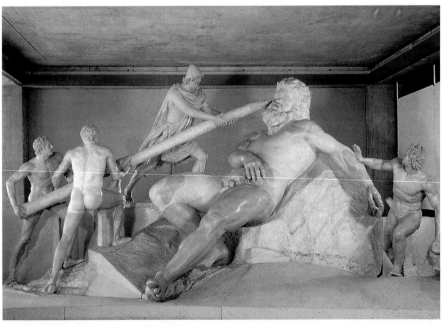

그림 46. 「폴리페모스의 눈을 찌르려는 순간The Blinding of Polyphemus」, 스페르롱가 고고학 박물관. 원작의 일부를 석고상으로 재구성한 것이다

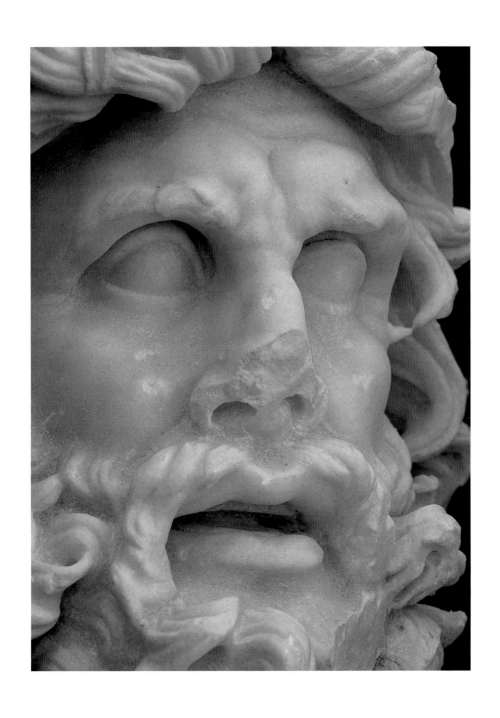

그림 47. 오디세우스의 얼굴, 배는 바다 괴물 스킬라의 공격을 받는 중이다. 스페르롱가 조각상의 일부

일행이 갇힌 곳도 동굴 속이었기 때문이다. 하지만 이러한 장소의 이점에 의존하지 않겠다고 굳게 결의라도 한 듯, 조각가들은 가공의 이야기에 최대한의 현실감을 부여하려는 노력을 아끼지 않았다. 폴리페모스는 정말로 거구이며 진짜 술에 취한 사람처럼 자빠져 있다. 이와 대조적으로 오디세우스 일행의 자세와 표정에는 긴장과 결단이 교차한다. 이야기가 절정의 순간에서 딱 얼어붙었다. 이럴 때 우리는 자연스레 '극적'이라는 단어를 쓴다. 하지만 이렇게 장대하고 난폭한 장면을 당시 극장에서 효과적으로 상연할 수는 없었다. 틀림없이 세 명의 예술가는 이 사실을 의식하며 자신들의 작품을 더욱 자랑스럽게 여겼을 것이다.

트라야누스 원주와 '연속 이야기' 발명

시각적이든 청각적이든 그리스의 이야기는 대부분 신화였다. 헤라클레스 Herakles나 테세우스Theseus와 같은 영웅의 일대기 또는 '생애 묘사'에 초점을 맞추었다. 보통 이런 영웅은 살면서 내내 영웅이었다. 헤라클레스는 태어난 직후에 얻은 괴력이 늙을 때까지 지속되었다. 영웅담을 글로 옮기면 산문이든 운문이든 수백 수천 문장에 달하기 십상이었다. 그렇다면 그리스의 화가와 조각가는 주어진 조건 (재료, 운반, 공간 등에 따르는 제약)에서 그런 연속성을 어떻게 확보했을까? 시각 이미지를 통해 이야기를 전하는 초기 그리스 예술 작품들은 줄거리를 요약하는 방법을 택했다. 즉 이야기를 처음, 중간, 결말로 나누고 이를 각각 요약하여 한꺼번에 보여주었다. 또 다른 방법은 특별한 영웅담이나 업적을 그 영웅이 돋보이는 일련의 다양한 에피소드로 바꾸는 것이다. 예를 들어, 어떤 신전의 내부가 조각상 12개를 놓을 수 있도록 구획되어 있다면, 헤라클레스의 위업 중 12가지를 선별해 전시했다 (기원전 460년경 올림피아의 제우스 신전을 장식할 때 실제로 있었던 일이다). 하

지만 대개 그리스 예술가는 '단일 장면monoscenic' 형상에 만족했다. 그것은 이를테면 헤라클레스가 사자와 싸우거나 하늘을 떠받치는 순간을 단 한 장의 스냅사진으로 보여주는 것이다.

이러한 이야기 방식은 많은 부분을 '관람자의 몫'으로 돌린다. 작품을 보는 사람들이 더 자세한 내용(왜 그런 일이 일어났는지, 앞으로 무슨 일이 벌어질지 등등)을 스스로 머릿속에 떠올릴 수 있다고 전제한다. 헤라클레스가 처한 흥미로운 상황의 발단과 전개 및 결말을 각자의 해석과 상상에 맡겨둔다. 널리 알려진 신화나 민화 속에서 소재를 택하는 한, 예술가는 자신의 작품을 보는 사람이 그 정도의 기본 지식은 갖고 있다고 가정할 수 있었다. 하지만 재현되는 이야기가 신화가 아니라 널리 알려지지 않은 역사나 시사적인 문제라면 어떨까?

마치 TV 속 다큐멘터리처럼 시각 이미지로 역사적 사건을 재현하려는 욕구가 커지면서 고대 예술은 진일보했다. 특히 회화와 조각으로 이야기를 계속 이어나가는 기법을 터득했다.

이러한 기법을 그리스인과 로마인 중 어느 한쪽이 고안했다고 잘라 말하긴 어렵고, 이에 대해 논쟁을 해도 별 의미가 없다. 왜냐하면 로마에서 활동하던 예술가들은 대부분 그리스인 혈통을 지녔기 때문이다. 하지만 이야기를 연속 장면으로 재현하는 방식은 로마 예술 후원자들의 요구와 기대에 잘 부응하는 예술 기교였다. 아우구스투스의 선례를 따라 자신의 업적res gestae에 관한 얘기를 대중에게 전파하고 싶어 했던 로마 황제들도 그런 후원자였다(6장, 229쪽 참조). 전쟁 계획, 정치 개혁, 협상, 사면 등은 헤라클레스가 맡은 임무만큼 막중한 대사이지만, 황제는 이러한 일을 자신이 정말로 해냈으며 이것이 신화가 아니라 실화라는 사실을 대중에게 확신시켜야 했다. 일찍이 로마 장군 율리우스 카이사르Julius Caesar는 기원전 50년경에 갈리아(Gallia, 현재의 프랑스) 지역 정복 과정을 기록으로 남겼다. 이것은 갈리아 전쟁 당시의 상황을 3인칭 시점으로 서술할 뿐만 아니라, 그 언사가 단

호하고 내용이 상세해 신빙성을 더한다. 예술가의 임무는 명백하게 설명된 상황을 문자 대신 이미지로 논리성과 정확성, 신뢰성을 잃지 않으면서 역시 명백하게 보여주는 것이다.

연속 장면으로 이야기하는 방식은 발전을 거듭했고, 이는 로마 예술의 위대한 성취로 간주된다. 로마 시대에 이러한 성취의 결과로 나타난 모든 예술품 중에서 가장 빼어난 것을 들자면, 로마 시내 한복판에 40미터(130피트)가 넘는 높이로 솟아 있는 대리석 기둥이다(그림 48). 우리는 이것을 트라야누스 원주Trajanus's Column라고 부른다. 트라야누스 황제의 무덤 위에 서 있는 기념비다. 트라야누스 황제는 기원후 117년 여름에 죽었고, 이렇게 완성된 무덤을 본 적이 없다. 후계자인 하드리아누스Hadrianus 황제가 트라야누스의 다키아(Dacia, 현재의 루마니아로 다뉴브 강 하류 지역) 정벌을 기념해 이 원주를 프리즈 조각상으로 장식할 것을 명령했다고 믿는 학자들도 있다.

이 프리즈 조각은 트라야누스의 군대에 배속된 화가가 그린 것, 즉 다키아 정복(기원후 107년)을 축하하는 개선 행렬에 내걸린 두루마리 그림을 원본으로 삼아 조각했을 가능성이 있다. 또 광물 자원이 풍부했던 다키아를 수중에 넣은 과정에 대해 트라야누스가 직접 카이사르의 문체로 남긴 기록이 있는데, 그것이 반영되었을 수도 있다. 하여튼 트라야누스 원주는 사람들로 하여금 거기에 새겨진 이야기가 사실이라고 믿게 만든다. 실제로 현대 학자들은 트라야누스 원주를 사료로 활용해 다키아 정벌 경위뿐만 아니라, 로마 제국 군대의 편제와 운용, 병참, 무기, 전투복 및 기타 장비에 관한 상세한 정보를 얻는다. 고대의 구경꾼들도 확신했다. 프리즈에 59번 등장하고 자신의 조각상으로 원주의 맨 위쪽에 있는 작은 돔을 장식했던 트라야누스는 분명히 대규모 군사 작전을 진두지휘하는 사령관이었다. 그는 그 치열한 현장에 있었다. 이 장면들은 최전선에서 직접 작성해 보낸 전황 보고서와 다름없었다.

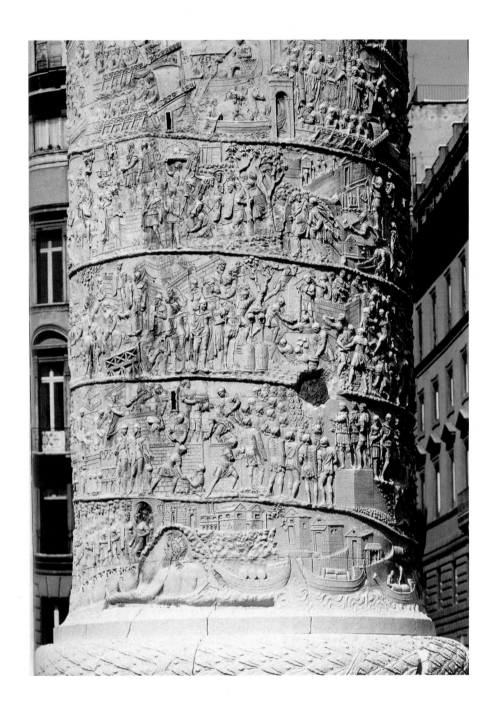

그림 48. 트라야누스 원주, 로마, 117년. 황제의 무덤에서 나선형으로 올라가며 이야기를 전개하는 프리즈 조각상.

이야기를 시각적으로 형상화한 고대 명작으로서 트라야누스 원주는 모든 요건을 갖춘 듯하다. 장장 200미터(660피트) 남짓 연속된 이미지로 이야기하는 이 원주는 한때 휘황찬란한 색으로 칠해져 있었다. 여기서 영웅은 당연히 트라야누스지만, 알렉산더 대왕Alexander the Great처럼 머리를 휘날리는 환상적인 모습의 영웅이 아니다(6장, 217쪽 참조). 외려 차분하고 진지한 인물로서 희생제를 올리고, 군대를 향해 연설하고, 외교 사절을 접견하고, 군수품을 점검한다. 한편 다키아의 지도자 데케발루스Decebalus는 '악한'으로 등장해 자국의 금광이 로마의 손아귀에 들어가지 않도록 끝까지 투쟁한다. 로마 기병대가 깊은 숲 속에 있는 그를 잡기 위해 포위망을 점점 좁혀 오고, 이야기가 드디어 절정에 도달하면, 데케발루스는 최후까지 굴복하지 않는 인물로 남기 위해 스스로 자신의 목을 벤다. 트라야누스의 승리를 상징하는 포로가 되어 황제의 개선 행렬에 끌려 다니는 치욕도, 수많은 로마 시민의 구경감이 되는 수모도 겪지 않는다. 이야기 전체에 걸쳐 약 2천 명의 엑스트라가 등장해 웅장한 장면을 연출하는데, 이들의 행동과 표정이 모두 자세히 묘사되었다.

여기서 영화 용어를 쓴다면 시대착오적일 수도 있지만, 쓰지 않을 수가 없다. 트라야누스 원주의 제작자는 영화감독에게 익숙한 몇 가지 기법을 예시하고 있기 때문이다. 한 예로 나무는 배경 요소 중 하나인 동시에, 오늘날의 감독이 '컷'하는 것처럼 장면과 장면을 나누는 역할을 한다. 프리즈에 나타난 시점도 다양하다. 특히 하늘에서 내려다본 전경이나 조감도 같은 장면은 전투 분위기를 한층 고조하면서 추가 정보를 제공한다. 마치 헬리콥터를 타고 카메라로 촬영하듯이 높은 벽 뒤에서 일어나는 일(집단 자살, 은밀히 조약을 위반하는 행위 등)까지 우리에게 보여준다. 또 높다란 원주를 올려다보며 막막한 기분을 느낄지 모르는 행인을 배려한 흔적도 있다. 트라야누스 원주의 장식을 계획한 사람들은 이야기를 나선형으로 상승시키며 전개하되 특별히 하이라이트 장면들을 기둥의 북서쪽 수직축을 따라

신중하게 배치했다. 흡사 영화의 예고편처럼 말이다. 이렇게 배치된 장면들은 다음과 같은 사항을 부각시킨다.

　　1. 군사를 일으키기 전에 트라야누스는 신을 위해 희생제를 올린다.

　　2. 데케발루스와 추종자들은 법과 질서를 무시하면서 온갖 불의를 저지른다.

　　3. 이 전쟁의 승자는 신의 가호를 입은 사람이다.

　　따라서 이야기의 결말은 예측이 가능하다. 지상에서 사람들은 원주의 아래쪽에 있는 몇몇 장면만 보아도, 즉 로마 군대가 전쟁을 준비하는 과정 (다뉴브 강가에 병참 기지를 세우고 요새와 다리를 건설하는 모습 등)만 보아도 최종 승자를 확실히 예견할 수 있다. 로마 군대는 천하무적이고 거대한 전쟁 기계다. 바로 이것이 트라야누스 원주의 핵심 메시지라면, 이 원주는 로마 제국을 선전하기에 더없이 효과적이다. 이후 2세기에는 마르쿠스 아우렐리우스Marcus Aurelius 황제를 찬양하는 유사한 기념비가 제작되었고, 이는 지금도 로마 중심부에 서 있다. 하지만 트라야누스 원주가 정교한 구성으로 우리를 압도하는 게 사실이지만, 그 이야기 속으로 완전히 몰입시키는 작품이라고 인정하긴 어렵다.

　　이 원주는 돌에 새긴 웅대한 서사시이자 고대 세계가 낳은 가장 위대한 시각적 이야기로 손꼽힐 수 있다. 그러나 나선형으로 길게 이어지는 이야기를 끝까지 좇아가며 이해하는 게 사실상 불가능하다는 점을 일단 제외하더라도, 트라야누스 원주를 보면서 자신이 로마 제국 군대의 전쟁터에 와 있는 느낌을 받는 사람이 있을까? 고대 로마 예술가들이 현대 영화에 쓰이는 이야기 기법의 일부를 앞서 사용했다손 치더라도 트라야누스 원주는 우리를 사로잡는 힘이 부족하다. 단지 인물이 움직이지 않기 때문만은 아니다. 이야기 장면들이 우리의 눈에서 점점 멀어지기 때문만도 아니다. 어떤 근본 요소가 빠진 듯하다.

글과 그림을 엮어서

한 장면에 동일인을 두 번 이상 보여주는 것은 '연속 이야기continuous narrative'라는 예술 전략을 위한 방법 중 하나다. 이는 대단히 부자연스러운 방법이다. 한 사람이 동시에 두 장소에 있을 수는 없기 때문이다. 19세기 말, 빈의 학자들 중 일부는 이 기법을 로마 예술의 성취로 보는 동시에, 이후 유럽 예술의 문제점으로 보았다. 유럽의 고대가 저물고 중세가 밝아 오던 시기의 이야기 풍습을 살펴보면 '이야기는 삽화가 필요하고 삽화는 반드시 글을 담고 있어야 한다'는 암묵적 합의가 있었다. 5세기 빈에서 작성된 어떤 필사본은 구약성서 「창세기」의 내용을 아담과 이브에서 야곱의 죽음까지 48개의 삽화와 함께 이야기한다. 이것을 보면 당대의 예술가들이 로마의 연속적인 이야기 전통을 습득했다고 짐작할 수 있다. 하지만 이것은 글이 있는 그림이지, 이미지만 있는 이야기가 아니다. 약 500년이 지난 후, 프랑스 바이외Bayeux의 주교는 자신의 이복형이자 노르망디 공작인 윌리엄William의 영국 정복을 기념하기 위해 물경 70미터(230피트)에 이르는 태피스트리를 주문했는데, 이때 연속되는 장면들을 제대로 이해시키기 위해 라틴어를 대문자로 수놓았다(그림 49).

한 장면에 동일인을 반복해서 등장시키는 방법, 즉 부자연스러운 이 기법으로 이야기하는 것은 아무래도 무리일까? 빈 출신, 특히 프란츠 비크호프Franz Wickhoff를 포함한 예술사학자들은 이 문제에 대해 진지하게 논의했다. 그들은 근자에 발명된 영화가 예술의 경지를 추구하며 급속도로 발전하고 있다는 사실을 의식하고 있었다. 그런데 이때 지구 반대편에서 아주 중대한 발견이 이루어지고 있었다. 바이외 태피스트리와 빈의 「창세기」, 트라야누스 원주보다 수천 년이나 앞선 이야기 전통이 드러나고 있었다. 그 유서 깊은 전통, 즉 '오래됐으나 언제나 새로운' 전통의 힘을 이해하면, 왜 오늘날 영화가 그토록 강력한 이야기 수단이 되었는지

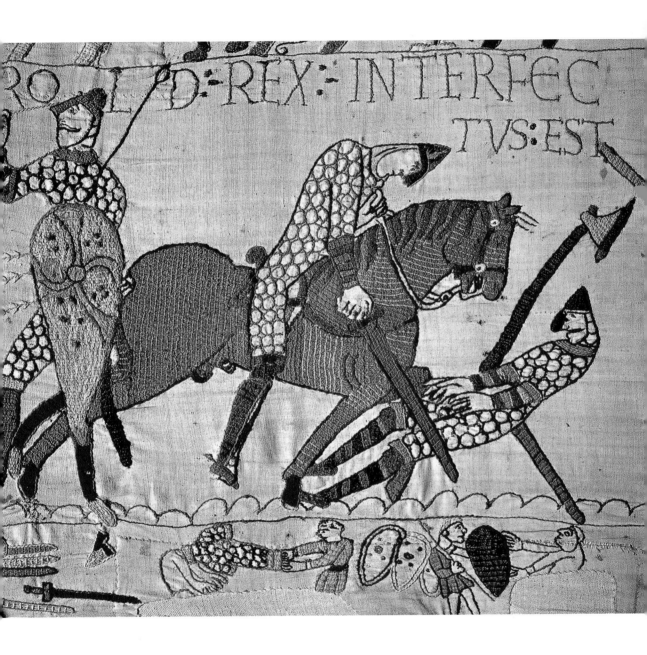

그림 49. 바이외 태피스트리의 일부, 11세기 말. 헤이스팅스Hastings 전투에서 해럴드Harold 왕이 치명상을 입는 장면이다.

분명히 알 수 있다.

"이런 그림의 나이는 잘 모르겠지만, 미개인이 독학으로 터득해서 그렸을 가능성은 거의 없다." 오스트레일리아에 도착한 유럽인들이 처음으로 원주민Aborigines의 그림을 구경하던 시절의 얘기다. 1830년대에 킴벌리Kimberley 지역을 탐험하던 영국인 조지 그레이George Grey는 그런 그림을 접할 때 두 가지 반응을 보였다. 그곳 토착민의 예술품이라고 믿지 않거나 그저 유치하고 의미 없는 낙서일 뿐이라고 여겼다. 식민지 개척자들은 그런 그림이 무척 오래되었을 거라고 짐작했지만, 그게 무엇을 재현한 것인지 알지 못했고 구태여 알려고 애쓰지도 않았다.

20세기 초가 되어서야 상황이 변하기 시작했다. 1912년 여름, 생물학자 겸 인류학자인 볼드윈 스펜서Baldwin Spencer가 오엔펠리Oenpelli에 도착했다. 그곳은 오스트레일리아 북부 아넘랜드의 이스트 앨리게이터East Alligator 강에서 가까운 작은 마을이었다. 스펜서는 얼마 전 원주민 문화 보호 책임자로 임명된 터였는데, 오스트레일리아의 원주민 사회가 식민지 정책으로 심각한 타격을 입었다는 것을 깨달은 통치 기관의 뒤늦은 조치였다. 오엔펠리에서 스펜서는 유럽인의 후손이 사는 목축 농가에 기거했지만, 이 마을에 체류한 주요 목적은 현지의 민속과 풍습을 채집하고 기록하는 것이었다.

스펜서는 오스트레일리아 중부 및 노던 테리토리(Northern Territory, 오스트레일리아 중북부 자치구)에 있는 다른 원주민 마을들을 방문한 적도 있었다. 그러나 스펜서는 자신이 카카두(Kakadu 또는 Gagudju)라고 부른, 오엔펠리 원주민만큼 그림을 많이 그리는 사람들을 만난 적이 없었다. 아마도 이곳의 환경 조건이 그런 경향을 촉진했을 것이다. 매년 11월에서 4월 사이에 계절풍의 영향으로 내리는 비 덕분에 식량이 풍족할뿐더러 현지 예술가들에게 필요한 각종 재료도 풍부했다. 그들은 우선 끄트머리가 너덜너덜하게 해진 기다란 나무껍질을 붓처럼 사용하여 바탕색을 엷게 칠했다. 그다음에 잘 다듬어진 사초莎草로 윤곽을 그리고 세부

를 완성했다. 또 적철석과 고령토 등에서 유기 색소를 추출해 검은색, 흰색, 빨간색, 그리고 노란색을 만들어냈다. 이러한 색상을 얻기 위해 때로는 멀리 여행을 떠나야 했지만 그림을 그릴 만한 데는 가까이 있었다. 오스트레일리아의 톱 엔드(Top End, 노던 테리토리의 최북단)에 길게 뻗은 사암 절벽 곳곳에 너르게 돌출된 부분을 보면, 바위 표면에 그림이 겹겹이 그려져 있다. 아넘랜드 서쪽에서는 유칼립투스 나무껍질을 벗겨 거기에 그림을 그리는 풍습도 있다(그림 50). 우기가 되면 이 나무껍질을 모아서 집을 짓는데, 그 그림이 바로 내부 장식이 된다.

스펜서는 "오늘 난 천막 아래 조용히 앉아 있는 원주민 한 명을 보았다. 그는 나무껍질 위에 물고기 그림을 그리고 있었다. 무척 즐거워 보였다. 그림 그리는 일 외에는 아무것도 할 일이 없는 사람처럼……"이라고 기록했다. 스펜서의 말투에 약간 조롱기가 섞여 있다. 또한 그는 현지의 그림 풍습을 '장난'으로 여겼지만, 멜버른 빅토리아 박물관Museum of Victoria에 보존하고 전시하기 위해 직사각형 나무껍질 조각에 그린 그림들을 구하려고 애썼다. 이후 외지인들은 이것을 수집과 휴대 가능한 예술품으로 인식하기 시작했으며, 굉장히 오래된 예술 전통의 산물이라는 사실을 알게 되었다. 1912년, 스펜서가 오엔펠리에서 만난 예술가들은 배러먼디barramundi같이 하구에서 잡히는 물고기를 그리고 있었는데, 이는 약 8천 년 전 하구가 형성될 때부터 원주민의 그림 소재로 쓰였던 것이다. 지난 수천 년 동안 그림의 소재도, 양식도, 또 그림을 그리는 방식도 거의 변하지 않았다.

이곳 원주민의 예술 전통이 고대부터 있었다는 사실을 알려주는 단서는 많다. 바위 표면에 그려진 특정 동물은 이미 멸종했다. 예를 들면, 태즈메이니아Tasmania 호랑이는 약 4천 년 전에 오스트레일리아 본토에서 사라졌고, 새끼주머니가 달린 맥은 그보다 훨씬 더 오래전인 하구가 생기기도 전에 이곳을 돌아다녔던 짐승이다. 또 바위 표면에 그림 여러 개가 겹쳐 있는 경우가 많은데, 그중에서 손 모양을 비롯한 몇몇 자국은 약 5만~4만 년 전에 살았던 원주민이 남긴 것으로 추

그림 50. 나무껍질에 그림을 그리는 모습, 오스트레일리아 북부 오엔펠리, 2004년.

정된다. 세월이 흐르면서 그림 소재가 변했는데, 이는 생태계의 변화를 반영한다. 한 예로, 민물이 모여 생긴 늪은 계절에 따라 왜가리와 따오기 같은 물새의 서식지가 되었다. 후대에는 또 새로운 동물(특히 물소)이 나타났다. 게다가 외지인들을 묘사한 그림도 보인다(원주민이 그들과 어떤 관계를 맺었는지 알 수는 없지만, 적어도 그들을 목격했다는 것은 분명하다). 인도네시아 마카사르Macassar에서 출항해 해삼을 채취하기 위해 오스트레일리아 근해에 떠 있는 어선이 보이며, 식민지에서 활개를 치던 침략자가 화승총을 들고 말을 타고 있는 모습도 어김없이 보인다.

아넘랜드 서부에 사는 원주민의 그림 소재는 현지 음식물과 관련 있는 경우가 압도적으로 많은데, 그들은 주로 새, 거북이, 물고기, 악어, 새끼주머니를 가진 동물을 그렸다. 그런데 이런 동물의 내장까지 그리는 것이 이 지역 예술의 특징이었다(지금도 그렇다). 이른바 엑스레이X-ray 스타일이다. 따라서 원주민들의 그림은 마치 식단에 그려진 해부도 같다. 그들은 그림 앞에 모여 앉아 사냥감의 살코기와 지방을 적당히 나눠 갖기 위해 의논했을지도 모른다. 우기가 닥치면 바위틈 또는 나무껍질로 만든 집 안에서 지내며 비가 잦아들기를 기다렸다. 우기가 끝나면 불어났던 물이 빠지면서 거북이와 배러먼디가 가장 많이 잡히는 철이 돌아온다. 그렇다면 오엔펠리에 솟아 있는 절벽의 암면에 옹기종기 그려진 거북이와 배러먼디는(그림 51), 단지 다음 끼니에 대한 원주민의 기대와 소망을 반영하는 것일까? 인류학자들의 조사 결과에 의하면, 원주민에게 배러먼디 그림은 단순히 못이나 개울에서 잡아 주식으로 먹는 생선을 그린 것이 아니다. 그것은 대지와 규범, 조상과 신화에 관한 내용이 암호처럼 얽혀 있는 상징이다. 상징을 보완하는 이야기와 노래, 춤도 있다. 이러한 보완 매체 없이 그 상징을 이해할 수는 없다.

여기서 '신화'란 그저 그림과 결부된 허구가 아니다. 이 책에서 다시 설명하겠지만, 원주민의 신화는 그 지역의 지형 및 지세와 밀접한 관련이 있다. 그러나 식민지 시대 초기에 원주민의 예술을 접한 유럽인은 그 복합성을 인정하기를 꺼렸는

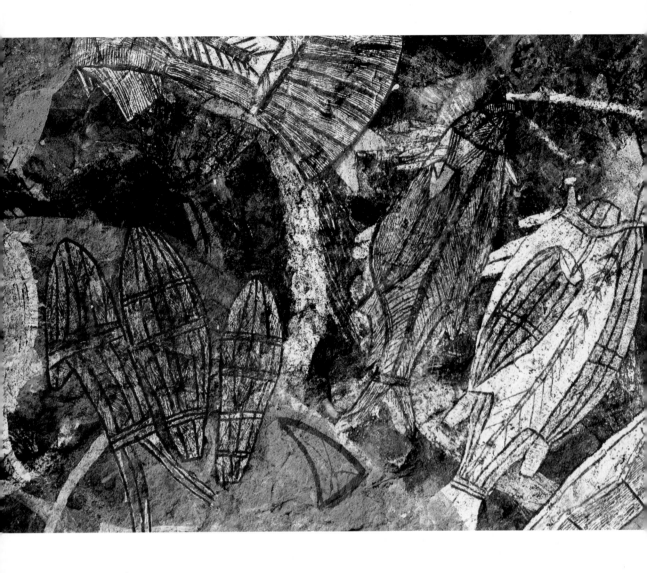

그림 51. 인자락 힐Injalak Hill의 암벽에 있는 배러먼디 그림, 오스트레일리아 아넘랜드, 오엔펠리 근처, 연대 미상.

데, 그럴 만도 했다. 원주민 예술의 복합성을 인정할수록 자신의 침략성이 부각될 테니까.

　"부상과 질병을 막아주는 주문…… 적을 물리치는 주문……폭력으로 죽은 사람을 되살리는 주문, 다산과 다작을 기원하는 토템 의식에서 부르는 노래…… 통과의례에서 부르는 노래……날씨를 변화시키는 주문, 아름다운 사람을 칭송하는 노래, 사랑을 위한 주문, 애향심을 북돋우는 노래……죽음의 노래, 천상에 계신 분들에게 바치는 노래……" 오스트레일리아 중부(노던 테리토리 남부)의 울루루 Uluru, 즉 에어스록Ayers Rock 인근에 사는 아란다 부족의 다양한 노래와 주문이다. 이에 관해서는 스펜서와 프랭크 길런Frank Gillen이 19세기 말에 처음으로 조사를 실시했고, 다시 수십 년 후에 시어도어 스트렐로가 더욱 면밀히 조사했다('오스트레일리아 원주민의 노랫길' 참조). 게다가 스트렐로는 아란다 부족 신화 연구를 통해, 이것이 역사적·종교적 헌장과 같은 성격을 띠며 그들의 조상이 남긴 선례들을 상세히 설명하고 있다는 사실을 밝혀냈다. 이외에 다른 연구자들, 특히 로널드 Ronald와 캐서린 번트Catherine Berndt, 찰스 먼트퍼드Charles P. Mountford도 아넘랜드를 답사해서 원주민의 신화가 풍부할 뿐만 아니라 지역과 부족별로 매우 세분화되어 있다는 것을 확인했다. 예컨대, 은하수는 남반구의 밤하늘에서 눈에 잘 띄는 천체다. 그런데 이스트 앨리게이터 강변을 따라 자리 잡은 여러 부족의 은하수 탄생 설화는 동일하지 않고 상당히 다른 경우가 있다.

　원주민이 몇 시간 혹은 며칠 동안 들려준 이야기가 기록된 자료를 보면, 그들이 구전하는 이런저런 이야기가 지난 100년 이상 세월 동안 거의 변화 없이 이어져왔다는 것을 알 수 있다. 이야기의 낱말 하나하나가 한 세대에서 다음 세대로 그대로 이어졌다. 이런 이야기들은 도대체 얼마나 오래되었을까? 여기서 예술이 좋은 단서가 된다. 예술은 그들 이야기 전통의 필수 요소이기 때문이다. 오엔펠리를 포함한 아넘랜드 일대에는 무지개 뱀Rainbow Serpent이라는 혼성 동물이 나오는 이

오스트레일리아 원주민의 노랫길

유럽인이 처음으로 오스트레일리아에 정착할 때에 그들의 눈에 비친 내륙 지방은 광활한 황무지이자 시시한 불모지였다. 오늘날에도 비행기 창문을 통해 내려다보면, 저 붉은빛 감도는 오지outback가 여전히 그렇게 보인다. 그러나 원주민의 입장에서 보면 다르다. 이른바 '꿈의 시대Dreamtime'에 토템 조상들이 이리저리 이동하면서 남긴 이야기의 흔적이 이 땅 위에 수없이 교차하고 있기 때문이다. 이것을 '노랫길songlines'이라 부른다. 노랫길은 곧 원주민의 방랑길이고, 그들이 거행하는 각종 의식의 근거이며, 따라서 이 땅에 영성을 부여한다. 이런 개념을 널리 알린 사람은 영국의 매력적인 여행 작가 브루스 채트윈(Bruce Chatwin, 1940~1989)이었지만, 사실 그는 시어도어 스트렐로(Theodor Strehlow, 1908~1978)의 저서에서 많은 영향을 받았다.

스트렐로는 루터파 선교사의 아들로 오스트레일리아의 불모지에서 태어나고 자랐다. 앨리스 스프링스Alice Springs에서 멀지 않은 그곳은 아란다Aranda 부족의 영토였다. 스트렐로는 아란다 풍습에 심취했고, 아란다 의례의 전수자 단계를 넘어 '달인'의 경지에 이르렀다. 급기야 아란다의 제사 도구와 성스러운 비법을 공개해 비난을 받기까지 했다. 그는 아란다 언어에 능통했기 때문에, 이곳 원주민의 시가 속에 담긴 쾌활한 분위기와 미묘한 뉘앙스까지 잘 살려서 전달할 수 있었다. 스트렐로의 저서 『중앙 오스트레일리아의 노래Songs of Central Australia』(1971)는 30년이 넘는 노력의 결실이다. 아란다 부족의 시가 문화를 그들의 관점에서 설명하고, 나아가 구전 전통을 글로 옮김으로써 원주민의 이야기를 서구 문학과 비교한 역작이다. 이로써 '원주민의 노래는 단순하다'는 편견을 확실히 불식했다. 예를 들면, 아란다 부족은 적어도

27개의 표현으로 밤낮의 각각 다른 시간대를 구분한다. 해가 저물어 어둑해지는 동안의 한 시점을 '풀잎들이 더 이상 따로따로 보이지 않을 때'라 하고, 동틀 무렵의 일정한 시간을 '태양이 손가락을 무수히 뻗쳐 동쪽 하늘이 타오를 때'라고 한다. 스트렐로의 관점에서 이러한 표현은 호메로스의 작품에 필적할 만한 시구였다.

야기가 많다. 형태는 일정하지 않지만 대개 뱀의 몸통에 악어 입을 갖고 있다(그림 52). 이야기 속에서 보통 무지개 뱀은 특정 장소에 출현하며 가공할 힘을 갖고 있다. 오엔펠리에서 전해지는, 이곳에서 날요드Ngalyod라는 이름으로 알려진 무지개 뱀 이야기는 이러하다. 어떤 가족이 고아 한 명을 데려와 길렀다. 그런데 어느 날 가족 모두 맛있는 얌을 먹으면서 그 아이에겐 아무것도 주지 않았다. 아이는 울고 또 울었다. 이때 아이의 형이 동생을 불쌍히 여겨 무지개 뱀을 불렀다. 이 뱀은 노기를 띠고 나타나 탐욕스러운 가족을 삼켜버린 후, 아이와 형을 돌로 만들었다. 현지의 작은 샘 옆에 지금도 그들이 돌로 남아 있다.

암벽화와 마찬가지로, 이런 이야기의 연대는 확실치 않다. 하지만 아넘랜드에 남겨진 무지개 뱀 그림의 고고학적 맥락을 살펴보면 그 시기는 대략 4천~6천 년 전으로 거슬러 올라간다.

이야기와 배경음악

비결이 뭘까? 어떻게 원주민의 이야기 전통은 그렇게 오랜 세월 동안 줄기차게 이어질 수 있었을까?

결론부터 말하면, 이 전통은 이야기 공연performance을 그림이나 글자로 대체하지 않았기 때문이다. 스펜서와 스트렐로는 원주민 문화에서 음악과 춤, 암송 사이의 강한 응집력을 확인했다. 이와 관련된 그림의 대부분은 이제 볼 수 없다. 공연 현장의 모래 위, 또는 공연 참가자의 피부에 잠시 있었다가 영영 사라졌다. 게다가 그런 그림은 본래 신성한 행사를 위해 특별히 제작된 것이지 일반인에게 공개하기 위한 것이 아니었다. 몇몇 인류학자들은 원주민의 공연을 관람하는 행운을 누렸다. 데이비드 애튼버러David Attenborough도 젊은 시절(1960년대 초)에 그런 공연

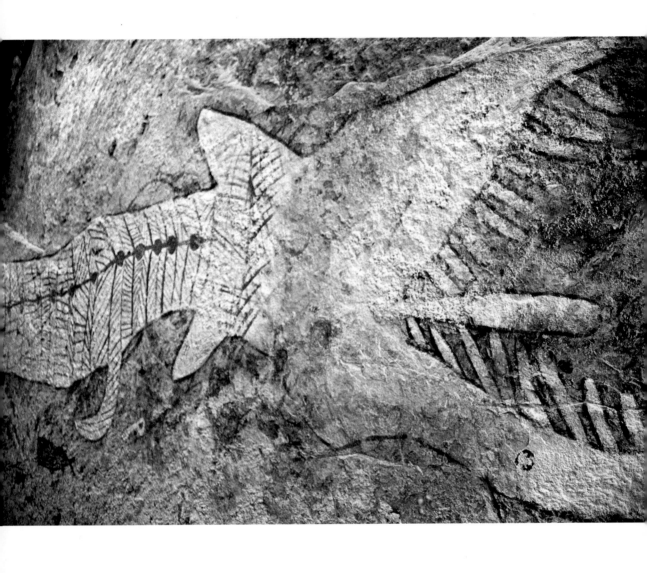

그림 52. 보라데일Borradaile 산의 암벽에 그려진 '무지개 뱀'의 일부, 오스트레일리아 아넘랜드, 연대 미상.

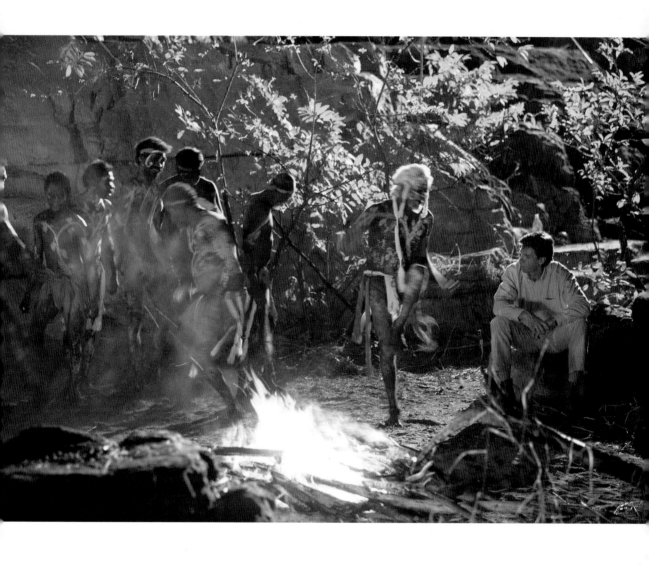

그림 53. 인자락 공예 센터에서 후원하는 군무, 오스트레일리아 북부, 2004년.

을 동영상으로 녹화했다. 하지만 오늘날 이 영상을 상영할 수 없다. 비공개 의식을 노출하는 것에 원주민이 민감하게 반응하기 때문이다. 따라서 외부인은 그 전통의 핵심을 파악할 수 있을 거라는 기대조차 하기 어렵다.

원주민 예술가들이 수천 년 동안 그린 그림은 박물관이나 수집가를 위한 것이 아니었다. 그것은 이야기 공연을 순조롭게 진행하기 위한 신호였으며, 이야기를 대대로 전하기 위한 수단이었다. 이제 원주민은 세상의 상업적 요구에 따라 과거 전통과 다소 관련 있는, 하지만 본질적으로는 단절된 '예술품'을 제작한다. 또는 관광객들 앞에서 무리를 지어 전통 안무에 따라 춤을 춘다. 이 또한 원래 암호화된 신성한 목적이 증발된 상태다(그림 53).

그럼에도 우리는 그 춤을 보며 어렴풋이 뭔가를 느낄 수 있다. 원주민이 보여주고 들려주는 것은 참으로 토착적인 행위다. 그들은 모래땅에서 힘차게 발을 구르고 발꿈치로 흙먼지를 일으킨다. 또한 디제리두(didgeridoo, 목관악기의 일종)가 저음으로 우렁우렁하고 딱따기가 딱딱거리는 가운데, 반복해서 흥얼거리는 목소리를 통해 그들의 기운이 전해진다. 어린아이는 어른을 따라 춤추고, 몸에 그려진 얌과 꿀개미, 큰도마뱀도 함께 흔들거린다. 이즈음 우리는 배경음악이 단지 배경에 머물지 않는다는 사실을 깨닫는다. 배경음악은 원주민이 전하는 이야기의 중심에 있다.

영화 제작자들은 1894년경에 배경음악의 중요성을 알아챘다. 영화에서 이것이 빠지면 어떻게 될까?

SECOND NATURE

제2의 자연

5

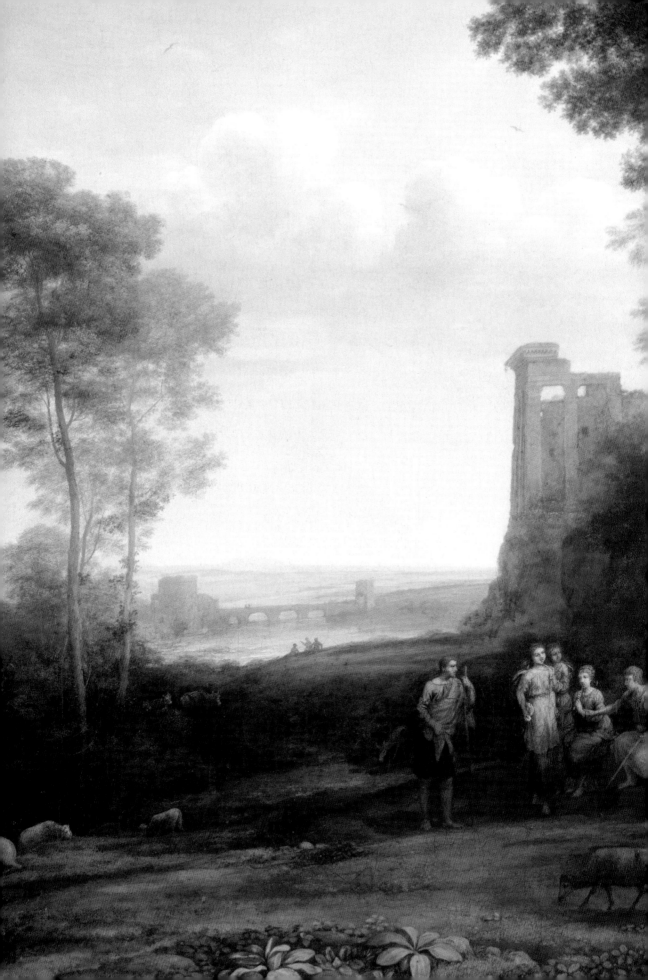

제임스 쿡James Cook 선장은 나쁜 사람이 아니었다. 이 영국 항해가가 사사로이 기록한 일기를 보면 상당히 품위 있고 선한 사람이 쓴 글이라는 것을 알 수 있다. 그는 태평양을 항해하다가 만나는 토착민의 기분이 상하지 않도록 노력했고 피해를 주지 않으려고 조심했다.(당시 유럽인의 관점에서 쿡은 1769년에서 1770년 사이에 오스트레일리아와 뉴질랜드를 '발견'했다.) 그런데 쿡의 일기 중에 지금 읽어 보면 심상치 않은 대목이 있다. 그것은 이 탐험가가 예상하지 못했던 비극의 서막이다. 쿡의 인데버Endeavour호가 오스트레일리아의 동쪽 해안을 따라 항해하던 때였다. 마실 물과 필요한 물자를 구하기 위해 어느 해변에 정박했는데, 그곳의 원주민 몇 명이 이방인의 동태를 살피기 위해 다가왔다. 쿡은 그들과 친해지려고 노력하며 온갖 진기한 물건과 푸짐한 선물을 내놓았다. 하지만 그들은 아무것도 받지 않았다. 아니, 손도 대지 않았다. 나중에 쿡은 "그들은 우리가 어서 떠나기만을 바라는 것 같았다"라고 기록했다.

쿡은 오스트레일리아 동쪽 해안을 따라 산호초가 발달한 해역Great Barrier Reef 쪽으로 항해를 계속했다. 도중에 특색 있는 지형이 보이면 이름을 붙였는데, 이는 항해 지도를 작성하기 위한 수단인 동시에 그 땅을 유용하는 행위였다. 9년 후 하와이에서 타살된 쿡은 자신이 다시 찾아오지 못할 지역을 돌아다니며 곳곳에 영국 국기를 꽂았다. 곧 영국 왕 조지 3세George III의 영토라는 표시였다. 그 후 영국 사람들이 다시 왔다.

쿡의 기록에 의하면, 오스트레일리아 원주민은 "겁이 많고 유순하며…… 유럽인이 가지려고 애쓰는 편리한 물품도 없이" 아주 행복하게 살고 있었다. 하지만 나중에 정착한 유럽인들에게 소유와 상품 개념이 없는 원주민들은 인간 이하의 존재로 보였다. 이에 따라 영국 정부는 이 대륙 전체가 '테라 눌리우스terra nullius'라고 선포했는데, 이 말은 라틴 법률 용어로서 '빈 땅' 또는 '임자 없는 땅'이라는 뜻이다.

예로부터 오스트레일리아에 임자 없는 땅은 없었다. 유목민인 원주민의 눈으로 보면, 조상이 남긴 무수한 수공품을 대륙의 도처에서 찾을 수 있었다. 조상의 영혼이 깃든 눈에 보이는 유산이 온 땅에 가득했다. 모든 동물과 식물이 토템 조상에 의해 창조되었고 산과 모래 언덕도 마찬가지였다. 또 샘과 시내, 석호는 각각의 탄생 설화를 간직하고 있었다(4장, 146쪽, 150쪽 참조). 외지인의 눈에는 오스트레일리아 전체가 막막한 광야로 보일 수 있겠지만, 거기서 떠돌아다니는 원주민은 길을 잃지 않는다.

쿡과 오스트레일리아 원주민이 만난 일화, 즉 원주민들이 쿡을 반기기는커녕 그가 어서 떠나기를 바랐던 것은 분명한 징조였다. '윗가지에 흐르는 피blood on the wattle'라는 문구로 요약되는 비극의 징조였다(이 문구는 브루스 엘더Bruce Elder의 책 제목이다. 1988년에 출판되었으며 부제는 '1788년 이후 오스트레일리아 원주민이 당한 학살과 학대Massacres and Maltreatment of Aboriginal Australians since 1788'다—옮긴이). 1800년경부터 이루어진 본격적인 식민지화로 오스트레일리아 및 태즈메이니아 원주민 공동체가 거의 전멸될 위기를 맞았다. 심지어 20세기 중반까지도 상황은 별로 달라지지 않아 스트렐로는(4장, 148쪽 참조) 냉소를 머금고 "이 나라를 마음 놓고 목축할 수 있는 곳으로 만들기 위한 총소리가 끊이지 않았다"라고 적었다. 영국인을 포함한 유럽 출신의 이주민은 이 '신세계'를 잘 알지 못했다. 적어도 4만 년 전부터 이곳에 사람들이 살고 있었고, 또 이곳이 영원의 세계를 앙망하는 영혼으로 가득 차 있다는 것을 알지 못했고, 알려고 하지도 않았다. 그래서 오늘날까지도 여기저기서 땅 주인 자리를 놓고 분쟁이 일어나는데, 이럴 때마다 변호사들은 현지 원주민 신화가 '토지 소유권'의 근거가 될 수 있는지 판단하기 위해 고심한다.

우리는 이런 분쟁 속에서 대륙을 초월하는 어떤 근본적인 갈등을 감지할 수 있다. 그것은 이 책에서 전에 몇 차례 언급한 두 가지 생활 방식 사이의 갈등이다.

그중 하나가 사냥·채집 생활로 선사시대 대부분의 기간에 인류는 수렵으로 생존했다. 다른 하나는 농업으로 대략 1만 년 전부터 '중동'과 아나톨리아 지역에 사람들이 정착해 작물과 가축을 기르기 시작했다(2장, 59쪽 참조). 일부 고고학자들의 주장에 따르면, 농업이 발달하고 확산되면서 인류는 잉여 식량을 생산했고 그 결과 도시가 생기고 '문명'이 탄생했다. 그런데 우리는 농업을 인류 역사 발전 과정의 당연한 귀결로 여기는 경향이 있어서 아마존 밀림이나 북극권 같은 이 세계의 특정 지역에 지금도 사냥·채집인이 살고 있다는 사실을 망각하기 쉽다.

사냥·채집 사회와 농업 사회의 고유한 차이점은 한두 가지가 아니지만, 무엇보다 자연환경에 대한 태도의 차이가 가장 클 것이다. 대체로 이 차이점은 다음과 같이 표현할 수 있는데, 사냥·채집 사회는 자연과 더불어 일하고, 농업 사회는 자연에 맞서서 일한다. 인류학자의 화법으로 말하면, 사냥·채집 사회는 자연 속 각 장소에 영혼을 부어하면서 자연을 경외하지만, 농업 사회는 그것을 관리해야 할 자원이나 제어해야 할 세력으로 여긴다.

이러한 일반적인 패러다임상의 대립을 부각시킨다고 해서 인류가 집약적으로 작물을 재배하고 동물을 길들인 덕분에 얻은 수많은 혜택과 이익을 무시하지는 못한다. 혹은 그윽한 덕성과 호방한 성품을 지닌 미개인, 즉 '고귀한 미개인noble savage'이라는 케케묵은 환상을 되살릴 필요도 없다. 이 환상은 쿡 선장이 활약하던 시절에 유럽 지식층에서 유행한 낭만적 발상이다. 사실상 사냥꾼들은 사냥으로 어떤 종을 멸종시키기도 했다. 또한 오스트레일리아 원주민은 주기적으로 들불을 놓았는데, 이는 자연에 맞서는 관습이기도 하다. 하지만 우리는 이런 반론에도 불구하고 인류의 생활 방식에 대한 이와 같은 구분을 수긍할 수 있다. 왜 그런가? 이제 농업은 인류의 지배적인 생존 방식이 되었고 전 세계 인구가 도시에 집중하게 되었어도, 우리는 여전히 땅을 그리워하고 있기 때문이다. 우리는 여전히 자연이 아름답다고 느끼며 '자연 세계'를 존중한다. 추측하건대, 지금 이 책의 독자가 사는

집 안에 그림이 걸려 있다면 그것은 아마도 풍경화일 것이다.

우리는 왜 이러는 걸까? 죄책감 때문일까? 아니면 우리가 지닌 원초적 본능의 발로일까?

자연과 풍경

오스트레일리아의 노던 테리토리 안에는 카카두 국립공원이 있다. 여기서 특별히 멋진 곳들을 골라 찍어놓은 사진에는 으레 '뛰어난 자연 경치'라는 수식어가 따라붙는다(그림 54). 여러 빛깔이 섞인 페이퍼바크paperbark와 유칼립투스의 녹음이 우리 눈을 즐겁게 한다. 분홍빛 백합이 흐드러진 수면 위로 하얀 왜가리 떼가 모여든다. 저 멀리 지평선을 따라 솟아 있는 석회암 절벽은 포근하고 아늑한 무대배경처럼 보인다.

카카두 공원에서 관광객은 이런 풍광을 만끽하며 새도 보고 꽃도 따면서 즐거운 한때를 보낼 수 있다. 어쩌면 악어를 보고 소리를 지를지도 모른다. 그러나 이 땅의 모양과 특징을 아무리 유심히 살펴본다고 해도, 현지 원주민이 바라보는 방식으로 바라볼 수는 없으리라. 카카두 공원 관리소에서 발간한 소책자는 이곳 '전통적 소유주들'의 입장을 강조한다. 그들은 조상 신령이 '꿈의 시대Dreamtime'에 이곳을 창조했다고 믿는다. 조상 신령은 대지와 식물, 동물, 인간을 창조했을 뿐만 아니라, 인간이 지켜야 할 의례, 언어, 친족에 관한 규율과 생태 지식까지 전수했다. 이 땅에서 사는 방법을 인간들에게 가르쳐 준 후, 꿈의 시대 신령들은 그들이 창조한 장소 곳곳에 깃들었다. 그들은 거기에 머물면서 공경을 받는다. 혹시 방해를 받거나 무시를 당하면 노여운 기색을 드러낸다. 그리고 보면 원주민 중에는 카카두 공원을 지금처럼 가꾸는 데 크게 공헌한 빌 네이디에Bill Neidjie를 비롯한 원로들

그림 54. 카카두 국립공원의 경치, 오스트레일리아 노던 테리토리.

이 있지만, 이런 원로를 '소유주'라고 부르는 건 오해의 소지가 있다. 이 땅에 관리
인은 있어도 이 땅을 소유할 수 있는 사람은 없기 때문이다.

사냥·채집인은 땅에 울타리를 치지 않고 부동산 권리증서도 없이 살아간
다. 담보 계약이나 별장을 소유하는 문화에 익숙한 우리 '문명인'이 보면 어리둥절
할 수밖에 없다. 하지만 적어도 우리는 그들의 사고를 이해하려고 노력한다. 이렇
게 노력해야만 그들의 땅과 이미지의 관계를 이해할 수 있다.

원시 종족의 장식 예술은 그 예술가가 처한 환경에 의해 직접 결정된다……
따라서 그런 지역의 예술을 이해하려면 현지의 물질 조건, 기후, 식물상과 동물상,
그리고 현지에 관한 인류학까지 모두 고려해야 한다.

이 글은 영국 케임브리지 대학의 인류학자 알프레드 해든Alfred Haddon이
빅토리아 시대 후기에 발표한 글이다. 해든은 오스트레일리아 대륙 북쪽의 토레스
Torres 해협에 있는 여러 섬을 탐방하고 『예술의 진화Evolution in Art』(1895)라는
책을 남겼다. 나중에, 아니 한참 후에야 지구 위에 존속하는 수렵 사회에 관한 연구
가 잇따르면서 해든의 견해를 확증했다. 하지만 해든의 주장 중에서 "낙후된 원주
민들은 아름다운 자연을 보는 법을 배워야 한다"는 말은 틀린 것으로 판명되었다.

정작 배워야 할 사람은 문명인이다.

캐나다 퀘벡 및 온타리오 북동쪽 지역에서 알곤킨Algonquian족이 신성시하
는 장소들을 조사한 결과, 어떤 장소를 특별하게 만드는 요소는 다양했다: 현지의
소리, 특정한 바위의 형태, 암벽의 균열 상태나 줄무늬, 돌멩이의 감촉 등등. 사람들
은 나무나 바위에 조상의 혼령이 깃들어 있다고 믿으면서 담배, 과자, 비버의 뼈를
제물로 바친다. 샤먼 의식을 치르기 위해 별도로 마련한 장소도 있다. 이런 장소를
함부로 범하면 화를 입거나 파멸을 당한다.

자연이란?

'자연에서 배워라.' 이 명령은 예술가에게 단순하게 보인다. 여기 비바람에 노출된 세계가 있다. 창조의 결과가 전시되어 있다. 그러니 필기구를 챙겨 가서 보아라. 가서 자연이 드러내는 것을 보면 된다. 잠깐만. 그런데 자연이 뭐지요?

자연이란 단어를 정의하려는 순간 막연해진다. 그냥 콘크리트나 벽돌 더미로 깔아뭉갤 수 있는 것이라고 하면 될까? 자연 체험 학습에 참여해본 사람이라면, 예정된 수순에 따라 관찰했던 새와 벌레, 온갖 식물들의 보고를 떠올린다. 하지만 어쨌든 자연이란 스스로[自] 그러한[然] 것이다. 인간의 문화와 발명품에 구속받지 않고 대자연은 저절로 이루어진다. 우리는 어떤 지역의 경치를 보고 '때 묻지 않은 곳'이라고 탄성을 지른다. 자연 상태 그대로 보존된 곳이라는 의미다. 또는 인간이 땅을 소유하거나 개간하는 행위를 교미나 강간으로 여겨 '처녀지'라는 표현을 쓰기도 한다. '자연과 하나 되다'라는 말을 들으면 우리는 속세에 길든 자아와 자연계가 조화를 이룬 안락한 상태를 상상한다. 하지만 태풍이 발생했을 때나 자연 다큐멘터리에서 자칼 무리가 어린 사슴의 내장을 날카로운 이빨로 뜯어 먹는 장면을 보면 자연에도 잔혹한 면이 있다는 사실을 알게 된다('붉게 물든 이빨과 발톱을 가진 자연').

이른바 자연주의자naturists는 신발을 벗고 자신과 자연 사이의 벽을 모두 허물어 버리고 싶어 한다. 이런 맥락에서 자연이란 어떤 자발적인 것, 조작되지 않은 것, 또는 인위적 요소가 개입되지 않은 것을 의미한다. 하지만 땅속과 해양을 제외하고 지구에서 이와 같은 정의에 부합하는 자연은 극히 드물다. 열대 우림도 예외가 아니다. 한 예로, 아마존을 울창하게 뒤덮은 과일, 견과, 야자나무 등은 수천 년 전에 인간이 심어 퍼뜨린 것이다. 오늘날 자연보호 구역으로 지정된 곳을 간다 해도 과거에 인간이 한 번도 살지 않은 땅을 밟기는 어렵다.

따라서 '자연에서 배우라'는 명령은 모호하다. 그래도 우리는 자연을 주제로 삼는 화가가 무엇을 그릴지 대충 예상할 수 있다. 나무 그루터기를 떠올리는 사람은 있을지언정 고층 건물을 떠올리는 사람은 없다.

이것은 일종의 내부자 지식이다. 그런데 사냥·채집인이 그런 지식 습득을 위해 노력하는 것은 묘하게도 서구 예술사에서 반복되는 담론, 즉 훌륭한 예술가가 되려면 '자연에서 배워야 한다'는 담론에 부합한다. 한 예로, 존 컨스터블John Constable은 아마도 영국의 모든 풍경화가 중에서 가장 사랑받는 화가일 것이다. 그에게 풍경화란 단지 나무나 나뭇잎 등을 최대한 똑같이 모사하면 끝나는 일이 아니었다(그림 55). 그것은 신비로운 작업이자 소명이었다. 컨스터블은 "자연을 바라보는 기법은 이집트 상형문자를 해독하는 기법처럼 습득해야 하는 것"이라고 선언했다.

"자연의 경치를 재현한 그림." 풍경화landscape에 대해 『옥스퍼드 영어사전 OED』이 내린 정의다. 이것은 자연환경에서 심미성을 추구하는 서구인 혹은 '문명인'의 시각을 반영한다. 'Land'는 지구의 표면을 구성하는 것이지만, 이 낱말이 'landscape'이라는 복합어를 이루면 의미의 차원이 달라진다. 풍경이란 그 표면이 우리의 눈앞에서 일으키는 효과다. 풍경은 우리가 땅을 바라보면서 지각하는 것인데, 그 밖에 또 다른 무엇을 의미하기도 한다. 역사학자 사이먼 샤마Simon Schama는 "풍경이란 자연이기 전에 문화"라고 정의했다. 우리 앞에 펼쳐지는 풍경은 우리가 보는 방식에 따라, 우리가 거기서 보고 싶어 하는 것에 따라 달라진다. 더 나아가 우리가 재현하려는 것에 따라 달라질 수도 있다.

이러한 능동성은 영어에서 landscape가 동사로도 쓰인다는 사실로 뒷받침된다. 동사로 쓰면 특정한 환경이나 조망을 창조한다는 뜻이 된다. 정원을 가꾸는 사람은 정원의 풍경을 바꾼다. 하지만 이 세상 어디에도 '자연 정원'은 없다. 있다면 잡초가 무성한 땅만 있을 뿐이다.

우리가 땅을 소유지로 보고 '부동산real estate'이라 부른다면, 풍경은 우리의 감정과 꿈과 소망으로 충만한 '완벽한 재산ideal estate'이다. 19세기 미국의 수필가 랠프 월도 에머슨Ralph Waldo Emerson은 이렇게 말했다. "풍경화가는 우리가

그림 55. 존 컨스터블, 「느릅나무 몸통Study of the Trunk of an Elm Tree」, 1821년경. 컨스터블의 친구가 말했듯이, 이 화가는 멋진 나무를 발견하면 "기쁨에 겨워 어쩔 줄을 몰랐다"고 한다.

알고 있는 것보다 더 매력적인 것을 창조해서 보여줘야 한다." 산업화를 이루고 식민지를 경영하던 유럽에서도 비슷한 목소리가 들렸다. "자연을 그리는 작업은 그 대상을 베끼는 일이 아니라 자신의 감각을 현시하는 일이다." 이는 도시를 떠나 프랑스 남부의 한적한 곳에서 그림에 몰두했던 폴 세잔(Paul Cézanne, 1839~1906)이 남긴 말이다. 한편, 영국 빅토리아 시대의 걸출한 예술 비평가(동시에 옹호자)인 존 러스킨John Ruskin은 무릇 화가가 풍경화를 그리려면 풍경 속의 지질과 식물에도 애착을 가져야 한다고 역설했다. 그러면서 화가 지망생들에게 "자기 동네에 있는 모든 시냇물과 아주 친하게 지내시오. 찰랑거리는 물결을 세세하게 관찰하시오"라고 조언했다. 러스킨은 인간의 기분이나 감정을 무생물에 주입하는 경향을 유창한 달변으로 비판했다. 언덕이 '험악하게' 보인다거나 비가 '다정하게' 내린다고 말하는 것은 어리석은 짓이며, 그런 대상에 감성을 부여하는 것은 '감정적 허위pathetic fallacy'라고 비판했다. 그러나 러스킨도 '우수에 젖은 산mountain gloom'과 '영광의 산mountain glory'을 상상하며 시골에 대한 낭만적 환상을 품을 수밖에 없었다('우수에 젖은 산'과 '영광의 산'은 러스킨의 1856년 작 『현대의 화가들Modern Painters』 제4권 중 각각 19장과 20장의 제목이다―옮긴이). 사실 이러한 인습은 서구의 전통으로, 러스킨이 짐작한 것보다 훨씬 더 오래된 전통이었다.

아르카디아, 고대 그리스 · 로마의 이상향

아르카디아Arcadia는 고대 그리스와 로마의 이상향이었다. 인간이 자연과 조화를 이루며 평온하게 살 수 있는 장소였다. 사실상 고대 그리스와 이집트 및 근동 지역의 예술에서 오늘날의 풍경화에 해당하는 사례를 찾을 수는 없다. 그림 속에 지형이 나타나고 식물이 보인다 하더라도 그것은 기본 배경일 뿐이다. 대략 기

원전 5세기 중반 이후, 그리스에서 극장 무대배경을 위해 전문 화가들이 대형 화폭 위에 투시도법을 실험한 것처럼 보이지만, 이는 증거가 빈약한 추측일 뿐이다. 풍경화를 전문으로 그린 화가에 관해 최초의 기록을 남긴 사람은 로마 작가 플리니우스Plinius다.

플리니우스는 『박물지*Historia Naturalis*』를 편찬해 이름을 남겼다. 기원후 79년경 로마 황제 티투스Titus에게 헌정된 이 방대한 분량의 저서는, 이를테면 로마 제국의 '재고 목록'으로서 이 세상에서 로마가 소유하거나 소유할 만한 가치가 있는 모든 것을 조사했다(이런 이유로 플리니우스의 저서는 원제와 다르게 흔히 '박물지'로 번역되었다—옮긴이). 사실 서구에서 풍경화란 개념은 애초부터 영토 확장이라는 냉엄한 현실과 결부되어 있었다.

플리니우스는 스투디우스Studius, 또는 루디우스Ludius라고 불리는 인물을 풍경화의 선구자로 소개한다. 스투디우스는 '아주 멋진 경치'를 벽화로 그렸다: 잘 가꾼 정원이 있는 저택과 회랑, 그 주위에 "숲, 언덕, 연못, 운하, 강, 해변 등 멋진 경치라면 무엇이든 그렸고, 거기서 거니는 사람들"도 그려 넣었다(『자연사』 35, 116~7). 플리니우스의 글을 보면 스투디우스가 주로 시골 경치를 그렸다는 것을 알 수 있다. 스투디우스가 선택한 시골은 농업의 터전일 뿐만 아니라 풍경이 아름다워 사람들이 요양이나 휴양을 위해 찾는 곳이기도 했다. 플리니우스는 이 화가가 아우구스투스 황제의 통치 기간(기원전 27~기원후 14년)에 활동했다고 기록했다. 이 기간은 호라티우스Horatius와 베르길리우스가 활동했던 시기와 겹친다. 이들을 비롯한 여러 시인들이 아우구스투스 황제와 가깝게 지내면서 시골에서 얻는 마음의 평화와 위안을 시로 찬미했다. 아마도 이런 목가적인 시상에 심취한 사람들이 스투디우스에게 풍경화를 주문했을 것이다. 플리니우스의 증언에 따르면, 스투디우스는 재치 있게 그렸다. 풍경화 속에 등장한 사람들이 다정하게 걷고 당나귀를 몰고 새를 쫓아다니거나 포도를 수확했지만, 무언가를 애써서 하는 사람은

아무도 없었다. 이로써 완벽한 '로쿠스 아모에누스(locus amoenus, 유쾌한 장소)'를 보여주려는 화가의 의도가 드러났다. 고대 로마의 벽화 중에 스투디우스의 서명이 있는 작품은 아쉽게도 남아 있지 않다. 하지만 명성이 자자하던 시절에 로마에서 제작된 프레스코나 모자이크 중에는 스투디우스의 작품 경향을 보이는 작품이 여러 점 있다.

사실 스투디우스 이전부터 로마인은 파노라마 풍경panoramic vistas으로 실내를 장식하는 취향이 있었다. 그 범위가 대단히 광활해서 단일 벽이나 바닥에 나일 강 유역 전체를 담으려고 시도한 경우도 있다(그림 56). 나일 강의 풍경이 담긴 가장 유명한 그림들의 전경前景에는 문명을 상징하는 것처럼 보이는 도시 건물이 있다. 신전과 성소에서, 그리고 정자의 덩굴 아래서 다양한 활동이 일어난다. 이렇게 분주한 삼각주에서 상류 쪽으로 조금 떨어진 곳에는 소풍과 낚시를 즐기는 사람들이 있다. 또한 매년 반복되는 나일 강의 범람을 축하하는 뜻도 함께 담겨 있다(3장, 74쪽 참조). 위로는 사제와 관료, 아래로는 습지에 사는 뱃사공을 포함해 많은 사람들이 9월의 범람을 반기며 풍성한 수확을 기대한다. 현지의 동식물도 곳곳에 자세히 그려져 있는데, 강물을 거슬러 오르다가 첫 번째 폭포를 지나면 작고 여린 것들(도마뱀, 오리, 연꽃 등)이 사라지고 좀 더 특이하거나 위협적인 것들이 나타난다. 악어, 혹멧돼지, 하마가 강변을 배회하고, 더 올라가면 바위가 많은 지대에 기린과 사자가 있으며, 누비아Nubia족이 영양과 두루미를 사냥한다.

이런 모자이크는 주요 사물의 명칭을 그리스어로 표기했는데, 아닌 게 아니라 지리학 자료였다. 지리학을 뜻하는 영어 geography는 그리스어에서 유래한 단어로 직역하면 '지구 묘사'다. 우리가 앞서 살펴보았듯이, 훗날 유럽이 식민지를 확보하는 과정에서 풍경화, 지도, 그리고 토지 소유권이 서로 긴밀하게 연결된다. (로마인은 나일 강 모자이크를 보면서 언젠가 로마가 이집트를 지배할 거라고 예상했

그림 56. 나일 강 모자이크, 로마 동쪽 팔레스트리나Palestrina, 기원전 120~110년경.

을지도 모른다. 실제로 이집트는 기원전 30년에 클레오파트라가 죽은 후 로마의 속국이 되었다.) 하지만 스투디우스를 위시한 화가들의 풍경화가 제국주의를 정당화하기 위한 작품으로 보이진 않는다. 나일 강 상류에 서식하는 동물군을 알려주기 위한 자료도 아니다. 본래 그들은 목가적인 장르를 추구했다.

'목가idyll'의 어원은 '작은 그림'이라는 의미의 그리스어 'eidyllion'이다. 고대에 이 단어는 시골의 생기 있는 생활, 특히 양치기의 눈으로 바라본 생활을 시로 지을 때 덧붙였다. 나일 강 어귀의 항구 도시 알렉산드리아Alexandria는 이러한 시풍이 유난히 발달하고 유행했던 곳이다. 알렉산드리아의 일부 지식인들은 짐짓 양치기 행세를 하며 시를 지었는데, 그중에서 특히 시칠리아 출신의 테오크리토스(Theocritos, 기원전 300~260년경)는 서구 문학계에서 대대로 존경받는 작가가 되었다. 베르길리우스 역시 테오크리토스가 지은 「목가Idylls」에 경의를 표하며 라틴어로 「전원시Eclogues」 연작을 지었는데, 초원에서 목동이 느긋하게 피리를 불고 있는 풍경을 이상화했다. 또 테오크리토스의 선례를 따라 작품에 등장하는 거친 문맹의 촌사람이 세련된 언어로 노래할 수 있도록 했다. 신화 속에 등장하는 외눈박이 괴물인 양치기 폴리페모스(4장, 126쪽 참조)에게도 그런 능력을 주었는데, 그는 바다의 요정 갈라테아Galatea를 애타게 그리며 노래했다.

> 이리로 오세요, 갈라테아……
> 자줏빛 봄날의 시냇가로,
> 촉촉한 대지에 꽃이 만발하고
> 동굴 위에 핀 하얀 포플러가 살며시 동굴 안을 엿볼 때,
> 포도 넝쿨이 돌돌 감기며 그늘 사이를 누비는 이곳으로.
> ―「전원시」 9, 39~43.

폴리페모스가 갈라테아를 유혹하기 위해 지은 시구는 당시 로마에서 제작된 풍경화와 부합한다. 폼페이에서 멀지 않은 곳에 있는(그리고 기원후 79년 베수비오 화산이 폭발했을 때 함께 묻혀버린) 어느 빌라에서 발견된 벽화를 보면, 파도 위에 갈라테아가 수줍은 듯 멀찍이 서 있고 폴리페모스는 그녀에게 녹음 속의 안식처와 우유가 담긴 통을 노래한다. 이렇게 이상화된 장소를 지칭하는 일반 명사가 아르카디아다. 본래 이것은 그리스 남부에 있는 지방의 명칭이며, 이곳 주민은 전쟁이나 고된 노동에 대한 걱정 없이 음악과 춤을 즐기며 살았다는 전설이 있다. 나중에야 유럽의 작가와 화가들이 경고문을 만들었는데, 종종 인간의 해골에 '나도 아르카디아에 있다Et in Arcadia ego'라고 새겼다. 이것은 목동과 요정이 사는 평온하고 아늑한 곳에도 죽음이 존재한다는 의미다.

스투디우스는 풍경화 초기 시대의 잘 알려지지 않은 인물이지만, 서양 미술에서 그가 만들어낸 장르의 이상은 아주 뚜렷하다. 그것은 단지 즉흥적 공상이 아니었다. 당시 로마에는 정원을 정성껏 가꾸는 사람들이 많았고, 시인 베르길리우스는 벌 기르는 법, 비료 뿌리는 법, 산울타리 가지 치는 법에 관해 유익한 글을 남겼다. 하지만 이보다 더 중요한 사실이 있다. 풍경화는 자연을 실제 상태보다 더 아름답게 표현할 뿐만 아니라 성스럽게 하는 예술이었다. 아우구스투스 시대에 제작된 풍경화는 대개 '성목가적sacral-idyllic'이라고 알려져 있다. 왜냐하면 초원의 언덕, 울타리 안의 양 떼와 더불어 촌민의 신앙심을 상징하는 제단이나 성소가 그려져 있기 때문이다. 이런 경건한 장소는 그냥 방치되지 않고, 싱싱한 화환으로 장식되었다. 따라서 아르카디아는 번잡한 도심에서 벗어난, 푸른 자연 속의 도피처 이상의 의미가 있는 곳이다. 인간과 신성, 또는 인간과 그 장소의 정령 간에 유서 깊은 교감이 유지되는 곳이다.

아르카디아에 있는 모든 것은 서로 조화를 이룬다. 곧 초자연의 상태다.

아우구스투스의 부인인 리비아Livia가 로마 근교에 있는 자신의 별장을

장식하면서 식당의 벽화를 주문했을 때, 틀림없이 스투디우스 같은 화가에게 아르카디아 같은 풍경을 그려 달라고 말했을 것이다(그림 57). 이것은 명백하게 자연 혹은 원예 식물을 보여주는 그림이다. 그런데 이 그림이 있던 장소가 수도의 궁전이 아니라 교외 별장이라는 사실이 좀 의외다. 별장 주위에서 새와 꽃, 과일 등을 얼마든지 볼 수 있었을 텐데, 왜 황후는 이런 것들을 굳이 그림으로 또 보았을까? 리비아를 위한 벽화를 더 자세히 들여다보면, 정원의 상태가 최고조에 이른 시절의 어느 한 순간을 담은 장면이 아니라는 것을 알아차릴 수 있다. 이것은 그냥 자연이 아닌, '개량된' 자연을 믿기 어려울 정도로 완벽하게 보여주는 그림이다.

아래쪽에 낮은 칸막이 두 개가 그려져서 공간에 더욱 깊이가 생긴다. 뒤편의 칸막이 곁에 장미, 국화, 양귀비, 페리윙클periwinkles 같은 꽃과 관목이 나직나직 늘어서 있다. 그 뒤에 월계수, 협죽도, 도금양myrtle과 각종 과일나무가 어우러져 있고, 그 너머로 소나무와 떡갈나무, 사이프러스로 이루어진 숲이 보인다. 얼핏 보면 울창한 초목일 뿐이다. 여기에 리비아의 소망, 즉 남편이 다스리는 세상도 이처럼 평화롭게 번영하기를 바라는 마음이 담겨 있을 것이다. 하지만 이게 전부가 아니다. 그림 속의 모든 것이 만발하고 풍족하게 무르익었을 뿐 아니라, 늦가을에 열리는 석류와 마르멜로 열매quince가 이른 봄에 피는 푸른 페리윙클과 함께 있다. 초여름에 볼 수 있는 라벤더 양귀비lavender poppies도 옆에 있다.

바람에 흔들리는 가지 사이로 새들이 내려앉았다. 메추리, 지빠귀, 꾀꼬리와 나이팅게일이 눈에 띈다. 이들이 한데 어울려 있는 모습이 이상하지만 이제 우리는 이유를 안다. 이 그림은 어차피 계절 구분이 없는 것이므로 철새의 특성을 고려할 필요도 없었다. 모든 일이 동시에 일어난다. 이렇게 리비아의 식당에는 제국의 품 안에서 연출된 자연, 아우구스투스 시대의 은총을 받은 자연을 그린 '마법'의 그림이 있다.

170

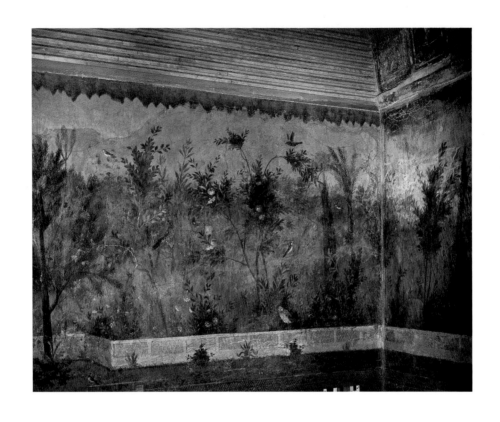

그림 57. '개량된' 자연 풍경을 담은 벽화. 원래 로마 근교 프리마 포르타Prima Porta에 위치한 리비아 별장에 그려졌다. 현재는 이 방 전체가 로마 마시모 궁전Palazzo Massimo에 전시되어 있다.

낙원, 동양의 이상향

낙원paradise이라는 관념은 동양에서 생겨났지만, 기독교에 유입되어 축복 받은 영혼의 영원한 안식처라는 의미로 쓰인다. 하지만 그 시초는 페르시아 왕실의 파이리다에자pairidaeza였는데, 이 낙원은 주위에 울을 쳐놓고 왕과 측근들이 함께 사냥하며 유희를 즐기는 동산이었다. 페르시아 왕들이 역대 다른 왕들처럼 사자를 제압하는 행위는 그들의 통치력을 상징했다. 낙원은 그들이 아시리아 왕들처럼 실제 사자를 쏘아 죽이는 연습을 할 수 있는 곳이었다(4장, 118쪽 참조).

지상에서 높은 곳에 낙원을 만들기도 했다. 기원전 6세기 초에 네부카드네자르 2세Nebuchadnezzar II가 바빌론Babylon에 만든 공중 정원Hanging Gardens은 고대 7대 불가사의 중 하나로 지금은 전설 외에 남아 있는 흔적이 없지만, 페르시아의 낙원 전통에 영향을 끼쳤을 것이다. 이보다 더 동쪽에 위치한 상도上都는 쿠빌라이 칸(Kublai Khan, 재위 1260~1294)의 전설적인 호화 궁궐이 있었던 곳으로, 이런 궁궐은 호수와 산과 폭포로 특별히 조성된 넓은 유흥 공간을 소유하는 통치자의 아주 오래된 특권에 속한다. 중국 한나라 시대(기원전 206~기원후 221년)의 기록을 보면, 크고 웅장한 풍경뿐 아니라 조그만 풍경도 있었다는 것을 알 수 있다. 아담한 분재로 작은 모형 풍경을 만든 다음 이것을 받침대 위에 올려놓았다. 그 아래에는 향을 피워 구름이 산머리를 감싸는 광경을 연출했다. 크기는 작아도 대규모 풍경 못지않게 귀하게 여겼다.

이와 같이 동양에서 낙원 풍경을 조성한 사례는 풍부하다. 이런 풍경은 중국과 주변 나라에서 발전한 풍경화의 배경이 되었으며, 그 발전사는 적어도 중국 대륙의 대부분(황허 강 남쪽)이 중앙정부의 통치를 받고 있던 당나라 시대(618~907)까지 거슬러 올라간다. 산야에 은거하며 사색하는 삶을 권장했던 유교와 도교 철학이 풍경화 발전에 기여했는데, 특별하거나 이상적인 자연 풍경을 예

찬하는 풍경화가 주류를 이루었다. 우리는 이런 그림에서도 '성목가적' 특징을 발견할 수 있다(그림 58). 또한 거주하기에 좋은 공간을 가려내는 신비의 기술, 즉 중국어로 펑수이風水로 알려진 풍수 과학도 이와 관련이 있다. 풍경을 중국어로 산과 물, 즉 산수라고 한다는 점을 상기하면 더욱 그렇다.

풍경화는 무엇보다 문학과 밀접하게 연관된 예술이다. 보통 중국의 풍경화에는 그림에 대한 설명이 담긴 시행과 시구들이 적혀 있다. 시적인 감흥을 진작하거나 승화해 수려한 필치로 표현하는 것이 풍경화의 필수 요소였기 때문이다. 또한 이러한 예술의 대가가 그만한 경지에 도달한 비결이나 성공 법칙을 함께 기록해 공개하는 경우도 적지 않았다. 이와 같은 풍경화는 멀찍이 바라보아도, 특히 서예와 회화의 긴밀한 결합으로 인해 체재와 양식과 기능이 극도로 섬세하다는 것을 알 수 있다.

당나라 시인들 중 이백李白과 두보杜甫는 쌍벽을 이루며 지금도 명성이 자자하다. 하지만 당나라 시대에 시와 회화에 모두 능했던 인물들 중 으뜸은 이들과 동시대를 살았던 왕유(王維, 699~761)다. 왕유의 그림은 확실한 진본이 전해오지 않으며, 시를 번역하는 순간 그가 성취한 서예의 멋도 사라져버린다. 그럼에도 불구하고 왕유가 친구와 주위 환경, 고독에 감응해 남긴 서정시를 읽어 보면 인간의 교감을 표현하는 데 풍경이 얼마나 큰 역할을 하는지 조금이나마 어림할 수 있다.

산속에 사는 이 이제 돌아가려는데	山中人兮欲歸
검은 구름에 어둑하더니 비가 주룩주룩	雲冥冥兮雨霏霏
빗발에 물결이 놀라고 푸른 솔새 휘청거리자	水驚波兮翠菅靡
갑자기 백로가 날아올라 빙빙 휘도네	白鷺忽兮翻飛
그대 옷을 걷어붙이면 아니 되오	君不可兮褰衣
천만 겹 산줄기는 온통 구름에 휩싸여 있고	山萬重兮一雲

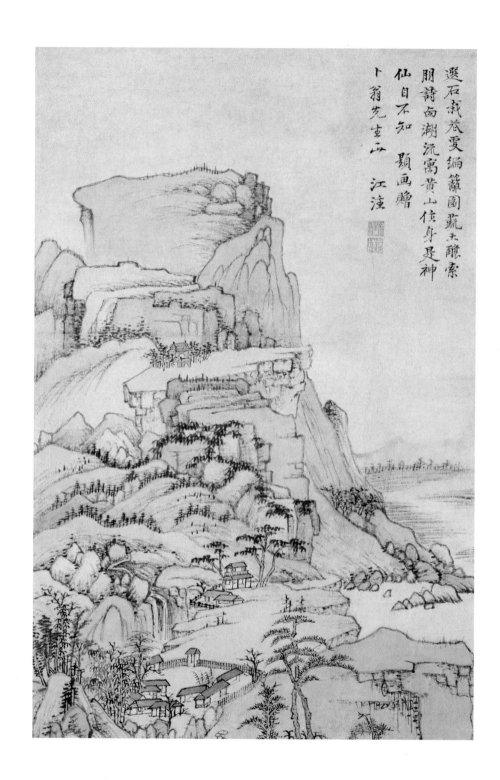

選石栽苔愛編籬圖荒天釀索
朋詩倚湖流寓黃山倚身是神
仙日不知　題畫贈
卜翁先生山　江注

174

천지는 뒤섞여 분간할 수도 없다오　　　　　混天地兮不分

컴컴한 숲에서 짙은 안개 피어오를 제　　　　樹晻曖兮氛氳

원숭이는 보이지 않고 울음소리만 들리누나　　猿不見兮空聞

홀연히 산 서편으로 석양이 비치면서　　　　　忽山西兮夕陽

동쪽 언덕 너머 저 멀리 마을이 보이고　　　　見東皋兮遠村

잡초 우거진 푸른 벌판 천 리 밖으로 뻗어 있는데　平蕪綠兮千里

어느새 아득히 멀어진 그대 그리워 슬퍼하네　　眇惆悵兮思君

—「산속으로 돌아가는 친구를 송별하는 노래送友人歸山歌」[같은 제목 아래 두 개의 시가 있는데, 그중 한 수다. 『왕유시전집』(현암사, 2008)의 우리말 번역을 참조했으며 한문 원문을 함께 적었다—옮긴이].

대개 눈에 보이는 것이 시흥을 불러일으킨다. 나무꾼의 오두막집에서 피어 오르는 한 가닥 연기, 계수나무에서 피어난 꽃송이, 언덕 위에서 비바람에 흔들리 는 버드나무……. 대개 이런 정경은 격심한 감정을 유발하는데, 외롭게 늙어가는 신세를 한탄하며 느끼는 우울한 감정이 주를 이룬다. 왕유를 비롯한 당나라 시 인들은 술을 마시며 위안을 얻을 때가 많았지만, 그러는 동안에도 눈앞에 펼쳐진 세상과 울퉁불퉁한 지세를 향해 끊임없이 자신을 투사했다. 시인이나 화가, 학자 나 관료 할 것 없이 그들을 감싼 풍경은 현명해지려는 노력을 부추기는 동시에 비웃었다.

　　왕유는 풍경화에 대해 몇 마디 조언을 남겼다. "풍경화를 그리려면 붓질에 앞서 구상이 필요하다." 그림 자체보다 제목이 더 많은 정보를 줄 수도 있다. 산

그림 58. 17세기 중국의 강주江注가 그린 풍경화. 우측 상단에, 황산의 소나무와 시냇물 사이에서 신선처럼 사는 기쁨을 찬미하는 시가 있다. 실제로 강주는 이곳에 은둔해 수도자처럼 살았다.

세에는 미리 정해진 위계가 있고, 강에 떠다니는 고깃배를 배치하는 규칙도 있다. 10세기 북송 화가 이성李成은 이런 화법과 비결을 상세히 논했다. 특히 자연 경치를 재현할 때 고려해야 하는 분위기와 색조에 관해 "봄날의 산은 청명하고 상쾌하다. 숲은 여름에 울창하게 우거지고, 가을이 오면 쓸쓸하지만 장엄하며, 겨울에는 죽은 듯이 앙상하다"고 말했다. 역시 북송 화가로서 이성보다 약 1세기 뒤에 활동한 곽희郭熙는 제자들에게 묘사할 대상을 모두 고르게 강조하라고 가르쳤다: "산속에 흐르는 물은 혈액, 수풀은 모발, 안개와 구름은 성격이나 영혼과 같다." 또한 그는 풍경화에 치유의 기능이 있다고 주장했다. 경치 좋은 먼 지방에 부임되지 못한 관료는 족자에 담긴 풍경화를 보면서 전원생활을 대신했다. 곽희의 말대로 "방을 나서지 않아도 계곡이나 시냇가에 앉아 마음껏 즐길 수 있다. 원숭이와 새가 우는 소리가 은은히 귓전을 울리며, 산언저리의 석양빛과 반짝이는 수면에 눈이 부시다……"

특정한 풍경이 전하는 의미는 종교에 따라 달라졌다. 예를 들면 왕유는 불교 신자였고, 그 시대의 한 종파는 풀과 나무, 바위처럼 지각이 없는 물체에도 불성이 있다고 믿었다. 하지만 당나라 시대와 이후에 시와 그림이 갖는 의미 체계는 대체로 유사했다. 한 예로, 매화가 엄동에 피면 환희를 의미하지만, 덧없이 지면 곧 회한이었다. 또 왕유의 시에 담긴 갖가지 상황과 비유를 통해 확인할 수 있듯이, 흔히 중국 풍경화에 덧붙어 있는 문장은 지금 보이는 이미지가 전부는 아니라고 웅변한다. 그 문장은 생일, 작별, 은퇴 같은 특정한 통과의례를 기념하며, 소망, 감사 또는 축하하는 뜻을 담고 있다.

소나무는 세월이 흘러도 변치 않는 영속성을 상징하기 때문에 풍경화에서 장수를 축원하고 축하하기에 적합한 소재였다. 상서로운 새인 두루미는 풍경화에서 행운을 기원할 때 쓰였다. 풍경화 속 원경에 솟은 산봉우리는 그 구도 자체가 격절과 거리감을 암시하기 때문에 송별하는 경우에 잘 어울렸다. 농사에 필요한 관

취미, 혹은 고생?

로마 황제 네로는 재위 기간(서기 54~68) 동안 독재로 악명이 높았다. 특히 그가 로마에 마련한 궁전인 '황금의 집Domus Aurea'은 많은 사람들의 원성을 샀다. 네로는 도시 중심부의 광대한 토지를 징발했고, 건축과 조경을 위해 아낌없이 돈을 썼다. 그 광경은 다음과 같았다.

바다처럼 보이는 커다란 호수가 있었다. 호수 주위의 즐비한 건물로 도시를 방불케 했다. 그뿐만 아니라 경작지와 포도밭, 초지와 숲으로 이뤄진 드넓은 정원에는 온갖 가축과 야생 동물이 돌아다녔다…… 궁전을 극도로 사치스럽게 장식하는 일이 모두 끝난 후에 처음 입궁하던 날, 네로는 짐짓 검소한 체하며 말했다. "좋아, 이제야 나도 인간처럼 살 수 있겠군!"

—수에토니우스Suetonius, 『네로의 일생Life of Nero』, 31

로마 시대의 풍경화가 주로 보이는 풍경과, 로마 시대의 풍경 화가들이 벽화에 눈속임 기법trompe l'oeil을 구사해 아주 깊이 있는 공간을 창조했다는 점을 감안하면 네로가 실현한 계획이 왜 뭇사람의 지탄을 받았는지 이해할 수 있다. 보통 로마 사람들은 광활한 시골 풍경을 연상시키는 그림만으로 만족했다. 그러나 네로는 그런 풍경화를 깡그리 무색게 했다. 비용이야 얼마가 들든 황금의 집에 진짜 풍경을 가져다 놓았다. 그것은 그가 가진 절대 권력의 산물이었다. 네로는 세상 모든 사람이 꿈꾸는 땅을 홀로 차지한 사람이었다.

이렇게 허영심을 채운 통치자는 네로뿐만이 아니다. 몇 세기 후, 무굴Mughal 제국 황제가 아프가니스탄에서 낙원을 돌보는 그림에는, 흡족해하는 황제는

물론 정원에서 괭이질과 파종 등의 고된 노동을 하는 사람들도 보인다(그림 59). 이와 유사한 그림을 하나 더 살펴보자. 15세기 초에 「베리 공작의 화려한 시절 Les très riches heures du Duc de Berry」로 알려진 삽화 연작을 주문한 프랑스 귀족은 자신의 영지에서 쉴 새 없이 이어지는 월별 노동 기록을 보고 싶어 했다. 그림에는 계속 감시를 받으며 일하는 소작농들이 등장한다. 10월 그림을 예로 들면, 경작지에서 한 사람이 말을 몰며 써레질을 하고, 다른 사람은 지친 모습으로 앞치마에 담긴 씨앗을 뿌리고 있다. 바로 옆에서 까치와 까마귀 떼가 열심히 씨앗을 쪼아 먹고 있지만, 그들은 활을 든 채 멍하니 서 있는 허수아비처럼 전혀 신경 쓰지 않는다(그림 60). 저 뒤편 해자를 두른 성에 사는 귀족은 4월이면 연애하러, 5월이면 사냥하러 나온다.

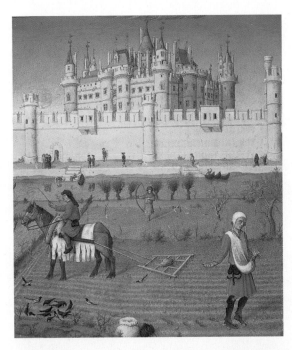

그림 59. 무굴 제국의 초대 황제
바부르Babur가 '충성 정원Garden of
Fidelity'에서 작업을 감독하는 모습,
「바부르 자서전Baburnama」 중에서,
1590년경.

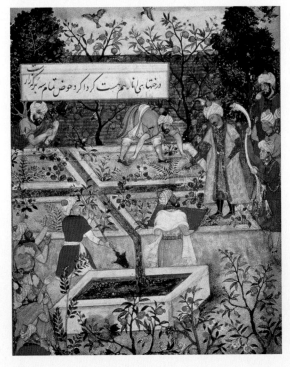

그림 60. 「베리 공작의 화려한 시절」 중
10월 그림, 1416년경.

개가 원활히 이루어지도록 잘 보살핀 지방 수령이 있을 때에는 안개나 구름에 뒤덮인 풍경을, 때때로 '감우甘雨'나 '호우好雨' 같은 글귀와 함께 그려서 덕을 칭송했다. 혹은 가뭄을 막는 부적의 대용품으로 이런 그림을 쓰기도 했다.

풍경화 속의 문장은 그림의 의미를 파악하는 데 도움을 준다. 게다가 시와 서예와 회화의 삼중 결합으로 더욱 풍성한 예술이 된다. 특히 송나라 시대(960~1279)의 예술가들은 시·서·화에 두루 정통하기 위해서 이른바 삼절三絶이 되려고 노력했다. 또 글과 그림이 함께 있는 덕분에 화가가 실제 살았던 장소와 주위 환경을 알 수 있는 경우가 많다. 예를 들면, 원나라 화가 왕몽王蒙이 그린 「청변은거도靑卞隱居圖」(1366)는 상하이 서쪽 우싱吳興 근방에 있는 자신의 집을 보여준다. 하지만 그림을 그리는 예술가와 그림을 주문하는 후원자의 입장에서 볼 때, 그림 속의 풍경과 실제 풍경을 대조하는 것은 별로 중요한 일이 아니었다. "인자는 산을 좋아한다仁者樂山"라고 공자는 말했다. 험준한 산을 오르기가 힘들듯이 시·서·화의 세계에서 원숙한 경지에 이르려면 총기와 도덕성, 그리고 꾸준한 정진이 필요했다. 밋밋하고 시시한 풍경화는 보잘것없는 사람에게나 어울릴 테니까.

자연은 신성한 계시

중세 시대 이탈리아에서 아시시의 성 프란체스코St Francis of Assisi는 수도원의 부흥을 위해 노력하며 신이 창조한 만물과 인류 사이의 친근성을 역설했다. 그는 직접 새에게 먹이를 주고 늑대와 가까이 지내면서 자연과 소통하는 삶을 실천했다고 알려져 있다.

약 200년 후, 이탈리아의 다재다능한 건축가 레온 바티스타 알베르티(Leon Battista Alberti, 1404~1472)는 우리를 기쁘게 하는 풍경화의 효과에 주목했다. "정

겨운 시골…… 즐겁게 노니는 목동, 꽃과 신록 등을 묘사한 그림을 보면 우리는 한없이 유쾌해진다." 좀 더 구체적으로, 알베르티는 이런 회화의 효능이 우리의 몸과 마음에 모두 작용한다고 보았다. "신열이 있는 사람에게 분수나 강물, 개울물 그림을 보여주면 증세가 호전된다."

중세 시대 유럽과 그보다 앞서 아랍 지역에서 그림은 실제로 의학에 기여했다. 약재용 식물도감을 만들 때 아주 상세한 삽화를 사용했기 때문이다. 독일 화가 알브레히트 뒤러Albrecht Dürer도 아마 이런 전통을 염두에 두고 「장대한 잔디Das grosse Rasenstück」 혹은 풀밭의 단면을 그토록 정밀하게 그렸을 것이다(그림 61). 마치 귀뚜라미의 눈을 통해 민들레, 질경이, 톱풀, 잡초를 보는 듯하다. 이렇게 세밀한 역작을 완성하기 위해 이 예술가가 축축한 땅 위에 바싹 엎드려 있는 모습도 상상하게 된다.

"예술은 자연 속에 있으니 누구든지 그것을 *끄집어내* 가지면 된다"고 뒤러는 말했다. 이것은 뒤러의 신념, 즉 어떤 예술가도 신성한 창조주의 작품보다 더 나은 것을 만들 수 없다는 믿음을 반영한다. 그러므로 예술가의 소명은 신이 이룩한 세계를 외면하지 말고 주의 깊게 관찰하는 것이다.

뒤러의 신념을 떠받치는 논리는 강고하다. 이는 약초 안내서 차원을 훨씬 뛰어넘는 것으로, 풍경은 민들레든 빙하든 모두 신성한 계시가 된다.

그림 같은 풍경

정물화는 정지된 자연을, 아르카디아 풍경화는 영원히 흐르는 자연을 보여준다. 화가들이 그런 의도를 품고 그렸다고 확언할 수는 없지만 말이다.

18세기에 이르러 아르카디아는 유럽의 귀족 자제들을 위한 교육 과정에 영

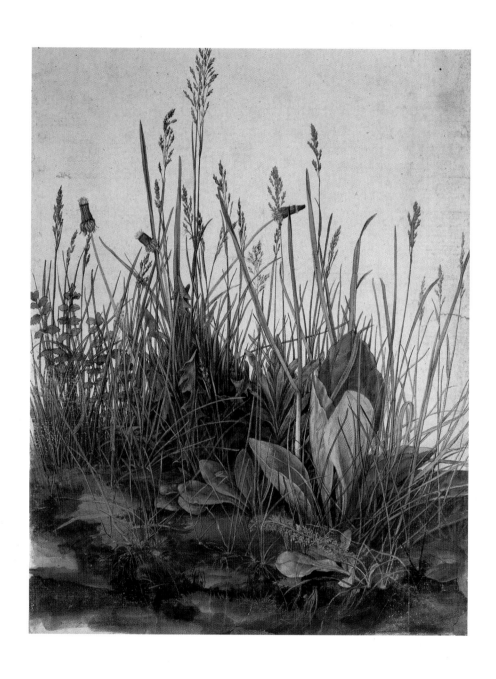

그림 61. 알브레히트 뒤러, 「장대한 잔디」, 1503년. 풀밭을 치밀하게 모사한 노작이다.

향력을 발휘했다. 우선 그리스·라틴 문학을 섭렵한 후, 그들은 자신의 교육에 정점을 찍기 위해 베르길리우스와 테오크리토스 등이 활동했던 땅으로 여행을 떠났다. 고대의 대형 조각상이나 건물을 갖고 싶어 하는 사람들은 이를 풍부하게 보유한 그리스와 터키를 선호했지만, 당시 그 지역은 이슬람인 오스만 제국의 지배하에 있었기 때문에 많은 모험이 필요했다. 안전한 대안은 이탈리아였다. 1783년경 독일 문호 괴테Johann Goethe는 이탈리아를 동경하며 "레몬나무에서 꽃이 피는 땅을 아시나요?"라고 읊조렸다. 18세기에 유행했던 이른바 그랜드 투어Grand Tour는 보통 로마에서 절정을 맞는 세속적인 순례 여행이었다. 특히 로마 주변에는 완만한 기복을 이루며 펼쳐진 푸릇푸릇한 들판Campagna이 있었는데, 초가에 살면서 가죽조끼를 걸치고 여유롭게 돌아다니는 양치기도 볼 수 있었다.

괴테는 그런 풍경 속에 있는 자신의 모습을 그림으로 보고 싶어 했다(그림 62). 당시 화가들은 그곳을 고대의 신화나 어떤 역사적 사건이 일어났던 현장으로 인식하고 있었다. 그곳은 안전하고 쾌적하고 사뭇 친숙해 보이는 동시에, 비범한 일이 일어났던 장소였다. 예를 들면, 거구의 장님 사냥꾼 오리온Orion이 햇볕을 쬐면 시력을 되찾을 거라는 희망을 품고 터벅터벅 걸어서 지나간 장소였다. 또한 베르길리우스의 작품을 배운 사람이라면, 로마인의 시조인 아이네이아스Aeneas를 태운 배가 티베르Tiber 강으로 떠내려왔다는 얘기를 알고 있었다. 그때 그곳의 양치기들이 영웅을 반갑게 맞이했다는데, 여전히 그때처럼 한가롭게 양을 치는 현지인의 모습을 볼 수 있었다. 로마 교외 들판의 풍경이 담긴 그림 속에는 허물어진 유적도 함께 그려진 경우가 많았기 때문에 거기서 고대의 웅장한 서사를 떠올리는 일은 어렵지 않았다. 이탈리아 사람들은 이런 곳을 수제스티보suggestivo라고 일컬었는데, 옛날이야기를 속삭이듯 들려주는 곳이었기 때문이다.

클로드 로랭(Claude Lorraine, 1600~1682)은 이렇게 속삭이는 듯한 풍경화를 주로 그렸던 화가다(그림 63). 그랜드 투어를 마친 여행자들은 원래 살던 곳이

그림 62. 요한 티슈바인Johann H. W. Tischbein, 「로마 교외 들판에 있는 괴테Goethe in the Campagna」, 1787년.

그림 63. 클로드 로랭, 「전원 풍경A Pastoral Landscape」, 1677년.

답답하다고 느끼기 십상이었고, 레몬나무가 자라는 시골을 동경하면서 로랭의 그림을 많이 구입했다. 특히 18세기 영국에서 로랭의 그림은 매우 인기가 높아서 '클로드 거울Claude-glass'이라는 장치까지 등장했다. 이것은 약간 볼록한 착색 거울인데, 여기에 시골 경치를 비추어보면 로랭 그림 특유의 색조와 광채를 얻을 수 있었고, 연화되고 완화된 자연을 볼 수 있었다. 혹여 이 발명품이 성에 차지 않을 경우, 부유한 사람들은 로랭의 작품을 3차원으로 '번역'할 정원사를 고용했다. 당대의 대표적인 정원사로 랜슬롯 브라운Lancelot 'Capability' Brown을 꼽을 수 있다. 브라운은 영국 저택의 정원이 로랭의 그림같이 매력적인 풍경으로 변할 '가능성'이 있다는 얘기를 자주 했다. 그래서 '가능성' 브라운이라는 별명을 얻었다.

　'픽처레스크picturesque'는 프랑스어 pittoresque와 이탈리아어 pittoresco를 비롯해 유럽 여러 나라에서 쓰이는 단어로 '그림 같은' 혹은 '화가의 눈으로 본 것 같은'이라는 뜻이다. 이 정도면 꽤 정확하게 정의한 편이지만, 18세기에 이 단어가 지녔던 넓은 의미를 온전히 전달하지는 못한다. 우리는 그림 같은 포즈를 취하고, 그림 같은 정원을 만든다. 하지만 픽처레스크는 그 이상의 의미를 담고 있었다. 그것은 우리가 직접 눈으로 봐야 믿을 수 있는 지구의 지각이었고, 경이로운 동시에 우리에게 크나큰 만족감을 주는 황홀한 경치였다. 그 앞에서 사람들은 쾌감을 느끼거나 공포를 느꼈고, 이 두 가지 감정을 동시에 느끼기도 했다. 또한 그것은 찬가로, 그림으로, 조각으로, 또는 다른 무엇으로든 기록해 예술로 승화시키고 싶은 장소였다. 다른 사람이 그렇게 했어도 상관없었다. 그림 같은 풍경은 언제나 그림이 필요했으니까.

　예전에 유럽에서 미국으로 이주한 사람들도 이처럼 반응했다. 그들이 미국에서 처음으로 '국립공원'을 지정했을 때의 발상은 다분히 낭만적이었다. 각 국립공원(그랜드 캐니언, 레이니어, 자이온, 옐로스톤, 요세미티 등)은 늪이나 '밋밋한' 평야 없이 노두와 협곡, 폭포가 두드러진 곳이다. 이런 곳에 원주민이 살고 있으면

즉각 추방했다. 그 땅에 언제나 신성이 깃들어 있다거나 땅이 곧 신성한 계시라는 논리는 강고했고, 이는 낭만주의를 더욱 부추겼다. 식민지 개척자들은 자신들이 식민지와 모종의 성스러운 관계를 맺고 있다고 확신했다. (하지만 식민지 개척자들보다 앞서 정착한 인디언 부족 역시 땅에 신성한 정령이 가득하다고 믿고 있었기 때문에 그들은 기독교 전파를 위해 가일층 분발했을 것이다.) 이와 같은 발상을 공유한 사람들 중에서 미국 북동부 뉴잉글랜드 지방에 살았던 랠프 에머슨과 제자인 헨리 데이비드 소로(Henry David Thoreau, 1817~1862)가 가장 두각을 나타냈다. 에머슨은 1836년에 발간한 『자연Nature』이라는 에세이에서 냇물과 나무 수액의 맥박에 자기를 내맡기면 무아의 경지에 도달할 수 있다고 역설했다. "비열한 이기주의는 모두 사라진다…… 보편자의 기운이 내 온몸에 퍼진다. 나는 신의 한 부분 또는 구획이다." 한편, 소로는 매사추세츠 주 콩코드에 있는 집에서 가깝고 명상하기에도 좋은 장소인 월든 호수Walden Pond 가에 직접 오두막을 짓고 살면서 '자연과의 만남'에 힘썼다.

　　미국의 지도 위에 가로세로 경계선을 그은 장본인은 제3대 대통령 토머스 제퍼슨Thomas Jefferson이었다. 제퍼슨의 목적은 물론 행정 구역을 분명하게 나누는 것이었다. 그런데 이 '건국자'는 자신의 고향 선거구 자료를 모은 『버지니아 주에 관한 기록Notes on the State of Virginia』(1787)에서 정당한 소유 개념도 아울러 수립했다. 버지니아에는 자연적으로 형성된 다리가 있는데, 제퍼슨은 이에 대해 "숭고한 대상이 주는 감동이 이보다 더 벅찰 수 없다. 지극히 아름답고, 고상하고, 경쾌하며, 천상으로 솟아오른 듯하다……"고 말했다. 한마디로 그것은 '전능한 신'이 손으로 빚은 작품이었다. 당연히 풍경 화가들이 이곳을 많이 찾았다. 그중에서 프레더릭 처치Frederic Edwin Church가 출중했고(그림 64), 그가 거주했던 뉴욕 주 북부의 허드슨 강을 굽어보는 곳 또한 그림 같은 풍경으로 유명했다.

　　처치는 미국뿐 아니라 북극과 열대 지방의 풍경도 그렸다. 하지만 대부분의

미국인들은 미국의 자연경관도 충분히 경애할 만하고, 사진으로 보아도 전율을 일으킬 만큼 경이롭다고 생각했다. 미국 의회는 1867~1874년 동안에 네바다·애리조나·유타·뉴멕시코 주에 걸친 대분지Great Basin의 지질 조사를 실시했는데, 이때 조사단에 티모시 오설리번Timothy O'Sullivan이라는 사진가가 참여했다. 그는 사람들에게 풍경의 경외감이 잘 전달되도록 사진을 찍었다. 작품에는 십중팔구 아주 작은 크기의 사람이 있어서 현장의 실제 규모를 가늠할 수 있다. 완연히 쾌청하고 평온한 풍경 사진을 보더라도 신의 가공할 위력을 느낄 수 있다(그림 65).

대지 위의 예술

1826년에 최초로 찍은 사진은 경치의 한 장면을 찍은 것처럼 보이는데, 말하자면 풍경 사진이다. 시시각각 변할 수밖에 없는 자연환경의 한 순간을 포착한다는 점에서 이 또한 예술과 환경 사이의 미약한 관계를 드러낸다. 그런데 만일 예술가가 생성, 침식, 침수, 부식 같은 자연의 변화를 수용하고, 그것을 이용해 작품을 만든다면 어떨까?

1960년대 말에 '대지예술Land Art'이 나타났다. 이것은 사진으로 기록해 보관할 수 있지만, 그 자체로는 일시적이며 운반과 복제가 불가능한 예술이다. 이 예술의 재료는 양치식물, 사슴 똥, 나무껍질 같은 유기물일 때가 많다. 때로는 고드름이나 바람에 날려 쌓이는 모래처럼 자연적으로 생성된 것, 또는 꽃망울을 터뜨리고 피어나는 꽃처럼 자연적으로 변형된 것을 쓴다. 대지예술은 썩는 것을 개의치 않는다. 대지예술가들은 지구 위에서 천연 상태의 장소를 찾아 이용하려는 경향이 있지

그림 64. 프레더릭 처치, 「버지니아의 자연 다리The Natural Bridge, Virginia」, 1852년.

그림 65. 티모시 오설리번이 촬영한 풍경 사진, 애리조나 주 콜로라도 강의 블랙 캐니언Black Canyon, 1871년.

만, 이런 생태적 협력이 반드시 멀리 떨어진 장소에서만 가능한 일은 아니다. 영국 예술가 리처드 롱Richard Long은 사하라 사막 위에서 일정량의 자갈을 걷어내고 아래에 있던 모래를 노출시켜 둥근 모양을 만들었다. 인간이 그곳을 지나가며 남긴 흔적이었다.

어떤 사람은 대지예술을 보고 무의미하다고 생각할지도 모르지만, 적어도 이것은 흐르는 시간을 생각하게 만든다. 이것은 명백히 현대 예술이다. 영구성도 없다. 그러나 리처드 롱을 비롯한 여러 예술가들이 밝혔듯이, 그들이 받는 주요한 영감의 원천은 선사시대다. 아마도 그 자체에 잠재된 고고학적 의미를 이만큼 강렬하게 의식하는 예술은 더 이상 없을 것이다.

미국의 로버트 스미스슨Robert Smithson은 대지예술의 선구자로서 1970년에 「나선형 방파제Spiral Jetty」라는 '토목공사' 작품을 선보였지만, 지금은 사진으로만 남아 있다(그림 66). 스미스슨은 자신의 작품을 통해 "산림과 산업 사이의 민주적 변증법"을 구현하고 싶다고 말했다. 하지만 이제 우리는 이 두 개의 힘을 별개로 생각할지 모른다. 그레이트솔트 레이크Great Salt Lake의 수면 위로 흙과 돌을 시계 반대 방향으로 쌓아 코일 모양을 만들려고 스미스슨은 그 땅을 20년간 임차했다. 스미스슨은 임차 기간을 더 이상 연장하지 않았다. 거기에 놓인 것은 무너진 탑이나 달팽이 껍데기를 연상시켰다. 혹은 거대한 물음표처럼 보이기도 했다. 어쨌든 그것이 물속에 가라앉으면서 의미가 더욱 선명해졌다. 스미스슨이 덤프트럭을 이용해 만든 이 작품은 지구 표면에 새긴 기념비와 같았다. 유화 속에 배치된 어떤 입자들의 결합보다 더 견고하게 보였다. 그러나 상승하는 수위에는 저항하지 않았다. 「나선형 방파제」는 자연 상태였다. 유동하고 생장하고 풍화하는 무상한 기운에 순응했다. 하지만 어느 날, 어쩌면 수백 년 후에 다시 나타날지도 모른다.

그림 66. 로버트 스미스슨의 한시적 작품 「나선형 방파제」, 1970년.

ART
AND
POWER

예술과 권력

6

　　아프리카 서부의 고대 왕국 베닌Benin에서 왕은 '신이 부여한' 왕권을 바탕으로 나라를 다스렸다. 백성들은 왕을 오바oba라고 불렀다. 오바는 영토 안에 있는 신민의 생살여탈권을 쥐고 있었다. 오바의 어머니는 이예 오바iye oba로 불리면서 오바의 권력을 뒷받침했고, 따로 궁전을 소유하며 역시 많은 고관과 신하를 거느렸다. 사실 오바는 왕을 옹립하는 위원회의 승인을 받아야만 왕위에 오를 수 있었다. 하지만 일단 왕위에 오르면 영토 안에 있는 모든 것을 소유하고 지배할 수 있었다. 해안선을 따라 자란 산호도 모두 그의 것이었다. 오바의 통치를 받은 에도Edo족의 신화에 의하면, 오바는 동물계도 지배했다. 예를 들면 악어는 오바의 '수중 경찰'이었다. 물과 공기 같은 자연물도 오바의 재량에 달려 있었다. 간단히 말해서 오바는 특별하고 중요한 인물이었다. 14세기 이후, 이런 오바의 지위를 부각하기 위해 주로 청동이나 놋쇠를 주조해 조각상을 만들었다.

　　청동과 놋쇠는 각각 구리와 주석, 구리와 아연의 합금으로서 녹이 슬지 않는다. 이 두 금속의 내식성은 왕권의 영속성을 표현하기에 적당했다. 단독으로 서 있는 전신상과 흉상으로 제작되거나 장식 판에 깊은 돋을새김으로 새겨진 오바 상은 다양한 머리 장식과 휘장을 선보이며 연대순으로 진열되었다. 대개 산호 조각으로 만들어진 목걸이가 벽처럼 높게 쌓여 오바의 목 전체를 감싼다. 오바가 쓴 모자도 산호 조각을 엮어서 만든 것이며, 그물 모양으로 눈썹 위까지 내려온다(그림 67). 보통 궁전 기둥에 부착되는 장식판에는 오바가 검을 치켜들고, 표범의 이빨로 만든 목걸이, 술이 달린 왕관, 구슬 달린 전대, 팔찌 등 신분을 상징하는 물품을 착용한 모습이 새겨져 있다.

　　베닌 왕국의 오바는 대대로 이런 장식을 주문했고, 수백 년이 흐르자 그렇게 축적된 양이 어마어마해졌다. 18세기에 베닌 왕궁을 방문했던 어느 유럽인은 궁궐 뜰에 쌓인 코끼리 상아의 수가 어림잡아 3천개라고 말했다. '검은 대륙' 아프리카가 유럽의 식민지로 전락하던 무렵에 무슨 일이 일어났는지 이제 누구나 짐작할

그림 67. 날개가 달린 모자를 쓴 베닌 왕의 두상, 19세기.

수 있으리라. 1897년, 영국의 소규모 파견군이 아프리카 서부에서 '외교 임무'를 수행하던 중에 습격을 당했다. 이것이 베닌 왕국의 에도 전사들의 소행이라는 소문이 돌았다. 영국군은 즉각 대규모 부대를 편성해 왕국의 수도 베닌시티Benin City를 공격했다. 영국군은 수천 점에 이르는 왕가의 보물을 약탈한 후 오바의 왕궁을 잿더미로 만들었다. 에도의 땅은 당시 영국의 식민지였던 나이지리아의 일부로 합병되었다.

제국이 왕국을 삼킨 셈이다. 베닌시티를 파괴하고 약탈한 사람들은 영국의 여왕 빅토리아(Victoria, 재위 1837~1901)에게 충성을 맹세한 영국군이었다. 빅토리아는 이미 '인도의 여제Empress of India'였고 아프리카 대륙의 광대한 지역을 식민지로 두고 있었다. 식민지를 확장하면 관례에 따라 현지의 보물을 본국으로 가져와서 새로 얻은 식민지를 공인하고 경축했다. 그리하여 파르테논 신전의 대리석 조각들과 아시리아 왕궁의 유적 전체가 영국 해군의 대대적인 지원으로 대영박물관에 전시될 수 있었는데, 그것은 마치 제국의 위력을 과시하는 거대한 진열장과도 같았다. 특히 영국의 '보호국'이었던 이집트와는 실로 상징적인 물물교환이 일어났다: 커다란 상자에 무기와 탄약을 가득 실어서 이집트와 수단 등지로 보내면, 상자 안에 조각상과 미라를 비롯해 파라오 시대의 온갖 보물이 채워져 돌아왔다. 이런 상자가 박물관 정문에 무수히 도착했다.

옛날에는 부족 간에 전쟁이 일어나면 승리한 부족의 족장이 상대 부족의 구성원 중 일부를 잡아먹는 경우가 있었다고 한다. 이른바 문명사회에서도 정복자는 상징적인 수단을 통해서 이와 유사한 일을 저지른다. 권력의 상징을 섭취함으로써 권력의 이동을 공표한다. 적이 귀중하게 간직했던 것이 승자의 전리품이 된다. 빅토리아 여왕이 이런 상징적 과정을 의식하지 않았다면, 영국 왕실의 미술 소장품을 더욱 유심히 살펴보았을지도 모른다. 선왕인 찰스 1세(Charles I, 재위 1625~1649)는 이탈리아 르네상스 시대의 거장이 그린 작품 시리즈를 구입해 햄프턴 코트

Hampton Court를 장식했다. 고대 로마인들이 승리를 자축하는 모습을 상상한 화가의 그림이었다(그림 68). 외지에서 본국으로 귀환하는 로마 군대의 개선 행렬이다. 로마는 또 다른 영토나 왕국을 합병했다. 이제 새로 획득한 진기하고 색다른 전리품으로 제국의 수도를 화려하게 장식할 것이다.

이러한 과정은 한 가지 진리를 드러내는데, 권력 체계는 본질적으로 권력의 상징에 의존한다는 것이다. '펜은 칼보다 강하다'라는 속담이 있다. 설득력 있는 말이 무지하게 야만적인 폭력보다 권력을 얻는 데 더 효과적일 수 있다는 뜻이다. 인류 역사는 단순히 전쟁에서 승리하는 것보다 '평화 유지'가 훨씬 어려운 일이며 더 결정적이라는 증거들로 가득하다. 베닌을 정복한 영국군도 이 사실을 알고 있었다. 영국군은 훨씬 우월한 군사력을 보유했고, 이를 기반으로 그 지역의 정치를 좌지우지했다. 하지만 오바를 죽이진 않았다. 그를 죽이면 현지의 민심이 돌아설 공산이 컸기 때문이다. 그 대신 영국군은 상징적인 행동을 취했다. 오바의 청동상을 탈취해 권력을 상징하는 장식을 제거했다. 오늘날에도 오바는 있지만 명목상의 오바일 뿐이다.

이번 장은 권력의 상징적 표현을 다룬다. 한 개인이 자신의 우월성이나 권세를 과시하기 위해서 사용한 수단뿐 아니라 대중을 설득하기 위해 고안한 기법도 다룰 것이다. "모든 인간은 평등하게 태어났다"고 말한 1776년 토머스 제퍼슨의 민주주의 선언이 진실이라면, 다음에 이어지는 내용들은 그 진실마저 증발시키는 사회적 작용을 분석한 것이다.

우월성 과시

권력을 상징하는 행위는 '궁중 예술'에서 쉽게 찾을 수 있다. 궁중에서 주문

그림 68. 안드레아 만테냐Andrea Mantegna, 「카이사르의 승리The Triumph of Caesar」, 제4번, 1485~6년. 전리품을 과시하는 개선 행렬.

하는 예술품의 보편적 특성을 살펴보는 일은 흥미롭다. 예를 들면, 세상의 모든 군주는 자신의 상징을 동물 세계에서 빌리는 경향이 강하다. 두 날개를 활짝 펼친 독수리나 사납게 포효하는 사자는 최고 권력의 표상이다. 왕족과 귀족은 이러한 연상 작용에 의거해 각자의 문장紋章을 고안한다. 이는 독수리나 사자가 전혀 살지 않는 나라에서도 흔히 있는 일이다. 요컨대 다른 종의 위풍당당한 모습을 본떠 군주의 권위를 과시하는 것이다. 19세기 유럽 선교사가 폴리네시아에서 만난 추장은 새처럼 치장하고 있었다(그림 69). 이런 '원시적' 치장과, 프랑스 궁중의 '세련된' 가장무도회에 등장한 루이 14세(Louis XIV, 재위 1643~1715)의 몸치장에는 동일한 행위 논리가 작용하고 있다. 루이 14세는 왕실 고문의 조언에 따라 태양왕Roi Soleil으로 행세했다. 루이는 고대 그리스에서 태양과 빛의 신으로 군림했던 아폴론의 모습으로 신하 앞에 나섰는데, 불꽃 무늬와 깃털로 장식된 옷을 입은 자태는 짝짓기를 시도하는 수컷 공작처럼 강렬한 인상을 주었다(그림 70).

　　한마디로 무언극 같다. 모피와 깃털로 장식한 화려한 행렬과 장관을 연출하는 전제정치의 현장을 설명하기 위해 인류학자들은 '극장국가theatre state'라는 개념을 사용했다. 이 개념은 본래 19세기 발리Bali에서 행해졌던 공적인 의식들의 양상을 표현하기 위한 것이었다. 발리는 비교적 작고 잘 알려지지 않은 왕국이었지만, 이곳의 지배층은 참으로 진지하게 권력 쇼power show를 연출하고 있었다. 발리의 사례를 조사한 클리퍼드 기어츠Clifford Geertz가 비유했듯이 "이 국가에서 왕과 왕자는 단장이고, 사제는 감독이며, 농민은 무대 설치자, 조연 또는 관객"이었다.

　　역사에는 폐위되거나 추방된 군주가 많다. 역사 속에서 그런 예를 살펴보면, 대개 군주의 권력에 도전하는 세력은 민중이 아니라 오히려 왕의 절친한 친구나 최측근이다. 그렇다면 모든 궁중 의식이 단지 대중의 반란을 억제하기 위한 것이라고 단정할 수는 없다. 왕권을 과시하기 위해 제작된 각종 예술품과 장신구를 보면 세

198

그림 69. 라로통가Rarotonga 섬의 추장 테포Té
Po, 1837년경. 존 윌리엄스John Williams Jr.가
그린 원작을 인쇄한 것이다.

그림 70. 아폴론으로 분장한 루이 14세, 1654년.

익스피어의 작품 속 리어 왕의 대사가 떠오른다. 누군가가 수행원의 필요성에 의문을 제기하자 왕은 "허, 필요성은 따지지 마시오!"라고 대꾸했다. 시종, 갑옷, 투구, 마차, 질질 끌리는 예복……. 갖가지 왕권의 표상 중에서 무엇이 필수적이고 무엇이 낭비인지 누가 말할 수 있는가? '거창한 의식'의 쇼는 계속된다.

그런데 언제부터 이랬을까?

'거물' 납시오

먼 옛날에 한 남자가 있었다. 키가 180센티미터(6피트)를 넘지 않았으나 당시 기준으로 볼 때는 장신이었고, 무릎에 부상을 입었지만 체구가 건장했다. 나이는 마흔쯤이었으니, 역시 당시 기준으로 아주 늙은 사람이었다. 그는 꽤 먼 거리를 이동해 에임즈버리Amesbury에 도착했고, 결국 거기에 묻혔다. 영국의 선사시대 유적 중 가장 인상적인 기념물인 스톤헨지에서 멀지 않은 곳이었다. 동위원소 분석법으로 남자의 유해를 조사한 결과, 알프스 산맥 인근의 중부 유럽 출신이라는 것을 알 수 있었다.

남자의 이름은 영원히 알 수 없다. 그가 죽어서 묻혔을 때, 그러니까 기원전 2300년경에 유럽에서 글자를 읽거나 쓸 수 있는 사람이 없었기 때문이다. 하지만 그들도 권력을 상징하는 물건을 알아보았고, 그 건장하고 당당한 외국인은 그런 물건을 많이 소유했다. 우선 머리카락에는 돌돌 말린 금박이 여러 장 붙어 있었는데, 크기는 작아도 반짝였다. 또 그의 곁에는 활과 화살집이 놓여 있었고, 화살집 안에는 부싯돌을 깎아 만든 촉이 달린 화살이 가득했다. 게다가 구리를 갈아 날을 세운 칼도 많이 있었다. 머리에 붙어 있는 금박처럼 이 칼도 크지는 않지만 재료로 쓰인 금속 덕택에 매우 특별한 소유물이 되었다.

이제 우리는 이 남자의 생전 모습을 어렴풋이 상상할 수 있다. 2002년 봄에 발견된 이후, 그는 곧 '스톤헨지의 왕King of Stonehenge'이라는 호칭으로 세상에 알려졌다. 이 호칭은 거부하기 힘들 만큼 그럴듯하다. 현재 우리가 아는 한 그 남자는 영국 땅에서 최초로 황금을 과시한 사람이다. 그의 무덤은 고대 영국의 남서부 웨섹스Wessex 지방에 있는 여러 '거물'의 매장지 중에서 가장 이른 시기의 것으로 보인다. 도끼와 단검, 흙을 빚거나 금속을 가공해 만든 큰 잔, 팔찌, 귀고리, 목걸이와 각종 금세공 장식은 대왕의 지위에 걸맞은 물품이다. 이런 물품과 함께 매장된 인물이 생전에 수많은 사람들을 지배했다는 사실은 그곳에 세워진 거석이나 흙으로 쌓은 둔덕의 규모로 쉽게 유추할 수 있다. 대략 기원전 2400~2200년에 스톤헨지를 조성하는 데는 시간당 5천만 명의 노동력이 드는 것으로 추산된다. 이렇게 거대한 규모의 사업을 추진했던 사회에서 왕이라 불릴 만한 권력자가 없었다고 믿기 어렵다(그림 71).

여기서 고대 이집트의 계층구조를 참조할 수 있다(3장, 74쪽 참조). 또한 온전히 보존된 파라오 무덤의 부장품을 보면 황금과 권력 간의 대단히 밀접한 관계를 확인할 수도 있다. 하지만 특별한 장식이나 귀금속 더미만이 사회 계층화의 유일한 흔적은 아니다. 우리의 일상에 작용하는 권력의 모습을 찾아보자. 세금 고지서, 교통경찰, '잔디밭에 들어가지 마시오'라는 표지판에 이르기까지 다양하다. 과연 이런 일상적인 명령과 관료 제도는 언제 뿌리내렸을까?

고고학자들은 아나톨리아와 메소포타미아 지역을 문명의 발상지로 지목하는데, 이들 문명이 야기한 여러 현상 중 하나가 바로 행정 제도의 수립이다. 신석기시대 초기(기원전 1만~7000년)에 이 지역의 생활 방식이 사냥·채집의 유목 생활에서 농업·정착 생활로 바뀌자 자연히 사람들은 식량을 관리하기 시작했다. 가축을 우리에 가두어 기르고, 곡식을 재배해 창고에 보관했다. 이후 점차 토기가 발달하고 마침내(기원전 3400년경) 돌림판을 이용해 만든 튼튼한 용기로

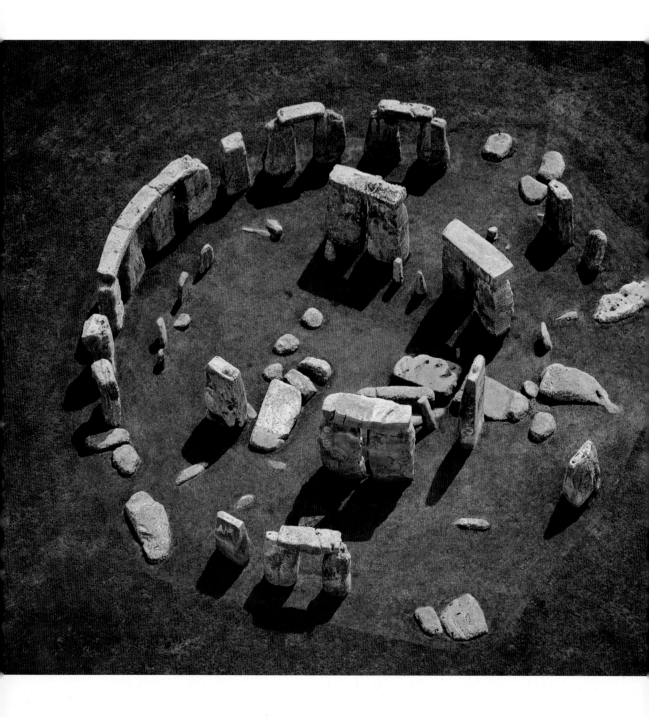

그림 71. 스톤헨지의 현재 모습.

인해 식량 저장 능력이 대폭 증가했다. 하지만 저장된 식량은 여전히 관리 대상이었다. 터키 남부 아르슬란테페Arslantepe의 한 언덕 정상에는 기원전 40세기에 지어진 궁궐의 유적이 있다. 이 유적에서 창고가 많이 발견되었는데, 창고 안에는 뚜껑 달린 큰 단지가 차곡차곡 쌓여 있었다. 이런 용기는 점토로 밀봉되었기 때문에 이 굳은 점토를 깨뜨려야만 뚜껑을 열 수 있었다. 이것은 도난 방지 장치의 일종으로 바구니와 자루뿐 아니라 출입문에도 사용되었다. 밀봉 자체의 신뢰성을 확보하기 위해 굳은 점토로 만든 인장을 그 위에 찍었고, 이로써 용기의 내용물을 겉면에 표시할 수도 있었다.

기원전 3000년경에 이르러 점토 인장 대신 새로운 인장이 등장했다. 돌처럼 단단한 재료를 원통형으로 만들어 특정한 문양을 새긴 후, 물렁한 점토 위에 누르고 돌려서 문양을 남겼다. 어떤 물품을 보관하거나 분배하기 위해 한곳에 모아놓을 때는 이런 식으로 날인하고 봉인했다. 정착 집단의 모든 구성원이 자원을 평등하게 이용하던 시대는 끝났다. 이제 그들 중 일부가 다수보다 우월한 지위를 점하며 그것을 관리하고, 경제를 지배했다. 이른바 엘리트는 그때부터 있었다. 여기서 엘리트란 최고 권력자뿐만 아니라 오늘날의 관료에 해당하는 계급도 포함한다.

이와 같은 사실은 메소포타미아 지역의 왕실 인장에 쓰인 도상iconography을 통해 유추할 수 있다. 메소포타미아의 통치자와 그 측근들은 원통형 인장을 독점적으로 사용했으며, 궐내에서 이것을 보석이나 열쇠처럼 지니고 다녔다. 이런 인장에는 사자를 무찌르는 왕이나 연회를 베푸는 여왕의 모습이 새겨져 있었는데, 왕실의 권위를 집약적으로 보여주는 도상이었다(그림 72).

원통형 인장은 왕권을 과시하는 수많은 표상 중 일부였다. (수메르 왕국의 영토였던) 메소포타미아 남부에는 후대의 모든 군주가 갖고 싶어 했을 표상이 전해 내려온다. 이것은 한때 악기의 일부분으로 쓰였던 공명상자sounding-box다. 특

그림 72. 「푸아비Puabi 여왕의 연회」, 수메르Sumer 왕실의 원통형 인장, 우르, 기원전 2600년경.

그림 73. 수메르 왕실의 공명상자 일부, 우르, 기원전 30세기.

히 조가비와 보석 조각을 이용한 상감象嵌 세공이 돋보이는데, 이는 평화로울 때나 전란이 있을 때 군주가 주도했던 일들을 간략하게 보여준다(그림 73). 가로로 이어진 전투 장면 속에는 일렬로 늘어선 지휘관, 힘이 넘치는 말과 빛나는 신형 장비가 있다(현재 우리가 아는 한, 여기에 등장한 전차는 참신한 소재다). 그 밖에 그림을 채우고 있는 것은 두려워서 엎드려 있거나 쓰러져 영면하는 적군의 모습이다. 용맹한 왕의 이미지는 이 상자의 소유권을 포함해 왕이 누리는 특혜와 특권을 정당화하는 데 도움을 주었다. 이 상자는 왕을 위해 소리를 냈는데, 왕실의 지명을 받은 솜씨 좋은 장인이 왕실의 보물 창고에서 가져온 진귀한 재료로 만든 것이었다.

이 유물이 발굴된 장소는 우르에 있는 왕족 묘지다. 이곳을 발굴하고 조사한 결과, 죽은 왕을 묻을 때 많은 시종들을 죽여서 함께 묻었다는 것을 알게 되었다. 그들은 주군을 모시고 내세로 가야 했다. 나중에 언급하겠지만, 이러한 순장 풍습은 고대 메소포타미아에만 국한되지 않았다(8장, 343쪽 참조). 하여튼 여기서 우리가 주목해야 할 점은 지상의 권력자가 획득한 신성divinity이다. 기원전 1822년, 수메르의 왕 림신Rim-Sin의 대관식에서 울려 퍼진 찬가의 가사를 예로 들어보자.

> 우리의 왕은 수메르와 아카드Akkad 왕국의 목자로 정당하게 선택되셨네……
> 신이여, 왕의 머리 위에 성스러운 왕관을 올려주시옵소서.
> 왕을 생명의 옥좌에 장엄히 앉히시고
> 왕의 손에 정의의 홀笏을 쥐여주시고
> 백성을 다스릴 수 있는 권능과
> 백성을 번성하게 만드는 권능을 왕에게 부여하시며
> 왕을 위해 천상의 빛나는 젖가슴을 내밀어주시고, 천상의 비를 내려주시옵소서.

이와 같은 가부장적 권위를 바탕으로 통치자는 시비를 가리고 정의를 집행했다. 국법을 성문화하는 관습의 기원은 중동에서 찾을 수 있다. 그중에서 비록 가장 오래된 사례는 아니지만, 가장 유명한 사례가 바빌로니아의 왕 함무라비(Hammurabi, 재위 기원전 1792?~1750)의 법전이다. 이 법전은 철저히 보복에 의거해 정의를 구현하겠다는 입장을 세부 조항을 통해 밝히고 있지만, 근본 취지는 "사악한 무리를 괴멸하고, 강자가 약자를 억압하지 못하게 만드는 것"이었다. 함무라비는 결문에서 이를 거듭 명시했다: "나의 말은 존귀하고 나의 지혜는 최상이니라…… 나는 정의를 수호하는 왕이니 억울하게 억압받는 사람이 있으면 누구든지 내 앞으로 나오라!"

군주는 정의의 화신이다. 군주의 궁전에 지혜가 깃든다. 유대인의 『잠언 Proverbs』을 보면, 지혜가 '일곱 기둥이 있는 집'에 거한다는 구절이 있다(9장 1절). 이는 군주가 머무는 '지혜의 궁전'을 연상시킨다. 국가의 중대한 정책 결정뿐만 아니라 도난당한 어린양의 배상같이 천민 간의 사소한 분쟁 판결도 이곳에서 이루어진다. 유프라테스 강 중류에 위치한 도시인 마리Mari는 그러한 궁전의 배치와 장식 사례를 보여주는 곳이다. 기원전 1760년에 이 지역을 정복한 사람은 함무라비였지만, 이후 실제로 통치한 사람은 함무라비의 대리인 지므리림Zimri-Lim이었다. 지므리림이 살았던 궁전에는 약 300개의 방이 있었는데, 그중 몇 개는 '알현실'이었다. 왕은 여기에 앉아서 판결을 내렸다. 기록보관소에 보관된 2만 개 이상의 점토판 문서가 관습과 개별 사례들에 대한 공식적 지침이 되었다. 그래도 어쩌다가 이곳에 탄원하러 온 백성이 정의를 집행하는 왕의 자격을 의심했을지도 모른다. 이에 대비해 궁전 안 대기실에 설치된 그림과 조각을 통해 하늘이 왕에게 재판권을 부여하는 장면을 보여주었다. 왕이란 희생제를 비롯한 각종 의례를 거행해 하늘과 땅 사이의 소통을 유지하는 존재였다. 이 사실을 만민이 기억하도록 제례 장면을 재현했다(그림 74).

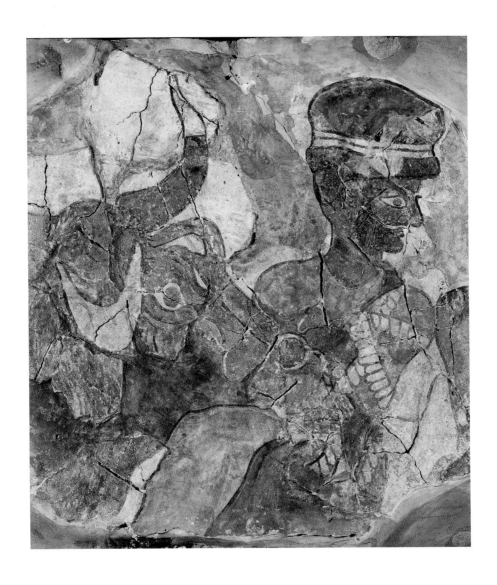

그림 74. 마리의 왕궁 벽화 중 일부, 시리아 텔 하리리Tell Hariri, 기원전 18세기. 희생제를 위한 행렬 중에 황소가 보인다.

제국의 경영 기법

고대 메소포타미아와 근동의 역사는 크고 작은 왕국들 사이의 살벌한 충돌과 투쟁으로 점철되어 있다. 우리는 앞서 아시리아의 왕 아슈르바니팔의 승리를 기념하는 조각품을 살펴보았는데(4장, 117~123쪽 참조), 아슈르바니팔은 적국이었던 엘람 왕국의 도시 수사Susa를 철저히 파괴한 후에 그 사실을 자랑스럽게 사뭇 서정적으로 기록했다. "나는 한 달 만에 엘람 전역을 초토화했다. 이제 그곳의 벌판에서 더 이상 사람의 목소리를 들을 수 없다. 소와 양 떼가 즐겁게 풀을 뜯으며 내는 발소리도 울음소리도 들리지 않는다." 그러나 아시리아의 왕도인 니네베는 기원전 612년에 바빌로니아에 의해 유린되었다. 현재 바그다드 남쪽 유프라테스 강변의 유적지인 바빌론을 중심으로 바빌로니아는 네부카드네자르 2세(재위 기원전 604~562)의 통치 아래 중흥기를 누렸다. 이웃 나라들을 침공했고, 바빌론의 진입로를 장중하고 화려하게 장식했다. 고대 7대 불가사의 중 하나인 '바빌론의 공중정원'은 네부카드네자르의 궁전에 속했던 것으로 추정된다. 바빌로니아 군대가 예루살렘의 신전에 침입해 약탈을 일삼고, 유대인 포로들을 건설 현장으로 끌고 가서 강제 노역을 시킨 것도 모두 네부카드네자르의 재위 기간에 있었던 일이다. 하지만 흥망성쇠는 역사의 법칙인지라 이 지역에 새로운 권력자가 나타났다. 키루스 2세(Cyrus II, 재위 기원전 559~529), 곧 페르시아의 왕이다. 유대인은 키루스를 '구세주'로 불렀는데, 그의 패권 덕분에 바빌로니아의 포로 신세를 면했기 때문이다. 키루스는 바빌론을 파괴하지 않았다. 주민들을 학살하지도 않았다. 그는 그 도시를 있는 그대로 두고 싶어 했고, 오래오래 소유하고 싶어 했다.

페르시아인은 원래 이란의 고원 지대를 떠돌아다니며 천막을 치고 살던 유목민이었다. 이들의 인구와 세력은 점차 증가하기 시작했고(기원전 9세기의 점토판 문서는 메디아인과 페르시아인을 구분하고 있지만, 적국은 그들을 동일한 세력

208

으로 간주했다), 마침내 인더스 강에서 발칸 반도까지 영토가 확장됐다. 특정 민족이 그렇게 광대한 영토를 차지한 것은 전대미문의 일이었다. 사실상 세계 최초의 제국이었다.

기원전 700년경, 아케메네스Achaemenes가 아케메니드Achaemenid 왕조를 창업하고 영도력을 발휘하던 시기에 페르시아는 도약을 위한 발판을 마련했다. 이후 아케메니드 왕조는 키루스 재위 말년에 이르러 페르시아 만과 에게 해 사이에 있는 땅을 모두 장악했다. 그렇다면 키루스와 후대의 왕들은 이토록 광대한 영토를 어떻게 관리했을까?

키루스는 거의 단서를 남기지 않았다. 그는 바빌론에 끌려온 포로들을 고향으로 돌려보낼 만큼 인정 많은 정복자로 알려져 있는데, 이런 사실을 알려주는 것은 페르시아가 아닌 그리스, 이스라엘, 바빌로니아에서 작성된 자료뿐이다. 대체로 아케메니드 왕조는 각 지방의 통치권을 지방관satrap에게 위임하는 제도를 선호했고, 물론 지방관은 페르시아 대왕에게 충성을 바쳐야 했다. 그러면 대왕은 어디 있었을까? 키루스는 현재 이란의 남서부 시라즈Shiraz 광야의 오지, 즉 페르시아 유목민의 고향 땅을 제국의 기념비적 중심지로 삼았다. 그리하여 파사르가대Pasargadae에 궁전을 세우고 근처에 자신이 영면할 안식처를 마련했다. 하얀 대리석으로 만들어진 무덤은 계단식 기단과 박공지붕을 갖추고 지금도 폐허 위에 고즈넉이 남아 후세의 주목을 받는다. 그런데 또 다른 곳에도 제국의 기념비적 중심지가 생겼다. 그것은 키루스의 후손 중 하나가 거대한 제국을 더욱 적극적으로 관리하기 위해 노력한 결과였다.

그의 이름은 다리우스 1세Darius I, 또는 페르시아어로 '선善을 지킨다'는 뜻의 다라야바우시Darayavaush였다. 기원전 522년에 왕위에 오른 직후, 다리우스는 난관에 봉착했다: 왕위를 찬탈하려는 사람들이 있었고, 여러 지방에서 반란이 일어났으며, 지방관들은 독립할 기회를 노리고 있었다. 한마디로 위태로운 정국이었다.

다리우스는 뭔가 강력한 조치가 필요했다. 하지만 그의 정적을 무력으로 제압한다고 해서 모든 문제가 해결되는 건 아니었다. 향후 아무도 자신에게 반항할 마음을 품지 못하도록 만들어야 했다. 다리우스는 진실로 선을 수호하는 군주이며, 현명한 백성은 당연히 그를 믿고 섬길 것이라는 메시지를 널리 전파해야 했다. 하지만 그건 쉬운 일이 아니었다. 다리우스가 합병한 국가가 20개가 넘었고, 그가 다스리는 백성은 수백만 명이었다. 페르시아 제국에 속한 민족도 다양했고 언어도 다양했다. 의사소통이 제대로 이루어지지 않아서 구약성서(「창세기」 11장 1~9절)에 기록된 바벨탑 이야기 같은 일이 벌어질 가능성이 많았다. 집단의 구성원들이 서로 소통하고 이해하기 어려운 상황에서 다리우스는 어떻게 만민에게 자신의 의지를 표명했을까?

페르시아 제국 내에서 다양한 언어가 쓰이는 현실을 감안해 다리우스는 무엇을 선포할 때 으레 고대 페르시아어와 엘람어와 바빌로니아어를 병기했다. 그러나 문자에만 의존할 수는 없었는데, 당시 백성의 높은 문맹률을 고려하면 더욱 그랬다. 다리우스의 해결책은 예술이었다. 즉 '국제 언어'인 이미지를 썼다. 다리우스는 자신의 권위를 널리 알리는 기념물을 제국 내 전략적 요충지 곳곳에 세웠다. 페르시아 중앙에서 서쪽으로 가다가 비시툰(Bisitun 또는 Behistun)에 이르러 돌올하게 솟은 절벽의 벽면을 보면, 다리우스 집권 초기에 왕실에 위협이 되는 세력을 진압한 과정이 3개의 언어로 기록되어 있다. 그가 적을 물리치고 응징하는 모습을 보여주는 커다란 돋을새김도 있다(그림 75). 마치 정치사의 한 장면을 보여주기 위해 영구적으로 설치된 게시판 같다. 이것의 요지는 명료하다: 다리우스의 통치에 협조하라. 그렇지 않으면 혹독한 대가를 치를 것이다.

하지만 다리우스는 무자비한 독재자나 폭군처럼 보이고 싶어 하지 않았다. 이런저런 난관을 극복하고 대왕으로서 확고한 지위를 점한 후, 자신을 따르는 모든 백성을 이롭게 할 수 있는 정치 제도를 수립하는 데 관심을 쏟았다. 현재 다리

우스의 어떤 전기도 없지만, 그의 정책은 여러 비문에 뚜렷하게 남아 있다. 함무라비 법전의 대의를 염두에 둔 듯, 다리우스는 바람직한 왕도를 누차 강조했다. 그왕도란 이기심을 버리고 신의 뜻에 따라 자기가 맡은 의무를 성실히 수행하는 것이었다. 아케메니드 왕들이 대대로 그랬듯, 다리우스는 자신을 우주의 질서에 순응하는 목자나 관리자로 규정했다. 최상의 신은 아후라마즈다Ahuramazda로서 페르시아의 예언자 조로아스터(Zoroaster 또는 Zarathustra)가 계시한 신이었다. 다리우스의 궁전과 큰 접견실apadana이 있었던 수사에서 우리는 다음과 같은 글을 찾을 수 있다.

추악한 것들을 내가 아름답게 바꾸었다. 여러 나라가 혼란에 휩싸였고, 인간들은 서로 싸우고 있었다. 그래서 나는 아후라마즈다의 뜻을 받들어 그들이 서로 싸우지 않도록, 각자 제자리에서 편안히 살 수 있도록 만들었다. 나는 강자가 함부로 약자를 해치거나 죽이는 것을 결코 용납하지 않나니, 이는 만민이 경외하는 바이니라.

다리우스는 키루스가 파사르가대에 세운 궁전을 무시하지 않았다. 하지만 자신을 제국의 정점apex 대신 중심hub에 놓으려는 열망 때문에 새로운 상징적 구조물들이 필요했다. 수사도 그중의 한 예이지만, 더 웅장하고 더 잘 보존된 것은 페르세폴리스Persepolis다(그림 76).

페르세폴리스는 다리우스 후계자들(특히 그의 아들 크세르크세스Xerxes와 손자 아르타크세르크세스Artaxerxes)에 의해 훨씬 더 화려하게 꾸며졌지만, 여전히 다리우스의 정치적 야망을 드러낸다. 현저한 계단식 대지 위에 조성된 페르세폴리스는 넓고 비옥한 땅이지만, 도시도 아니었고 왕족의 주거지도 아니었다. 이곳에서 사람들이 장기간 거주한 흔적이 거의 없다. 사실상 페르세폴리스는 의례를 위

그림 75. 승리를 거둔 다리우스의 모습을 새긴 돋을새김. 비시툰 절벽, 기원전 500년경.

그림 76. 이란 남서부, 시라즈 근처의 비옥한 대지에 위치한 페르세폴리스의 현재 모습.

한 전시품showpiece 역할을 했다. 페르시아 제국의 신하들은 수시로 이곳에 모여 자신이 신하가 아니라 수혜자가 된 기분을 느꼈다. 매년 (오늘날 이란에서도 중요한 명절인) 페르시아 신년 축제를 맞아 다리우스는 제국 내의 각 민족을 대표하는 사절단을 초대했고, 그들은 이때 대왕을 알현했다. 사절단은 계단을 오르며 호화로운 접견실로 향했는데, 계단에는 그들을 초대한 다리우스의 온화하고 고귀한 뜻을 기리는 돋을새김이 늘어서 있었다. 여기에 등장하는 사절들은 총 23개 민족을 대표하며 각자 자기 민족의 전통 의상을 입고 있다. 예를 들면 스키타이Scythia 사람은 뾰족한 모자를 쓰고 있고, 인도 사람은 '도티dhoti'를 두르고 있다. 그들은 행복한 모습으로 행진하는데, 일부는 페르시아 호위병과 신하들의 안내를 받고 또 다른 사람들은 몸을 돌려 서로 이야기를 나누고 있다. 강압적인 분위기는 조금도 없다. 대왕 앞에 나아가며 비굴하게 굽실거리는 사람도 전혀 없다. 사실 페르세폴리스에 남아 있는 돋을새김을 보면, 페르시아 왕실의 근위병과 궁수들이 유난히 눈에 띄고 타지에서 온 사절들은 각자 대왕에게 진상할 공물을 들고 있다: 아라비아인은 단봉낙타, 리비아인은 얼룩영양, 이오니아에 사는 리디아인은 꽃병과 컵, 팔찌를 가지고 왔다. 이외에도 각 지방의 특산물을 바치는 사람이 수두룩하다. 하지만 여기에 표현된 것은 과중한 조세 부담이 아니라 존경심에 따른 행위다. 페르세폴리스에 새겨진 이미지는 이렇듯 방문객을 위협하지 않고 안심시키려는 의도가 담겨 있다(그림 77).

다리우스는 왕궁을 지을 때 거의 전적으로 외국의 전문 기술과 지식에 의존했다는 사실을 숨기지 않았다. 오히려 자신의 대제국에 복속된 외지에서 예술가를 모집하고 건축 자재와 장식품을 조달할 수 있는 능력을 자랑스러워했다. 수사를 위한 '기초 헌장'으로 알려진 점토판 문서는 이러한 사항을 조목조목 열거한다. 삼나무는 레바논, 티크는 인도, 황금은 박트리아Bactria, 은과 흑단은 이집트, 상아는 에티오피아에서 각각 들여왔다. 또 석공은 이오니아(페르시아가 정복한 소아시아

그림 77. 페르세폴리스의 계단 측벽에 있는 돌을새김. 연꽃을 든 메디아 사절단 행렬, 기원전 500~450년경.

연안 도시와 섬에 사는 그리스인이었을 가능성이 높다), 금 세공사는 이집트, 벽돌
공은 바빌로니아 출신이었다.

　물론 이렇게 다양한 분야의 장인들은 모두 하나같이 페르시아의 요구대로
일했다. 따라서 페르세폴리스에서 이룩한 결과가 어쩌면 흉하게 보일 수도 있다. 19
세기 말에 영국의 젊은이 조지 커즌George Curzon은 이런 악평을 늘어놓았다:

　페르세폴리스의 층진 기단 위를 거닐면, 계단에서 계단을 통해 계단으로
오르면, 조각으로 장식된 문간부터 조각이 있는 기둥을 따라 계속 같은 모습으
로 돌에 새겨져 지금도 엄숙히 움직이는 듯한 1200명의 사람들을 가만히 보고 있
노라면, 단조롭고 권태로운 느낌에 기가 막힌다. 모두 똑같고 또 똑같고 또다시
똑같다.

　커즌을 비롯한 당대 서구인들은 대부분 고대 그리스·로마 전통 안에서 교
육받았다. 즉 페르시아인은 무자비하고 사악한 폭도이자 유럽의 잠재적 침략자이
며, 이런 페르시아 대군에 맞서 그리스 전사들이 마라톤Marathon과 테르모필라이
Thermopylae에서 용감하게 싸웠다고 배웠다. 기원전 5세기, 특히 페르시아의 위협
에서 벗어난 것을 축하하기 위해 아테네에 파르테논 신전을 세웠던 시기의 그리스
예술과 비교하면 페르세폴리스의 장식물은 제약이 너무 많아 보인다. 원근감도 부
족하고 세부 묘사와 몸짓도 일정한 틀을 벗어나지 못한다. 왕의 형상을 나타내는
방식은 공식처럼 정해져 있는데, 왕좌에 앉은 왕, 신하들이 높이 떠받드는 왕, 정복
당한 적들을 굽어보는 왕, 제단 앞에 있는 왕, 공물을 받는 왕, 하인이 들고 있는 양
산의 그늘 속 왕을 포함해 딱 열 개가 보일 뿐이다. 페르세폴리스 접견실 외부의 벽
면에는 수백 명의 궁수 형상이 조각되어 있는데, 자세와 머리 모양 등의 외양이 모
두 대동소이하다. 왕의 행위를 통해 전개되는 이야기도 없고, 왕의 탄생이나 왕이

아후라마즈다와 맺은 신성한 관계에 관한 신화 예술도 없다. 하지만 여기서 단조로운 느낌이 든다고 불평할 수 있을까? 페르세폴리스가 의도한 시각적 점증 효과를 이해한다면 그럴 수 없을 것이다. 커즌 경도 스스로 이렇게 말했다. "모든 것은 반복을 조금도 부끄러워하지 않으며…… 화려한 복식을 갖춘 대왕, 그 존엄한 존재를 최대한 위엄 있고 당당하게 표현하기 위한 것이다."

페르세폴리스의 분위기는 방문객을 압도할 만했다. 다리우스와 후대의 왕들은 그들의 사후에도 아케메니드 왕조의 위대함을 과시하기 위해 자신들의 무덤을 신중하고 거창하게 장식했다. 이러한 몇몇 사례를 페르세폴리스 인근의 나크시 루스탐Naqsh-i-Rustam의 절벽에서 찾을 수 있다. 이들 양식도 대동소이하다. 그중 다리우스의 무덤 옆에 새겨진 문장은 왕의 선언문으로 우리가 어느 정도 예상할 수 있는 내용이다.

아후라마즈다의 가호 아래, 나는 정의와 친구가 된 사람이다…… 나는 강자가 약자에게 악행을 저지르는 것을 원하지 않는다…… 나는 간사한 사람을 친구로 여기지 않는다. 나는 성급하지 않다. 분노를 느끼며 어떤 일을 처리하더라도 나는 끝까지 이성을 잃지 않는다……

이와 더불어, 사람들이 아래에서 우러러볼 수 있는 위치에 돋을새김으로 깊게 조각된 형상은 제국 내의 여러 민족이 왕의 옥좌를 역시 행복하게 떠받치고 있는 모습을 보여준다. 왕은 손에 활을 들고 있는데, 이것은 그가 전장에서 보여준 유능함뿐만 아니라 균형과 통제 능력을 상징한다. 실제로 다리우스는 균형과 통제를 위대한 군주의 핵심 가치로 보았다.

이러한 상징이 정치적 로고인 양 다리우스는 자신의 초상을 궁수의 이미지로 만들어 작은 쇳조각에 찍어냈다. 이것은 천재적인 발상이었다.

인류 역사상 최초로 지도자가 동전에 등장했다. 작고 휴대하기 편하며 알아보기 쉬운 이 자기 홍보 매체는 제국을 구석구석 돌아다녔다. 그 어떤 방법으로도 실현하지 못한 일을 해낸 것이다.

다리우스는 기원전 486년에 생을 마쳤다. 몇 년 후, 그의 아들 크세르크세스는 아버지가 생전에 이루지 못한 숙원을 성취했다: 예전에 그리스 군대가 페르시아 국경을 넘어 아나톨리아 해안가 사르디스Sardis 지방의 삼나무 숲을 불태웠던 적이 있는데, 이의 복수를 마침내 크세르크세스가 했다. 그는 아테네의 아크로폴리스를 점령했고 '받은 만큼 돌려주기 위해' 아티카Attica 지방의 귀한 올리브나무 숲에 불을 질렀다. 이번에는 그리스가 이 치욕을 씻기 위해 복수를 다짐했다. 하지만 그리스는 민주제 혹은 군주제를 따르는 소규모의 많은 도시국가로 갈라져 있었고, 그들 중에서 복수를 감행할 만큼 강력한 왕이 나올 때까지는 100년 이상 기다려야 했다. 그리스의 이 '구세주'는 페르시아에 맞설 만한 군사력을 갖추어야 했고, 앞서 다리우스가 보여준 이미지의 막강한 힘을 귀중한 교훈으로 삼아야 했다.

'인간 중의 신' 알렉산더 대왕

기원전 330년, 페르세폴리스가 불탔다. 누가 고의로 그랬는지, 아니면 질탕한 술판이 벌어진 가운데 어쩌다 화재가 났는지 우리는 알지 못한다. 어쨌든 후세 사람들은 이 사건을, 전통적으로 알렉산더 대왕이라고 숭배되었던 당시 마케도니아 군주의 책임으로 돌린다. 알렉산더는 군대를 이끌고 12~13년 만에 페르시아 제국 전역과 그 너머까지 진출했다.

자고로 알렉산더는 뛰어난 병법가로 알려져 있다. 여기에 이의를 제기하는 사람은 거의 없다. 알렉산더에게 적대적인 기록조차도 그가 비범하고 진취적인 기

상의 인물이었다는 점을 부인하지 않으며, 지휘관으로서 물불을 가리지 않는 대담한 성격 덕분에 수많은 전쟁에서 승리를 거두었다고 설명한다. 오랜 세월 동안 알렉산더에 관한 이야기는 주로 앞장서서 돌격하는 군인이자 영웅이 펼치는 낭만적인 무용담이었다. 이것은 지금 할리우드에도 어울리는 이야기다. 하지만 최근 역사학자와 고고학자들의 연구 성과에 따라 대본이 수정되기 시작했다. 알렉산더는 여전히 저돌적인 젊은 장군이지만, 이제 중요한 두 가지 측면을 고려해 그의 '신화'를 다시 써야 한다. 첫째, 아케메니드 왕조가 이룩한 아시아 제국을 차지하려는 야심을 처음 품은 사람은 알렉산더가 아니라 그의 아버지였다. 따라서 알렉산더는 어린 시절부터 기존의 대외 정책을 실행하도록 '예정'되어 있었다. 둘째, 알렉산더는 한 인간으로서 강점이 분명히 있었지만, 이미지 제작과 확산이 그의 성공을 크게 뒷받침했다는 사실도 분명해졌다. 따라서 알렉산더가 '대왕'으로 불리는 현상은 권력의 기술the art of power이 아닌 예술의 힘the power of art에 관한 문제가 된다.

알렉산더는 무엇을 어떻게 했을까? 이 질문에 답하려면 우선 그의 조국 마케도니아를 주목해야 한다. 근래 이곳의 발굴 결과는 고대 마케도니아의 역사를 새롭게 조명하는 계기가 되었다.

마케도니아는 현재 그리스의 일부에 불과하지만, 알렉산더의 시대에는 작지만 독립된 왕국으로서 주변을 침략해 영토를 확장하고 있었다. 알렉산더의 아버지는 필립 2세Philip II였는데, 신격화된 영웅 헤라클레스의 후손이라고 자처하는 왕조의 왕이었다. 필립은 마케도니아 남쪽의 아테네와 스파르타를 비롯한 그리스의 여러 도시 국가와 전쟁을 벌였을 뿐만 아니라, 올림픽에 출전해 우승까지 차지했던 인물이다. 그는 아들의 교육을 당대 최고의 철학자 아리스토텔레스에게 맡겼다.

기원전 350년경 아리스토텔레스가 마케도니아에서 아카데미를 세운 장소는, 나오우사Naoussa의 포도주 생산 중심지 근처 이스보리아Isvoria에 있는 님파이움(Nymphaeum, 고대 그리스·로마에서 요정 님프를 기리기 위해 만든 성소—

옮긴이)으로 확인되었다. 요즘은 방문하는 사람이 거의 없어서 아주 쾌적한 곳이다. 층층 언덕 아래로 계단식 폭포가 세차게 흘러내리고, 울창한 떡갈나무와 호두나무 숲 속에 줄기둥과 보도가 있다. 시간이 멈춘 듯 평온한 분위기다. 어린 왕자 알렉산더가 이곳에서 스승에게 매우 엄한 훈육을 받았다는 사실이 얼른 믿기지 않는다. 아일랜드의 시인 예이츠W. B. Yeats가 쓴 시(1928년에 쓴 「어린 학생들 사이에서Among School Children」를 가리킴―옮긴이) 중에 이런 구절이 있다. "아리스토텔레스가 휘두른 가죽 채찍에/ 왕 중의 왕 볼기가 달아올랐네." 사실 우리는 알렉산더가 그 석학에게 무엇을 배웠는지 정확히 알지 못한다. 둘이 함께 호메로스의 『일리아스』를 읽었다는 것만 알 뿐이다. 아리스토텔레스가 플라톤에게 사사했다는 점을 단서로 추측하건대, 알렉산더는 대중 앞에서 자신의 우월성을 과시하는 일의 중요성을 배웠을 것이다. 플라톤은 『국가*The Republic*』라는 대화록에서 '철인왕哲人王'을 이상적인 통치자로 내세웠고, 아리스토텔레스는 『정치학*The Politics*』이라는 소책자를 통해 그보다 좀 더 현실적인 주장을 펼쳤다: 민주주의는 위압감을 최소화한 정치 제도로서 언젠가 널리 퍼질 것이다. 하지만 만일 군주제가 존속하는 곳이 있다면, 그 군주는 반드시 '인간 중의 신a god among men'으로 보여야 한다. 성공하는 왕은 모름지기 출중해야 한다. 백성들이 의심할 여지없이 월등해야 한다.

따라서 알렉산더는 어릴 때부터 '알렉산더 대왕'이 되기 위해 준비했던 셈이다. 고대 알렉산더 전기 작가들의 기록에 의하면, 알렉산더는 군대를 통솔하는 법을 배웠고, 또 (술기운을 빌려서라도) 담대해지는 훈련을 받았다. 호메로스의 작품 속에 등장하는 영웅 중에서 알렉산더가 가장 좋아했던 인물은 가장 사납고 변덕스러운 아킬레스였지만, 정작 자신은 보란 듯이 괴물을 때려잡은 신화적 이력의 소유자인 헤라클레스의 분신이라고 믿었다. 하지만 알렉산더처럼 왕성하게 활동하는 지도자라도 동시에 여러 곳에 있을 수는 없다. 항상 외국의 전장을 누비고 다니므로 국내의 만백성에게 '인간 중의 신'으로 보일 수 없다. 그렇다면 알렉산더는 그

'성스러운 존재'의 빈자리를 어떻게 메웠을까?

펠라Pella 근처에서 발견된 대리석 두상은 알렉산더가 왕세자이던 시절의 모습을 보여주는 것 같다(그림 78). 초롱초롱한 눈방울과 헝클어진 머리털의 혈기 방장한 청년의 얼굴이다. 이 '초상'이 제작된 시기는 알렉산더의 생전일까, 아니면 그의 다른 조각상이 대부분 그렇듯이 사후일까? 알렉산더의 이미지를 추적하는 사람들은 거듭거듭 이런 문제에 봉착한다. 알렉산더는 죽은 뒤에 우상처럼 숭배의 대상이 되어 수많은 초상이 만들어졌기 때문이다. 하지만 1978년에 마케도니아에서 발굴된 유적을 보면 알렉산더가 등극하기 전부터 독특한 이미지와 용모가 이미 정해져 있었다는 사실을 확인할 수 있다.

발굴 장소는 현재 테살로니키Thessaloniki 북서쪽에 있는 베로이아Veroia 라는 도시 근처에 위치한 베르기나Vergina였다. 고고학자 마놀리스 안드로니코스 Manolis Andronikos는 대단한 열정과 끈기로 베르기나의 유적 발굴을 주도했고, 이곳이 바로 고대 마케도니아의 수도였던 아이가이Aigai라고 확증했다. 이곳엔 왕족의 묘지도 있었는데, 안드로니코스의 발굴단은 여기서 알렉산더의 무덤을 찾을 거라고 기대하진 않았다(고대 기록에 의하면 이 영웅의 무덤이 이집트에 있다고 했는데, 정확한 장소는 미지로 남아 있다). 하지만 베르기나에는 고분이 많았고, 각 고분의 내부에 공들인 묘실chamber-tomb이 있었다. 묘실에는 기둥과 박공, 벽화도 있어서 마치 예배당 같았다. 약탈과 훼손을 방지하기 위해 그 위에 흙더미가 쌓여 있었지만, 발굴단이 실망할 정도로 대부분 오래전에 도굴된 상태였다. 하지만 곧바로 안드로니코스가 기대했던 위대한 마케도니아 왕의 무덤 하나가 고스란히 발견되었다.

처음으로 그 무덤의 둥근 지붕에 놓인 쐐기돌을 비틀어 연 사람은 안드로니코스였다. 내부의 여러 가지 물건이 그의 눈에 띄었다. 부서진 목재, 녹청이 낀 청동, 거뭇해진 은, 그리고 여전히 반짝이는 금. 특히 작은 황금 상자 하나가 눈

그림 78. 알렉산더 두상. 마케도니아 펠라 부근의 야니차Giannitsa, 기원전 300~270년경.

길을 끌었는데, 상자 뚜껑에는 마케도니아 왕실의 표상인 별 모양이 가득했다. 뚜껑을 열어 보니 까맣게 탄 인골이 차곡차곡 쌓여 있었다. 안드로니코스는 떨리는 손으로 뼈를 만지면서 이것이 알렉산더의 아버지 필립의 유해일지도 모른다고 생각했다.

당초 이 발견이 야기한 흥분 때문에 무덤 바닥에 흩어져 있던 작은 상아 파편들은 주목받지 못했다. 이 파편들은 주로 공식 연회에 쓰인 길고 화려한 의자 kline를 장식했던 조각상의 일부였다. 그중에서 아주 정교하고 세밀하게 조각된 머리와 몸통 부분들을 자세히 살펴보면, 이들은 의자의 한 면을 따라 배치된 사냥 장면의 일부였다. 두상이 자그마하고 한집안의 인물들이어서 그런지 서로 닮은 구석이 있지만, 각자 뚜렷한 개성을 잃지 않았다. 말을 타고 있는 젊은 사냥꾼들 중에서 적어도 한 명은 분명히 알렉산더였다. 아치 모양의 눈썹, 어딘가를 올려다보는 시선과 '그윽한' 표정, 한쪽으로 살짝 기울인 얼굴(그림 79). 이는 고대의 작가와 예술가들이 알렉산더의 모습을 묘사할 때 빠뜨리지 않았던 특징이다.

오늘날 베르기나에 있는 박물관에 가면 이 상아 조각상의 일부를 볼 수 있는데, 같은 전시실에 있는 금세공 화환이 워낙 현란해서 이 조그만 알렉산더 초상의 역사적 중요성을 간과하기 쉽다. 가장 중요한 점은 그것이 제작된 시기다. 필립은 기원전 336년에 베르기나에서 암살되었으므로, 그의 무덤 속에 있던 화려한 부장품과 왕실의 위엄을 상징하는 각종 장식은 그해나 더 이전에 만들어진 것이다. 앞서 언급한 의자의 사냥 장면에도 필립이 등장한다. 수염이 있고, 매부리코와 오른쪽 눈에 화살을 맞아서 생긴 흉터도 보인다. 정말 실물처럼 보이도록 표현했다. 젊은 알렉산더의 얼굴 역시 실물과 같을 것이다. 그렇지만 거기에는 분명 어떤 표정이 서려 있고, 특정한 포즈를 취하며 자태를 뽐내고 있다. 이것이 바로 알렉산더를 위한 이미지다. 그의 짧은 일생 내내, 그리고 사후에도 줄곧 사용된 이미지다.

이런 이미지의 형성에 아리스토텔레스가 어떤 영향을 미쳤을까? 그랬을 가

그림 79. 베르기나에서 발견된 상아 조각상 파편, 기원전 336년경. 젊은 알렉산더의 모습으로 추정된다.

능성이 높다. 그 철학자의 다양한 과학적 관심을 반영한 기록 중에 관상학이라는 주제가 있기 때문이다. 아리스토텔레스는 인체의 특징, 특히 얼굴의 생김새야말로 개성을 나타내는 확실한 지표라고 생각했다. 그 얼굴이 동물과 닮았다면 더욱 확실했다. 예를 들어 어떤 남자가 사자와 닮은 부분이 있다면, 가령 황갈색 머리털이 덥수룩하게 자랐다면 용맹한 성격일 것이다.

어쨌든 알렉산더를 위해 정해진 용모는 일관성을 유지했다. 총기 있는 눈동자와 긴 눈썹, 약간 찌푸린 눈살, 그 위로 숱이 많은 머리카락이 갈기처럼 뒤로 젖혀져 있고, 언제나 왕의 머리가 목 위에 비뚜름히 얹혀서 먼 하늘을 응시하는 듯했다. 실제로 알렉산더 자신이 이런 모습을 어느 정도로 꾸몄는지 우리는 알 수가 없다. 다만 알렉산더에 관한 많은 기록이 증언하듯, 그를 직접 만난 사람들은 그의 모습에 감동을 받았다. 그 모습이 예상을 벗어나지 않는 경우에도 마찬가지였다. (알렉산더가 머리카락을 더욱 사자 갈기처럼 보이게 하려고 금가루를 뿌렸다는 소문도 있었다.) 자신의 이미지를 한결같이 유지하기 위해 분명히 알렉산더는 신경을 썼다. 플루타르코스Plutarchos가 쓴 전기에 의하면, 알렉산더는 세 명의 이미지 전문가를 수행원으로 대동했으며, 그들은 각자 전문 분야가 있었다. 조각가 리시푸스Lysippus, 화가 아펠레스Apelles, 보석 세공사 피르고텔레스Pyrgoteles가 그들이다. 그중에서 세 번째 예술가가 알렉산더의 두상을 화폐에 새기는 작업을 담당했을지도 모른다(그림 80). 이전의 다리우스처럼 알렉산더도 주화로써 메시지를 아주 효과적으로 전파할 수 있다는 것을 알고 있었다. 심지어 제국 내에서 주화가 일상적으로 통용되지 않았던 곳, 예를 들면 현재 아프가니스탄에 속하는 아라코시아Arachosia에도 효과가 미쳤다.

알렉산더가 창조한 역사적 환경을 우리는 보통 '헬레니즘 세계'라고 부른다. 그곳에서 그리스어는 편리한 의사소통 수단이 되었고, 알렉산더가 지나간 곳마다 그리스 문화가 흘러들었다(그 덕분에 아리스토텔레스의 가르침이 아프가니스탄까

지 전해졌다). 그래도 알렉산더의 야심 찬 눈은 계속 동방을 주시했다. 만약 그가 아시아의 지배자가 되려고 했다면, 신성한 왕을 섬기는 아시아 곳곳의 다양한 전통을 수용하는 편이 더 나았을 것이다. 실제로 알렉산더는 그렇게 했다. 그러나 그리스의 전기 작가들은 이를 다른 시각으로 바라보며 알렉산더가 야만인과 타협했다고 생각했다. 하지만 그런 시각으로 보아도 그리스 신화 속의 신과 알렉산더의 유사성은 분명했다. 평소 알렉산더는 자신이 헤라클레스의 후손이라고 주장했으므로(헤라클레스는 사자 머리 가죽을 즐겨 씁니다-옮긴이) 사자의 머리 가죽을 쓰고 다닌 영웅과 비슷한 행색으로 활보하는 것이 걸맞게 보였다. 또 금발을 휘날리며 다니는 알렉산더를 보면서 사람들은 태양신 헬리오스Helios를 떠올리기도 했다.

　　알렉산더를 재현한 고대의 이미지들 중에서 '알렉산더 모자이크'만큼 전략적 중요성을 명명백백하게 드러내는 작품도 없을 것이다. 이 작품은 알렉산더가 페르시아 군대와 싸워서 거둔 몇 차례 승리 중 하나를 기념하는 대형 그림을 로마 시대에 모자이크로 옮긴 것이다(그림 81). 현재 원작은 전해지지 않지만 모자이크는 훌륭한 역작으로 남아 있다. 알렉산더가 말을 몰고 한창 전투가 벌어지는 곳으로 돌격한다. 이 와중에 투구를 쓰지 않고 싸우는 사람은 그뿐이다. 무척 용감한 행동을 뜻하는 요즘 말로 하자면, 알렉산더는 '자신의 안전을 조금도 돌보지 않고' 달려들어 기다란 창으로 적의 몸통을 꿰뚫었다. 하지만 알렉산더의 눈은 저 뒤편의 페르시아 왕을 주시하고 있다. 이 왕이 곧 아케메니드 왕조의 마지막 왕인 다리우스 3세다. 다리우스의 얼굴에 당황한 표정이 역력하다. 다리우스는 급히 전차를 돌려 이곳을 빠져나가려고 한다. 페르시아 병사들은 자신들의 우두머리가 당황하자 혹은 늠름한 알렉산더를 목격하고 어쩔 줄을 몰라 하며 오합지졸이 되었다. 이제 우리는 왜 알렉산더의 투구가 없는지 알 수 있다. 알렉산더의 얼굴과 힘차게 나부끼는 머리는 공포의 대상이었다(그림 82). 만약 사람이 겉모습만으로 누군가를 죽일 수 있다면, 이글거리는 눈빛과 결기 있는 표정의 알렉산더는 그 자체로 대량 살

그림 81. 로마 시대의 모자이크 「이수스
전투Battle of Issus」, 폼페이. 원작은 기원전
4세기에 그리스에서 제작된 그림이었다.

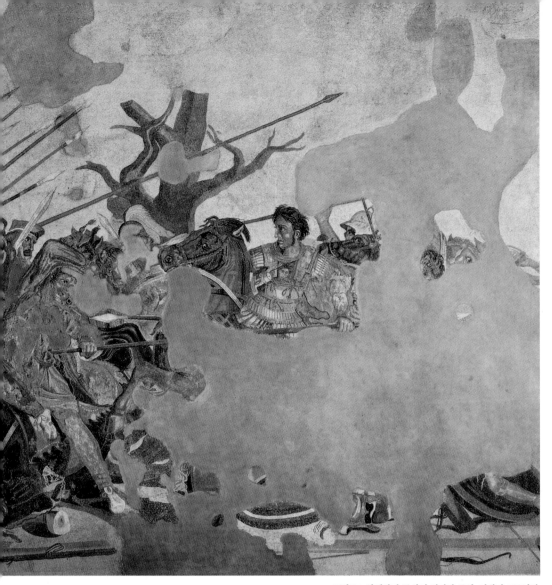

그림 80. 알렉산더 두상이 새겨진 주화, 기원전 300년경.

그림 82. 「이수스 전투」중 알렉산더 일부.

상 무기인 셈이다.

　　알렉산더는 기원전 323년, 불과 30대 초반에 바빌론에서 죽었다. 한때 함무라비와 네부카드네자르의 본거지였던 바빌론은 알렉산더가 건설한 대제국의 수도가 되어 그가 정복한 어떤 도시보다 더 번성할 수 있었지만, 그런 일은 일어나지 않았다. 알렉산더의 제국은 급속히 붕괴되었다. 그를 따랐던 마케도니아 출신 장군들이 자신들의 우두머리가 요절할 당시에 각자 맡고 있던 지역을 중심으로 분열했다. 하지만 그들이 어디에 있었든, 알렉산더의 '후계자'라고 자처하는 한 알렉산더의 이미지를 무시할 수 없었다. 세력을 강화하고 정당화하려면, 알렉산더가 반신반인半神半人의 이미지로 구축해놓은 권위에 의지할 수밖에 없었다. 따라서 알렉산더의 이미지는 부적talisman이었다. 알렉산더의 모습이 발산하는 카리스마는 그가 죽은 뒤에도 시들지 않았다. 도리어 그를 세계인의 집단 기억 속에 '알렉산더 대왕'으로 각인시켰다.

아우구스투스, 예술과 여론 조성

　　이집트에서 알렉산더는 기원전 332년에 파라오로 등극했고, 이후 알렉산드리아를 건설해 수도로 삼았다. 알렉산더가 죽었을 때, 부관이었던 프톨레마이오스는 즉시 이집트에서 프톨레마이오스 1세Ptolemaeos I로 즉위했다. 나중에는 이집트의 구세주soter로 추앙받는 인물이 되었다. 프톨레마이오스는 몸이 좀 뚱뚱한 편이었는데, 권력 기반을 다지기 위해 자신보다 훨씬 매력적인 알렉산더의 이미지에 기꺼이 편승했다. 결과는 좋았다. 프톨레마이오스 왕조는 수백 년 동안 지속했고, 알렉산드리아는 무역과 예술, 학문과 체육의 중심지로 번성했다. 그런데 프톨레마이오스 왕조에서 제일 유명한 왕은 공교롭게도 마지막 왕이었던 클레오파트라 7세

과대망상으로 후퇴하다

전설에 의하면, 알렉산더는 온 세상의 지배자가 되고 싶어 했다. 하지만 부하들의 야심은 그보다 작았던 것 같다. 이런 야심의 차이가 크게 불거진 적이 있다. 아시아 쪽으로 행군한 지 어언 10년, 알렉산더의 군대는 인도 펀자브Punjab 지방에 있는 베아스Beas 강변에 이르렀다. 비가 많이 와서 강물이 불어나 있었다. 지금까지 그들은 동쪽으로 약 1만 8천 킬로미터를 행군하면서 도중에 흑해 연안, 소아시아, 이집트, 아라비아, 메소포타미아, 페르시아, 박트리아 등을 정복했다. 이제 알렉산더는 그 급류를 건너 갠지스 강 유역의 평야로 진출할 참이었다. 그런데 휘하의 장군들이 가고 싶어 하지 않았다. 게다가 병사들은 지칠 대로 지쳐서 모두 고향을 그리워하고 있었다. 지위 고하를 막론하고 그들은 더 이상 나아가지 않겠다고 말했다.

뜻밖에 명령 불복종 사태가 일어났다. 알렉산더의 전기는 이때 알렉산더가 보였던 반응을 알려준다. 세계를 지배하려는 꿈이 좌절된 순간, 알렉산더는 깊은 실의에 빠져 묵묵히 지냈다. 그렇게 이틀이 지났다. 드디어 알렉산더가 천막 밖으로 나와 입을 열었다. 알렉산더는 자신의 군대가 한계에 도달했다는 점을 인정했다. 이제 그만 돌아가자고 했다. 하지만 그 전에 전군이 수행할 특별 임무가 있었다.

알렉산더는 전쟁에 지친 군사들을 12개 조로 나누었다. 각 조는 그리스 올림포스Olympus 산에 사는 신을 위해, 지금까지 그들을 보살펴 준 은혜에 대한 보답으로 제단을 만들어야 했다. 그런데 이 제단의 크기가 보통(대략 허리 높이까지 오는 것)이 아니었다. 커다란 탑과 비슷했다. 또한 그들은 가짜 야영지를 조성했는데, 실지로 사용한 야영지보다 세 배 정도 더 크게 만들고 그 둘레에 넓고 깊은 도랑을 팠다. 대규모 막사도 지었다. 막사 안의 침대와 급식 시설도 모두 초대형이었다. 게다가 갑옷과 투구 및 각종 장비를 거대하게 제작해 여기저기 흩어 놓았다. 이곳에 거인 부대가 야영했던 것처럼 보여야 했기 때문이다. 저 눈앞의 강을 작은 개울 건너듯 쉽게 통과할 만한 거인들이 머문 자리처럼 보여야 했다. 언젠가 현지 사람들이 이 버려진 '전초 기지'를 발견했을 때, 여기서 살던 초인적superhuman 병사들이 더 이상 전진하지 않아 천만다행이라고 생각하도록 말이다.

Cleopatra VII다.

클레오파트라가 집권하던 시절에 이집트의 상황은 좋지 않았다. 도저히 멈출 것 같지 않은 로마 제국의 '전쟁 기계'가 마케도니아를 포함한 지중해 동부 지역의 대부분을 석권한 상태였다. 기원전 9세기에는 티베르 강변 언덕에 그저 오두막집 몇 채의 보잘것없던 로마가 제국의 중심지로 발전하면서, 이제 기원전 1세기에는 페르시아나 마케도니아보다 더 큰 제국을 이루었다. 이러한 국제 정세 속에서 클레오파트라의 관능미를 이용한 외교는 잠시 성공하는 듯 보였다. 한 로마 장군(율리우스 카이사르)은 클레오파트라에게 자신의 아이를 낳게 했고, 또 다른 장군(마르쿠스 안토니우스Marcus Antonius)은 그녀의 반려자로 지속적인 동맹 관계를 유지하며 알렉산드리아를 위해 수도 로마를 포기하겠다고 약속했다. 하지만 클레오파트라의 매력도 젊고 패기만만한 한 정치가 앞에서는 무용지물이었다. 그 정치가는 결국 이집트를 장악해 특별히 자신의 속주로 삼았다. 그의 이름은 옥타비아누스Octavianus, 곧 로마 제국의 초대 황제 아우구스투스(Augustus, 재위 기원전 27~기원후 14)다.

아우구스투스라는 이름은 '존경을 받는' 또는 '경외심을 불러일으키는'이라는 의미를 담고 있다. 옥타비아누스가 아우구스투스로 개명한 것은 자신을 '동등한 사람들 중의 제1인자primus inter pares'로 만들기 위한 계산적 선택이었다. 그는 종신토록 이런 역설적인 지위를 누렸을 뿐만 아니라 이것이 엄연한 정치 제도로 정착해 수백 년 동안 지속할 수 있는 기틀을 마련했다. '아우구스투스'는 공경과 경의를 뜻하는 이름으로, 권력을 잡아 행사하는 일이 이 이름을 소유한 사람의 천직이라는 것을 암시했다. 더 나아가 로마인이 섬기는 모든 신과 조상의 혼령이 아우구스투스와 그의 명분을 지지한다는 논리까지 함축했다.

다리우스와 알렉산더 시대 이후의 군주들도 백성 앞에서 구세주처럼 보이려고 노력했다. 그러나 아우구스투스는 훨씬 더 미묘한 상황 속에서 권위를 유지해

야 했다. 아우구스투스는 반反군주제 역사를 자랑스러워하는 명색이 공화정의 수장이었다. 권력이란 한 개인이 소유할 수 없는 권리, 즉 공공의 것res publica이었다. 다리우스와 달리, 아우구스투스는 왕이라고 으스댈 수 없었다. 그러면 암살당하기 십상이었다. 또 알렉산더와 달리, 최전선에서 군대를 통솔하며 생긴 카리스마도 없었다. 이는 아우구스투스의 군사적 역량이 부족한 탓도 있었지만, 국내외에서 수십 년간 계속된 전쟁으로 자신의 동포들이 지쳐 있다는 것을 간파했기 때문이다. 그래서 아우구스투스는 환상을 창조하는 천재성을 발휘한다. 최고의 군사적 업적을 통해 더 이상 전쟁이 없는 것처럼 보이도록 하고, 한 국가의 군주가 누릴 수 있는 온갖 독재 권력을 휘두르는 동시에 로마의 유서 깊은 공화제 전통을 수호하는 것처럼 보이도록 말이다.

이렇게 환상을 창조하는 과정을 우리는 '스핀spin'이라 부른다. 현실을 비튼다는 뜻이다. 이와 더불어 '프로파간다propaganda'라는 단어가 쓰이는 경우도 있다. 하지만 라틴어 동사 propagare(원예 식물을 '번식시키다'라는 의미)에서 파생한 이 단어는 본래 가톨릭의 선교 활동을 의미했으며, 근대에는 주로 전체주의 국가가 섣불리 대중을 세뇌하려고 벌이는 일을 가리킨다. 사실 고대에는 아우구스투스의 은밀한 전제 정치를 일컫는 용어가 없었다. 돌이켜 보면 '여론 조성'이 가장 적당한 말인 듯싶다. 하여간 이는 사람들의 마음을 움직여서(특정한 심리적 반응을 유도해서) 성공을 거두었고, 이것의 원리는 오늘날 대중 광고 기법에도 적용되고 있다. 이미지의 힘을 아우구스투스만큼 명확히 이해하고 능란하게 조작한 통치자는 전무후무하다고 해도 과언이 아니다.

아우구스투스의 능력을 확실하게 파악하려면, 우리는 우선 당대의 정치적 배경을 회고해봐야 한다.

로마 공화정은 기원전 6세기 말부터 시작됐다. 민심을 잃은 에트루리아Etruria 왕조의 타르퀴니우스Tarquinius가 추방당한 직후였다. 이때 성립된 복잡

한 헌법의 기본 원리는 간단하다. 통치권imperium을 한 사람이 독점하지 않고 두 명의 집정관consul이 일정 기간 공유하며, 집정관은 원로원 의원(senator, 직역하면 시민 중 연장자)들의 신임을 얻어야 했다. 하지만 국가 비상시에는 한 명의 집권자를 임시로 선임해 '국정을 돌보도록' 허용하는 규정이 애초부터 포함되어 있었다. 이러한 가능성이 야기하는 정치적 긴장감은 기원전 1세기(로마 군대가 이탈리아 반도를 넘어 훨씬 먼 지역까지 정복하던 시기)에 특히 고조되었고, 술라Sulla와 폼페이우스Pompeius를 비롯한 장군들은 공화제의 원칙res publica을 공공연히 업신여겼다. 또 다른 명장 율리우스 카이사르가 기원전 44년에 종신 집권자dictator perpetuus를 자처하고 나섰을 때, 긴장감은 최고조에 이르렀다. 카이사르는 자애로운 통치자가 되려고 노력했지만, 그 자애로운 행동마저 자신의 전제 권력을 부각시킬 뿐이었다. 결국 기원전 44년 3월 15일, 브루투스Brutus와 카시우스Cassius를 위시한 귀족 일파는 굳은 신념에 따라 카이사르를 암살했다. 그들은 카이사르라는 인간 자체를 미워하진 않았다. 다만 카이사르가 군주처럼 행세하는 모습이 그들을 격분시켰다. 카이사르의 두상이 새겨진 동전, 또는 신전이나 공공장소에 전시된 조각상 등등…… 이런 식으로 권력을 지나치게 과시하는 것은 상당히 위험하다는 사실이 분명해졌다. 카이사르의 종손이었던 옥타비아누스는 이 사실을 누구보다도 확실하게 깨달았을 것이다. 왜냐하면 옥타비아누스는 카이사르의 유언에 따라 카이사르의 양자이자 후계자가 되었기 때문이다. 옥타비아누스는 자신의 이름에 양아버지의 이름을 덧붙였고, 이후 '카이사르'는 모든 로마 황제의 칭호로 쓰였다. 이제 젊은 옥타비아누스 카이사르(훗날 아우구스투스)는 율리우스 카이사르처럼 최후를 맞지 않으면서 권력을 장악할 수 있는 방법을 찾아야 했다.

옥타비아누스/아우구스투스가 정계의 전면에 등장하는 과정은 참으로 극적이다. 셰익스피어의 작품 속 줄거리, 즉 율리우스 카이사르가 암살된 과정, 로마의 공화정을 위한다는 명분으로 카이사르를 습격한 무리가 대중의 지지를 얻는 데

실패한 과정의 이야기는 대체로 정확하다. 옥타비아누스와 레피두스Lepidus, 마르쿠스 안토니우스가 어색한 연합을 결성해 이른바 삼두정치를 이끌며 우선 카이사르의 죽음에 대해 복수를 결행한 후 자중지란을 일으키는 과정의 이야기도 정확한 편이다. 세 사람 중에서 레피두스가 제일 먼저 낙오했다. 옥타비아누스와 안토니우스의 최후 결전은 기원전 31년 9월, 그리스 북서쪽에 있는 악티움Actium 근해에서 벌어졌다. 셰익스피어의 비극『안토니우스와 클레오파트라』를 보아도 알 수 있듯이, 이 전투의 결과를 옥타비아누스의 승리라고 말하기는 어렵다. 안토니우스가 스스로 퇴각했거나 승부에 무관심했다고 말하는 편이 더 정확하다. 안토니우스는 사랑하는 클레오파트라와 함께 배를 타고 그냥 떠나버렸다. 그러자 옥타비아누스가 이집트까지 추격했고 결국 궁지에 몰려 그들은 자살을 선택했다.

안토니우스와 클레오파트라의 입장에서 보면 악티움의 실상은 슬프고 낭만적이다. 하지만 옥타비아누스는 나름대로 환상을 창조했다. 악티움 해전은 중대한 역사적 사건이며, 교전 장소가 내려다보이는 곳에 서 있던 아폴로 신전의 도움을 받아 옥타비아누스가 승리를 거두었다. 악티움 근처의 해안가 마을은 니코폴리스(Nikopolis, 승리 도시)가 되었고, 여기에 승전 기념물이 세워졌다. 고고학자들은 이 기념물의 정교한 장식을 최근에야 알았다. 로마의 시인들은 악티움 해전의 승리를 새로운 시대의 여명에 비유하며 찬양했다. 이제 내분은 끝났다. 드디어 로마는 번영과 평화를 구가하며 천하를 호령하기 시작했다.

기원전 27년, 로마 원로원은 헌정 사상 전례 없는 큰 권한을 '악티움의 승자'에게 부여했고, 이때 옥타비아누스는 공식적으로 아우구스투스가 되었다. 그의 개명은 곧 정체성 변화로 이어졌고, 이 변화는 확연히 나타났다. 일단 막강한 권력을 장악하자, 옥타비아누스는 권력을 뽐내는 인상을 주지 않으려고 신경을 썼다. 옥타비아누스의 초상이 이런 사실을 잘 반영한다. 현재 바티칸 궁전의 안뜰에 있는 커다란 옥타비아누스 두상은 쟁쟁한 청년의 모습으로 더부룩한 머리털과 약간 위

쪽을 향한 얼굴 및 시선이 자못 알렉산더를 닮았다(그림 83). 이것은 아우구스투스라는 이름과 어울리지 않는 이미지다. 로마 공화국의 이상을 여전히 아끼며 고수하려는 사람들을 적대시할 것 같은 빛나는 구세주의 이미지다. 그래서 아우구스투스는 새로운 양식의 초상을 주문했다. 위엄 있되 거만하지 않고, 엄격하지만 잘생겼으며, 무거운 책임감으로 진중하되 활력이 있고, 나이 들어 보이지 않게 말이다(그림 84). 아우구스투스의 이미지는 이렇게 정해졌다. 그리고 아우구스투스의 오랜 통치 기간 내내 예술가들은 이 이미지를 충실히 반복해서 생산했다. 기원후 14년에 그가 77세로 생을 마감할 때까지.

아우구스투스는 로마 공화국 체제에서 생긴 많은 관직을 그대로 유지했는데, 이는 정치적 술수였다. 아우구스투스는 기존의 여러 관직을 자신이 직접 차지하거나, 관직에 임명된 사람들을 자신이 통제할 수 있도록 관리했다. 이것은 실로 혁명과 다름없는 변화였지만, 결코 그렇게 노골적으로 이루어지지 않았다. '공화국 부활res publica restituta'이라는 표어가 등장했고, 부활의 명분은 신성불가침이었다. 아우구스투스는 기원전 12년에 스스로 최고 제사장pontifex maximus이라는 요직을 차지했다. 참으로 아우구스투스다운 결정이었다. 게다가 최고 제사장처럼 보이는 토가와 베일을 걸치고 희생제를 올리는 조각상을 세웠는데, 이 또한 참으로 그다운 결정이었다. 훗날 아우구스투스는 자신이 이룬 업적을 기록할 때, 황폐해진 수많은 신전과 성소를 복구하고 부흥시켰다는 점을 특별히 부각했다. 아우구스투스 시대의 평화는 이런 맥락에서 그가 하늘에 계신 신에게 간구해 얻은 축복이었다.

아우구스투스 시대의 평화, 즉 팍스 아우구스타pax Augusta는 아우구스투스가 추구했던 이상이었다. 그는 자신의 이상을 위한 평화 제단Altar of Augustan Peace도 세웠다. 이것이 세워진 곳은 로마 시내로 통하는 플라미니아 가도Via Flaminia 끝에 위치한 관문 옆이다. 이 제단의 주요 돋을새김 행렬을 보면 아우

그림 84. '덜 빛나 보이는' 아우구스투스 두상, 기원전 25년경.

그림 83. 바티칸 궁전 안뜰에 있는 커다란 옥타비아누스 두상, 기원전 30년경.

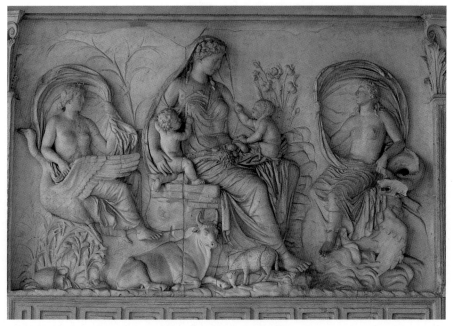

그림 85. 아우구스투스 평화 제단의 돋을새김 일부, 로마, 기원전 13~9년.

구스투스는 자신의 통치를 지지하는 로마의 명망 있는 인사들과 함께 있는데, 그들보다 약간 더 도드라져 보일 뿐이다. 아우구스투스는 원수princeps이자 총사령관imperator임에도 불구하고, 그들 중의 일부로 보인다. 이외에 제단에 덧붙은 장식은 아우구스투스의 치세가 이룩한 황금시대를 우아하게 상징한다. 엄마 같은 여인이 통통하고 귀여운 아기들과 함께 앉아 있고, 평온한 가축과 풍요의 뿔(cornucopia, 본래 그리스 신화에서 어린 제우스에게 젖을 먹인 염소의 뿔을 의미한다. 조각이나 회화에서는 주로 꽃과 과일이 담긴 원추형 뿔로 표현됨―옮긴이)도 있다(그림 85). 산들바람이 불어와 백조의 등에 살며시 닿는다. 아우구스투스가 수도 로마에서 정치적 난국을 타개한 덕분에 전국 각지의 시골이 신화적·태곳적 풍요를 되찾은 듯하다.

 아우구스투스가 대중을 설득하기 위해 사용한 이미지의 예는 너무 방대해서 여기에 다 소개할 수 없다. 대중 설득을 위한 도안scheme에 기여한 건축가, 화가, 조각가, 장인들의 이름도 알 수 없다. 그러나 도안이 있었다는 것만은 분명하다. 아우구스투스의 이미지와 그것을 구현한 매체는 아주 다양하지만 전하는 메시지는 한결같았기 때문이다. 예를 들면, 평화 제단을 꽃무늬로 한껏 장식한 사람들은 당대의 많은 화가들이 아우구스투스의 아내 리비아 소유의 별장에 있는 프레스코 벽화의 사례처럼(5장, 169~171쪽 참조) 벽화에 무성한 초목을 그린다는 사실을 확실히 의식하고 있었다. 또 아우구스투스가 살았던 팔라티누스 언덕Mons Palatinus, 즉 전설적인 로마의 창건자 로물루스Romulus의 오두막집이 있었다고 알려진 곳 부근에 '유적 탐방로'를 만들 때에도, 로마 시내 중심부에 아우구스투스 포럼Forum을 신설할 때에도, 야만인을 너그럽게 대하는 황제의 모습을 은잔에 새길 때에도 아우구스투스 형상을 제작하는 사람들은 한마음으로 일했다. 달리 표현하자면 그들은 모두 '동일한 찬송가 악보를 보면서 노래했다'.

 이와 관련된 문헌도 남아 있다. 아우구스투스와 부유한 친구들, 특히 가이

우스 마에케나스Gaius Maecenas의 후원 아래 창작된 문학은 아우구스투스 시대의 예술과 건축처럼 세련된 양식을 보이며 비슷한 메시지를 전달한다. 시인 오비디우스Ovidius는 황제의 비위를 건드려서 처량하게 귀양살이를 했지만, 베르길리우스와 호라티우스, 프로페르티우스Propertius 같은 시인들은 아우구스투스의 통치를 정교하고 각별하게, 때로는 완곡하게 찬양하는 방법들을 찾아냈다. 아우구스투스는 금이나 은으로 자신의 거대한 조각상을 만들고 싶어 하지 않았던 것처럼, 시인의 노골적 아첨도 반기지 않았다. 한편, 리비우스Livius의 역사서와 스트라본Strabon의 지리서는 당대의 주요 저작으로서 아우구스투스가 실현한 '계시'에 따라 로마가 세계 무대에 '등장'했다는 여론을 조성하는 데 일조했다. 로물루스가 티베르 강변에 소박한 보금자리를 마련했을 때부터, 아니 전설적인 영웅 아이네이아스가 트로이를 떠났을 때부터 로마는 오직 영광의 시대를 향해 매진한 듯이 보였다. 국부Pater Patriae로 추앙받는 아우구스투스의 시대였다.

아우구스투스 인물상은 로마 제국 전역에 걸쳐 300개 이상 남아 있다. 이 중에서 인물의 섬세한 정치적 상징성을 가장 풍부하게 보여주는 것은 '프리마 포르타 아우구스투스Prima Porta Augustus'로 알려진 전신상이다(그림 88). 언뜻 보면 장군이 오른손을 치켜들고 군대를 막 사열하려는 모습 같다. 원래 이 대리석 조각상은 채색되어 있었는데, 아우구스투스는 총사령관을 상징하는 자줏빛 망토를 걸치고 있었다. 하지만 곧바로 우리는 이것이 진짜 장군의 모습이 아니라는 사실을 깨닫게 된다. 아우구스투스는 맨발로 서 있다. 그가 취한 자세와 몸에 나타난 근육은 고대 그리스의 운동 경기에서 우승한 선수의 조각상을 방불케 한다. 좀 더 구체적으로 말하면, 폴리클레이토스의 '창을 든 사람'과 흡사하다(91쪽, 그림 31 참조). 발치에는 돌고래 한 마리가 있고, 그 위에 작은 에로스Eros 혹은 큐피드Cupid가 걸터앉아 있다. 이는 아우구스투스가 신의 후예라는 믿음, 즉 그가 속한 율리우스 가문이 사랑의 여신 비너스로부터 (아이네이아스를 거쳐) 내려온 후손이라는 신념

을 은근히 드러낸다. 이렇게 이 조각상은 특이한 방법으로 권위를 표현한다. 여기서 아우구스투스는 단순히 총사령관이 아니다. 그렇다면 이것은 대체 무엇을 기념하는 조각상일까?

정답은 갑옷 상의의 전면 장식에 있다(그림 89). 이 인물상의 중앙부, 즉 배꼽 바로 위에 돋을새김된 장면은 역사적 사건을 상기시킨다. 두 사람이 만나고 있다. 한 사람은 로마 군복을 입었고, 맞은편 사람은 옷차림과 수염을 보면 알 수 있듯이 동방 사람이다. 둘은 무언가를 주고받고 있다. 그것은 로마 군단의 기치이자 '토템'으로서, 로마 군대의 주요 부대가 출전할 때 상징과 집결 표지로서 지녔던 것이다. 이런 기를 적에게 빼앗기는 것은 참패를 의미했다. 아우구스투스가 집권하기 수십 년 전, 로마 군대는 동방의 카르헤(Carrhae 또는 Harran)에서 실제로 그런 참패를 당했다. 그들의 기를 빼앗은 '야만족'은 수염을 기른 파르티아Parthia 병사들이었다. 파르티아는 한때 다리우스와 알렉산더가 차례로 지배했던 지역을 차지했고, 마르쿠스 안토니우스가 로마군의 기를 되찾기 위해 군대를 이끌고 쳐들어왔을 때 이를 격퇴한 적도 있었다. 그때도 수많은 로마 병사가 목숨을 잃었다. 과연 로마의 어떤 지도자가 이 치욕을 씻을 수 있었을까?

오직 아우구스투스뿐이다. 프리마 포르타 조각상은 바로 이 점을 공포한다. 마르쿠스 안토니우스와 달리 아우구스투스는 파르티아를 침공할 필요가 없다고 생각했다. 대신 협상을 했다. 역사학자들은 로마와 파르티아 사이에 모종의 거래가 있었을 거라고 말하지만, 조각상이 그런 세부 사항까지 나타내진 않는다. 로마의 대표자가 팔을 내민다. 파르티아를 대표하는 인물이 그 귀중한 기를 돌려준다. 로마의 외교술에 의해 성사된 일처럼 보이진 않는다. 필연적인 일이고, 피할 수 없는 운명으로 보인다. 가운데 두 사람의 주위를 살펴보면 이 일을 천지신명이 돌보고 있다는 것을 알 수 있다. 좌우에는 아폴로와 여동생(그리스 신화 속 아르테미스Artemis에 해당하는) 디아나Diana가 있고, 아래에서는 대지의 어머니가 기뻐하

후세의 카이사르

아우구스투스와 후계자들이 누렸던 지위는 고대 로마 제국이 무너지고 세월이 한참 흐른 뒤에도 여전히 동경의 대상이 되었다. 예를 들면, 1462년부터 1505년까지 재위하며 유라시아 북부에 러시아 제국을 건설했던 이반 3세Ivan III는 모스크바를 중심으로 제2의 로마를 만들고 싶어 했고, 손자인 이반 4세(일명 이반 뇌제Ivan the Terrible)는 1547년 대관식에서 러시아어로 '카이사르'를 뜻하는 차르Tsar라고 자처했다.

샤를 대제(Charlemagne, 재위 768~814)의 원래 호칭은 라틴어로 렉스 프랑코룸Rex Francorum, 즉 '프랑크족의 왕'이다. 프랑크족은 게르만 민족에 속한 종족으로서 옛 로마 제국이 다스리던 갈리아 지방을 6세기에 침공했고(프랑스의 기원이 되었고), 샤를 대제 시절에는 발칸 반도와 이탈리아 중북부까지 세력이 뻗어 나갔다. 하지만 샤를 대제의 이미지에서 그가 쥐고 있는 것은 실제적 보유권이라기보다 이상적 권력의 상징물이다. 그것은 십자가를 얹은 지구 모양의 구슬이다(그림 86).

기원후 800년, 교황 레오 3세Leo III는 로마 성 베드로 성당의 제단 앞에서 샤를 대제의 머리에 왕관을 씌웠다. 교황 또한 대단한 세력가였다. '교황이 진정한 총사령관이다Papa est verus imperator'라는 라틴 격언이 있을 정도였다. 레오 3세는 세속의 권력자들을 관리하는 교황의 직분을 수행했다: 샤를 대제를 '가장 신실한 아우구스투스'로 존칭하고, 그의 발치에서 바닥에 입을 맞췄다. 이로써 샤를 대제는 '신성 로마 제국 황제'가 되었다. 샤를 대제는 유럽을 통일하려는 포부와 함께, 자신이 구상한 통일 유럽의 지리적 중심에 더 가까운 아헨Aachen을 제국의 수도로 삼았다. 실상 그의 꿈은 유럽연합EU이 결성되기 전까지 약 1천 200

년 동안 실현되지 않았지만, 천상의 신이 지상의 군주를 인도한다는 지배적인 믿음은 중세 유럽 시대 내내 거의 도전받지 않았다.

군주와 교황 사이의 복잡하고 미묘한 관계가 잘 드러난 사건이 있다. 1527년, 에스파냐 국왕이자 호전적 가톨릭 신자였던 카를 5세Charles V 휘하의 군대가 로마를 공격하고 바티칸 궁전에 침입해 난동을 일으켰다. 이에 교황은 카를 5세와 협상해 그를 신성 로마 제국의 황제로 임명했다. 이로써 카를 5세는 에스파냐와 에스파냐령 중남미 국가들뿐만 아니라 오스트리아, 독일, 네덜란드, 나폴리와 시칠리아까지 통치하게 되었다. 엄청난 권력이었다. 하지만 카를 5세의 외모는 볼품이 없었다. 게다가 그가 속한 합스부르크 왕가 내의 근친혼으로 너무 심한 주걱턱을 갖게 되어 음식을 제대로 씹을 수 없을 지경이었고 연신 입을 쩍쩍 벌려댔다. 어떻게 하면 그를 하늘이 내려 주신 군주로, 교회와 국가의 듬직한 수호자로 묘사할 수 있을까?

가톨릭교에 대항하는 독일 신교도의 반란을 진압한 후, 카를 5세는 자신의 초상화를 주문했다. 우리는 이 초상화를 통해 로마 황제 마르쿠스 아우렐리우스의 이미지가 어떻게 변용되었는지 알 수 있다. 베네치아 화가 티치아노가 커다란 화폭에 카를 5세를 그렸는데(그림 87), 창을 들고 진지하게 임무를 수행하러 가는 기사의 모습이다. 전설에 따르면, 황제의 군대가 신교도를 진압하는 과정에서 압승을 거두는 순간을 앞당기기 위해 그날 해가 서둘러 저물었다고 한다. 따라서 황제 뒤편의 하늘이 노을로 물들며 광채를 발한다. 카를 5세는 홀로 있는 듯이 보이지만, 혼자만의 힘으로 승리했다고 말하진 않았을 것이다. 그는 "내가 왔노라, 내가 보았노라, 그리고 신께서 이겼노라"라는 유

명한 말을 남겼다. 아우구스투스가 이 말을 들었다면
고개를 끄덕였을 것이다.

그림 86. 샤를 대제(신성 로마 제국
황제) 조각상, 성 요한St Jean 성당,
스위스 뮈스테어Müstair, 9세기.

그림 87. 티치아노, 「뮐베르크의 카를
5세Charles V near Mühlberg」,
1548년.

그림 88. 프리마 포르타 아우구스투스.
기원전 20년경에 제작된 청동상의
모작일 것이다.

그림 89. 프리마 포르타
아우구스투스의 전면 갑옷 장식의
일부.

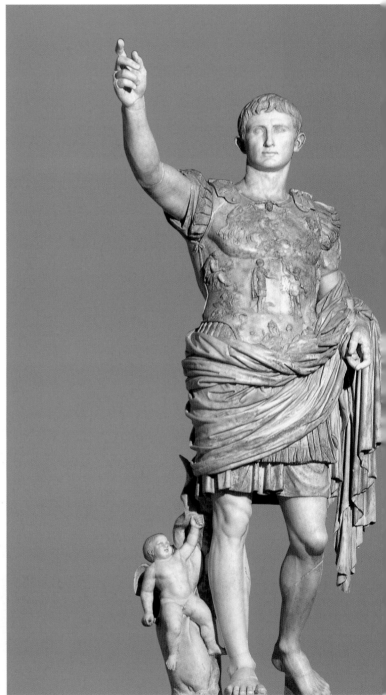

고 위에서는 하늘이 축복한다. 어쩌면 옆에서 시중을 드는 사람들이 로마 제국에 속한 포로라는 점이 더 위압감을 줄지도 모른다. 하지만 전체를 놓고 보았을 때, 이 조각상은 정벌이나 개선을 기념하기 위한 작품이 아니다. 이것은 아우구스투스가 지닌 권력의 초월성, 즉 하늘과 땅의 뜻에 따라 그가 누리는 최상의 권위를 나타낸다. 아우구스투스는 전쟁을 일으킬 필요가 없다. 저 높은 곳, 신과 가장 가까운 곳에 있는 인간이기 때문이다.

사후 신격화

로마 황제는 죽은 뒤에 공식적인 추서 절차를 거쳐 신성한 지위를 얻었다. 즉 사후에 신격화되는 것이 관례였다. 생전에 아우구스투스는 자신의 이미지를 본 대중이 자신의 성품이나 '천재성'을 공경하도록 만들었지만, 자신을 신과 같은 존재로 내세우지 않았고, 따라서 불경한 주장을 한다는 비판도 받지 않았다. 그만큼 영리하게 이미지를 활용했다. 하지만 그 이후의 황제들 중 몇몇은 자신을 서둘러 신격화하고 싶은 유혹을 뿌리치지 못했다. 한 예로, 악명 높은 네로는 자신을 태양신 헬리오스로 표현한 거상colossus을 만들어 금도금을 하라고 지시했고, 이렇게 제작된 거상은 로마 시내에 우뚝 솟아 번쩍번쩍 빛났다. 네로가 폐위된 후에도 이 거상은 한동안 남아 있었다. 근처의 대중오락 시설이었던 원형 경기장은 지금도 남아 있다. 콜로세움Colosseum은 네로의 엄청난 과시욕을 영구히 상기시키는 이름이다. 사실 아우구스투스만큼 이미지를 능숙하게 다룬 황제도 드물다. 우리가 앞서 살펴본 트라야누스가 그런 드문 황제들 중 하나였다(4장, 136쪽 참조).

기원후 2세기, 트라야누스가 죽고 40여 년 후에 등극한 마르쿠스 아우렐리우스는 열정보다 자제심이 더 풍부한 황제였다. "알렉산더, 율리우스 카이사르,

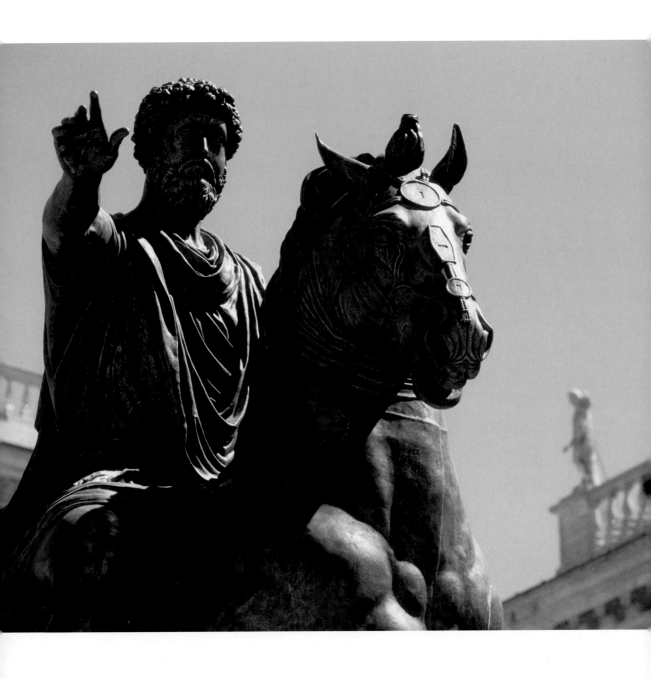

그림 90. 마르쿠스 아우렐리우스 기마상, 로마, 약 176년.

폼페이우스…… 그들은 얼마나 많은 일에 시달렸던가, 또 얼마나 많은 것의 노예로 살았던가!" 이것은 훗날 『명상록Meditations』으로 간행된 개인 비망록에 그 철인哲人 황제가 적은 글이다. 아우렐리우스는 자신의 조각상을 만들어야 한다는 발상 자체를 경멸했다. 그런 조각상을 '지구의 굳은 혹'일 뿐이라고 여겼기 때문이다. 금과 은은 먼지와 앙금에 지나지 않았고, 황제의 망토를 자줏빛으로 물들이는 물감은 어떤 연체동물에서 추출한 유기물일 뿐이었다. 하지만 아우렐리우스도 어쩔 수 없이 동상을 만들어야 했다. 그를 절대 군주로 표현한 청동상 하나가 남아서 아주 유명해졌다. 이것이 지금까지 전해졌던 이유는 아우렐리우스가 후세 사람들에게 훌륭한 황제로 기억된 것도 있지만, 더 결정적으로는 후대 로마 기독교도가 이것을 최초로 기독교를 공인했던 황제 콘스탄티누스 1세Constantinus I의 동상이라고 믿었기 때문이다(그림 90). 마르쿠스 아우렐리우스가 안장 위에 앉아 있다. 역시 총사령관을 상징하는 망토를 걸치고 있다. 추측건대, 황제의 군마가 치켜든 오른쪽 발굽 아래에는 땅에 엎드린 '야만인'의 조각상도 있었을 것이다. 그렇다면 지금 오른팔을 앞으로 뻗은 아우렐리우스는 군대를 사열하거나 지휘하는 중일 수도 있고, 바닥에서 떨고 있는 불쌍한 사람을 안심시키는 중일 수도 있다. 16세기에 로마 캄피돌리오Campidoglio 광장 복판으로 옮겨진 후, 이 동상은 가부장적인 영도력을 구현한 작품으로 널리 알려졌다. 서구에서 제작된 대원수generalissimo 기마상은 모두 이 작품에서 생겨났다고 볼 수 있다.

폭군 살해자와 전체주의자

'대중에 의한 통치' 또는 '대중의 정부'라는 원뜻을 가진 그리스어 demokratia와 함께 기원전 510년경 아테네에서 민주주의라는 개념이 생겨났다. 민주주의를 추구한 아테네 사람들은 모든 시민이 평등하다고 강조했기 때문에 특정 개인을 위한 기념상을 세우고 싶어 하지 않았다. 그래도 예외는 있었다. 바로 기원전 514년에 아테네의 폭군을 암살하고 비장한 최후를 맞은 두 남자 하르모디우스Harmodius와 아리스토게이톤Aristogeiton이 그들이다. 대중은 그들을 '폭군 살해자'로, 민주주의의 선구자로 영웅시했고 그들의 조각상을 시내에 당당히 전시했다(그림 91). 이것은 아테네 민주주의의 표상이 되었다. 기원전 480년, 아테네를 점령한 페르시아 군대가 시내에 전시된 두 조각상을 약탈해 갔는데, 일설에 의하면 알렉산더가 페르세폴리스를 함락했을 때 되찾아왔다고 한다. 하여튼 두 남자의 모습은 독재 정치에 항거하는 세력을 상징하면서 아테네에서 사용된 동전에도 새겨졌고 꽃병 장식에도 나타났다.

여기서 곧바로 1937년 파리 만국 박람회의 소비에트 전시관에 설치된, 건축가 보리스 이오판Boris Iofan과 조각가 베라 무히나Vera Mukhina의 작품을 살펴보자. 만국 박람회는 19세기에 시작된 행사다. 이와 비슷한 시기에 올림픽도 다시 열리기 시작했다. 근대 올림픽과 마찬가지로 만국 박람회도 전 인류의 선의와 협력을 진흥하기 위해 마련된 자리였지만, 다분히 전의를 품은 강대국들의 각축장으로 변질되기 일쑤였다. 1937년의 파리 박람회가 가장 극명한 사례다. 당시 에스파냐는 내전으로 분열되어 있었고, 파시즘을 신봉하는 나라들(독일과 이탈리아)은 가공할 군사력을 과시하고 있었다. 이오판이 설계한 건물 위에 큰 동상

이 세워졌다. 동상의 높이는 24.5미터로 그 아래 건물 높이의 절반에 해당한다(그림 92). 소비에트 전시관은 이 조각상을 의기양양하게 앞세우고 '세계 최초 사회주의 국가의 급속하고 강력한 성장'을 세계만방에 천명했다.

무히나가 선보인, 억센 팔과 함께 가로로 주름진 천을 두르고 있는 두 노동자는 마치 로봇처럼 어색하게 보인다. 하지만 우리는 사람들이 이것을 멀리서 올려다보았다는 점을 고려해야 한다. 그러면 이것의 상징 효과를 확실하게 인식할 수 있다. 두 노동자는 프롤레타리아를 상징하는, 그리고 구소련 국기에도 그려진 낫과 망치를 들고 있다. 농업과 공업에 종사하는 노동자들이 함께 전진하는 모습이다. 그러나 이렇게 우뚝 솟은 작품이 독창적이라고 말할 수는 없다. 여기에 사용된 제작 기법 (뼈대 위에 금속판 용접)은 뉴욕 항구에 있는 자유의 여신상에서 이미 썼던 것이다. 게다가 민주주의의 긍정적 요소를 차용하려는 듯, 무히나의 작품이 폭군 살해자 조각상의 구성을 참조했다는 점도 명백하다. 아우구스투스가 또다시 고개를 끄덕이지 않았을까?

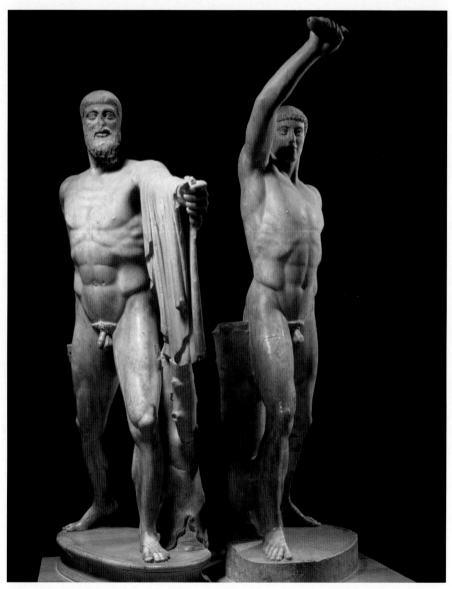

그림 91. 「폭군 살해자The Tyrannicides」. 기원전 477년경에 제작된 그리스 청동상을 로마 시대에 대리석으로 본뜬 작품이다.

그림 92. 베라 무히나, 「공장 노동자와 집단농장 소녀Industrial Worker and Collective Farm Girl」. 1937년 파리 만국 박람회에 세워진 것이다.

SEEING THE INVISIBLE

보이지 않는 것을 보다

7

2001년 2월, 이슬람 근본주의 세력 탈리반Taliban의 최고 지도자 무하마드 오마르Muhammad Omar는 아프가니스탄 전역에 걸쳐 '이교도의 성지'를 파괴하라는 명령을 내렸다. 오마르의 추종자들은 그 명령을 이행했다. 그중 가장 악명 높은 파괴 행위는 아프가니스탄의 수도 카불에서 북서쪽으로 약 160킬로미터 떨어진 힌두쿠시Hindu Kush 산맥 바미얀Bamiyan 계곡에서 일어났다. 이 계곡에는 6세기 말에 사암 절벽의 벽면을 깎아 만든 두 개의 불상이 있었다. 하나는 높이가 55미터에 이르렀고, 거기서 동쪽으로 조금 떨어진 곳에 있었던 다른 하나는 38미터 남짓했다. 탈리반이 지역 주민을 대피시켰지만, 세계 언론은 수일 동안 계속된 포격을 그리 멀지 않은 곳에서 보도했다. 불상이 서 있던 자리에서 연기와 먼지 기둥이 치솟았고, 현장 사진이 곧 세계 곳곳으로 전송됐다(그림 93). 이러한 성상 파괴 행위iconoclasm는 불교도를 자극하는 것은 물론, 세계 유산의 수호자로 자처하는 유네스코 관리들을 격분시키는 것이 주요 목적이었다. 그것은 신중하게 계산된 만행이었다.

바미얀의 거대 불상을 파괴한 탈리반의 '야만성'에 대해 국제사회가 강력하게 반발하는 와중에 한 가지 역사적 사실이 간과되었다. 그러한 의도적 또는 우발적 파괴 행위가 바미얀에서 거의 천 년에 걸쳐 수시로 일어났다는 점이다. 탈리반의 야만적 공격은 오랜 성상 파괴 전통의 연장이다. 이 지역은 9세기에 아랍인이 쳐들어왔을 때 첫 피해를 입었을 가능성이 크다. 또 13세기에는 칭기즈칸 휘하의 몽골 유목민이 이 부근에서 대규모 학살을 자행했다고 한다. 탈리반이 파괴한 55미터짜리 불상은 이전에 다리가 난폭하게 절단된 적이 있는데, 17세기 무굴 제국의 황제 아우랑제브Aurangzeb 또는 20세기 아프가니스탄 왕 나디르 샤Nadir Shah 때문이다. 한때 불상 주변의 절벽에는 듬성듬성 작은 방과 벽감壁龕 같은 것이 있어서 수천 명의 수도승과 순례자들이 거기에 머물기도 했다. 그러나 칭기즈칸의 침략 이후 그들은 떠나기 시작했고, 사람들의 무관심 속에 이 계곡은 점차 황폐해졌다.

 그렇다면 이 바미안 성지가 퇴락하고 파괴되기 전에는 어떻게 쓰였을까? 두 명의 중국 승려가 당시의 기록을 남기지 않았더라면 우리는 이 질문에 제대로 대답하지 못했을 것이다. 법현法顯과 현장玄奘은 각각 5세기와 7세기에 비단길을 따라 수천 킬로미터를 여행했다. 현장은 632년이나 634년에 바미안에 들렀는데, 당시 이 계곡은 수도승과 추종자가 5천 명가량 모여 사는 활기찬 성지였다. 그때는 거대한 불상이 2개가 아니라 3개였다. 즉 '완벽한 죽음parinirvana'을 맞아 수평으로 누워 영면을 취하는 불상이 하나 더 있었다(현재는 없다). 현장 법사가 멀리서 바라보았을 때, 서 있는 불상 두 개는 놋쇠나 청동으로 만든 것처럼 반짝거렸다. 그렇다면 나무와 진흙이나 회반죽으로 불상의 얼굴과 신체의 세부를 구성하고 표면을 금속 재료로 마감한 것이 분명하다.

 언젠가 죽을 수밖에 없는 인간으로서 왕과 왕자도 바미안의 거대 불상을 올려다보며 스스로 경계했다. 현장은 바미안에 머무는 동안 이 지역의 통치자가 자신과 가족, 재산, 왕의 신분을 나타내는 모든 장신구를 불상 앞에 봉헌하는 공식 의례에 참관했다. 이 의례를 주관한 수도승은 봉헌물을 대신 받고 나서 통치자에게 되돌려주는 상징적 의식을 집행했다. 이로써 통치자는 자신이 보유한 권력을 인정받고 축복도 받았다.

 사실 거대 불상은 현장에게 이미 익숙한 것이었다. 확장된 불교 영토를 표시하는 그런 불상을 비단길에서 종종 보았기 때문이다. 예를 들면, 중국 북방 산시 성山西省의 윈강雲岡 석굴, 뤄부포 호 근처의 미란Miran 유적에도 그런 불상이 있었다. 그런데 왜 그렇게 불상이 컸을까? 티베트와 중국, 일본을 포함한 동아시아에는 특히 대승 불교가 유행했기 때문이다. 대승의 교리에 의하면, 부처는 궁극적 진리와 지혜, 지선至善의 화신으로서, 문자 그대로 실존보다 웅대한 인물이다. 옛날에

그림 93. 바미안 불상(높이 55미터)이 파괴된 후 암벽 속에 남은 커다란 구멍, 2001년.

어떤 조각가가 신비로운 힘에 이끌려 미륵(미래의 부처)이 거하는 천상으로 올라가서 전능한 미륵의 모습을 얼핏 보고 내려왔다는 전설이 있다. 조각가는 지상으로 돌아와서 카시미르Kashmir 북쪽 사원에 미륵상을 조각해 세웠는데 그 높이가 80큐빗cubit이었다. 큐빗은 고대의 길이 단위로서 1큐빗은 팔꿈치부터 가운뎃손가락 끝까지의 길이다. 이것을 어림잡아 50센티미터라고 한다면, 조각가가 세운 미륵상의 높이는 약 40미터로 바미얀에 있었던 두 불상의 중간쯤 된다.

바미얀의 두 불상이 한낱 먼지가 되어버린 지금, 애초에 그 지역에서 불상을 만들었던 이유를 추적하는 일은 별로 의미가 없어 보인다. 불상을 헐어버린 사람들의 의도를 추궁할 필요도 없어 보인다. 그렇지만 좀 더 근본적인 의문이 남는다. 도대체 왜 우리는 특정 이미지가 부처나 어떤 신을 재현한다고 믿는 걸까? 눈에 보이는 형상이 영적 체험에 어떻게, 왜 쓰이는 걸까?

초월적 존재와 관계 맺기

미국의 심리학자 윌리엄 제임스(William James, 1842~1910)는 인간의 다양한 종교 체험을 두 개의 핵심적 단계로 요약했다. 제임스의 용어에 따르자면, 우선 우리는 '불안감uneasiness'을 느끼고 그것을 해소하기 위해 애쓴다. 우리는 왜 불안할까? '지금 내게 무언가 잘못이 있다'는 생각이 들기 때문에 불안해진다. 이때 우리는 제임스가 말했듯이 자신의 잘못에 대한 책임을 면제받고 불안감을 해소하기 위해서 '초월적 존재higher powers'와 관계를 맺는다.

숭배란 초월적 존재와 그런 관계를 맺기 위한 시도다. 달리 말하면, 초자연적 힘이나 존재에게 경의를 표하는 행위다. 그런데 초자연적인 것은 우리가 보통 지각할 수 있는 범위 밖에 있기 때문에 막상 그것을 설명하려는 노력이 신통치 않

거나 헛되게 보이기 십상이다. "우리는 말할 수 없는 것에 대해 침묵해야 한다." 20세기 철학자 루트비히 비트겐슈타인Ludwig Wittgenstein의 선언이다. 19세기 프랑스 현실주의 화가인 구스타브 쿠르베Gustave Courbet는 한 번도 천사를 본 적이 없기 때문에 그려본 적도 없다고 말했다. 이보다 더 이른 시기의 인도 불경은 신성한 대상을 남김없이 정의할 수 없다고 주장한다. "영면하신 분(부처)은 이제 무엇과도 비교될 수 없다. 그를 형용하는 언어는 더 이상 그의 것이 아니다. 모든 것이 공空으로 돌아가는 순간, 모든 언어도 단절된다."

하지만 부처의 이미지는 대단히 세심한 묘사에 대한 확신 속에 만들어졌다. 천사 그림을 거부했던 쿠르베와 같은 길을 가지 않은 기독교 예술가도 많았다. 그렇다면 묘사할 수 없는 것을 묘사하고, 물질계 너머의 형이상학적인 것에 형상과 질료를 부여하는 일의 현실적 거부감은 어떻게 억제되었을까?

불교도뿐 아니라 기독교도 역시 이 문제에 대해 다양한 의견을 제시했는데, 기독교도 사이의 논쟁 내용은 나중에 따로 정리하겠다(7장, 282쪽 참조). 유대교와 이슬람교는 예배 장소에 놓인 성상 또는 우상에 대해 비교적 일관된 태도를 유지한다. 이슬람교 경전인 코란은 성상에 경배하는 행위가 허위라고 단호히 비난하고, 우상을 힘써 타파한 아브라함 족장을 칭송한다. 이와 유사하게 유대교는 성상 제작과 봉헌 의식을 '기괴한 숭배', '혐오스러운 짓'이라 일컬으며 폄하한다. 특히 선지자 모세가 받은 계명은 극히 포괄적이다: "너를 위해 새긴 우상을 만들지 말고, 또 위로 하늘에 있는 것이나 아래로 땅에 있는…… 것의 아무 형상이든지 만들지 말며, 그것들에게 절하지 말며, 그것들을 섬기지 말라……"(「출애굽기」 20장 4~5절) 이는 엄격한 율법이지만 사실 원래부터 있었던 금기는 아니다. 구약 성서를 보면, 몇몇 이스라엘 왕이 바알Baal 신을 위해 제단을 세웠다는 기록이 있는데, 이는 성상에 대한 셈족의 반감이 늘 거셌던 것은 아니라는 사실을 방증한다(바알은 고대 셈족이 믿었던 신으로, 이스라엘 왕이 바알을 섬긴 사례는 주로 구약성서 「열왕

기」에 실려 있다—옮긴이). 고대 중동의 숭배 관습의 연구 결과에 따르면 성서에서 가나안으로 불리며 현재는 레바논에 속하는 페니키아Phoenicia 지역의 사람들은 신을 모신 제단 위와 주위에 성상을 안치하는 관례를 따랐다. 또 아랍 북쪽 지방에서 유랑하고 무역하며 (오늘날 요르단에) 페트라Petra라는 도시를 건설한 나바테아인Nabataeans도 제단에 성상을 안치했다. 하지만 이슬람교는 솔선해서 성상을 내친 아브라함을 찬양했고, 구약 성서는 우상을 혐오해야 하는 신성한 (그리고 깐깐한 일신론의) 명분을 천명했다. "나 여호와, 너의 하나님은 질투하는 하나님인즉"(「출애굽기」 20장 5절). 어쨌든 우상은 고찰해볼 가치가 있는 대상이다. 사람들은 그것을 경배하거나 경외했고, 혹은 그로 인해 가공할 초월적 존재의 원한을 살 수 있다고 생각했다.

과연 우상이나 성상이 없는 문화가 가능할까? 유대교는 예루살렘 신전에 있는 메노라menorah, 즉 일곱 갈래의 커다란 촛대를 비롯한 여러 가지 상징을 사용한다. 이슬람 세계에서도 사원에서 으레 볼 수 있는 덩굴무늬와 서예 장식체 등을 통해 무언가를 재현하기 위해 노력한다. 하지만 역사적으로, 이미지 숭배에 대한 이슬람교와 유대교의 적대감은 본질적으로 차별화를 위한 수단이었다는 사실이 확연히 드러난다. 우상 숭배는 이교의 전형적인 특징이었다. 따라서 우상 숭배를 거부하는 것은 자신을 독특하게 규정하는 방식이었다. 우상에 대한 적대감이 이런 이유로 일어났다는 설명이 대강 맞는다면, 이제는 그 반대편을 이해할 차례다. 대체 우상 숭배자는 무슨 생각을 했을까?

우상 숭배와 봉헌

우상 숭배를 뜻하는 영어 idolatry의 어원은 고대 그리스어 eidololatria다.

eidola는 그리스의 모든 성소에 세워진 신상을, latria는 그들을 향한 경의를 뜻한다. 기독교 사도 바울이 1세기 중반에 아테네를 방문했을 때, 그는 거기서 '우상이 가득한kateidolos' 광경을 보았다(「사도행전」 17장 16절). 당시에 그리스 신전에 가면 누구라도 이와 같은 인상을 받았을 것이다.

고대 그리스의 아테네와 여러 도시의 성소에는 신에게 봉헌하기 위해 만든 조각상이 많았다. 그것은 신을 위한 선물이었다. (그것이 신의 모습인지, 아니면 신을 숭배하는 사람의 모습인지 확실치 않은 경우도 있다.) 조각상 대신에 음식, 화폐, 의복 등이 봉헌되기도 했다. 하여튼 이런 식의 '사업'이 분주히 일어났다.

키프로스Kypros 섬에 있는 키티온Kition 시의 한 성소에 보관된 페니키아 비문을 보면, 기원전 800년경 어떤 사람이 아스타르테 여신의 신전에 참배한 이야기가 나온다. 그는 신전에 도착해서 머리를 짧게 깎았고, 깎은 머리털을 단지 속에 넣어 여신에게 바쳤다. 이와 더불어 큰 양과 새끼 양을 한 마리씩, 그리고 가족을 대표해서 새끼 양 한 마리를 더해 제물로 바쳤다. 그리스에서 이러한 희생제가 열릴 때면 제단에 동물을 바친 사람들은 도축 의식을 치른 다음 함께 잔치를 벌였고, 먹고 남은 뼈와 고기를 추려서 다시 신에게 바쳤다. 기원전 6세기에 아테네의 어떤 참배자는 희생제를 지내기 위해 송아지를 둘러멘 자신의 모습을 대리석으로 남겼다(그림 94). 추측건대, 그 참배자는 송아지를 직접 둘러메고 아크로폴리스 성소에 올라 희생제를 지냈을 것이다. 이 모든 일은 개인 비용으로 이루어졌다. 사실 송아지 한 마리도 상당한 제물이었는데, 돌로 만든 기념물까지 더하면 제물의 가치는 몇 곱절로 늘어난다. 이렇게 귀한 제물을 바치며 후세를 위해, 아니 적어도 현세를 위해 신에게 지속적인 선의를 간구했다.

아테네의 '송아지를 둘러멘 참배자' 같은 실물 크기의 대리석 조각상을 조각가 한 명이 제작한다면 1년 정도 걸릴 것이다. 실제로 이런 작업은 다양한 기량을 가진 장인 집단이 협력해서 했는데, 작업량을 고려하고 그리스 참배자들은 대

그림 94. 송아지를 둘러멘 참배자 조각상, 아테네, 기원전 570~560년경.

개 대량으로 생산된 테라코타 조각상이나 작은 청동상을 주문할 여유밖에 없었다는 사실까지 감안하면 이런 대리석 조각상이 얼마나 큰 '투자'였는지 분명히 알 수 있다. 이만한 비용을 스스로 부담하며 제물을 봉헌한 사람들의 심리를 온전히 이해하기 위해 먼저 기억해야 할 점이 있다: 그리스를 포함한 많은 고대 국가 사람들에게 봉헌이란 양면성을 지닌 거래였다. 그들은 이미 받은 복에 감사하거나 장래의 복을 기대하며 제물을 바쳤다. 소망이 있는 사람, 가령 '무사히 여행할 수 있도록 해주세요', '아이를 갖게 해주세요', '제 고통을 없애주세요'라고 비는 사람에게 거래 조건은 분명했다. 즉 가는 것이 있어야 오는 것도 있다. 신은 바치는 만큼 내게 보답한다.

조각상을 뜻하는 고대 그리스어 중에 agalma라는 단어가 있는데, 이를 직역하면 '신을 기쁘게 하는 물건'이다. 모세의 '질투하는 신'은 시나이Sinai 광야의 제단에 세워진 황금 송아지를 보고 역정을 냈지만, 만일 그리스 신이었다면 어떤 신이든 기뻐했을 것이다. 어느 그리스 철학자가 말했듯이, "그리스인은 신에게 영광을 돌리기 위해 천연물이든 인간의 형상이든 혹은 정교한 예술품이든 세상에서 가장 아름다운 것을 찾아 바치려고 한다". 대리석은 점토나 나무, 석회석에 비해 고급 재료로 인정받았다. 또한 대리석보다 청동이 낮다고 여길 수도 있지만, 최상의 재료는 호박amber, 흑단, 상아와 황금이었다. 특히 그리스에서 신을 숭배하기 위해 상을 제작할 때에는 황금과 상아가 많이 들어간 것chryselephantine을 최고로 쳤다. 말하자면 봉헌 제물의 '신용 등급'은 예술가의 손길이 닿기 전부터 이러저러한 재료로 결정되었다.

다른 문화에도 이와 유사한 사례가 있다. 예컨대, 콜럼버스가 아메리카를 발견하기 전부터, 마야인은 옥수수 신을 섬기며 그 형상을 주로 비취로 만들거나 장식했다. 마야인은 귀한 비취 자체가 옥수수의 풍작을 보장한다고 믿었고, 비취 구슬을 옥수수 종자의 상징으로 여겼다. 하지만 귀한 재료를 쓰되 신을 인간의 형

상으로 만든 사례를 찾아본다면, 아마 고대 그리스 문화와 비견될 만큼 감각적이고 당당한 근육질로 의인화한 것은 없으리라. 그리스인은 신을 의인화하는 기법을 고도로 발전시켰다. 그들의 신은 인간의 외모를 취하면서 유한한 생명을 가질 뿐 아니라, 인간의 흔한 단점을 공유하면서 인간처럼 실수를 저지르기도 한다. 호메로스의 『일리아스』와 『오디세이아』를 보면 그리스에서 최상위 신에 속하는, 전능한 제우스 주위에 모인 올림포스의 신들조차도 음탕하고 변덕스러우며 도벽을 보이고 교활하게 행동한다. 그들이 인간의 형상 속에 갇힌 것은 아니지만, 기꺼이 그런 모습으로 지상에 나타나 때로는 인간을 당황하게 만든다. 고대 그리스의 서사시 『호메로스의 찬가 Homeric Hymns』 중에 사랑의 여신 아프로디테가 지상에 내려와 한 양치기를 유혹하는 이야기가 있다. 아프로디테는 오두막 안에서 여인의 모습으로 양치기와 성교한 후에 달콤한 휴식을 취하다가 돌연 자신의 신성을 드러냈다. 몸집을 크게 부풀려 지붕을 뚫고 승천한 것이다. 또 다른 예로, 광명과 음악의 신 아폴론을 위한 헌시 중에 아폴론이 뱃사람들 앞에 나타났을 때의 모습을 묘사한 구절이 있다. "날래고 건장한 인간의 모습으로 한창 만발하는 청춘이여, 그의 머릿결은 어깨 위에 살랑살랑." 뱃사람들은 이런 아폴론을 보고 잠시 어리둥절했다. 눈앞에 나타난 그가 신인지, 아니면 기막히게 잘생기고 건장한 인간의 표본인지 알 수 없었다(3장, 00쪽).

그리스인은 한 명의 신이 동시에 두 곳에 존재할 수 있다고 믿었다. 특정 신을 재현하는 각각의 신상 속에서 신이 살아 움직인다고 믿었다. 그래서 신전의 내실에 관례대로 신상을 안치하고 그곳을 신의 '거처 naos'라고 불렀다. 신전의 문이 열리는 날이면 참배자들은 이 신성한 방 안을 엿볼 수 있었다. 그들은 그 안에 보이는 신상 자체가 지각 능력이 있다고 생각했다. 그리스 고전에는 움직이고 한숨짓고 눈물짓고 땀 흘리는 신상을 보았다는 기록이 무수히 많다. 신상이 살아 있는 느낌에 너무 심취해서 신상에게 말을 걸거나 색정적인 행동까지 한 참배자 이야기도

있다(3장, 00쪽).

　　이러한 의인화 관습을 비판한 그리스인도 있었다. 기원전 6세기의 철학자 헤라클레이토스Herakleitos는 "차라리 벽돌을 쌓아놓고 기도하는 게 낫겠군"이라고 비꼬면서 불편한 심기를 드러냈다. 또 크세노파네스Xenophanes라는 철학자는 "영원히 신을 경배하는 것이 바람직하다"고 말했지만, 신에게 인간의 형상과 목소리를 부여하고 인간의 옷을 입히는 것은 원하지 않았다. 좀 더 정확히 말하면, 크세노파네스는 당시 그리스에 만연한 의인화 풍습의 편협성을 일깨우려고 했다. 그는 "말이나 소나 사자가 손이 있었다면, 그래서 우리 인간처럼 그림을 그리고 예술품을 만들었다면, 말은 말처럼 생긴 신을, 소는 소처럼 생긴 신을 그리거나 조각했을 터이니 각 동물이 만들어낸 신의 모양은 각각 다를 것이다"라는 글을 남겼다. 아닌 게 아니라, 에티오피아인이 섬기는 신은 에티오피아인의 특징을 지녔고, 트라키아인은 트라키아인처럼 보이는 신을 믿었다(트라키아Thracia는 발칸 반도 동쪽 지방의 고대 명칭으로 지금은 불가리아 남부와 그리스 동북부, 터키 서북부 지역에 해당된다—옮긴이). 결국 크세노파네스가 우리에게 논리적 난제를 던져 준 셈이다: 그렇게 지역적이고 또는 '민족적'인 신이 어떻게 절대적이고 보편적인 권능을 행사할 수 있을까?

　　그리스 특유의 의인화 신앙은 그리스인의 집단 정체성 형성에 크게 기여했다. 헤로도토스는 『역사』에서 페르시아인의 종교의식이 괴상하다고 말했다. 페르시아인은 신을 위해 신전이나 제단, 신상을 전혀 세우지 않았고, 산꼭대기에서 희생물을 바치되 하늘, 태양과 달, 물과 불, 땅과 바람을 숭배했기 때문에 괴상하게 보였다. 여기서 헤로도토스가 언급한 것은, 조로아스터교의 승려인 마기magi가 참으로 아무런 성상 없이 의식을 주재하는 광경이었다. 헤로도토스는 그것이 조로아스터교의 의식이라는 사실을 알지 못했다. 헤로도토스는 의인화 관념과 관습을 철저히 체득한 독자를 상대로 글을 썼기 때문에 아주 낯선 숭배 양식을 한 가지 더

소개하며 꽤 상세한 설명을 덧붙였다. 이것은 이집트에서 목격한, 동물의 왕국을 방불케 하는 신상 숭배였다. 고대 그리스인이 헤로도토스의 글을 읽으며 탄식하는 소리가 귓가에 들리는 것 같다. 이집트는 집에서 기르는 개나 고양이가 신성한 지위를 누리는 나라이며, 이집트인이 그런 동물을 자신의 집보다 더 귀하게 여긴다는 사실을 알게 되었을 때 얼마나 기가 찼을까?

사실 이집트의 신들은 역사적으로 그리스의 모든 신보다 앞설뿐더러 그리스인이 신을 착상하는 데 일정한 영향을 주었다. 헤로도토스도 이 점을 숨김없이 인정했다. 그리스인이 아테나 여신의 얼굴빛을 표현하기 위해 상아를 사용하기 훨씬 전부터 이집트인은 가뭇한 피부를 가진 아테나를 믿고 있었다. 하지만 그리스인의 입장에서 동물 모습의 신을 상상하는 이집트의 관습은 엄청난 차이이자 '타자'였다. 고대 이집트의 수도가 테베Thebae이던 시절에 최고신으로 군림했던 아문Amun은 신의 서열과 역할에서는 그리스의 제우스와 똑같다. 하지만 아문은 숫양의 모습이나 숫양의 머리를 하고 등장하기 때문에 이미지는 전혀 다르다. 이런저런 신과 동물을 서로 연계한 이집트인의 근본적인 의도는 때로 불분명하지만, 이에 관한 추론 중에는 신뢰할 만한 것도 있다. 예를 들면, 시신과 묘지를 관장하는 아누비스Anubis는 꼭 자칼처럼 생긴 신이고, 자칼은 시체와 묘지를 아주 좋아하는 동물로 알려져 있다. 이런 식으로 설명되는 신화가 그 모든 동물형 신상과 얽히고설켜 있다. 따라서 여기에 개입된 숭배나 미신의 요소를 찾는 것은 별로 어려운 일이 아니다.

타와렛 하나만 예로 들어도 충분하다. 타와렛은 비교적 하위에 속하는 여신이지만, 그 이름은 '위대하다'는 뜻을 지녔고 형상은 혼성混成의 극치를 보여준다 (그림 95). 대체로 타와렛 여신은 임신한 하마 모습이다. 헤로도토스가 관찰한 바에 의하면, 나일 강변의 특정 지역에서 하마는 신성한 동물이었다. 타와렛은 하마를 닮았으나 똑바로 서 있고 다리는 사자 같으며 등과 꼬리는 악어 같다. 양팔은

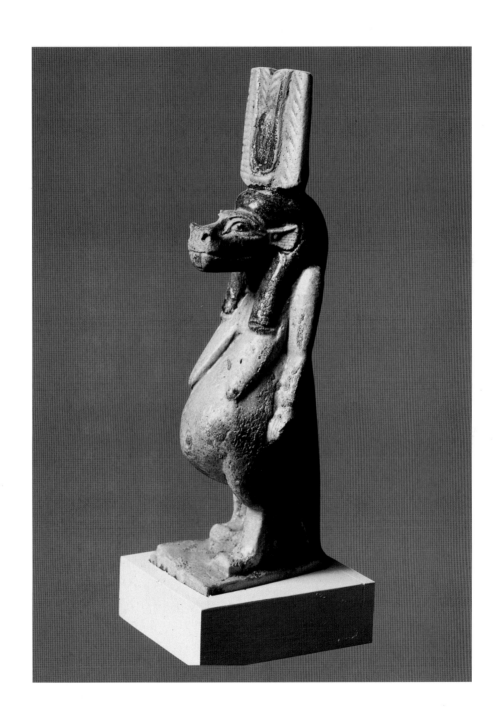

그림 95. 이집트의 작은 조각상, 하마 여신 타와렛Tawaret.

인간처럼 갸름하게 뻗었으나 끝에서 다시 사자의 발 모양으로 변하고, 빗어 내린 머리카락은 축 처진 양쪽 가슴을 반쯤 덮었다. 타와렛의 코와 입 주변 역시 하마를 연상시키며 언제나 대못같이 생긴 커다란 이빨을 드러낸다. 그리고 보면, 이 여신의 이미지는 험상스러우면서도 모성을 느끼게 한다. 당연한 느낌이다. 타와렛은 적극적인 수호자 역할을 맡은 여신이었기 때문이다. 특히 출산하는 여인을 보호했고 인간의 결혼과 수면을 보살폈다. 아이들은 뱀이나 악어를 피하기 위해 작은 타와렛 신상을 부적으로 지니고 다녔다.

부처 이미지

헤로도토스는 인도까지 여행하지 않았다. 만약 인도에 들렀다면, 이리저리 다니면서 설법하는 한 성인을 만났을 것이다. 아니, 그 성인을 직접 만나지 못했더라도 적어도 명성은 들었을 것이다. 대략 기원전 6세기 중엽에서 5세기 사이에 살았던 그 성인은 바로 고타마 싯다르타Gotama Siddhartha다. 싯다르타는 오늘날 인도와 네팔의 국경 지대에 자리 잡았던 사캬(Sakya 또는 Shakya)족의 왕자로 태어났다. 그가 갠지스 강변의 여러 도시를 돌아다니며 설법하던 시기에는 석가모니라는 이름으로 통하기 시작했다. 이는 '사캬의 현자'라는 뜻이다. 나중에 이름이 또다시 바뀌어 싯다르타는 '각자覺者', 즉 부처로 추앙받았다. 싯다르타는 불교의 시조가 되었고, 불교는 10세기경에 이르러 다양한 형태로 대부분의 아시아 지역에 퍼졌다.

앞서 언급했듯이, 부처가 도달한 경지 혹은 깨달음은 무어라 표현할 수 없는 성취였다. 완전하고 영원한 부처의 모습을 묘사하기 위해, 나아가 싯다르타의 삶의 주요한 사건 및 업적을 설명하기 위해 각종 비유가 고안된 것은 수백 년이 경

과한 후의 일로 보인다.

인도 북서쪽, 대략 오늘날 파키스탄에 속하는 간다라Gandhara 지역의 불교 성상은 고대 그리스의 영향을 받은 흔적이 있다: 부처와 그를 따르는 승려가 주름진 긴 겉옷을 걸치고 있고, 이들과 관련된 인물들은 우람한 체격을 자랑한다. 모두 회색 편암으로 독특하게 조각되었다. 이런 특징을 보고 그리스 양식의 영향을 받았다고 추정하는 것은 무리가 아니다. 왜냐하면 기원전 326년에 알렉산더 대왕이 '그리스 군대'를 이끌고 인도의 이 지역까지 진군한 적이 있기 때문이다(6장, 230쪽 참조). 그러나 불교 성상의 발전에 더욱 직접적인 영향을 끼친 세력은 마우리아Maurya 왕조다. 인도의 중앙집권적 통치자로서 알렉산더가 침입해 남긴 흔적을 일소한 왕조다. 특히 기원전 3세기 중반의 왕이었던 아소카Ashoka는 부처의 자취가 남아 있다고 알려진 곳을 찾아 수많은 성지를 조성했다. 단단한 둔덕을 쌓아 벽돌로 덮고, 돌을 조각해 진입로와 담장을 만들었다. 마우리아 영토 내에 이런 구조물이 8만 4천 기가량 세워졌는데, 이를 스투파stupa라고 부른다. 각 스투파에는 특별한 물건이 봉인되었다. 그것은 지상에 실존했던 부처의 증표(머리털, 치아, 재 등등)가 담긴 작은 상자였다. 안에 무엇이 담겨 있든 상자는 스투파 아래에 깊이 묻혀 있었기 때문에 참배자가 볼 수는 없었다. 하지만 특정 스투파에서 보이는 조각상은 상당히 정교한 서사를 드러내는데, 이는 성지 순례자를 배려한 결과인 듯하다.

기원전 1세기, 인도 중앙에 위치한 산치Sanchi에 대스투파가 건립되었다. 이 스투파의 조각상은 특히 많은 공을 들인 것으로 부처의 생애와 가르침을 추구하는 사람들에게 많은 암시와 영감을 준다. 수 세기 후에, 그러니까 불교의 여러 종파가 동남아시아에 널리 퍼진 시기에 자바Java 섬의 보로부두르Borobudur에 솟은 스투파도 주목할 만하다. 계단, 복도, 테라스로 쌓아 올린 으리으리한 층계식 건축물을 바탕으로, 깨달음의 절정에 이르는 서사를 보여주듯 조형물이 촘촘히 박혀

있다(그림 96). 그러나 불교 성상이 항상 이처럼 복잡다단했던 것은 아니다. 부처의 인생에서 특별히 중요한 사건 네 가지만 골라 강조하면 한결 간단했다. 여기서 네 가지 사건이란 출생, 모든 욕망을 정복하거나 소멸시켜 얻은 마음의 평화인 열반, 최초의 설법, 죽음 곧 반열반이다(그림 97).

대개 출생 장면에는 싯다르타의 어머니인 마야Maya 왕비가 등장한다. 그녀는 꽃이 핀 나뭇가지를 들고 두 다리를 교차한 자세를 취한다. 흡사 풍요의 여신이나 나무의 정령 같은 자태다. 싯다르타는 그녀의 오른편 옆구리에서 나오거나 땅에서 처음으로 아장아장 걸으려고 한다. 이 두 가지 상황을 한 장면으로 압축해서 한꺼번에 보여주는 작품도 있다(그림 98). 어느 불경은 어린 왕자 싯다르타가 동서남북으로 거닐며 이렇게 말했다고 전한다. "나는 최고의 지식을 얻기 위해, 그리고 이 세상을 이롭게 하기 위해 태어났습니다. 이번이 최후의 출생입니다."

싯다르타는 궁중에서 호강하며 자랐다. 20대 후반에는 아름다운 부인과 아들도 얻었다. 싯다르타는 한 남자가 바랄 수 있는 모든 것을 가진 듯했다. 하지만 바로 그때 싯다르타는 가족과 재산, 안락한 생활을 포기하고 거리로 나가 누더기를 걸치고 떠돌아다녔다. 왕자가 이렇게 극적인 결정을 내린 이유는 자신보다 불행한 처지로 태어난 많은 인간들의 고통을 알고 견딜 수가 없었기 때문이다. 이후 그는 석가모니(현자 혹은 보배)가 되었다. 회개하고 고행하며, 요기(yogi, 요가 수행자)의 전통에 따라 홀로 명상했다. 일부러 굶어서 바싹 여윈 적도 있었다(간다라 조각가들은 해골처럼 수척해진 그의 모습을 종종 상상했다). 보리수 아래에 앉아 오랫동안 명상에 잠겨 있을 때, 석가모니는 마라魔羅의 시험을 받았다. 죽음과 세속적 욕망을 주재하는 악마의 시험이었다. 석가모니는 고도의 집중력으로 악마의 맹공에 저항했다. 그리하여 마침내 모든 것을 초월해 더없이 안락하고 고요한 열반에 이르렀다.

깨달음의 화신. 이것은 가장 널리 재현된 부처의 이미지다. 이제 석가모니는

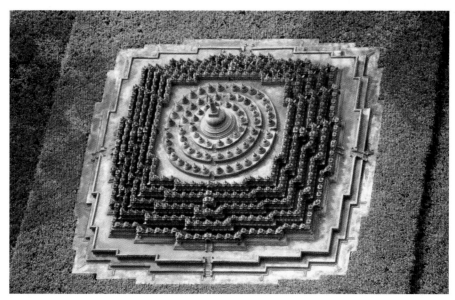

그림 96. 보로부두르 스투파 전경, 자바, 800년경.

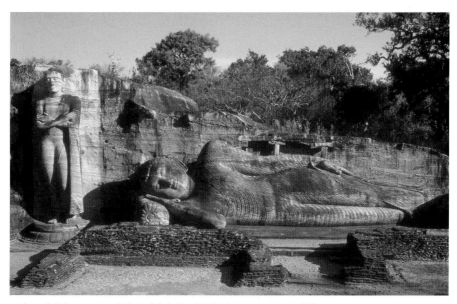

그림 97. 반열반parinirvana 불상, 스리랑카 폴로나루와Polonnaruwa, 11~12세기.

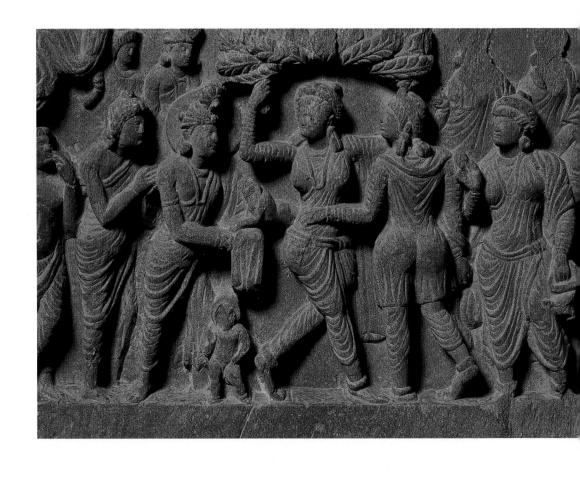

그림 98. 부처의 출생 장면을 담은 석판 조각, 파키스탄 간다라, 2세기.

부처(깨달은 자)가 되어 차분히 가부좌한 채 미소 짓는다. 사실 네 가지 사건 중에서 예술가가 표현하기 가장 어려운 것이 이 대목일 것이다. 게다가 대승 불교는 부처의 깨달음이 특정한 시점에 한정되지 않고 영원무궁하다고 주장함으로써 예술가를 더욱 난감하게 한다. 그래서 어떤 예술가는 보리수의 하트 모양 잎사귀가 마라와 석가모니의 심리전에서 무기로 쓰였다는 전설에 착안해 보리수만 보여주는 데 만족했다. 부처의 평온한 상태를 몇 가지 손동작으로 나타낸 예술가도 있었다. 예를 들면, 부처가 땅바닥을 만지려는 듯이 한 손을 아래로 내리는 경우가 있다. 이는 대지를 깨우려는 의도다. 대지여, 나의 성취를 지켜보라(그림 99).

모든 불상은 자신을 지켜보라는 부처의 요청에 대한 응답이다. 열반에 이른 지극한 영혼에게 눈으로 볼 수 있고 손으로 만질 수 있는 방식으로 경의를 표하는 것이다. 어느 불경에 기록된 시구를 살펴보자.

> 당신의 이 모습, 잠잠하나 사랑스럽고 눈부시진 않아도 찬란하네.
> 온유하면서도 강건하니 어느 누가 매료되지 않으리오.
> 처음 보아도 백 번을 보아도
> 당신의 모습은 변함없는 기쁨을 주네.

자바에 있는 여러 불교 사원의 불상과 비문을 보면 그렇게 사원을 짓고 불상을 만든 사람들의 다양한 의도를 알 수 있다. 재산을 보호하기 위해, 경계를 표시하기 위해, 죽은 이를 추모하기 위해, 혹은 전쟁을 벌이는 왕의 행운을 빌기 위해……. 부처를 숭배하는 사람들이 매일 불상을 목욕시키고 특별한 날이면 불상을 치장해 거리에서 함께 행진하는 곳도 많았다. 불상에 봉헌하는 목적은 주로 자신을 위해, 가족을 위해, 어쩌면 열반을 위해 복을 비는 것이다. 대승 불교도라면 불상이 모든 중생을 행복하게 해줄 거라고 믿기가 더 수월했고, 그렇게 믿는 만큼 더

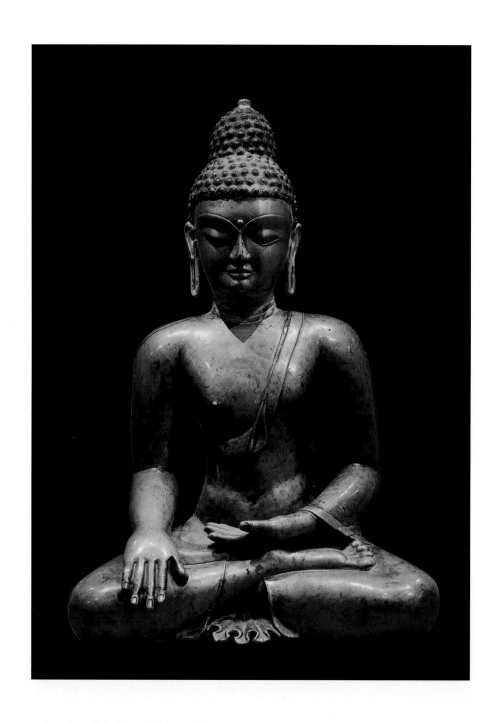

그림 99. 땅으로 손을 뻗는 부처, 티베트, 11세기.

많은 불상을 세웠다.

부처가 '마지막으로' 살아 있는 동안 그를 따르는 사람들이 모여들었다(환생을 통해 부처가 여러 번 태어났다는 점을 강조하는 종파도 있다). 연화좌에 앉아 있는 부처를 주위의 모든 사람들이 주목하는 장면은, 바라나시(Varanasi 또는 Benares) 근방의 녹야원에서 베푼 유명한 첫 설법을 상기시키진 않더라도 그를 향한 제자들의 깊은 관심을 보여준다(그림 100).

모든 불교도는 부처의 경지 또는 깨달음을 소망한다. 이런 소망을 가진 평신도를 원조하고 격려하기 위해 불교는 중간에 보살Bodhisattva을 둔다. 보살은 깨달았으나 열반에 드는 것을 연기하거나 포기하고 그대로 머문 채 다른 중생이 깨달을 수 있도록 돕는 자비로운 존재다. 부처의 죽음을 묘사한 군상에서 그 곁을 지키는 무리 중 보살은 슬픈 표정을 짓지 않는다. 이 죽음이 곧 최후의 승리라고 믿기 때문이다.

인도 중부에 많이 분포한 석굴 사원의 장식을 보면 보살 숭배의 중요성을 알 수 있다. 그중 가장 유명한 것은 뭄바이 북서쪽 와고라Waghora 강 위의 절벽에 위치한 아잔타Ajanta 석굴이다. 수도를 위한 사원이라지만, 고귀한 신분의 후원자들 덕분에 사뭇 화려해졌다. 예배실과 제단을 뒤덮은 그림은 주로 부처의 생전 이야기를 담고 있다. 하지만 특정 보살을 풍부한 색채로 세밀하게 묘사한 그림도 적지 않다. 주위에 찬양하는 사람들을 거느린 보살이 멋진 궁전이나 누각에 편안히 앉아 있다. 부처는 보통 그림 속에서 솔기가 풀린 성긴 승복을 걸치고 있는 반면에, 보살의 옷차림과 에두르는 자태는 세속적 매력을 발산한다. 말하자면 보살은 거룩하지만 처세에 능하다. 또 보살의 진귀한 장신구는 번민하는 인간을 위한 무궁한 동정심을 암시한다. 아잔타에 그려진 파드마파니Padmapani 보살은 연꽃을 들고 연민의 정으로 무아경에 빠진 듯 고개를 갸웃하면서 어딘가를 응시한다(그림 101). 이것은 단지 응시에 그치지 않는다. 그가 들고 있는 연꽃은 깨달음을 통해 얻은 권

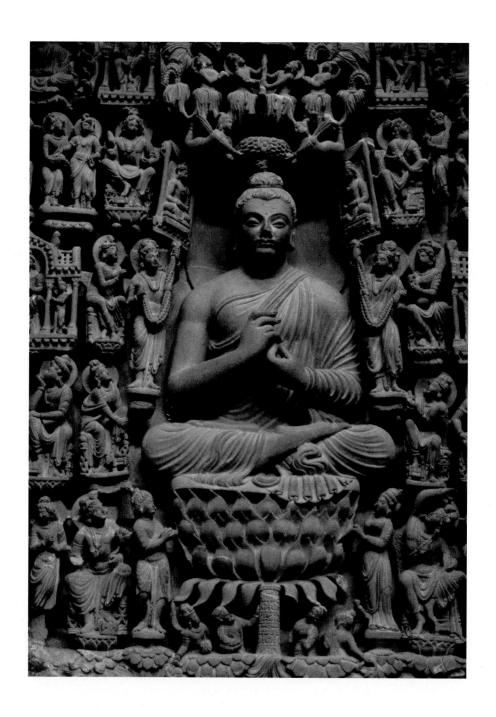

그림 100. 설법하는 부처를 표현한 석조 돋을새김, 파키스탄 무하마드 나리Muhammad Nari, 175~200년경.

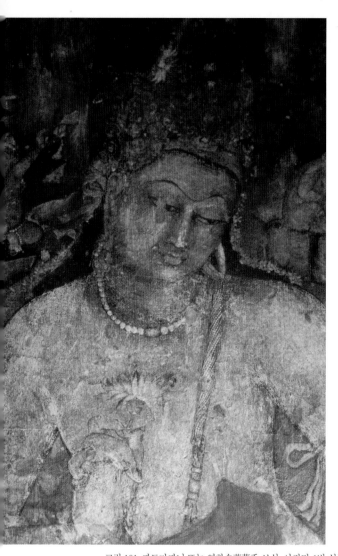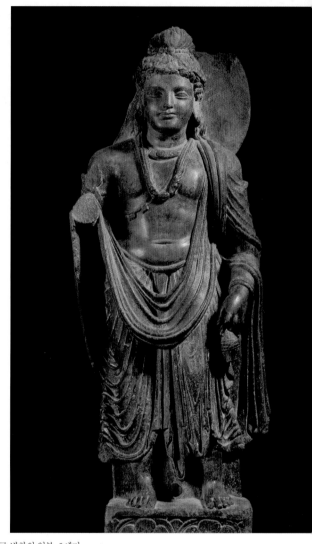

그림 101. 파드마파니 또는 연화수蓮華手 보살, 아잔타 1번 석굴 벽화의 일부, 5세기.

그림 102. 미륵보살상, 파키스탄 간다라, 2세기경.

능을 상징한다. 인간이 처한 고통의 수렁을 넘어서 순결purity을 꽃피우는 권능.

보살은 모두 이런 목적을 달성하기 위해 존재한다. 그중에서도 '미래의 부처'로 알려진 미륵Maitreya은 특별하다. 미륵은 이 세상에 태어나기로 예정된 보살이다. 아직 오지 않았다. 하지만 예술가들은 주저 없이 그 모습을 상상했다. 한 예로 간다라 지역에 검은 편암으로 만든 미륵보살상은 반나체로 작은 물병을 들고 있다(그림 102). 그럼에도 당당하고 위엄 있는 모습이다. 머리 뒤편에 신성한 후광을 나타내는 둥그런 장식도 일부 남아 있다.

자이나교와 힌두교

싯다르타가 안락한 궁정 생활을 버리고 쪽박을 차고 돌아다닐 즈음, 궁핍한 삶을 선택한 인도 왕자가 한 명 더 있었다. 사람들은 그를 마하비라(Mahavira, 위대한 영웅)라고 불렀는데, 그도 사람들이 태어나서 살다가 죽고 다시 태어나는 윤회를 끊으려면 어떤 의지와 노력이 필요한지 가르쳤다. 마하비라가 개창한 종교가 바로 자이나교Jainism다. 사실 마하비라는 지나(jina, 정복자) 또는 티르탄카라(tirthankara, 내를 건너는 사람)라 불리는 24명의 선구자 중 하나다. 이들은 명상과 극기, 모든 중생을 위한 번뇌를 통해 생사의 윤회를 끊을 수 있다고 주장했다. 자이나교에서 열반이나 깨달음으로 인도하는 신은 따로 없다. 다만 모든 자이나교도는 그들의 지도자 24명의 성상을 우러러보아야 한다. 이 지도자들의 이미지는 서로 비슷비슷하다. 보통 '공기만 걸친 채(나체)' 곧게 서 있고 허리는 잘록하다. 게다가 개인의 안녕에 대한 무관심, 또는 고행을 실천하는 삶의 징표로서 헝클어진 긴 머리털이 어깨 위에 늘어져 있다. 다만 가끔 보이는 양산은 과거에 지나가 왕족의 일원이었다는 것을 암시한다. 어쨌든 그럴듯한 자태를 포기한 모습

을 보여주는 것이 제일 중요했다. 두 발을 벌린 채, 양팔을 몸통 옆에 두되 몸통에 닿지 않게 말이다.

자이나교는 극단적인 비폭력주의를 강조한다. '무해無害가 유일한 종교다'라는 금언이 있을 정도다. 따라서 자이나교도는 파리 한 마리도 내려치면 안 된다. 육식은 말할 것도 없다. 땅에 곡괭이를 휘둘러도 안 된다. 벌레 한 마리도 다치면 안 되니까. 비폭력을 기치로 내걸어 근대 인도의 독립을 쟁취한 마하트마 간디 Mahatma Gandhi가 구자라트Gujarat 출신이었다는 것은 우연이 아니다. 그곳은 자이나교가 뿌리내린 지역에 속하기 때문이다.

현재 인도에서 가장 번성한 종교는 불교나 자이나교가 아니다. 5억 명 이상의 신도를 확보한 힌두교다. 사실 이 세 종교 모두 고대 인도의 베다Veda 시대에 발생했다. 베다 시대는 천년 동안 지속했으며(기원전 1500~500년경), 베다란 네 권의 산스크리트어 경전을 통칭하는 이름이다. 그중 가장 오래된 경전은 기원전 1300년경에 쓰인 『리그베다Rig-Veda』다. 이런 베다에 적힌 글(찬가, 기도문, 의례 절차)을 이해하고 이용할 수 있었던 사람들을 브라만Brahman이라고 불렀다. 브라만은 글을 아는 승려로서 4등급으로 이루어진 사회적 카스트 중 최상층으로 군림하며 신을 숭배하고 신과 소통하는 행위를 독점적으로 관리했다. 싯다르타와 마하비라는 모두 왕족과 무사 계급 출신이었고, 이를테면 그 계급의 변절자였다. 자이나교는 주로 세 번째 계급, 그중에서 특히 (농민이 아닌) 상인의 지지를 많이 받았다. 불교는 지도자의 '모범적인 낙오'로 말미암아 가장 낮은 네 번째 계급과 '깨끗하지 못한' 천민들이 주로 호응했다.

힌두교는 브라만의 교리를 바탕으로 삼은 종교다. 브라만의 엄중한 권위를 감안한다면, 힌두교에 창시자가 없다는 사실은 사뭇 놀랍다. 더군다나 베다의 교훈에서 발전한 교리도 공고하게 확립되지 않았다. 하지만 힌두교의 신에 관한 생생한 이야기는 많다. 대략 기원전 2세기에서 기원후 1세기 사이에 편찬된 서사시 『마

하바라타*Mahabharata*』를 예로 들 수 있다. 또한 기원전 약 6세기 이후부터 집대성된 우파니샤드는 좀 더 철학적인 색채를 띠는데, 그중 『바스투수트라 우파니샤드 *Vastusutra Upanishad*』는 성상 제작에 관한 원칙과 규범을 다룬다. 힌두교 신앙은 융통성이 많다. 달리 말하면, 유일신교와 대척되는 종교다. 한 힌두 현자가 신의 수를 세었더니 넉넉잡아 3억 3천만이었다고 한다! 『바스투수트라』 같은 과거의 경전을 참고하고 아울러 현재 상황을 조사해보면, 힌두 숭배 관습의 일반적 특징을 정리할 수 있다.

힌두교는 예술품의 한계를 인정한다. 본래 형태를 파악할 수 없는 대상을 형상화하는 데는 한계가 있다는 점을 인정한다. 초월적 존재의 형상을 무심히 만들었든, 아니면 숭상하며 만들었든 간에 그는 그런 형상 너머에 있다. 다만, 기도나 주문으로 그를 잠시 형상 속에 머물게 할 뿐이다. 신을 숭배할 때 쓰이는 매개물이 꼭 예술품일 필요는 없다. 돌멩이, 화석, 나무, 파충류 등 숭배의 초점이 되는 물건은 여러 가지다. 어떤 물건이 숭배 의식에 쓰이면 숭배자가 그것으로 벌이는 행위도 가지가지다. 물, 우유, 정제된 버터 등으로 그것을 씻거나 표면에 바르고, 그 앞에서 복받쳐 기도문을 암송하거나 찬가를 부르며, 거기에 쌀과 꽃, 사프란과 향유를 공물로 바치기도 한다. 이것은 한마디로 그 물건을 '달래는' 행위다. 왜 달래야 할까? 힌두교는 영적 우주에 존재하는 가공할 악의를 믿고, 힌두교의 여러 신은 무시당하면 노여워하는 경향이 있기 때문이다.

앞서 언급했듯이 『바스투수트라』는 몇 가지 성상 제작 규칙을 명시한다. 여기에는 취해야 할 자세, 부여할 속성 등의 사항이 포함된다. 신비한 기하학적 구성론도 고안되어 얀트라yantra라고 불리는 다양한 도식이 명상의 길잡이 역할을 한다. 하지만 힌두교 예술과 신앙의 상호 작용을 이해하려면, 이 종교의 주요한 신들 중 하나인 시바Shiva의 이미지를 살펴보는 것이 가장 효과적이다.

사실 시바를 숭배할 때 항상 시바의 형상이 필요하지는 않다. 표상 하나만

있어도 충분하다. 흔히 쓰이는 표상은 링가linga, 즉 원기둥 모양의 남근상이다. 숭배 의식을 치를 때 거기에 화환을 두르고 주홍빛 가루를 뿌리기도 한다. 5세기 산스크리트어 시인이자 극작가였던 칼리다사Kalidasa는 관능을 자극하는 그런 숭배 의식의 분위기를 서정시로 완곡하게 표현했다. 칼리다사가 비구름에게 말을 걸며 우자인Ujjain 마하칼라Mahakala에 있는 시바 신전으로 가라고 구슬리는 대목이 있는데, 그중 일부를 인용하면 다음과 같다.

> 흥겨운 발짓에 허리띠가 딸랑딸랑
> 야크의 꼬리로 만든 채찍의
> 보석 박힌 손잡이를 흔들다 지친 손,
> 저기 춤추는 소녀들은
> 너의 첫 빗방울을
> 사랑의 손톱자국 위로 흐르는 향유처럼 느끼며
> 언뜻언뜻 너를 보리라
> 벌떼같이 길게 줄지어.
> ─『메가두타*Meghaduta*』, 제35연

시바는 강렬한 영적 에너지와 성적 에너지를 함께 가지고 있다. 영적 에너지는 시바가 요기로 알려진 것과 밀접한 관련이 있고, 성적 에너지는 사랑하는 여신 파르바티Parvati를 향한 열렬한 구애로 나타난다. 파르바티는 칼리다사도 표현하기 어려워했을 만큼 아름다웠다. "포근하고 부드러운 그녀의 허벅지를 어떻게 묘사할 수 있을까? 유연하면서 코끼리 코처럼 거칠지 않고, 시시하고 멋없는 바나나 줄기도 아닌 것을."

힌두 교리는 특정한 신의 화신이 하나라고 가르치지 않는다. 따라서 시인과

예술가는 시바의 형상을 다양하게 드러낼 수 있었다. 이에 관한 규칙은 별로 없었다. 다만, 다른 힌두 신들처럼 시바 역시 형상을 전달하거나 동반하는 동물 '매체'가 필요했다(시바의 경우는 황소). 힌두교 예술은 의인화를 무조건 고집하지 않는다. 따라서 시바는 다른 힌두 신들과 마찬가지로 팔이 여러 개 달렸거나 머리가 둘 이상이다. 뭄바이 근처 엘레판타Elephanta 섬의 석굴 사원에 위풍당당하게 서 있는 시바의 신상처럼 말이다. 또 시바는 반半여성의 모습으로 나타난다. 이것은 시바의 본성 안에 서로 반대되는 성질이 많이 공존한다는 믿음이 있기 때문이다. 시바는 이름의 의미대로 '상서로운' 신이지만, 동시에 변화와 폭력을 관장하는 신이다. 특히 시바를 '춤의 신'으로 구현한 시바 나타라자Shiva Nataraja는 그가 유쾌하면서도 위험한 신이라는 생각을 가장 잘 보여주는 신상이다(그림 103). 불꽃이 이는 둥근 테두리 안에서 시바가 왼발을 들어 올리고 그 발을 한 손으로 가리킨다. 바로 여기서 숭배자가 보호받는다는 뜻이다. 이와 동시에 시바는 다른 쪽 발로 무언가를 짓밟고 있다. 웅크린 채 몸부림치는 요정이다. 이 요정은 우주 안에 존재하는 대립성을 부정하는 모든 사람을 상징한다. 시바가 또 다른 손에 들고 있는 것은 작은 양면 북이다. 시바는 이 북을 울리면서 빙빙 돈다. 이렇게 표현된 리듬과 활기, 그리고 시바의 변덕은 신상 크기와 상관없이 명백하다.

힌두 문학에서 시바는 충동적인 성격의 신으로 등장한다. 그 가운데 이런 이야기가 있다. 어느 날 파르바티가 화장을 하고 있는데, 남편인 시바가 불쑥 다가왔다. 파르바티는 남편이 자신에게 너무 쉽게 접근할 수 있다는 것을 알고 놀랐다. 그래서 마네킹을 만들어 숨을 불어넣고 경호원으로 삼았다. 경호원은 힘세고 흠잡을 데 없이 잘생긴 청년이었고, 파르바티는 아들처럼 아꼈다. 파르바티는 그를 가네샤Ganeśa라고 불렀는데, 그는 그녀의 허락 없이는 아무도 접근하지 못하도록 하겠다고 맹세했다. 파르바티는 이 맹세를 지키라는 뜻으로 가네샤에게 몽둥이를 주었고, 그는 곧바로 임무를 시작했다. 이때 시바가 나타났다. 가네샤는 시바를 알

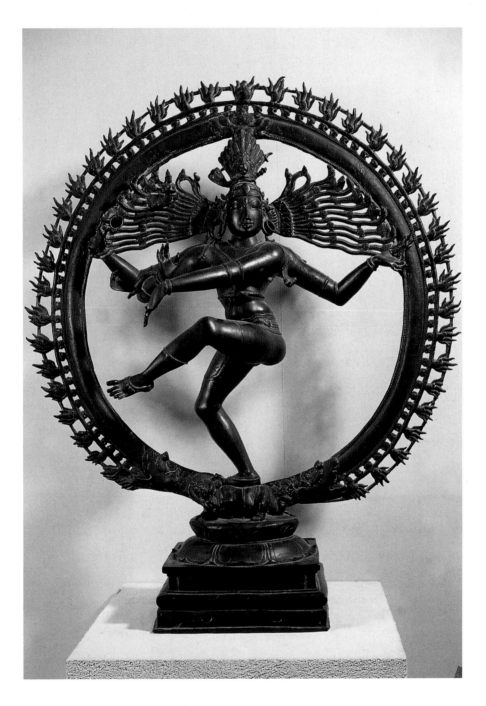

그림 103. 무신舞神 시바 청동상, 10~11세기.

지 못했고 당연히 앞을 가로막았다. 둘은 티격태격하다가 시바가 기습적으로 그 젊은이의 목을 베었다. 파르바티는 이 사실을 알고 몹시 슬퍼하며 분노했다. 시바는 서둘러 수습하겠다고 나섰다. 목이 잘린 가네샤를 위해 얼른 다른 머리를 찾아 주겠다고 약속한 것이다. 시바가 황급히 찾아낸 것은 코끼리 머리였다. 새로운 머리를 달고 파르바티에게 돌아온 가네샤는 포동포동하게 부풀어 선량한 모습으로 변했다. 가네샤는 쥐를 타고 달콤한 음식이 담긴 그릇을 가지고 다녔다. 젊은 신인데도 불구하고 가네샤는 '지식의 수호자'로 존경받는다. 가네샤는 『마하바라타』 서사시를 기록한 서기로 알려져 있다. 게다가 처음에 파르바티에게 부여받은 임무 때문에 '장애물의 신'이기도 하다. 이런 이유로 사람들은 종종 가네샤의 신상을 입구나 문간에 놓아둔다. 또한 가네샤는 '시작(또는 착수)의 신'이라서 사람들이 혼례를 치르거나 새해를 맞이할 때 그를 찾는다. 이러한 가네샤의 이미지를 보면 언제나 유쾌해진다(그림 104).

힌두교에는 시바를 특별히 숭배하는 종파가 있다. 시바 못지않게 중요한 힌두 신 비슈누Vishnu의 경우도 마찬가지다. '충만한 자'라는 의미의 비슈누는 다른 힌두 신들처럼 변덕스럽지만 애초부터 10가지 화신이 정해져 있다. 비슈누의 화신과 관련해 『바가바드기타Bhagavadgita』('신의 노래'라는 뜻으로 『마하바라타』의 일부분을 이루고 있다)로 알려진 경전에 다음과 같은 구절이 있다(4장 6~7절). "나는 태어나지 않았지만, 영원하며, 만물의 주인이다. 나는 자연계에서 신비한 힘으로 태어난다. 정의가 약하고 희미할 때, 불의가 뽐내며 날뛸 때 내 영혼이 지상으로 떠오른다."

예를 들면, 비슈누의 세 번째 화신은 멧돼지 모습의 바라하Varaha다. 이 멧돼지 같은 화신이 자신의 송곳니로 대지를 떠받치고, 대양에서 악마를 쫓아내는 위대한 업적을 담은 작은 그림이 있다. 일곱 번째 화신은 '매혹하는 자' 또는 '빛나는 자'인 라마Rama다. 이는 특히 비슈누가 발산하는 태양 에너지를 상징한다. 라마

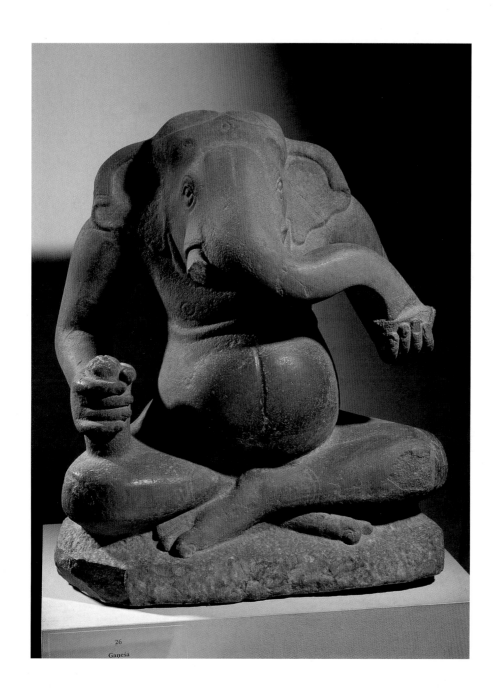

그림 104. 가네샤 신상, 캄보디아, 7~8세기

다음에 오는 화신이 크리슈나Krishna인데, 앞에서 인용한 『바가바드기타』의 구절이 바로 크리슈나의 말이다.

크리슈나라는 이름은 숭배 의식에서 암송되는 주문 속에 들어가기도 한다. '하레 크리슈나Hare Krishna.' 『바가바드기타』에서 크리슈나의 말을 좀 더 살펴보면, 아무리 초라할지라도 신실한 봉헌 행위를 격려하는 힌두교의 신조가 나온다(9장 25~6절). "나를 숭배하는 사람들은 내게 오라…… 누구라도 내게 정성껏 나뭇잎 하나, 꽃 한 송이, 과일 한 개, 혹은 물을 조금 바치더라도 기쁘게 받으리라. 순수한 마음으로 바친 것에는 사랑이 깃들어 있으므로."

기독교의 성상 딜레마

소아시아 해안가에 위치한 에페수스Ephesus에서 아르테미스 여신을 숭배하는 관습은 청동기 시대부터 있었다고 추정된다. 거기에 세워진 아르테미스 신전은 유명한 관광지가 되었다. 성지 순례자들이 즐겨 찾는 장소는 아니지만, 이른바 고대 7대 불가사의 중 하나로 선정되었다. 고대에 이 신전의 내부에는 신상이 있었다. 더 정확히 말하면, 나무로 형체를 갖추고 먼 곳에서, 십중팔구 발트 해 부근에서 들여온 호박 구슬로 장식한 신상이 있었다. 이 신상의 복제품에서 구슬로 장식한 부분은 마치 유방이 여러 개 달린 것 같다. 혹자는 더 과감하게 쇠불알 목걸이라고 말했다. 어쨌든 범상치 않은 형상이다(그림 105).

약 1세기 중반, 그러니까 웅장한 아르테미스 신전이 세워지고 적어도 600년이 지난 후에 에페수스의 아르테미스 숭배 관습은 심각한 도전을 받았다. 이곳에 바울이라는 이방인이 왔다. 바울은 이곳의 숭배 관습과 양립할 수 없는 설교를 했다. 앞서 언급했듯이 바울은 아테네에서 '우상의 숲'을 보고 못마땅하게 여겼다. 이

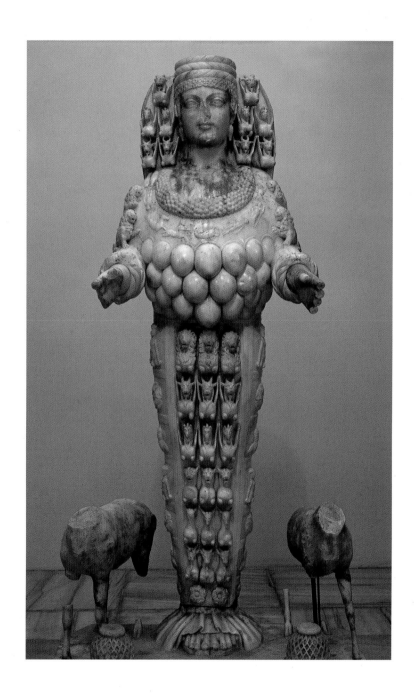

그림 105. 로마 시대의 아르테미스 신상, 에페수스, 기원전 2세기. 이보다 더 오래된 신상의 복제품이며 좌우에 사슴 한 쌍이 있다. 아르테미스는 '동물의 여신'으로 숭배되었다.

때 바울에게 대항한 사람이 있었는데, 아르테미스 신상을 만드는 은장이들을 대표해 나선 데메트리오스Demetrios였다. 그는 동업자들을 불러 모아 우상 숭배를 매도하는 바울의 목소리, 즉 "손으로 만든 것들은 신이 아니다"라는 주장에 상당수의 사람들이 귀를 기울이고 있다고 경고했다. 그리고 나서 바울의 변론이 힘을 얻을 경우에 일어날 수 있는 일을 세 가지로 요약했다. 자신들의 사업이 손실을 입을 뿐만 아니라, 위대한 여신 아르테미스의 신전이 업신여김을 당하고, '온 아시아와 천하가 숭배하는' 신의 위엄이 사라질 것이다. 이 말을 듣고 군중이 격분해서 "위대하다, 에페수스 사람들의 아르테미스여!"라고 외쳤고, 곧바로 사도 바울과 일행에게 사적인 폭력을 가하려고 했다(「사도행전」 19장 23~41절).

바울은 기독교에서 성 바울로 추앙받으며 기독교 교리를 정립하는 데 어느 누구보다 크게 공헌했다고 알려진 인물이다. 바울은 격분한 폭도를 피해 일단 에페수스를 떠났다. 하지만 바울도 언젠가 순교자martyr로서, 예수 그리스도의 증인으로서 처형될 운명이었다. 바울은 사울Saul이라 불리던 젊은 시절에 기독교 최초의 순교자 스데반Stephen이 순교할 때 현장에 있었다. 예수를 믿는다고 선언한 죄로 스데반이 예루살렘 성벽 바깥에서 돌에 맞아 죽는 모습을 지켜보았다(「사도행전」 7장 55~60절). 기독교로 전향한 후, 바울은 자신도 그런 참혹한 결말을 맞을 수 있다는 것을 잘 알고 있었다. '순교자의 피는 교회의 씨앗이다.' 훗날 로마 제국에서 활동한 기독교 선구자들의 표어였다. 이러한 순교 행위는 곧 엄청난 열정으로 연대순으로 기록되었을 뿐 아니라 순례자에게 행선지를 제공했다. 스테파노의 유물은 흙먼지가 되었지만 거기에 인파가 몰렸다. 우리는 바울이 에페수스에서 설교한 것을 성상에 대한 기독교의 금령으로 이해한다. 하지만 기독교 순교자 숭배는 곧바로 기독교 유물 숭배로 이어졌고, 기독교 유물 숭배는 이내 성상 숭배를 낳았다. 성상은 그리스어로 eikon인데, 직역하면 '닮음'이라는 뜻이다.

기독교는 특정한 증인을 영웅화해서 성인saint으로 추대하고, 그를 특별

히 기리기 위해서 기념일이나 축제일을 제정했다. 이 과정에서 수많은 성지가 생겨났다. 개중에는 성인과 유물, 장소의 관계가 미약한 경우도 있었다. 카타리나 Catherine라는 순교자를 예로 들어보자. 카타리나는 상류 가문 출신으로 이집트 북부 도시 알렉산드리아에 살았는데, 막센티우스Maxentius 황제가 통치하던 시절 (4세기 초)에 로마의 성상 숭배 관습을 비판하다가 체포되었다. 카타리나는 알렉산드리아에서 재판을 받았고 대못이 박힌 바퀴 위에서 고문도 받았다. 알렉산드리아에서 최후를 마쳤다. 하지만 나중에 카타리나의 유물은 시나이 반도에 있는 기독교 수도원으로 옮겨졌다. 이 수도원 자리는 하나님이 모세 앞에 처음으로 나타났던 곳으로 알려져 있다(「출애굽기」 3장 1절~4장 17절). 불붙었으나 불타지 않는 떨기나무에서 하나님이 모세를 불렀다는데, 실지로 그 나무는 타버리지 않았고 여전히 수도원 안에 무성하다. 시나이 산 아래에 있는 이 수도원은 6세기에 견고한 성채처럼 변모했고, 성상에 반대한 모세와 카타리나의 명성에도 불구하고 역시 성상을 수용했다. 예를 들면, 교회당의 둥근 천장에는 경이로운 사건을 보여주는 모자이크 장식이 있다. 예수가 끝내 '인간의 힘' 앞에 항복하기 얼마 전, 산꼭대기에서 몇몇 제자들이 보는 가운데 현성顯聖하는 장면이다. 복음서의 기록에 따르면, 이때 예수의 얼굴은 해같이 빛났고 옷은 빛같이 희게 되었으며, 선지자 모세와 엘리야 Elijah가 나타나 예수와 대화를 나누었다. 하늘의 소리가 들렸다. "이는 내 사랑하는 아들이다"(「마태복음」 17장 1~8절). 이런 순간을 표현한 모자이크는 별안간 빛이 충만해지는 느낌을 주기 위해 황금을 사용했다. 요한과 베드로, 야고보라 불리는 세 명의 제자는 눈이 부셔 땅에 엎드려 있고, 두 선지자는 마치 그들에게 '거봐, 우리가 뭐라고 했어'라고 말하는 듯 보인다. 또 예수는 아몬드 모양으로 생긴 것을 중심으로 빛줄기를 사방으로 발산한다. 뛰어난 작품이다.

　　신약 성서는 예수의 출생, 행적과 죽음을 설명하면서 육신 속의 신성 divinity을 강조한다. 예수의 현성용the Transfiguration은 성서에 기록된 여러 이적

miracle signs 중 하나로 예수가 육신의 한계를 초월하는 순간이다. 「마태복음」의 기자는 이런 현상을 비전으로 여겼다. 하지만 그렇게 특별하고 비범하며 경이로운 사건이 신앙의 대상이 되었을 때, 도대체 어떤 예술가가 그것을 똑같이 재현할 수 있다고 자부할까?

훗날 기독교가 정착하면서 예술가는 기적을 재현해 달라는 주문을 빈번히 받았다. 중세 유럽 예술의 상당 부분이 바로 이런 주문의 결과다. 그러나 초기 기독교도는 성상의 정당성을 의심한 것은 물론, 그들의 신념을 시각화하는 방법에도 확신을 갖지 못했다. 바울이 성직에 종사하는 동안 기독교도의 찬양 대상으로 가장 강조한 것은 예수의 삶과 가르침이 아니었다. 그것은 예수가 짊어졌던 십자가였다. 십자가형crucifixion은 로마 제국에서 제일 무거운 형벌로서 죽기 전까지 고통과 모욕을 최대로 연장시키며, 주로 노예에게 내렸다. 기독교 신자들 중 일부, 특히 영지주의자Gnostic로 불리던 무리는 예수가 그런 치욕적인 죽음을 맞은 것처럼 보일 뿐이라고 주장했다. 어쨌든 영지주의자든 아니든 분명히 초기 기독교도는 바울 신학이 강조한 것에 대해 상상하기를 꺼렸다. 거룩한 '주님'이 죄지은 노예처럼 죽었다는 얘기, 즉 십자가에 '산송장'이 되어 매달려 있는 모습을 상상하고 싶어 하지 않았다. 그들은 다른 모습의 예수를 선호했다. 손에 족자를 든 선생이나 한 마리의 양도 길을 잃지 않도록 보살피는 선한 목자를 떠올렸다(그림 106).

대략 500년이 지나서야 이와 같은 금기가 깨지기 시작했다. 십자가 위의 예수가 재현되기 시작했다. 여기에 해당하는 초기 작품들을 보면 그 장면에서 공포와 비애를 제거하려고 애쓴 흔적이 역력하다. 한 예로, 로마의 어느 교회 문에 조각을 새겨 넣은 예술가는 그 '불행한 나무arbor infelix'를 보여주는 게 여전히 어색했던 모양이다. 불행한 나무란, 사형에 쓰이는 십자가를 로마 사람들이 완곡하게 지칭했던 말이다(그림 107). 작품을 살펴보자. 예수가 있고, 사형을 선고받은 강도 둘도 좌우에 있다. 하지만 그들은 십자가에서 고통받는 모습이 아니다. 두 팔을 벌린

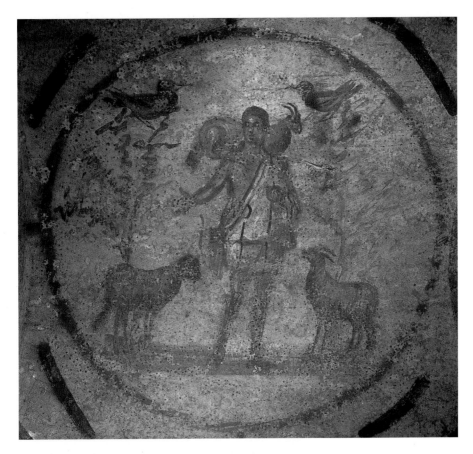

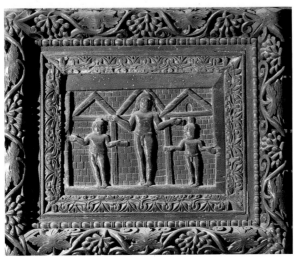

그림 106. 예수를 선한 목자로
표현한 벽화, 로마, 3세기.

그림 107. 산타 사비나Santa Sabina
교회 문에 새겨진 조각, 로마, 5세기.

채 상냥하게 하소연하고 있는 듯하다.

이후 수백 년 동안 기독교 예술은 십자가에서 처참하게 죽은 예수를 강조하는 신학에 구애받지 않으면서 '영광의 예수'를 주제로 삼았다. 기독교에서 기념하는 AD(Anno Domini, 주님의 해 또는 성탄)를 기준으로 거의 천년이 지날 때까지 예수는 십자가 위에서도 빛나고 양양한 모습이었다. 그러나 기독교 성직자들은 예수를 그런 식으로 나타내는 것이 옳은 일인지 알지 못해 난처할 때가 많았다.

4세기 초에 로마 황제 콘스탄티누스는 기독교를 합법적인 종교로 공인했다. 그리고 기독교의 새로운 수도를 소아시아의 가장자리, 즉 고대 그리스 도시 비잔티움Byzantium에 건설했다. 이곳은 창건자의 이름을 따서 콘스탄티노플Constantinople이 되었고, 비잔틴 제국의 중심이었으며, 지금은 터키의 이스탄불이다. 그런데 콘스탄티누스 황실과 관계를 맺은 주교들은 애초부터 고민이 있었다. 황제가 기독교의 신도시, 이른바 제2의 로마를 장식하기 위해 이교도(특히 고대 그리스·로마)의 조각상을 계속 들여왔기 때문이다. 명색이 기독교 사회 속에 세워진, 로마인에게 각기 주피터, 미네르바, 비너스로 알려진 제우스, 아테나, 아프로디테의 조각상은 무슨 의미가 있었을까?

사실 이때는 그리스·로마 신을 숭배하는 행위가 공식적으로 금지되기 전이다. 그러다가 비잔틴 제국의 황제 테오도시우스 1세Theodosius I 시대에 이르러 올림피아와 델포이 같은 유서 깊은 성소에서 숭배 행위가 금지되었다(390년대). 이 시기에 무수히 많은 고대 성상이 소각, 융해, 철거 또는 분쇄되었을 것이다. 그러나 각 지역과 지방의 숭배 전통까지 말살하기는 쉽지 않았다. 예를 들면, 소아시아에는 동지에 즈음해 태양신을 기리며 축제를 벌이는 관습이 있었다. 이 관습이 얼마나 뿌리 깊었던지 기독교 성직자들은 이 축제 기간 중 하루를 예수의 성탄일로 정하고 '정의의 태양'을 찬양하는 행사를 허락할 수밖에 없었다. 또 교회의 터를 살펴보면 기독교 회당basilica이 고대의 신전 안, 혹은 그 위에 세워진 경우가 많

왔다. 출입구에서 제단으로 이어지는 긴 세로축이 동쪽, 즉 일출을 향하도록 말이다(본래 orientation은 회당을 동향으로 짓는다는 뜻이다). 당연히 의문이 생긴다. 고대 신전에서 했던 것처럼 눈에 확 띄는 성상을 앞에 놓고 기독교 신을 숭배하면 안 될까?

이 문제는, 예수는 신인神人, theanthropos이라는 역설적 규정에 대한 교리 논쟁이 겹치면서 훨씬 복잡해졌다. 예수의 본성을 둘 중 하나로만 한정하는 사람은 결국 이단자로 몰렸다. 이단자를 영어로 heretic이라고 하는데, 이 단어의 본뜻은 '선택하는 사람'이다. 즉 권위 있는 교회의 시각으로 볼 때 이단자는 선택을 잘못했다는 말이다. 당시에 이런저런 '오류를 범한' 이단이 번성했기 때문에 초기 기독교회에서 성상이 많이 쓰였다고 할 수 있다. 성상은 정통 교리와 확고부동한 신심을 전달했다. 학자들의 논변이 담긴 방대한 필사본보다 더 직접적인 전달 방식이었다. 신성이 모호성으로 뒤덮일 때, 성상은 이를 당장 해소시켰다.

비잔틴 제국에서 이른바 성상 파괴 논쟁이 일어났을 때, 교회 예술의 그런 교화 기능을 옹호한 사람들이 있었다. 726년에 황제 레오 3세Leo III가 예수와 어머니 성모 마리아의 성상 일체를 법으로 금하자 곳곳에서 성상이 파괴되었는데, 이에 항의한 사람들을 우리는 '성상 애호자iconophile'라고 부른다. 성상 애호자들은 단지 교리를 명확히 전달하기 위해 성상에 애착을 느낀 것은 아니었다. 그들의 주장에 따르면, 신을 섬기는 행위와 신의 성상에 경의를 표하는 행위는 차원이 다르다. 우리는 성상을 몸에 지니고 다니기도 하고 그 앞에서 향을 피우거나 촛불을 켤 수도 있다. 하지만 그 자체는 기도나 명상을 위한 도구요, 독실한 영혼이 저 높은 곳에 있는 초월적 존재에게 다가가도록 돕는 사다리일 뿐이다. 어쨌든 성상 애호자들이 주장했듯이 기독교의 신은 창조주다. 손으로 만물을 지은 신이다. 따라서 그는 신성한 목적을 위한 예술품을 틀림없이 인정할 것이다. 따라서 그를 숭배하는 장소를 이런 예술품으로 장식하는 것은 정당하고 적절하다.

성상에 관한 논쟁은 843년에 일단락되었다. 이해에 테오도라Theodora 여제는 매년 기독교 축제에서 다음과 같은 가사를 구송하라고 명했다.

우리는 예수와 성인의 그림을 그려서 우리의 입으로, 우리의 가슴과 의지로 사모하네. 그분의 초상을 존경하고 공경하므로 우리는 그분에게 다가가네. 신에게 영감을 받은 교부의 교리대로.

이 교리는 동방의 소위 정교회에 깊숙이 자리를 잡았는데, 이슬람 투르크 족의 침략으로 비잔틴 제국이 멸망한 1453년까지 콘스탄티노플에서 강력한 영향을 끼쳤고, 일부 중동 지역을 관통하고 그리스와 발칸 국가들을 거쳐 러시아까지 뻗어 나갔다. 정교회는 제단과 회중석 사이에 칸막이를 두었다. 칸막이가 나지막한 담이든 높다란 벽이든 거기는 성상을 걸어놓는 곳이었다. 그곳을 이코노스타시스(iconostasis, 성상이 머무는 자리)라고 불렀다. 이 관례가 발전해 문이 세 개 달린 나무 칸막이가 등장했고, 여기에 성상을 정해진 대로 배치하고 전시했다: 그중 가운데에 위치한 문 위에는 왕위에 앉거나 만유의 지배자pantocrator 자리에 오른 예수의 성상이 있다. 그리고 간절한 기도를 올리는 성인의 성상이 양쪽에 위치한다.

그 밖에 다른 주제의 성상도 있었다. 특히 테오토코스(Theotokos, 신을 낳은 사람), 즉 성모 마리아가 그림에 자주 등장했다. 또 교회 내부에 성상을 안치할 곳을 더 마련하기 위해 독립적인 기둥을 세워놓기도 했다. 대체로 정교회는 예배 장소를 '새색시처럼' 치장했기 때문에 수세기에 걸쳐 장식된 이런 교회 안에 들어가면 황홀한 경험을 한다. 이렇게 현란한 장식 효과는 성상 제작자들의 의도를 반영한다. 그들은 성스러운 충동을 도저히 참을 수 없어서 그런 형태와 색깔을 선택하고 솜씨를 발휘했다는 인상을 주어야 했다. 시리아 북쪽 에데사Edessa에 있는 것을 비롯해 몇몇(특히 예수의) 성상은 '인간의 손으로 만든 것이 아니라'는 소문까지 생

겼다. 실상 정교회에 고용된 예술가들은 '이교도의 우상 숭배'라는 낙인을 여전히 경계했기 때문에 성상을 삼차원으로 제작하는 일을 달갑게 여기지 않았다. 하지만 작품의 숭고한 면을 강조하기 위해 예술가들은 주눅 들지 않고 과감한 기법을 구사했고, 사실주의 기법에서 탈피할 때도 있었다. 특히 정교회의 성상 중에는 몸에 비해 머리를 길쭉하게, 머리에 비해 눈을 과대하게, 손가락을 점점 가늘어지게 그린 성화가 많다. 모두 신성을 표현하기 위한 왜곡이다. 각종 색상과 금속성 광채 역시 그런 표현의 수단이다. 이와 같은 성화를 그릴 때는 분필을 칠한 목판을 바탕으로 달걀노른자를 섞은 물감인 템페라를 사용했다(지금도 사용한다). 게다가 황금으로 여러 차례 선을 그어 그림의 광택을 한층 더하는데, 이는 신성한 광선을 방사하는 효과를 낸다. 물론 제작자의 독실한 제작 의도가 그 가치를 보장한다.

무릇 예술이 종교적 열정의 산물인 경우에 특정 시대의 화가나 작품을 찬양하는 것은 그릇된 일일 수도 있다. 하지만 15세기 초 러시아에서 제작된 성화가 비할 데 없이 정교했다는 의견은 널리 인정받는다. 당시 모스크바, 프스코프Pskov, 노브고로드Novgorod가 성화의 중심지였고, 두각을 나타낸 화가도 많았다. 그중에서도 으뜸은 안드레이 루블료프Andrei Rublyov다. 우리는 루블료프의 인생에 관해 아는 바가 별로 없지만, 중요한 한 가지 사실을 안다. 루블료프는 성화를 그린다고 생각하지 않고 저술한다고 생각했다. 말하자면, 자신의 방식대로 성서에 부기했다. 루블료프의 '저서' 중 하나이며 칸막이 중앙 작품의 전형인「영광의 예수Christ in Glory」를 보면, 이 화가에게 황금색은 그저 반짝이기만 하는 색이 아니라는 것을 알 수 있다(그림 108). 슬라브족의 성화 지침서는 황금을 스베트svet라고 하는데, 이는 동시에 '빛'이라는 뜻도 있다. 황금은 어둠을 몰아내는 힘이다. 바로 이러한 의미에서 정교회의 성화는 '황금으로 기술하는' 예술이다. 성스러운 빛을 포착하고 또 비추기 위해 전시되는 성화.

동방 교회만 성상 때문에 난처한 것은 아니었다. 서기 600년경, 프랑스 남부

마르세유에 살던 어느 주교가 관할 구역 내의 성상을 모조리 없애 버렸다. 그는 물론 자기가 잘했다고 생각했다. 그런데 당시의 교황 그레고리우스 1세Gregorius I는 주교에게 서한을 보내 질책했다.

그림 자체를 숭배하는 행위와, 그림으로 표현된 장면을 보면서 무엇을 숭배해야 하는지 알게 되는 것은 엄연히 다릅니다. 글을 읽을 줄 아는 사람이 책을 통해 얻는 것을 문맹자는 그림을 보며 얻습니다…… 배우지 못한 사람들에게 그림은 곧 책입니다…… 그들은 성취된 것res gestae을 보면서 통렬한 양심의 가책을 느끼게 됩니다.

이렇게 서방의 로마 가톨릭교회 역시 성상의 교화 효과를 인정했다. 그리고 앞의 인용문 중 마지막 구절에서 보듯이 성상으로 특별한 감정을 불러일으키려고 했다. 여기서 '양심의 가책compunction'은 생리학적 감수성과 관계된 핵심적인 말이다. 이것은 우리의 살을 콕콕 찌르는 느낌이고, 고통과 슬픔과 깊은 후회가 뒤섞인 감정을 의미한다. 또한 '통렬하다'고 하는 것은 격렬한 감정의 고통을 암시한다. 하지만 이는 매우 바람직한 감정이다. 이것이야말로 기독교인의 양심이니까.

성상을 옹호하는 사람들은 흔히 그레고리우스의 언명을 인용하면서 '문맹자를 위한 성서'라는 명분을 내세운다. 하지만 그레고리우스가 원했던 성상은 사람들을 감동시키기 위해 신중하게 기획된 예술이라는 점에서 역사적으로 더 중요한 의미가 있다. 사실 서유럽의 기독교도는 이후에도 성상과 그 예술적 표현의 한계에 대해 논쟁을 벌였다. 이 과정에서 국지적이고 주기적인 성상 파괴 또는 검열과

그림 108. 안드레이 루블료프, 「영광의 예수」, 1410~1415년경.

억압도 있었다. 하지만 앞서 그레고리우스가 승인했던, 진정한 슬픔을 자아내기 위한 기독교 성상 연구iconography가 근본적으로 중단된 적은 없었다. 성상을 보는 사람들에게 양심의 가책이 생기도록 하려면 십자가 위에서 득의양양한 예수를 보이면 안 된다. 거기서 고통받는 예수를 보여주어야 한다. 성인의 반열에 오른 순교자가 피 흘리는 모습을 보여주어야 한다. 주제는 '승리'가 아니라 '시험'이다. 그것을 보는 사람의 마음이 우선 아파야 한다. 죄책감으로 쓰라려야 한다. 위로는 그다음의 일이다.

이와 같은 예술품은 세계 곳곳에 방대하게 남아 있다. 원래 제작 의도대로 숭배 현장에서 쓰이거나, 미술관이나 박물관에 전시되어 세속적 심미안의 평가를 받는다. 이런 예술품이 무수히 제작되었다는 사실은 또 다른 사실을 암시한다. 일부 기독교도는 4세기 이집트의 성 안토니우스St Antonius, 6세기 이탈리아의 성 베네딕트St Benedict 등의 선례를 따라 이전부터 불교 승려들이 그러했듯 신앙을 위해 은둔하는 수도자의 삶을 택했다. 이들은 검소한 생활을 유지했지만 열심히 일해서 부유해질 수도 있었다. 교황도 막대한 토지를 소유한 권력자였다(그레고리우스는 세상 물정에 아주 밝았던 교황들 중 한 명이었다). 교회는 풍족한 재정으로 예술을 후원했다.

12세기, 프랑스 중부 생드니Saint-Denis 수도원의 원장이었던 쉬제Suger는 사업가 기질이 다분한 성직자였다. 그는 생전에 자신의 건물을 진귀한 예술품과 보물(황금 그릇과 보석, 희귀 광물)로 가득 채웠고, 그 이유를 훗날 자신의 유언장에 자세히 기술했다. 특히 1137년부터 1148년까지 생드니 수도원의 재건축 및 재단장 공사가 그의 감독 아래 이루어지면서 기념비적인 고딕 양식의 건물이 탄생했다. 건물의 탑, 둥근 천장과 뾰족한 아치가 솟아오르며 신의 영광을 드러냈다. 대역사에 소요되는 모든 비용 지출은 쉬제가 값비싼 예술품과 보물에 투자할 때와 동일한 방식, 즉 아낌없이 주는 신을 공경하고 찬양하기 위한 것으로 정

당화되었다. 당시 쉬제와 의견이 다른 사람들도 있었는데, 그는 전혀 귀를 기울이지 않았다. 특히 클레르보의 성 베르나르(St Bernard of Clairvaux, 1090~1153)는 사치스러운 건물과 번잡한 장식이 '고상한 기형물과 기괴한 고상함'으로 기도하는 사람의 마음을 어지럽힌다고 비판했다. 성 베르나르는 시토Cîteaux라는 지역에서 창설된 시토 수도회 소속이었고, 시토 수도사들은 학구적인 분위기 속에서 금욕을 중시했다. 이에 반해 생드니의 쉬제는 최고급 자재를 마련하고 최고의 장인을 동원했다. 성 베네딕트의 행적을 간결하게 기념할 때조차 고가의 스테인드글라스를 사용했다(그림 109).

얼핏 보면 그토록 지상의 부를 축적한 쉬제 원장이 무지 탐욕스럽게 보인다. 하지만 쉬제가 자신을 정당화하는 방식은 고대 그리스인들을 지배했던 사고방식과 공통점이 있다. 즉 진귀한 자연물과 인간의 기교로 신성을 시각화해 신에게 다가간다. 때로는 진귀한 자연물만으로도 충분했다. 이탈리아 학자이자 소설가인 움베르토 에코Umberto Eco가 내린 결론에 따르면, 중세 유럽 사람들은 "신을 연상시키고 상기시키고 암시하는 것들로 가득 찬 세계에 살았다. 신은 사물의 모습으로 나타났고, 자연은 신의 전령이었다. 고로 그들은 사자나 개암나무조차도 특별하게 보았다. 또 그리핀이 사자처럼 실제로 있다고, 사자처럼 숭고한 진리를 상징한다"고 생각했다.

어쨌든 청빈하게 살겠다는 서약도 예술을 막지 못했다. 쉬제의 생드니 건물이 완성된 후 그리 오래지 않아 아시시의 성 프란체스코는 이탈리아의 중부 움브리아Umbria 지방에서 안락한 부르주아의 삶을 버리고 싯다르타처럼 구걸하며 돌아다녔다. 동냥자루와 동냥으로 받은 것 외에 가진 것은 거의 없었지만, 성 프란체스코는 돈독한 친절과 선행을 베풀어 가톨릭교에서 특별히 사랑받는 영웅이 되었다. 게다가 '또 다른 예수'라는 명성까지 얻었다. 성 프란체스코가 무엇보다 강조했던 것은 예수가 받은 고난을 똑같이 느끼는 것이었다. 복음서에

그림 109. 생드니에 있었던 스테인드글라스, 일 드 프랑스Ile-de-France, 1140~4년경.

시간순으로 남겨진 기록을 보면, 예수의 수난은 비교적 단기간에 걸친 사건이다. 목요일 저녁에 붙잡혀서 금요일 밤에 무덤에 묻힐 때까지 약 20~30시간 동안 일어난 일이다. 하지만 성 프란체스코와 그를 따르는 사람들의 관점에서 보면, 예수 수난의 내용과 강도는 그들을 기독교 교리에 평생 헌신하도록 만드는 가치가 있었다.

성 프란체스코는 십자가에서 고통받는 예수의 모습에 심취했다. 어느 날 산중에서 열렬히 기도하다가 그런 모습에 극도로 심취한 나머지 자신의 몸에 성흔聖痕이 생겼다. 십자가에 못 박혔던 예수와 똑같이 다섯 군데에 생겼다. 성 프란체스코의 동료 수도사(또는 그의 '형제')들은 흉터를 확인했고, 하늘에서 예수를 닮은 무엇이 출현해 그것을 남기고 갔다는 이야기를 널리 알렸다. 그러는 사이에 어느 예술가가 이 사건을 상상해서 그렸다. 그 그림을 보면 '예수를 닮은 무엇'과 성 프란체스코가 가는 실로 연결되어 있다. 손발에 못이 관통한 지점끼리, 한 로마 병사가 십자가 위의 예수 상태를 확인하기 위해 창으로 찔렀던 옆구리 부분끼리 서로 이어져 있다(그림 110).

프란체스코 수도회의 수도사들은 수도회의 창시자처럼 회갈색 옷을 입고 다니면서 예수 수난에 초점을 맞춰 선교 활동을 했다. 수도사들의 활동 범위는 움브리아의 푸른 언덕을 훨씬 넘어갔다. 13세기 초 이후, 예수의 수난을 신중하게 재현하는 일은 유럽 각지의 영적 과업으로 떠올라 설교와 실천의 대상이 되었다. 이러한 시대 상황과 맞물려서 더욱 실감 나는 성상이 대량으로 제작되었고, 그레고리우스 교황이 요구했던 '따끔따끔한 양심의 가책'은 더욱 과격해져 단식, 채찍질 등의 자기 체벌 의식을 동반했다. 교회와 순례 장소는 모두 예수의 수난을 순서대로 재현한 회화나 조각상을 갖추고 참배자들을 '십자가의 정거장'으로 안내했다. 참배자들은 로마 총독 빌라도Pontius Pilatus에게 유죄를 선고받고 예루살렘 성 밖 골고다 언덕에서 십자가에 못 박힐 때까지 예수가 걸었던 비참한 길을 똑같이 체

그림 110. 조토Giotto의 그림으로 알려진 「성 프란체스코의 스티그마타The Stigmatization of St Francis」, 아시시, 1295~1300년.

험했다. 예수가 당한 고통을 현장에서 똑같이 체험하려는 열망이 커지면서 유럽에서 직접 예루살렘을 방문하고 싶어 하는 기독교도가 부쩍 늘어났다. 결국 1095년에 이슬람 손아귀에 들어간 성지를 되찾기 위해 십자군이 일어났다. 교황이 촉구한 '성전'이었다(당시 교황은 우르바누스 2세Urbanus II였다―옮긴이). 이후 200년이 넘도록 유럽의 수많은 귀족이 '예수를 죽인 유대인'에 대한 적개심을 품고서 여기에 자발적으로 동참했다.

교황의 교의에 따르면, 십자군 원정은 참회의 수단이었다. 십자군에 동참하면 비용이 많이 들고 위험했지만, 그 대가로 면죄를 받았다. 이는 위험 요소만 제외하면 예술을 후원하는 논리와 동일하다.

대개 교회는 성서, 특히 전례liturgy에 따른 성상이 필요했다. 전례란 기독교도의 공식 예배를 위해 제정된 의식이다. 예수와 제자들이 함께 나누었던 최후의 만찬을 기념하고 모방하는 의식이 대표적이다. 초기 기독교도는 이 성찬식(Holy Communion 또는 Eucharist)을 정기적으로 제법 즐거운 마음으로 치렀다. 하지만 후대 가톨릭교의 성찬식은 주로 예수 수난의 의미를 되새기는 의식으로, 따라서 더욱 구슬픈 명상의 시간으로 발전했다. 여기에 적합한 성상은 다양했는데, 최후의 만찬과 예수의 수난뿐 아니라 복음서 중 예수가 겟세마네Gethsemane 동산에서 죽음을 예감하거나 제자 유다Judas에게 배신당하는 이야기를 주제로 삼은 것도 있다. 각 교회의 성직자는 예배 분위기를 조성하기 위해 이런 종류의 그림과 조각상 주문을 자신의 본분 중 하나로 여겼다. 이와 더불어 교회에 필요한 설교단, 낭독대, 성배, 성반, 예복 등의 비품을 주문하면서 예술을 후원했다.

간단히 말해 모든 기독교회의 예배실은 일반적이고 통상적인 수준의 장식을 유지했다. 이는 최소한 그런 수준을 유지했다는 말이다. 외부에서 재정 지원을 받아 예배실을 더 짓거나 꾸미기도 했다. 이런 일은 개인이나 집단, 소규모 혹은 대규모로 봉헌할 수 있는 기회였다.

교회 구성원 중 성직자가 아닌 평신도가 그렇게 봉헌한 사례는 특히 이탈리아 동북부 도시 베네치아에 많다. 십자군의 출항지였던 베네치아는 동방 무역을 통해 14세기에 이르러 기독교 '상업 제국'의 중심지가 되었다. 수많은 향신료 무역업자와 1271년부터 1295년까지 아시아를 두루 돌아다녔던 마르코 폴로Marco Polo처럼 외지로 떠난 탐험가들이 동방으로 이어지는 항로를 개척한 덕분이었다. 베네치아는 이런 여건 속에서 부자가 많이 사는 공화국으로 번성했다. 예술가나 수공업자의 동업 조합인 길드도 우후죽순으로 생겼다. 사실 길드는 다른 지역에도 있었다. 중세 유럽 도시에는 구두 수선공이나 가구 제작자의 조합이 흔했다. 그런데 베네치아의 길드는 경건한 우애 단체라는 자부심이 유달리 강했다. 그들은 예배에 필요한 제단과 성상들을 주문하고 회합 장소에 비치해 기독교도의 단결심을 고취했다.

베네치아의 이발사, 혁대 제작자, 뱃사공, 푸주한의 길드도 종교 예술품을 주문했다. 심지어 헌 옷을 매매하는 상인들도 조합 건물에 제단을 세우기 위해 기금을 마련했다. 길드의 구성원 중에는 자신의 상점 모퉁이를 후추나 공작 깃털로 장식할 수 있을 만큼 형편이 넉넉한 사람도 있었지만, 그런 부호를 차치하더라도 그들이 작품을 주문하기 위해 합심하면 귀족과 같은 수준으로 값을 지불했다.

이와 같은 주문 기록이 담긴 사료를 조사해 보면, 주문자의(개인이든 단체이든) 봉헌 의도를 분명히 알 수 있다. 예를 들면, 1475년의 사료 중에 마르코 조르지Marco Zorzi라는 하위 귀족에 관한 기록이 있다. 어느 날, 조르지는 베네치아 석호 섬 위에 세워진 산미켈레San Michele 수도원 원장에게 편지를 보냈다. 편지 내용은 그곳 성당에 부속 예배당 하나를 짓고 그 안에 가족묘를 쓰게 해 달라는 부탁이었다. 또한 조르지는 자신과 조상 및 후손의 영혼을 위해 매일 미사를 올리는 재정 지원을 할 의향도 있었다. '미사'란 최후의 만찬을 기념하는 가

톨릭교의 의식으로 사제가 주관하며 평신도는 보통 참여하지 않는다. 조르지의 제안은 구체적이었는데, 예배당 건축과 제단화, 제단보, 성찬식에 쓰이는 성배, 촛대, 십자고상 같은 실내장식에 필요한 비용뿐만 아니라 미사를 날마다 거행할 사제의 급여금까지 산정했다.

당초 조르지는 예배당을 지어 성모 마리아에게 바칠 계획을 세웠다. 그러나 누군가가 여기에 더 적합한 주제는 부활이라고 설득한 것 같다. 조르지는 마음을 바꾸었다. 기독교에서 부활절로 기념하는 사건, 즉 예수가 '죽은 자 가운데서 살아나' 무덤 밖으로 나온 기적을 주제로 삼기로 결정했다. 조르지의 예배당에서 가장 눈에 띄는 부분은 조반니 벨리니Giovanni Bellini라는 화가가 맡았다. 이런 성화를 제작하는 일은 벨리니의 가업이었다. 벨리니는 부활한 예수와 어안이 벙벙해진 병사들을 그렸고, 신나게 뛰어다니는 토끼도 그렸다. 창의적이고 신선한 발상이었다(그림 111). 예배를 위해 이 예배당을 찾은 사람들은 사제가 라틴어로 웅얼대는 소리가 거의 들리지 않는 곳에서 그 의식을 지켜보았겠지만, 시신을 안치한 방에서 촛불 조명을 받는 「부활」 그림을 보며 사후의 전망을 밝혔다.

당초 조르지가 예배당을 성모 마리아에게 바치려 했던 것이 특이한 선택은 아니었다. 그녀는 동정녀 마리아 또는 마돈나(Madonna, 이탈리아 사람들이 '나의 성모'라는 뜻으로 쓰는 칭호)로 불리며 비잔틴과 서유럽 세계를 구별할 것 없이 널리 숭배되었다. 복음서 속에서 마리아는 고대 '이교도'가 섬겼던 출산과 다산의 여신을 떠올리게 하거나 그 후계자처럼 보인다. 그렇지만 사람들은 다양한 이유로 마리아의 제단 앞에 섰다. 온갖 역경을 헤치고 나와서 감사할 때도, 갖은 질병을 낫게 해 달라고 간청할 때도 그녀를 찾았다. 농부가 포도를 풍성하게 수확하고 싶을 때도, 범죄자가 용서를 구하고 싶을 때도 마리아에게 기도를 올리거나 무언가를 바쳤다. 어느 독일인 조각가는 성모 성상을 제작하면서 조그마한 추종자들을 덧붙였다. 그들은 마리아의 망토 아래에 깃들여 애원하는 표정을 지으

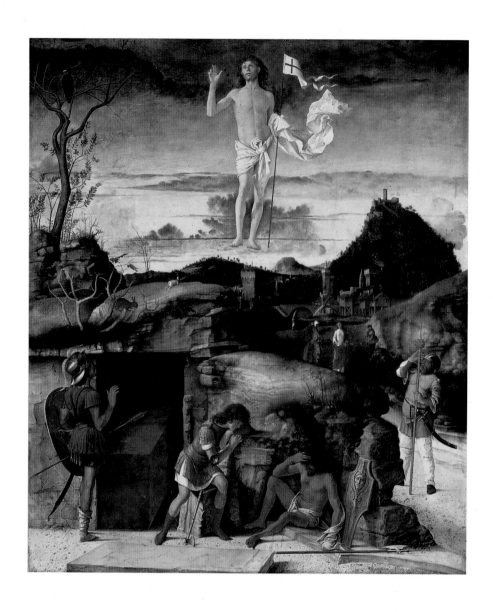

그림 111. 조반니 벨리니, 「부활The Resurrection」, 조르지의 예배당을 위한 제단화, 베네치아, 산미켈레 성당, 1476~1479년경.

면서 그녀의 표정을 엿보고 있다(그림 112). 여기서 마리아는 과연 보편적이고 이상적인 어머니의 모습이다. 마리아를 위한 성소에서 사람들이 봉헌 의식을 올리며 남긴 비문의 사례를 살펴보면, 실제로 사람들이 마리아를 그런 모습으로 상상했다는 것을 알 수 있다. 예를 들어 산적을 만났다가 무사히 탈출한 한 남자는 자신이 받은 은총에 대한per gratia ricevuta 감사 예배를 단순히 동정녀 마리아에게 드리지 않고, '아무개의 마돈나'에게 감사한다고 했다. 그리고 오랜 전통에 따라 마리아 성상 앞에 경의를 표했다.

마리아는 천상의 여왕이자 신의 어머니로 숭상을 받았다. 대체로 가톨릭 국가에서 제작된 성상 중에서 아이와 함께 있는 마돈나의 성상은 큰 비중을 차지한다. 또 마리아는 마테르 돌로로사Mater Dolorosa이기도 했다. 십자가에서 내려진 아들의 시신을 제일 먼저 품에 안고 슬퍼하는 어머니였다. 프란체스코 수도회의 수도사들은 예수의 시신이 무덤에 안치되기 전까지 조심스럽게 다루어진 과정을 생생하고 상세하게 기술했는데(복음서에 실리진 않았지만), 이것은 예배 중의 통곡을 허용하고 유도하는 종교 문화의 일부였다.

보살피든 슬퍼하든 마리아가 그림 속에서 주로 입고 있는 겉옷은 고운 군청색이다(그림 113). 이 색은 천상의 여왕이라는 마리아의 고귀한 지위를 상징한다. 이와 동시에 후한 봉헌의 징표다. 왜냐하면 군청은 청금석이라는 귀한 광물에서 나오는 것으로 화가와 그의 후원자가 구할 수 있었던 최고급 안료 중 하나였기 때문이다.

조각이든 회화이든 당시 기독교의 제단 장식은 성서에 기록된 장면에 구애받지 않았다. 어쨌든 이상적이고 영속적인 이미지를 보여주는 것이 관례였다. 그런 이미지의 전형은 아이를 안고 왕위에 앉은 마돈나 주위에서 저명한 성직자와 성인과 천사가 성스러운 대화를 나누는 모습이다. 여기에 후원자나 기부자를 닮은 인물이 추가될 때도 있었다. 제단을 장식하는 예술가들은 장식의 주요

기능을 위해, 예배하러 온 사람들을 감동시키기 위해 과감해져야 했다. 예를 들면, 병을 치유하는 능력이 있다고 알려진 성 세바스티아노St Sebastiano를 포함한 특정 순교자들의 성상을 만들 때에는 그들이 겪었던 인고의 시간을 구역질이 날 만큼 노골적으로 보여주었다. 십자가 위의 예수 역시 가능한 한 최악의 고통을 받는 모습으로 재현했다. 이런 맥락에서 독일 화가 마티아스 그뤼네발트Matthias Grünewald의 작품 중에 주목할 만한 예가 있는데, 그는 16세기 초에 알자스 지방 이젠하임Isenheim의 수도자 병원 예배당에 여러 겹으로 접을 수 있는 제단화를 설치했다(그림 114). 이 제단화는 경첩이 달려서 문처럼 열면 예수의 출생과 부활 장면을 볼 수 있다. 하지만 이 부분은 특별한 종교 행사가 열리는 날에만 공개되었다. 평상시에 이곳에 오는, 아마도 나병이나 다른 병에 걸려서 대부분 절름거리며 찾아온 예배자들이 보았던 것은 예수의 육신이 극도로 처참하게 허물어진 두 가지 모습이었다. 그중 큰 그림의 좌우에는 각각 성 세바스티아노와 성 안토니오가 있다. 비참하게 매달린 예수 곁에서 혼절하거나 무릎 꿇은 사람들이 한쪽에 보인다. 예수의 어머니는 의식을 잃어 제자 요한의 부축을 받고, 막달라 마리아는 기도를 한다. 그들의 맞은편에는 세례 요한이 있다. 복음서에서 예수의 길을 예비하는 선지자이자 전령으로 등장하는 세례 요한은 죽어서 썩기 시작한 이 남자의 위대성을 적시하고 선포한다. 그 아래 밑받침 그림predella 속의 여인들은 예수의 시신을 무덤에 넣기 전에 두려운 마음과 세심한 손길로 보살피고 있다.

　　이와 같은 성상이 있는 제단에서 성찬식을 거행할 때, 사제는 포도주가 든

그림 112. 미헬 에르하르트Michel Erhart, 「자비로운 성모Virgin of Mercy」, 1480~90년경.

그림 113. 암브로조 로렌체티Ambrogio Lorenzetti, 「마에스타Maestà」의 일부. 군청색 옷을 걸친 천상의 마리아, 1335~1340년경.

그림 114. 마티아스 그뤼네발트의 그림으로 알려진 이젠하임 제단화, 알자스 콜마르Colmar, 1513~1515년경.

306

잔을 들고 "이것은 너희를 위해 흘리는 내 피니라"라고 말한다. 또 빵을 떼어 주면서 "이것은 내 몸이라, 받아먹으라" 하고 말한다. 그런데 그뤼네발트가 이젠하임의 성화를 그리던 시기에 유럽의 기독교도는 여러 가지 교리 문제로 서로 격렬하게 다투고 있었다. 예컨대 '이것은 내 몸이라'의 세 단어 의미도 그런 다툼의 빌미가 되었다. 나중에 기독교가 가톨릭교와 개신교로 갈라진 이유와 종교개혁 시기에 벌어진 복잡다단한 신학 논쟁을 우리가 여기서 알 필요는 없다. 다만 주목해야 할 점은, 역시 이 시기에 인쇄술이 대중의 삶에 큰 영향을 미치기 시작했다는 것이다. 인쇄술이 발달하기 전까지, 그 오랜 세월 동안 성서는 필사본만 있었고 그것도 그리스어, 라틴어, 히브리어 또는 아람어를 아는 사람만 읽었다. 그런 성서가 유럽의 다양한 방언으로, 특히 밭을 가는 농부나 천을 짜는 직공도 이해하기 쉬운 언어로 번역되었고, 누구나 구입할 수 있을 만큼 저렴한 가격으로 기타 신앙 서적과 더불어 출판되었다. 성서를 읽지 못하는 사람들을 위해 교회의 성상을 허용했던 그레고리우스 교황의 옛 주장은 이제 그만큼 근거가 약해졌다.

하지만 성상의 제작 분량은 별로 줄어들지 않았다. 가톨릭교의 원로 주교들은 1545년부터 1563년까지 소위 트렌트 공의회Council of Trent라는 회합을 여러 차례 갖고 오히려 성상의 필요성을 재확인했다: 신조를 명확하게 전달하고, 성인의 모범을 본받게 하며, 무엇보다 그것을 보는 사람이 '신을 찬미하고 사랑할 수 있도록' 자극하기 위해서 성상이 필요하다는 결론을 내렸다. 또한 주교들은 성상 속에 기운과 신념이 깃들어서 성상을 보는 모든 사람에게 그것을 주입해야 한다고 말했다. 신을 찬미하고 사랑하는 신실한 기독교인이 있는 한 그 사랑과 찬미를 오롯이 드러내는 성상도 있을지라.

돈독한 신앙심과 온유한 선행으로 유명한 에스파냐 수녀 테레사Teresa는 1562년에 영혼의 자서전을 발간했다. 이 자서전에는 신에게 가까이 다가갔던 자신의 신비한 경험을 서술한 대목이 있는데, 여기에 쓴 단어가 뜨거운 정사를 묘사하

는 관능적 언어를 방불케 한다. 테레사는 1582년에 세상을 떠났고 1622년에 시성되었다. 1647년에는 코르나로Cornaro라는 추기경이 로마 교회 안에 자신과 가족을 위한 예배당을 건립했는데, 그때 제단을 장식하는 조각상의 주제로 성 테레사를 선택했다. 이 작품을 주문받은 예술가는 잔로렌초 베르니니(Gianlorenzo Bernini, 1598~1680)였고, 그는 테레사 성인이 신과 만나는 가장 황홀했던 순간을 표현하기로 결심했다. 그 순간을 성 테레사는 다음과 같이 묘사했었다.

내 곁에…… 천사가 사람의 모습으로 나타났다…… 천사는 황금으로 만든 커다란 창을 손에 들고 있었고, 강철같이 뾰족한 창끝에서는 불꽃이 일고 있었다. 그는 그 창으로 내 심장을 여러 번 찔렀다. 창이 나의 내장까지 뚫고 들어왔다. 그가 창을 뽑으면 내장도 함께 빠져나가는 듯했다. 나는 신의 위대한 사랑에 완전히 휩싸였다. 아프기도 했다. 너무 아파서 헐떡이며 큰 소리로 신음했다. 그러나 이 격렬한 고통과 함께 느껴지는 달콤한 기분 때문에 결코 멈추고 싶지 않았다. 나의 영혼을 만족시킬 수 있는 것은 신밖에 없었다.

베르니니는 이 마지막 '종교적 황홀경'을 조각상으로 표현했다(그림 115). 신앙심이 깃든 맥락을 잘 모르는 사람들은 이 조각상을 보면서 서로 팔꿈치로 쿡쿡 찌르거나 앙큼한 눈짓을 주고받는다. 그러나 베르니니를 비롯한 당대의 기독교도에게 이 조각상은 성교의 쾌감을 암시하는 것이 아니라 기도를 유도하고 응원하기에 적절한 것이었다. 신성한 사랑을 간구하는 일이 곧 순수한 기쁨이라고 웅변하는 성상이었다. 테레사는 "오로지 즐거웠다. 무엇을 즐기는지도 모른 채"라고 말했다.

그림 115. 잔로렌초 베르니니, 「성 테레사의 황홀경The Ecstasy of St Teresa」, 로마, 1644~1647년.

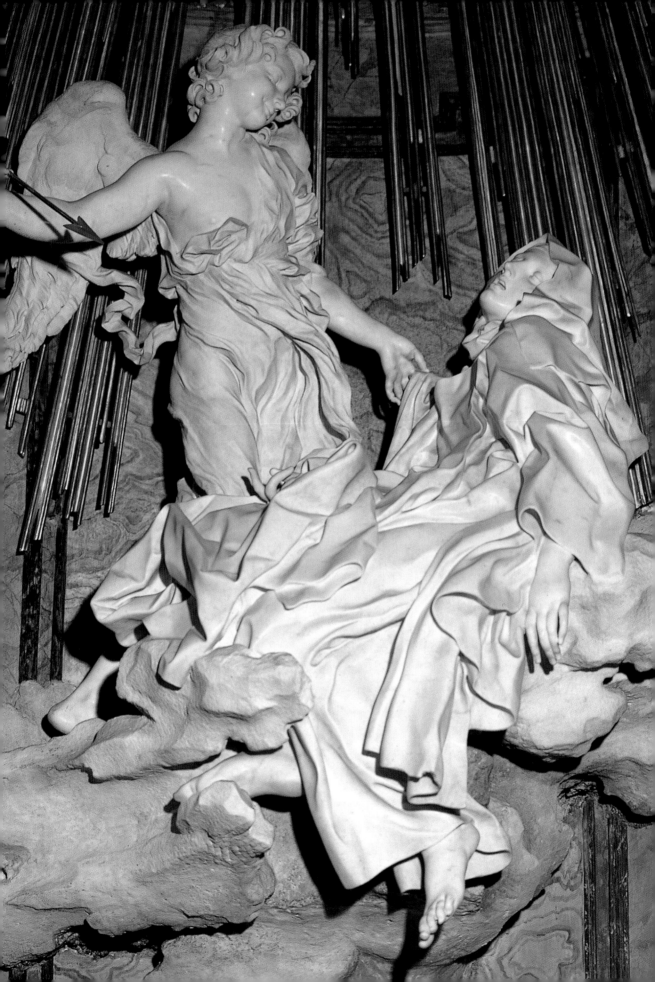

양식과 신앙의 융합

16세기 중반에 이르러 교황에게 충성하는 유럽 국가들은 가톨릭의 선교 활동을 쇄신했다. 이른바 반종교개혁Counter-Reformation 운동으로 교인에게 영감을 주는 성상이 더욱 활발하게 제작되었다. 그뿐만 아니라 선교사들도 외국에서 더욱 치열한 선교 활동을 펼쳤다. 특히 1540년에 설립된 예수회는 철저한 훈련을 통해 불굴의 선교사들을 배출했다. 그들은 장차 선교할 지역의 언어 습득을 위해 노력하기도 했지만, 무엇보다 이미지의 힘을 잘 알고 있었다. 에스파냐의 예수회 선교사들이 여러 그룹으로 나뉘어 남미 중부의 삼림지대로 들어갈 때, 기독교 신앙을 설명하기 위한 그림책을 가져갔다. 미리 교육을 받은 조각가들도 함께 데려갔다. 오늘날 파라과이에 해당하는 지역에서 반半유목민인 과라니Guaraní족과 만난 선교사들은 예수회가 추구했던 선교 활동의 모범을 보였다. 아주 상이한 이 두 집단을 한데 어울리게 만든 요인은 종교 예술, 더 정확히 말하면 토착 양식과 외래 양식의 융합이었다. 과라니족은 다양한 무늬와 기하학적 도안으로 영성을 나타내는 고유 전통이 있었고, 예수회 선교사들은 유럽의 사실주의에 입각한 표현 기법을 그들에게 소개했다. 그러자 둘이 섞이기 시작했다. 과라니 조각가들은 유럽식 기법을 도입해 인물을 실물 크기로 또는 더 웅대하게 표현했다. 그러나 인물의 머리 장식과 헐렁한 겉옷을 조각할 때에는 보디페인팅 같은 자신들의 전통 문양을 새겨 넣었다. 보통 예수회 선교사들이 현지에서 엄격한 교리 교육을 시켰다고 알려져 있지만, 이 사례를 보면 선교사들이 일방적으로 교리를 강요했다고 말하긴 어렵다. 거기에는 두 가지 신앙 체계를 통합하는 과정이 있었다. 과라니족은 기독교로 개종하더라도 자신들의 고유한 종교 전통을 다분히 유지했다.

과라니족이 만든 예수상은 불거진 광대뼈, 커다란 콧구멍 같은 과라니 종족의 특징을 뚜렷하게 보여준다. '인간은 자신의 얼굴 생김새를 특징화해 성상을 만

든다'는 고대 그리스 철학자 크세노파네스의 추측이 여기서도 맞아떨어진다. 크세노파네스는 구체적으로 에티오피아인을 예로 들었다. 실지로 에티오피아의 기독교도는 자신들에게 친숙한 현지인의 특징을 살려 예수와 제자들을 표현했다.

하지만 종교 성상이 민족에 따라 아무리 다르게 나타나더라도 인류의 종교 활동에 내재한 유사성은 희미해지지 않는다. 예컨대 보편적 언어로 보이는 몸짓이 있다. 이탈리아 수도회의 창시자 성 도미니크St Dominic가 무릎을 꿇고 가슴에 손을 대고 있는 그림을 살펴보자(그림 116). 이 그림은 그리스 출신의 예술가가 에스파냐에 있는 성당을 위해 그린 것이다. 어느 불교 신자가 역시 무릎을 꿇고 합장하고 있는 조각상도 살펴보자(그림 117). 이 조각상은 현지인으로 추정되는 이름 없는 예술가가 캄보디아 앙코르와트의 크메르Khmer 사원을 위해 만든 것이다. 이런 식으로 계속 비교한다면 우리는 반종교개혁 시기의 가톨릭교와 테라바다 Theravada 불교(주로 동남아시아에 전파된 남방 불교 또는 상좌부 불교를 뜻한다—옮긴이)의 유사점을 찾아 죽 열거할 수도 있지만, 굳이 그럴 필요가 없다. 인류의 종교 활동을 뒷받침하는 교리와 이론은 각양각색이다. 하지만 윌리엄 제임스의 말대로 종교의식에 나타나는 감정과 행동이 전 세계에 걸쳐 근본적으로 유사하기 때문에 종교적 행위는 인간 심리학과 인간 생물학의 연구 대상이 된다.

한번 상상해보자. 가령, 고대에 그리스 신전의 신상 앞에서 봉헌 의식을 올리던 사람이 어떤 마법에 걸려 순식간에 수천 년의 세월을 건너뛰고 지구 반 바퀴를 돌아 지금 라오스에 있는 불교 석굴 사원(그림 118)으로 이동했다면 어떨까? 그 사람은 그것이 생판 다른 문화라고 느낄까? 철저한 소외감을 느끼며 두려워할까? 그렇지 않다. 다른 시대, 다른 장소에 놓인 크고 작은 성상들이 각기 다른 형태의 신성을 나타내지만 그 기능과 의도는 대체로 동일하기 때문이다. 이건 우연의 일치가 아니다. 사실상 성상을 사용하는 종교는 그다지 독특한 행위를 취하지 않는다. 성상 자체는 서로 아주 다르게 보일 수 있다. 그러나 이러러한 성상이 성소에 전

그림 116. 엘 그레코El Greco, 「십자가를 든 성 도미니크St Dominic with a Crucifix」, 1606년경.

그림 117. 예불 중인 신자의 목상木像, 앙코르와트, 16세기경.

그림 118. 라오스 빡우Bac Ou의 한 석굴 사원에 불교도가 봉헌한 성상들

시되고, 성스러운 의식에 쓰이며, 또 신자들이 거기에 다가가는 방식은 별다른 차이가 없다.

경외에서 추상으로

오늘날의 박물관이나 미술관은 숭배 의식이 일어나는 성소와 비슷하다는 얘기를 자주 듣는다. 그럴 만도 하다. 수많은 공공 박물관이 과거의 성스러운 건축을 모델로 해서 지어진 듯하다. 게다가 경건한 행동을 요구하는 엄격한 규칙('손대지 마시오', '조용히 해주세요')과 우리가 거기서 영혼의 고양을 기대한다는 점을 감안하면, 박물관은 유사 종교적 혹은 의례적 경험을 제공한다. 비록 우리가 관람하는 신성한 예술품이 본래의 장소에서 벗어나 있다 하더라도, 그래서 향내도 나지 않고 춤추는 횃불도 보이지 않으며 격앙된 고함이나 속삭이는 기도 소리가 들리지 않아도 그것을 우리가 여전히 아끼고 존중하도록 새롭게 전시해 놓았다는 인상을 받는다. 큐레이터는 무언가를 계시하는 분위기를 흥미롭게 조성하는 방법을 안다. 이에 관람객은 순례자처럼 이동하며 관람한다. 경이롭고 귀중하고 만질 수 없는 작품이 신중하게 배치된 곳으로 살며시 다가가 우리는 목소리를 낮추고 눈을 크게 뜬다. 이것은 우상 숭배가 아니라 하더라도 크게 다르지는 않다.

박물관과 성소 사이의 이런 비유는 그럴듯해서 실제로 빈번히 사용된다. 그렇다고 해도 성소를 위해 성상이 제작된다는 사실은 변함없다. 불교와 기독교처럼 영향력이 큰 몇몇 종교가 예전만큼 성상을 많이 만들지 않지만 어쨌든 그런 성상은 꾸준히 제작되고 있다.

지금까지 우리는 기나긴 세월에 걸친 종교 예술을 개관했을 뿐 그런 예술 전통이 있는 지역을 전부 살펴보지 않고 일부만 고찰했다. 특히 성상을 요구하거

나 숭배하는 종교, 또는 성상을 주문하고 그것을 숭배 의식에 사용하는 사람들만 주로 다루었다. 개별 예술가의 숭고한 의도는 거의 다루지 않았다. 이에 대해 변명을 하자면, 여기에 예로 든 작품들은 대부분 작가 미상이다. 그리고 특정 예술가의 이름과 이력을 알고 성격까지 안다손 치더라도 이러한 지식이 작가의 영혼이 담긴 작품에 대한 통찰을 보장하지 못할 때가 많다. 하지만 예술가가 이미지와 더불어 글로써 자신의 신앙을 표현하거나 글을 쓰는 작가가 이미지에 호소하는 경우라면, 우리는 그들의 내면에서 솟구친 신앙심의 흔적을 확인할 수 있다. 영국의 낭만주의자 윌리엄 블레이크(William Blake, 1757~1827)가 그런 경우이고(그림 119), 레바논 출신의 칼릴 지브란(Kahlil Gibran, 1883~1931)도 그렇다. 이들은 모두 시인이요 예언자인 동시에 화가였다. 하지만 인간이 신성을 표현하는 일에 예술이 개입하거나 개입하려고 노력하는 방식을 전반적으로 혹은 역사적으로 고려한다면 특별히 중요한 인물이 따로 있다. 러시아 출신 화가 바실리 칸딘스키(Vasilii Kandinskii, 1866~1944)다.

통설에 의하면 칸딘스키는 이론을 갖춘 '추상 미술'을 의도적으로 세계 최초로 선보였다. 1910년의 일이었다. 같은 해에 칸딘스키는 예술가로서 자신이 지향하는 바를 설명하기 위해 글을 쓰기 시작했다. 이것이 1912년에 뮌헨에서 출판되었고, 간결하지만 강렬한 이 책의 제목은 '예술의 영성에 관해서Über das Geistige in der Kunst'다. 칸딘스키 시대나 그 이후의 작품에 직결되지 않는 내용도 있지만, 어쨌든 이 책의 골자를 뽑는다면 다음과 같이 정리할 수 있다.

음악가는 참 멋진 직업이다. 음악가는 영혼의 상태를 표현하는 수단을 자기 뜻대로 다루되, 그 표현 수단은 자연계의 사물에 의존하지 않고 독립적으로 구성된 것이기 때문이다. 어떤 음악가는 숲 속에서 지빠귀가 우는 소리나 우르릉거

그림 119. 윌리엄 블레이크의 시집 『유럽, 예언Europe: a Prophecy』 중 머릿그림. 1794년.

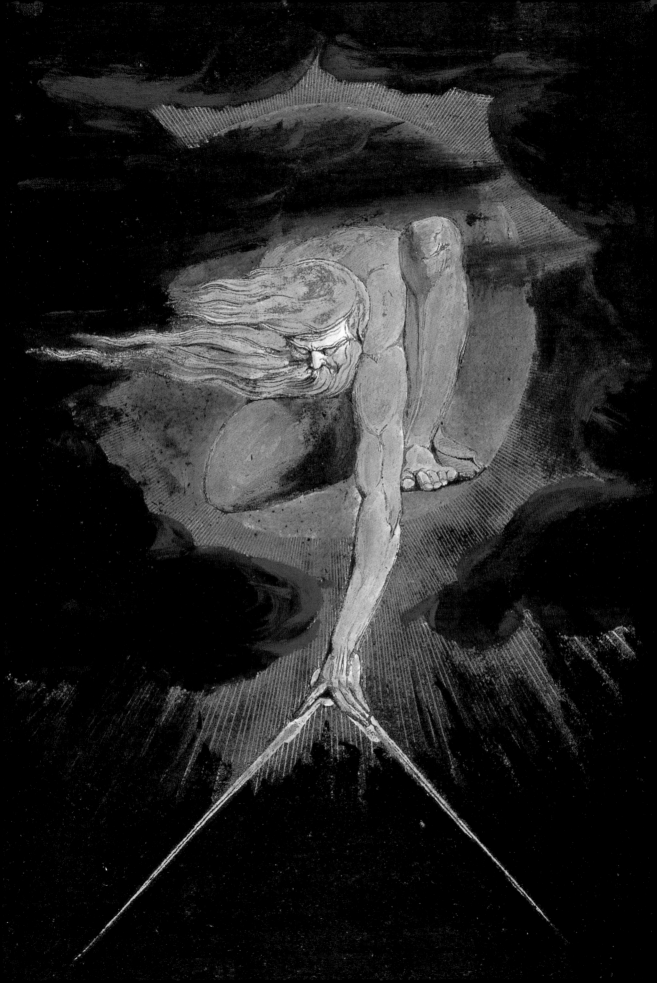

리는 우렛소리에서 영감을 얻는다. 하지만 본래 음악은 그런 모델이 필요 없다. 음악 소리는 언제나 스스로 생명력을 갖는다. 이와 대조적으로 미술은 자연계의 사물, 아니 우주 만물에 의존한다. 현실 세계에서 보이는 무엇을 관람자에게 끊임없이 상기시킨다. 사과, 폭포, 나체 여인, 신의 화신, 혹은 또 다른 무엇이든 항상 어떤 대상이 있다. 그렇다면 미술이 음악과 같을 수는 없을까? 이 세상 물질계의 굴레를 훌쩍 벗어나 초월의 환희를 만끽하기 위해 비상하는 인간의 영혼을 표현할 수는 없을까?

칸딘스키는 그림의 내용이 그림 자체여야 한다고 생각했다. 칸딘스키의 기록에 따르면, 어느 날 그는 '순수 예술'을 목격했다. 음악만큼 직접적이고 매력적으로 조율된 예술이었다. 그런데 알고 보니 그것은 칸딘스키가 이전에 그린 그림이었고, 그는 그것을 거꾸로 놓고 보는 중이었다. 그래서 그림의 주제가 불분명하게 보였다. 단지 색상과 형태의 조화만으로 그런 효과를 내는 것이었다. 색상은 대상과 관계없이 색상으로 작용할 뿐이고, 형태는 사물이나 이야기, 어떤 장면도 묘사하지 않으면서 형태로 작용할 뿐이었다.

칸딘스키가 자신의 원대한 포부, 즉 '예술과 자연을 완전히 분리된 영역으로 설정'하는 일을 끝까지 추구했는지 알 수는 없다. 어쨌든 칸딘스키는 일련의 추상화를 그리면서 대상과 상관없는 제목을 붙였다. 「구성 1Composition I」, 「구성 2Composition II」 등등. 그 후 「녹색 소리Green Sound」, 「적색 긴장Red Tension」과 같은 제목을 사용하면서 '색채에 내재된 순수 작용'을 보여주려고 시도했다. 칸딘스키는 이런 시도를 방해하는 것이 무엇인지 잘 알고 있었다. 그가 팔레트에서 고른 물감의 색상으로 '영혼의 동요'를 일으킨다 할지라도, 특정 문화 및 대상과 연관될 수밖에 없었다. 예를 들면, 슬라브족의 성화에서 빨간색은 그 자체로 의미가 있다('빨갛다'를 뜻하는 krasnyi란 단어는 '아름답다'는 뜻도 있다). 더구나 러시아 농부들은 집 안에 성상이 놓인 자리를 '빨간 모퉁이'라고 불렀다. 칸딘스키는 자신이

구성한 작품 속의 어떤 형태가 이 세상의 어떤 사물과 유사하게 보인다는 점도 인정했다. 칸딘스키의 추상화 중 하나인 「빨간 타원Red Oval」에서(그림 120) 제목으로 쓰인 빨간 타원을 보면 우리는 계란을 연상하기 십상이다. 또 배와 노처럼 생긴 것도 보인다. 그동안 비평가들은 칸딘스키의 전기를 근거로 이러한 사물이 그의 그림 속에 나타난 이유를 충분히 추측해왔다.

그럼에도 불구하고 칸딘스키가 달성하려고 했던 목표는 분명하다. 그는 자신의 예술이 '위대한 영성의 시대Epoch of Great Spirituality'를 예비한다고 믿었다. 묘사 위주의 사실주의 예술 전통은 그런 시대의 도래를 방해한다고 믿었다. 칸딘스키의 믿음의 본질은 종교성이었다. 그는 19세기 말에 발생한 신지학Theosophy에 심취했는데, 신지학은 '신에 관한 보편적 지혜theosophia'를 중심으로 세상의 모든 종교를 통합하려는 사상이다. 신지학을 창시한 사람들 중에는 러시아의 예언자 헬레나 블라바츠키Helena Blavatsky가 있고, 신지학에 영향을 받은 사람들 중에는 오스트리아의 교육 구루인 루돌프 슈타이너Rudolf Steiner도 있다. 여기서 '구루'는 적절한 호칭이다. 왜냐하면 신지학 교육은 비전으로 이루어지는 특징이 있으며, 이는 주로 인도에서 유래했기 때문이다. 그리고 보면 사물의 굴레를 벗어난 예술을 갈망하는 칸딘스키의 모습은 물질적인 것을 경시하는 어느 인도 성인을 떠오르게 한다. 게다가 칸딘스키는 민족지학 연구를 통해 러시아 북부에 사는 여러 부족의 주술 행위에 관해서도 잘 알고 있었다. 칸딘스키의 믿음과 지식은 각각 주효했고, 서로 보충했다. 그리하여 마침내 근사한 칵테일처럼 혼합되었다.

모든 추상 예술가가 자신의 작품이 초월성을 추구한 결과라고 반드시 인정할 필요는 없다. 그러나 초월성은 예술 표현의 한 방식인 추상의 근원으로, 보이지 않는 것을 보기 위해 분투한 역사 속에 깃들어 있다.

그림 120. 바실리 칸딘스키, 「빨간 타원」, 1920년.

IN THE
FACE OF
DEATH

죽음을 앞두고

8

누워서 죽어가는 작가가 있었다. 폐결핵이 너무 악화되어 회복이 불가능한 상태였다. 의사는 프랑스 남부 지방에서 요양하라고 권유했다. 그는 코트다쥐르 Côte d'Azur 위쪽 언덕에 위치한 방스Vence의 요양소에 몸을 의탁했다. 가을로 접어들며 나무에서 익은 열매가 툭툭 떨어지기 시작할 무렵, 그는 시를 썼다.

…… 이제 떠날 시간, 내 자신에게

작별을 고하고, 쓰러진 자신에게서

출구를 찾을 시간.

그는 은유법을 선택했다. 차갑고 어둡고 숫제 알 수 없는 곳으로 곧 떠나야 하는 여행을 시각화하는 상징물을 찾아냈다. 예전에 그가 박물관의 고대 이집트 유물 진열장에서 보았던 물건이었다.

작은 배, 노와 음식

또 작은 접시와 떠나가는 영혼을 위해

알맞게 마련한 갖은 물품.

D. H. 로런스(Lawrence, 1885~1930)는 어떤 종교도 신봉하지 않았다. 어린 시절에 영국 중부의 산업화된 지역에 살면서 비국교회 예배당에 다닌 적은 있었다. 또 거기서 영생에 대한 열망을 고취하는 찬송가를 불렀던 기억도 애틋하게 남아 있었다. "예루살렘, 나의 행복한 고향, 언제 너에게 갈 수 있을까?" 하지만 로런스는 종래의 모든 기독교 신앙을 거부했고, 나아가 전통 윤리에 반기를 들었다. 특히 마지막 소설 『채털리 부인의 사랑*Lady Chatterley's Lover*』(1928)이 대표적인 예다. 병석에 누워 시들어 가며 '망각으로 빠지는 캄캄한 길'과 마주하자 그도 여느 사람처

럼 두려워했다. 그래도 희망은 있었다. 로렌스는 「죽음의 배The Ship of Death」라는 시를 지으며, 최후를 맞을 준비가 필요하다고 말했다. 망망한 곳으로 향하는 영혼의 '가장 긴 여행'을 위해 출항해야 한다고 말했다.

시각을 비롯해 모든 감각이 사라지는 컴컴한 곳으로 이제 죽음의 배가 출발한다. 사멸을 향해.

…… 모두 간다, 몸도 간다
완전히 처져 간다, 모조리 간다.

종점인 듯싶다. 무망한 최후, 그리고 마침표. 하지만 그렇지 않다. 암흑 속에 동이 튼다. 칠흑 같은 죽음의 어둠 속에서 작은 배가 물 위를 떠간다. 가냘프게 흔들릴지라도 그 배는 영혼을 싣고 도착했다.

…… 다시 집으로
평화가 가득한 마음으로.
마음을 새로이 평화롭게
망각의 결과일지라도.

오, 그대여 짓게나, 죽음의 배를 짓게나!
그것이 필요할 테니.
망각 여행이 그대를 기다리고 있으니.

'죽음의 배'는 내세에 대한 고대 이집트인의 신앙을 해설한 작품이 아니다. 은유를 사용한 시일 뿐이지만, 이 시에 쓰인 은유가 참 적절하다. 실제로 고대 이집

트 왕조 중기(기원전 2,040~1,783)에 무덤을 조성할 때에는 소형 목선을 다른 '가구'와 함께 묻는 것이 관례였기 때문이다. 그런 목선은 세계 곳곳의 박물관에서 흔히 볼 수 있다(그림 121). 배 위에 시체 같은 작은 인형이 놓여 있거나 각종 식료품과 도구 모형이 실린 경우도 있다. 대부분 나무나 밀랍으로 만든 샤브티shabti 또는 샤와브티shawabti라는 작은 인형이 무리 지어 타고 있다. 이들은 단순히 뱃사람이 아니다. 내세에서 잡일을 맡아 처리할 하인이다. 어떤 샤브티 인형에는 기꺼이 돕겠다는 의미의 구절이 새겨져 있다('저 여기 있습니다'). 이들은 부지런히 곡물을 빻거나 빵과 맥주를 만들고 있으며, 혹은 더 고된 농사일(예를 들면 땅을 파서 관개 수로를 만드는 일)을 준비한다. 이렇듯 내세의 노동자들도 죽음의 배에 올라탔다. 결국 샤브티 인형들은 영원한 내세가 편안한 세상이며 고독한 곳도 아니니 안심해도 된다고 일러주는 하인 집단이다.

20세기의 작가가 죽기 직전에 떠올렸든, 혹은 고대 이집트에서 죽은 귀족의 장례식에 쓰였든 죽음의 배라는 이미지가 발휘하는 효과를 우리는 쉽게 이해한다. 한마디로 우리를 위안하는 상징이다. 죽음은 미지의 세계로 떠나는 불가사의한 여행이지만, 우리는 익숙한 교통수단에 자신을 맡기고 마음 편히 여행길에 오를 수 있다. 죽음과 항해를 결부하는 전통은 기독교와 '이교'에 공통된 것이다. 고대 그리스에서 호메로스를 비롯한 시인들은 축복받은 영혼만이 도달할 수 있는 머나먼 섬 Isles of the Blessed을 시로 읊었고, 예배당에서 설교자들은 '불멸의 성자가 다스리며 순수한 기쁨이 넘치는 섬'이 '좁은 바다' 저편에서 우리를 부르고 있다고 가르쳤다. 그리고 로렌스는 죽음이 밤과 같다면 내세는 필시 새벽같이 오리라고 생각했다. 어떠한 경우든 이미지가 위안을 준다.

우리는 모두 이런 위안을 받고 싶어 한다. 아주 멀리 있든, 가까이 다가왔든, 아니면 바로 눈앞에 닥쳤든 죽음은 우리가 끝내 피할 수 없는 사건이다. 다른 생물처럼 우리 인간도 죽음을 최대한 연기하려는 본능이 있다. 그러나 다른 생물과 별

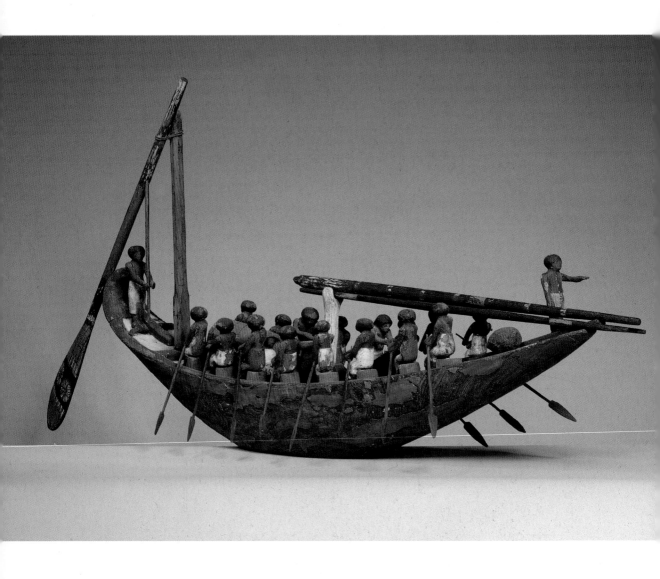

그림 121. 멘투호텝Mentuhotep의 무덤에서 발견된 나무배와 샤브티 인형, 다이르 알 바하리Deir-el-Bahari, 기원전 2000년경. 하류로 향하는 배에 21명이 타고 있다. 뱃머리에 서 있는 사람이 진로를 가리킨다.

다르게 인간은 죽음을 특별한 행사로 치른다. 장례식을 거행하는 것은 인류의 유별난 특징이다. 일부 고고학자들은 몇몇 증거를 바탕으로 네안데르탈인과 그 이전의 인류도 죽은 이에게 꽃 등속을 바치며 애도했다고 주장한다. 하지만 학계의 정설에 따르면, 더욱 공들인 장례식은 구석기시대 후기에 호모 사피엔스에 의해, 즉 '문화 폭발cultural explosion'의 결과로 생겨났다(2장, 25쪽 참조). 인류는 약 3만 년 전부터 세계 곳곳에 특별한 구역을 만들고 시신을 묻으면서 연장, 무기, 장신구, 고깃덩이 같은 여러 가지 물품을 함께 부장했다. 이때부터 죽음은 의례가 되었다. 그들이 이런 의례를 통해서 옷과 음식, 도끼 등을 영면하는 사람 곁에 두었다면, 우리는 원시 시대에도 내세(저승) 관념이 있었다고 추론할 수 있다.

물론 고고학자들은 인간의 이러한 습성을 '유용'한다. 옛 무덤을 파헤치는 일에 양심의 가책을 거의 느끼지 않는다. 만약 무덤 발굴이 무조건 불법이었다면 우리가 박물관에서 볼 수 있는 물건은 별로 없었을 것이다. 고대 이집트뿐만 아니라 수많은 지역과 시대에 걸쳐 사람들은 고인이 생전에 소중하게 간직했던 소장품을 그와 함께 묻었다. 우리는 이렇게 묻힌 것을 탐욕스럽게 파내어 '문화유산'이라 부르며 자랑스레 전시한다. 하지만 보물을 찾으려는 욕망이 전부는 아니다. 여기서 강력한 추진력을 제공하는 논리가 따로 있다. 특정한 무덤이나 묘역의 형식, 매장품은 옛사람들과 그들이 생전에 속했던 사회에 관한 중요한 정보를 담고 있다. 살아 있는 동안 사회에서 지위가 높았던 사람은 죽은 뒤의 세계에서도 영예를 누렸다. 이 같은 맥락에서 장례 유적이나 기록을 통해 생전에 빈곤했거나 소외받던 사람들을 구별할 수도 있다. 따라서 누군가를 산 자의 사회에서 죽은 자의 세계로 보내는 통과의례는 시대상을 반영하는 과정이며 과거를 재구성하는 데 귀중한 자료가 된다.

고분에서 발굴된 것은 우리에게 많은 사실을 알려준다. 우리는 그것을 통해 우리의 조상이 어떻게 살았는지 알 수 있다. 또 그들이 어떻게 죽었는지, 불가피한 죽음에 어떻게 대비했는지도 알 수 있다. 이런 얘기를 들으면 우리는 마음이 몹시

불편해지기 십상이다. 인류 역사상 지금 우리가 사는 시대만큼 죽음과 소원해진 적은 없기 때문이다. 현시대는 과거의 어느 시대보다도 유아 생존율이 높고 평균 기대 수명도 길다. 죽음이 없는 듯이 보이는 세상에 살기 위해 인간이 이토록 애쓴 적도 없었다. 서구 사회와 서구 문화가 만연한 지역에서 외모를 더 젊게 보이게 만드는 성형수술이 크게 유행하고 있다. 게다가 젊은 집단에서 노인이 소외되고 격리되는 경우가 많으며, 노인이 죽으면 그 죽음을 자연사라고 여기는 사람이 거의 없다 (심장 마비, 이런저런 질병, 혹은 불행한 사고가 사인이라고 말한다). 또 요즘 장례식은 어떻게 치르는가? 대개 시간과 비용을 절약하면서 차분하고 깔끔하게 끝낸다. 수년간, 심지어 수십 년간 자기 눈으로 송장을 보지 않고 사는 사람도 수두룩하다. 간단히 말해 우리는 불가피한 죽음을 보이지 않게 하려고 노력한다. 죽음이라는 엄연한 현실이 우리의 일상에서 이렇게나 멀리 동떨어진 적은 없었다.

그런데 왜 우리가 사는 세상은 죽음의 이미지로 가득할까? 폭력과 살인이 난무하는 컴퓨터 게임, '난도질' 영화, 비극, 어김없이 사망자 소식을 전하는 뉴스…… 정말로 우리는 죽음에서 멀리 떨어져 있고 싶어 하는 걸까? 그렇다면 왜 그것을 그토록 생생하게 자주 상상하는 걸까? 명색이 심리학자라면 이러한 역설을 즉석에서 술술 해명할 수도 있겠지만 이것은 좀 더 복합적인 문제이며, 인간이 죽음의 도상圖像을 창작하고 발전시킨 역사와 관계있다. 만약 죽음이 예술의 주제로 자리 잡은 과정, 즉 상징, 그림, 은유 등이 매개하는 사건으로 변한 과정을 우리가 근원적으로 밝힌다면 죽음이 삶의 실태로서 갖는 독특한 효과를 차차 이해할 수 있을 것이다. 죽음은 공포다. 그러나 우리는 그 공포를 처리할 줄 안다. 8장은 죽음의 공포를 처리하는 전략 속에서 예술이 차지하는 비중을 헤아려본다. 지금부터 우리가 살펴볼 사례들이 연대순으로 배열되진 않았다. 그러나 세계의 다양한 지역에서 발견된 이들을 통해 우리는 보편성을 확인할 수 있다.

예리코의 두개골

히브리 예언자 에스겔Ezekiel의 기록에 의하면, 여호와는 마른 뼈가 수북이 쌓인 골짜기로 에스겔을 데려갔고, 거기서 해골이 서로 맞붙고 생기를 얻어 살아나는 기적을 보여주었다(에스겔 37장 1~14절). "이 뼈들이 능히 살겠느냐?" 여호와는 이렇게 물으며 에스겔의 믿음을 시험했다. 그런데 기원전 7000년경 예루살렘 북동쪽에 위치한 예리코Jericho 성의 주민들 중 일부도 에스겔처럼 신앙 시험을 받는 기분을 느꼈을 성싶다. 1953년에 캐슬린 케니언Kathleen Kenyon이 이끄는 발굴단이 이 지역을 탐사해 고대인이 유골을 보존하고 심지어 새로 꾸미려 했다는 것을 알려주는 귀중한 증거를 찾아냈기 때문이다. 사실 탐사 지역은 묘지가 아니라 주거지였다. 여기서 그런 것을 발견하리라고 기대했던 사람은 아무도 없었다. 그날은 정해진 탐사 기간의 마지막 날이었다. 작업을 정리하고 철수 준비를 할 때, 신석기시대에 세워진 벽체 아래에서 누군가가 어떤 물체를 하나 파냈다. 두개골이었다.

이 두개골은 틀림없이 인간의 것이었다. 그러나 평범한 두개골이 아니었다. 코의 연골 부위는 석고로 채워졌고, 두 눈구멍 속에는 별보배조개의 껍데기가 들어 있었다. 누구라도 이것을 보면, 어느 고대인이 유골을 살아 있는 사람처럼 보이도록 했다고 결론지을 수밖에 없다(그림 122).

이렇게 경이로운 출토품을 놔두고 그냥 짐을 싸서 떠날 수는 없는 노릇이었다. 케니언의 발굴단은 예리코에 더 머물면서 콘비프 샌드위치로 허기를 달래며 그 일대를 더욱 면밀히 조사했다. 보람이 있어 앞서 발견한 것과 유사하게 '재구성된' 두개골 7개를 추가로 찾아냈다. 각각 몸통에서 조심스럽게 분리된 것 같았고, 얼굴 생김새를 재현하기 위해 쓰인 점토층이 그 위에 덮여 있었다. 눈에 박힌 것은 역시 홍해에서 산출된 조개껍질이었다. 머리털도 조금 발견되었는데, 머리뼈 위에 놓였던 가발의 일부인 듯했다. 하지만 우리가 가장 주목해야 할 부분은 맨 아래다. 두

그림 122. 개조되어 조가비 눈을 지닌 두개골, 예리코, 기원전 약 7000년.

개골의 밑바닥이 모두 편평하고 매끈하게 마감되었다. 이것은 당대 사람들이 두개골을 전시용으로 세워 놓았다는 사실을 방증한다. 틀림없이 방바닥보다 높은 지점에, 아마 받침 안의 선반 같은 곳에 올려 두었을 것이다.

그렇다면 예리코의 특정한 망자들은 '구원을 받고' 살아 있는 사람들과 동거한 셈이다. 그들의 두개골은 살아 있는 사람들의 손질을 거쳐 마치 오늘날 벽난로 선반 위에 놓인 오래된 가족사진 같은 역할을 한 것이다. 이런 맥락에서 고고학자들은 예리코의 두개골이 조상 추념追念과 숭배 행위의 구심점이었을 거라고 추정한다. 예리코에서 농경 생활을 시작한 초기 정착민은 요르단 계곡의 비옥한 오아시스 주변 땅을 일구면서 언덕 위에 진흙 벽돌로 지은 집을 말 그대로 차곡차곡 쌓아 올려서 마을을 이루었다. 그들이 이렇게 정착해서 살 때부터 조상과 가택 소유권은 연관이 있었다. 따라서 산 자는 망자에 대한 기억을 소중히 간직할 이유가 있었고, 망자는 이승을 떠났어도 특별한 지위를 누렸다. 이와 같이 망자의 후손이 망자에게 경의를 표하는 관습은 죽음을 재현하는 방식의 발전에 지대한 영향을 미쳤다. 인간은 죽어도 끝나지 않는다. 조상이 된다.

조상 숭배 사례, 이스터 섬

태평양에 위치한 이스터 섬Easter Island은 면적이 166제곱킬로미터 정도인 비교적 작은 섬이다. 오전 안에 걸어서 횡단할 수 있는 규모다. 이곳은 가장 가까운 대륙(칠레)에서 3,570킬로미터 이상 떨어져 있는데, 이렇게 대양 위에 외따로 있다 보니 이곳의 인간 사회는 특이한 양상을 띠게 되었다. 화산 활동으로 생긴 이 섬에서 조상 숭배 관습이 비극을 초래한 것이다. 그럼에도 불구하고 이스터 섬의 사례는 살아 있는 사람들이 별세한 조상을 문자 그대로 중대하게 여긴 문화의 표본이다.

이 섬에서 정착민의 역사는 5~6세기에 폴리네시아 뱃사람들이 건너와 살면서 시작된 것으로 추정된다. 그들은 이 섬을 라파누이Rapa Nui라고 불렀다. 오랜 세월이 지나서 네덜란드 항해사 야코브 로헤벤Jacob Roggeveen이 1722년 부활절 Easter에 이 섬을 발견한 것을 기념해 이름을 붙인 후에야 유럽인의 지도 속에 처음으로 나타났다. 그때 로헤벤은 특색 있는 풍경을 보았다. 잔디로 뒤덮인 바닷가 경사지에 왠지 불길한 느낌을 주는, 현재 이스터 섬의 명물이 되어 관광객을 끌어들이는 커다란 400여 개의 석상이 있었다. 그의 고향 암스테르담의 주택 높이만큼 키가 큰 것도 있었다(그림 123). 로헤벤의 증언에 의하면, 당시 섬사람들은 이 석상 앞에 불을 피우고 마치 우상을 섬기듯 그 아래 기단에서 기도를 올렸다고 한다.

실지로 이스터 섬에 세워진 전체 석상의 수는 대략 1천 개에 이른다. 폴리네시아에서 아후ahu라 불리는 기단은 바다가 보이는 곳에 있으며, 개중에는 길이가 150미터에 달하는 것도 있다. 그런데 모아이moai라고 알려진 석상은 기단 위에서 모두 바다를 등지고 서 있다. 오래된 분화구에 자리 잡은 채석장에 옛 원주민이 미완으로 남겨 놓은 많은 석상들을 보면, 금속이 아닌 현무암으로 만든 연장만으로 원주형 몸통을 다듬고 머리와 이목구비를 조각했다는 사실이 명백해진다. 채석장에 미완으로 남겨진 석상 중 제일 큰 것의 무게를 어림잡으면 270톤이다. 원주민은 이렇게 육중한 석상을 채석장에서 기단 위로 옮겼고, 간혹 하얀 산호와 붉은 응회암을 이용해 눈동자를 만들어 넣었다. 또 붉은 응회암을 드럼이나 납작한 알약 상자 모양으로 따로 깎아서 머리 위에 올리기도 했다. 그러면 윗부분이 상투처럼 보인다. 석상들의 제작 연대를 추정한 바에 따르면, 세월이 흐르는 동안 더 크고 더 정교한 석상을 만들기 위한 경쟁이 있었다. 결국 어떤 것은 너무 무거워서 옮길 수가 없었을 것이다.

그림 123. 이스터 섬의 거대 석상, 1000~1500년경.

사실 석상을 만들어 세우는 관습의 중단은 돌이 부족해서가 아니고, 돌을 운반하는 데 필요한 나무가 섬에서 고갈되었기 때문이다. 근대 비평가들은 이스터 섬의 사례를 '실낙원paradise lost'에 비유하며 자연환경을 남용한 인간 사회의 비극적 우화로 인용한다. 그럴 만하다. 이 섬에 최대 약 1만 명으로 추산되는 사람들이 모여 살면서 비계, 굴림대, 밧줄 등을 얻기 위해 사정없이 나무를 베어낸 결과, 토지가 침식되어 황폐해졌다. 그뿐만 아니라 집을 지을 때 필요한 재료도 사라졌다. 낚시에 필요한 배, 통나무를 이용한 카누도 더 이상 만들 수 없었다.

도대체 그들은 무엇을 위해서 그렇게 자원과 정력을 소모하고 재앙을 자초했을까? 석상 기단의 일부를 발굴 조사해 보았지만, 기단 밑이나 주변에 무엇이 매장된 흔적은 없었다. 하지만 대다수의 의견에 따르면, 모아이는 묘석의 일종이다. 자세히 살펴보면 각각 개성이 있다: 몸통에 아롱진 문양은 개인의 신체에 새겼거나 그렸던 무늬를 반영하는 것이고, 함께 늘어선 석상군은 동일한 가족이나 종족의 것일 가능성이 높다. 실제로 폴리네시아에는 추장의 탯줄을 보관해 두었다가 이러한 성소에 파묻는 전통이 있었다. 이스터 섬의 석상이 참으로 존경받고 숭배된 조상의 형상이라면, 그것이 바닷가에 위치한 까닭은 해변의 특정한 구역을 따라 산출되는 해산물의 소유권과 연관이 있었을 것이다. 여러 가문이 섬의 토지를 나누어 가진 방식에 따라 석상들이 내륙을 향해 도열했을 수도 있다. 무엇보다 확실한 것은 이 석상들이 아주 눈에 잘 띈다는 점이다. 이 작은 섬 도처에 우뚝우뚝하다. 알다시피 저 태평양 수평선은 기나긴 세월 동안 잠잠했다. 외래문화가 유입될 기회가 없었다. 약 17개 종족으로 구성된 이곳 섬사람들은 조상의 이미지를 눈에 잘 띄게 세우고 그것을 버젓이 숭배하는 것 외에는 자신의 토지 소유권을 주장할 방법이 없었을지도 모른다.

이스터 섬의 생활환경은 점점 나빠졌다. 17세기에 이르러 몹시 궁핍해진 섬사람들은 결국 내전에 휩싸였고, 급기야 식인 행위도 일어났다. 이런 환란의 와중

에 모아이의 태반이 쓰러졌다고 알려져 있다. 그것이 더 이상 섬사람들을 지켜주지도, 은총을 베풀지도 않았기 때문이다. 하지만 석상의 본래 기능이 완전히 퇴색하지는 않았다. 그것은 살아 있는 사람들의 눈에 잘 띄는 곳에서 그들을 안심시키기 위한 '확장된' 사자死者의 표상이다.

앞서 언급했듯이 조상 숭배는 본질적으로 안심시키는 행위로서 이미지를 통해 죽은 자를 존속시키면서 죽음의 공포를 줄인다. 그런데 만일 죽음의 이미지가 정반대의 목적으로 쓰인다면 어떨까? 죽을 수밖에 없는 운명이 동반하는 공포를 도리어 강화하고 지속시킨다면 어떨까? 이제 이 질문에 대한 직접적인 답을 얻기 위해 이스터 섬에서 동쪽으로, 에스파냐 침략 이전 시대의 중남미 지역으로 떠나 보자.

아즈텍, 공포로 세운 제국

과거에 에스파냐가 파나마를 거점으로 '다리엔 봉우리'의 남쪽과 북쪽 땅을 정복한 이야기는 널리 알려져 있지만(다리엔은 파나마 동부 지협의 명칭으로서 '다리엔 봉우리peak in Darien'란 존 키츠John Keats가 1816년에 쓴 「채프먼의 호메로스를 처음 보고On First Looking into Chapman's Homer」라는 시에 나오는 구절이다—옮긴이), 그중의 한 대목을 여기서 다시 요약해보자.

1519년 2월, 에스파냐의 탐험가 에르난 코르테스Hernán Cortés가 멕시코 만의 해안가에 상륙했다. 코르테스는 1492년의 크리스토퍼 콜럼버스처럼 탐험을 위해 카리브 해상의 섬인 쿠바에서 오는 길이었다(쿠바는 이미 수년 전에 정복당해 에스파냐 왕실의 식민지가 된 상태였다). 이때 코르테스 휘하의 군사는 약 500명, 말은 16필이 있었다. 상륙 후 코르테스는 배들을 불태워 버렸다. 이 지역을 잠시

둘러보고 떠나지 않고 장기간 체류하겠다는 뜻이었다. 선교 활동도 임무 중 하나였다. 해안에 거주지를 마련하고 그곳을 베라크루스Veracruz, 즉 '진실한 십자가'의 도시라고 불렀다. 코르테스는 이곳의 주민은 신을 알지 못하는 야만인일 거라고 생각하면서 신부도 데리고 다녔다.

　　당초 코르테스 일행은 이곳에 문명이라 부를 만한 것이 전혀 없다고 믿었다. 하지만 멕시코 중부의 고원 지대로 향하던 도중, 여기저기 잡초로 우거진 폐허 위의 거대한 석조물을 보고 놀랐다. 마침내, 무엇보다 놀랍게도 번성한 제국의 중심지를 발견했는데, 호수 한가운데에 테노치티틀란Tenochtitlan이라는 도시가 있었다. 이 도시는 멕시카Mexica 또는 아즈텍Aztecs이라 불리는 종족이 건설한 수도였고, 그들을 통치하는 사람의 이름은 에스파냐 사람들의 표기를 따르면 몬테주마Montezuma였다. 도시 내부는 더욱 경이로웠다. 코르테스와 동행했던 베르날 디아스Bernal Diaz는 수많은 웅대한 건물들이 물 위로 솟아 있는 광경을 처음 보고 마치 신기한 꿈나라에 온 듯 모두 어리둥절했었다고 회고했다. 몬테주마가 사는 곳은 그들을 주눅 들게 할 만큼 부유하고 질서 있게 보였다. 에스파냐 왕궁도 이에 비하면 초라하게 보일 정도였다.

　　하지만 이렇게 웅장한 도시에서 강인한 에스파냐 군사들을 몸서리치게 만드는 역겨운 일이 벌어지고 있었다. 아즈텍족은 신을 모르는 사람들이 아니었다. 도리어 그들은 많은 신을 섬기고 있었고, 하늘을 찌르는 피라미드 모양의 신전들을 세워 놓았다. 에스파냐 사람들은 이런 신전에서 거행되는 제식을 보았는데, 특히 절정에 이르러 인간을 제물로 바치는 행위를 목격하고 경악을 금치 못했다. 희생될 사람들이 줄을 지어 정상의 제단으로 올라가 받침돌 위에 누워야 했다. 그러면 제사장이 톱니가 있는 긴 칼로 그들의 심장을 도려냈다. 온기가 남아 있는 심장을 자랑스럽게 신에게 바치고, 심장 빠진 몸뚱이는 옆으로 치웠다. 사람들의 피가 신전의 계단으로 폭포처럼 흘러내렸고, 물론 제사장도 피투성이가 되었다. 이렇듯

아즈텍의 성소는 피와 비명, 죽음의 악취로 가득한 곳이었다. 테노치티틀란이 말로 표현하기 어려울 만큼 경이로운 도시였다면, 아즈텍 희생제의 실상은 무어라고 형용할 길이 없을 만큼 끔찍했다.

근대 역사가들은 디아스와 몇몇 사람들이 남긴 무시무시한 목격담을 검토하면서 그 속에 어느 정도 과장이 섞여 있을 거라고 생각하는 경향이 있다. 이른바 탈식민 시대가 도래하고 과거사를 반성하는 목소리가 커지자 코르테스를 탐욕스러운 약탈자로, 몬테주마의 황금과 제국까지 빼앗은 표리부동한 정복자conquistador로 폄하하는 것이 학계의 유행이 되었다. 당연히 코르테스는 자신이 정글 속 야만의 어둠 속에서 빛을 밝힌 구세주처럼 보이길 원했다. 동시대 사람들과 후손 앞에서 그 웅장한 도시를 파괴한 자신을 정당화해야 했다. 하지만 후대의 저명한 비평가 스티븐 그린블랫Stephen Greenblatt은 당시의 상황을 통찰하고 '절대적 문화 정체absolute cultural blockage'가 일어났다고 말했다. 에스파냐 사람들은 아즈텍의 우상 숭배와 폭력, 식인 풍습을 개탄하면서 새로운 종교를 과격하게 강요했고, 더군다나 자신의 피를 마시고 자신의 몸을 먹으라고 제자들에게 가르쳤던 인물이 십자가에 못 박힌 형상을 내세웠기 때문이다.

과거에 채집된 아즈텍 구술 자료를 근거로 에스파냐 사람들이 주장한 바에 따르면, 대신전인 템플로 마요르Templo Mayor(테노치티틀란을 계승한 오늘날 집합 도시의 역사적 중심지 멕시코시티에서 그 절정을 잠깐 볼 수 있다) 희생제에서 네 조로 나뉜 의식 집행자들이 역시 네 줄로 늘어선 포로 희생자들을 한 줄씩 맡아 처리했는데, 그 줄이 장장 3킬로미터나 이어졌다고 한다. 1487년에 이런 식으로 희생된 인원에 대한 추정치가 있지만, 최소 1만 4천 명에서 최대 8만 명 이상일 정도로 편차가 크다. 과연 이 중에 신빙성 있는 수치가 있을까? 아즈텍 문화의 박멸을 도덕적 명분으로 윤색하려고 했던 에스파냐 사람들의 말을 믿을 수 있을까?

이런 의혹을 억누를 만한 몇 가지 근거가 있다. 우선 통설에 따르면, 인신공희는 아즈텍뿐만 아니라 중앙아메리카와 안데스 산맥에 살았던 다른 종족들의 종교에서도 큰 비중을 차지했다: 고대 멕시코의 올멕Olmec, 사포텍Zapotec, 마야Maya, 톨텍Toltec, 그리고 페루의 모체Moche와 잉카Inca를 포함한 여러 종족들이 인간을 희생물로 삼았다고 알려지거나 추정되고 있다. 기원후 500년경 이 일대에서 가장 번성한 도시였던 테오티와칸Teotihuacan에서 그런 풍습을 보여주는 확실한 증거가 나타났고, 또 페루의 해안가 트루히요Trujillo 인근에 모체 종족이 건설한 와카 데 라 루나(Huaca de la Luna, 달의 신전)의 유적에서 피라미드 밑바닥에 매장된 유골이 무수히 발굴됐다. 한때 사람의 머리뼈를 부수는 데 쓰였던 곤봉까지 여전히 피가 엉겨 붙은 채로 발견됐다. 그러고 보면 모체의 도기에 나타난 무시무시한 모양이 단지 어느 도공의 상상만은 아닐 성싶다(그림 124).

아즈텍족이 인신공희 풍습을 최초로 시작하진 않았지만, 그들은 명백히 군국주의 사회를 지향하며 그 풍습을 극단으로 몰고 갔다. 아즈텍의 젊은 전사는 자신의 가치를 입증하기 위해 전장에서 적을 죽이기도 했지만, 적을 생포해오면 더 큰 가치를 인정받았다. 나중에 특정한 제삿날에 그가 잡은 포로들로 피비린내 나는 죽음의 의식을 치를 수 있었기 때문이다. 아즈텍족이 작성한 도록 중에도 포로의 심장을 떼어 내는 제사장의 모습이 분명하게 남아 있다. 그것은 그들의 자랑이었고, 결코 부끄러운 일이 아니었다. 집단 학살이되 프랑스 혁명 시절의 단두대처럼 신속하고 효율적인 방법이 쓰이지도 않았고, 나치의 '죽음의 수용소'처럼 어떤 산업 공정의 양상을 띠지도 않았다. 그들은 대업을 이룬다는 믿음으로 수많은 인간을 의기양양하게 도륙했다.

아즈텍 제사장들이 제물로 삼은 사람이 도합 몇 명인지 알 길은 없다. 하지만 우리가 테노치티틀란의 유적만 살펴보더라도, 코르테스 일행이 무엇 때문에 전율을 느끼고 분격해서 그 도시를 정의의 이름으로 멸망시켰는지 충분히 짐작할 수

그림 124. 모체 종족의 참수형 도기.

있다. 테노치티틀란에서 아즈텍 종교가 요구한 희생제의 실상은 차치하더라도, 그곳에 남은 제단 장식은 우리를 불편하게 할 만큼 노골적으로 그 제식을 연상시킨다. 템플로 마요르의 제단을 감싼 벽에는 해골 장식이 많은데, 돌로 조각한 후 벽토로 치장한 것이다(그림 125). 신과 제사장은 모두 칼을 입에 물고 있는 모습으로 표현되었다. 실제로 희생제의 필수품이었던 칼은 유리질의 검은 화산암인 흑요석으로 제작된 돌칼이었다. 돌로 조각된 형상 중에 거의 드러누워 있는 사람도 보이는데, 그를 보통 착몰chacmool이라 부른다. 그는 인간의 머리나 심장을 담기에 적당한 크기의 접시를 들고 있다.

인간의 숨통을 끊거나 사지를 절단하는 이미지는 도처에 있지만 대개 상징에 의거한다. 예를 들면, 잘린 목에서 분출하는 피는 힘이 넘치는 뱀으로 나타난다. 또 열대과일처럼 생긴 이상한 물체가 자주 등장하는데, 이는 신의 손아귀에 들어있거나 독립적인 문양을 이룬다. 특히 코아틀리쿠에Coatlicue 신상에서 이런 모양을 명확히 볼 수 있다. 뱀 치마를 걸친 이 신은 지신이며, 아즈텍의 군신인 우이칠로포치틀리Huitzilopochtli의 어머니다(그림 126). 코아틀리쿠에가 두르고 있는 묵직한 목걸이를 보면, 맨 아래에 해골이 펜던트로 달려 있고 그 위로 잘린 손과 손 사이에 이상한 물체가 있다. 테노치티틀란의 성소에서 희생제의 제단으로 쓰기 위해 만들어진 '태양석'을 보아도 중앙에 위치한 해골 형상이 이와 똑같이 생긴 물체를 움켜쥐고 있다. 사실 이것은 과일이 아니다. 인간의 심장이다.

이런 이미지는 희생제를 찬미하며 종교적 기능을 수행한다. 아즈텍의 우주론에 의하면, 신은 자신의 피를 희생하여 이 세계를 창조했다. 케찰코아틀 Quetzalcoatl이라는 '깃털 달린 뱀'도 역시 피를 흘리는 희생을 치렀다. 따라서 신의 덕분으로 생겨난 인간이 은혜에 보답하려면 똑같이 피를 흘리는 수밖에 없다. 만약 보답을 받지 못하면 신은 이 지구를 버릴 것이다. 태양이 식고, 작물이 시들며, 모든 생물이 멸절할 것이다.

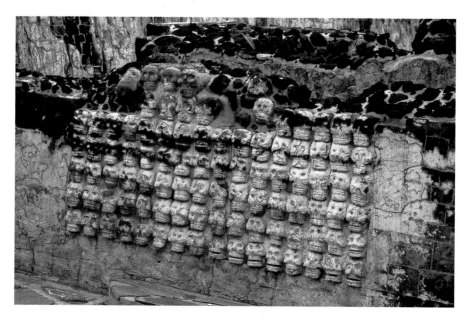

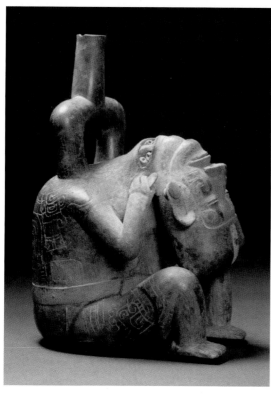

그림 125. 템플로 마요르의 해골 벽면,
테노치티틀란, 15세기.

그림 126. 코아틀리쿠에 석상, 테노치티틀란,
1450~1500년경.

인간의 피가 우주의 자양분이 된다는 믿음은 고대 멕시코 문화에 깊이 뿌리내렸다. 아즈텍 제국보다 수십 세기 앞선 올멕 문명에서 시작된 구기가 있는데, 그 경기 방식은 수수께끼로 남아 있지만 대체로 하늘에 보이는 태양의 일일 추이를 선수들이 재현하는 경기였던 것 같다. 공이 태양의 진로와 반대 방향으로 움직이면 해당 선수가 벌칙을 받았는데, 잔혹한 벌칙일 수도 있었다. 이런 시합을 위해 마야 종족이 치첸이트사Chichen Itza에 웅대하게 지은 경기장에는 잔혹한 벌칙을 보여주는 장면들이 벽면에 조각되어 있다. 예컨대 한 선수가 무릎 보호대를 그대로 착용한 채, 목이 잘린 상대편 선수의 머리를 자랑스레 휘두르는 모습을 볼 수 있다.

아즈텍의 지배층(귀족)은 신을 위해 죽는 것이 영예로운 일이라고 칭송했다. 하지만 정작 그들은 그런 영예를 자청하지 않았다. 때때로 노예나 부랑자가 희생되기도 했지만 희생된 사람들은 대부분 아즈텍 제국이 정벌한 수많은 종족 중에서 사로잡은 포로였다. 또 이런 수많은 종족이 과중한 공물을 바쳤기에 테노치티틀란이 번영할 수 있었다. 정해진 공물을 바치지 않는 종족은 다시 침략을 당했고, 그러면 또다시 다수가 포로로 끌려가 희생되었다. 그러므로 아즈텍 제국은 공포로 건설된 셈이었다. 어디에서나 죽음의 공포를 생생하게 드러내기 위해 칼과 해골, 뜯어낸 심장의 이미지가 필요했다.

1521년, 에르난 코르테스는 아즈텍 제국이 테노치티틀란과 함께 멸망하는 광경을 지켜보았다. 이때 코르테스 군대의 대포와 석궁, 말이 큰 도움이 되었다. 아즈텍족은 이런 것들을 본 적이 없었다. 게다가 에스파냐 사람들이 본의 아니게 퍼뜨린 천연두도 영향을 끼쳤다. 테노치티틀란의 주민들이 포위되었을 때, 마침 이 전염병이 창궐해 큰 타격을 입혔다. 하지만 코르테스의 최대 이점은 바로 그 제국 내에 있었다. 아즈텍족의 지배를 받으면서 그들을 두려워하고 혐오하던 종족이 아주 많았다. 코르테스는 그렇게 불만을 품고 있던 세력을 재빨리 규합했다. 그들은

현지에서 결성된 부대로서 테노치티틀란을 함락하는 데 동참했고 그 도시를 광포하게 휩쓸고 다녔다. 그리고 아즈텍족이 진 빚을 현지에서 쓰이던 최상의 통화로 받아냈다. 그것은 곧 인간의 피였다.

테라코타 군대, 희생물의 대체물?

'중국 최초의 황제'로 알려진 진시황 또는 시황제도 공포감을 조장해 대륙을 통치했던 패자로 악명이 높다. 기원전 221~210년 동안 그는 강병을 앞세워 소국에 불과했던 진秦나라를 대국으로 만들어 놓았고, 북방의 국경에 만리장성을 쌓았다. 인간의 손으로 지은 구조물 중에서 이 장성은 대기권 밖의 우주에서도 육안으로 보이는 유일한 것이다. 하지만 고고학자들은 1970년대부터 꾸준한 연구를 통해 시황제가 공포를 제어하는 데 아주 능숙한 인물이었다는 사실을 밝혀냈다. 그는 죽음에 직면해 느낄 수밖에 없는 공포심을 증가시키지 않고 감소하기 위해 예술을 이용한 선구자였다.

당대 어느 서기의 기록에 의하면, 시황제는 "병사 100만 명과 전차 1천 대, 말 1만 마리를 거느리고 천하를 정복한 후 흐뭇하게 바라보았다"고 한다. 하지만 이런 막강한 권력자도 언젠가 자신도 죽게 된다는 생각에 늘 시달렸다. 이에 소위 황궁 과학자들이 황제의 명을 받들어 불로장생의 영약 재료로 알려진 신비한 식물을 구하려고 사방팔방 헤맸다. 이러한 노력이 수포로 돌아가자 시황제는 최후를 맞을 준비를 했다. 그도 속절없이 이 세상을 떠나야 하는 것이다. 그런데 혼자 가야 할까?

역사가들은 고대에 순장 풍습이 유행했다고 믿는다. 고대에 왕이 죽으면 러시아 대초원의 스키타이인처럼 어김없이 순장을 행했던 민족이 많았을 거라고 믿

는다. 왕가의 하인들은 주군을 모시고 내세로 가기 위해 따라 죽어야 했다. 생전에 왕이 아끼던 말과 마차도 함께 묻혔다. 하지만 시황제는 그렇게 냉혹하지 않았다. 산시 성陝西省 시안西安 부근의 임동臨潼에 자신의 능을 조성하기로 결정한 후, 그 주위의 여러 곳에 갱도를 파고 '저승 친구들'이 머물 지하실을 마련하라는 명을 내렸다. 이전에 지방의 제후나 영주의 무덤에 청동이나 점토로 만든 작은 입상 몇 개를 부장하던 관습은 있었다. 그런데 시황제는 모두 실물 크기의 입상 수천을 대동하고 갔다(그림 127).

당시에 널리 보급된 대형에 따라 일사불란하게 정렬한 보병대, 말·전차·마부를 포함한 기병대, 황제의 근위병으로 보이는 정예 부대도 있다. 모두 점토를 빚어 구워 색을 입힌 것이며, 실전에서 쓰일 수 있는 진짜 청동제 무기와 각종 장비까지 갖추고 있다. 이 엄청난 황릉 주둔군의 구성원은 각자 개성이 있다. 형상의 특정 부위에 거푸집을 사용했지만 저마다 조금씩 다르게 생겼다. 그만큼 신경 써서 만들었다는 얘기다. 황제의 능 자체가 궁전 혹은 궁성이라면, 이런 지하실은 위성처럼 자리 잡은 군영이나 막사인 셈이다.

토우 병정들을 이만한 규모로 결집하는 데 동원된 장인과 일꾼이 대략 50만 명으로 추정되는데, 가히 병참과 예술의 승리라고 할 만하다. 오늘날 우리가 보아도 놀라운 결과다. 하지만 이 중에서 일반에 공개하려는 의도로 제작된 것은 단 하나도 없다는 사실이 더욱 놀랍다. 죽음을 심히 두려워하는 한 남자를 안심시키기 위해 그들은 이렇게 암흑 속에 죽 묻혀 있었다.

에트루리아인과 저승 만들기

시황제는 이승을 떠날 준비를 하면서 어마어마한 사치를 부렸다. 지금 우리

그림 127. 테라코타 군대, 중국. 현재까지 발굴된 병마용의 일부분이다.

가 보면 무척 낯설다. 귀중품이나 희생물이 필요했던 과거의 매장 습속 자체가 생소하게 느껴진다. 1962년, 영국 태생의 미국 시인 오든W. H. Auden은 이런 세태를 다음과 같이 풍자했다(오든의 시 「거처에 감사하며Thanksgiving for a Habitat」 중의 일부—옮긴이).

내가 아는 사람들 중에
은빛 칵테일 용기,
트랜지스터라디오, 목 졸린 하인과
함께 묻히고 싶어 하는 이는 없다……

우리는 더 이상 그렇게 하지 않는다. 미래의 고고학자들이 우리 무덤을 발굴하더라도, 우리가 살았을 때 가졌던 사회적 지위를 알아내기가 매우 어려울 것이다. 게다가 사회과학자들의 중론에 의하면 오늘날 내세에 관한 전통적 믿음을 고수하는 사람들은 극히 소수에 불과하다. 기독교가 설교하는 천국과 지옥도 인류의 집단의식에서 대거 사라졌다. 그럼에도 불구하고 이제 우리는 죽음을 상상했던 고대 에트루리아인의 사례를 조사하려고 한다. 그럴 만한 이유가 있다. 에트루리아인은 로마 시대 이전의 이탈리아에서 살다가 묻힌 사람들로서 여전히 신비로 남아 있고 현재 우리의 세계관과 전혀 다른 세계관으로 살았지만, 이 마지막 사례를 통해 우리도 그들처럼 죽음에 대해 이중적 태도를 취한다는 사실을 새삼스레 깨닫게 된다. 우리는 죽음을 떨쳐 버리려고 하면서 왜 우리 삶 속에 죽음의 이미지를 퍼붓는 걸까? 왜 이런 역설이 지속할까? 우리는 공포와 안심 사이에서 심리적 균형을 유지해야 하는 운명을 타고났기 때문이다. 수천 년 전에 에트루리아인은 이러한 필연성을 감지했다.

1837년, 런던 펠멜Pall Mall 가에 있는 어느 상류 저택에서 전시회가 열렸다.

돌이켜 보면, 세계 최초로 고대 문명을 가상 체험할 수 있는 기회였다. 그 집의 십여 개 방을 임시로 개조해 에트루리아인의 무덤으로 꾸며 놓았다. 로마 북쪽 에트루리아의 주요 도시였던 타르퀴니아Tarquinia에 있는 묘실의 벽화와 장식을 정밀하게 본뜬 것도 있었고, 실제로 에트루리아인의 여러 고분에서 발굴된 돌널과 갑옷·거울·각종 세간·보석·유골 등 다양한 부장품을 전시하는 방도 있었다. 또 여기에 횃불을 밝혀 관람객이 지하 현장으로, 에트루리아 유령이 떠도는 지하 세계로 진입하는 분위기를 자아내기도 했다.

하지만 이 전시장을 관람하는 일이 음울하거나 무서운 경험은 아니었다. 특히 무덤으로 꾸민 전시실의 벽화는 행복하고 안락한 에트루리아 사람들이 야외에 마련된 연회석에서 즐겁게 노래 부르고 춤추는 모습이었다. 이 전시회 책자에 쓰인 표현대로, 에트루리아 시대의 무덤 내부 장식은 대체로 "죽음이 불러내는 공포심을 모두 몰아내려는" 것처럼 보인다. 에트루리아인에게 죽음이란 "내세의 극락으로 통하는 통로일 뿐이었다. 극락에 가면 죽은 친척, 친구와 재회하고 춤과 축제를 즐기면서 영원한 쾌락 속에 살 수 있다"고 그들은 믿었다.

펠멜 전시회는 성황을 이루었다; 자고로 이탈리아를 밝고 포근한 성역으로 그리는 낭만적 상상에도 일조했다. 약 1세기 후, 결핵병을 앓던 로렌스는 이탈리아의 에트루리아 묘지를 몸소 순례했다. 근대의 산업사회가 잃어버린 활력을 구하기 위해 로렌스는 그 죽음의 장소를 찾았다. 타르퀴니아 위쪽의 언덕 비탈에 여러 기의 무덤이 눈에 잘 띄지 않게 자리 잡고 있었는데, 로렌스는 직접 무덤 속으로 들어가 갖가지 벽화를 구경했다. 눈앞에 펼쳐진 그림들은 그를 실망시키지 않았다. '사냥과 낚시의 무덤'에 있는 벽화처럼(그림 128) 단순하고 어찌 보면 유치하게 표현된 명랑하고 발랄한 이미지에 둘러싸인 채, 그 병약한 작가는 "격한 신비감과 죽음 너머 고동치는 생동감"으로 황홀해졌다. 고대 에트루리아 사람들은 "경쾌한 생의 물결"에 따라 활기차게 "진정한 충만감을 느끼며 살았을" 거라

그림 128. 다채로운 절벽에서 다이빙하는 소년들. 「사냥과 낚시의 무덤Tomb of Hunting and Fishing」 벽화 중 일부, 타르퀴니아, 기원전 500년경.

고 로렌스는 확신했다.

실상 에트루리아인의 문학작품 중에 남아 있는 것이 없기 때문에 그들의 신앙을 추측하기가 오히려 쉬워졌다. 우리의 추측을 반박할 에트루리아인의 목소리는 없다. 하지만 고고학자들의 조사 결과를 보면, 죽음에 대한 에트루리아인의 관념이 자못 복합적이었다는 사실을 알 수 있다. 영국 빅토리아 시대의 대중과 가슴 뜨거운 로렌스가 그렸던 장밋빛 전망 이상의 복잡함이 있었다.

에트루리아인은 망자에게 친숙한 안식처를 제공하려는 의도로 무덤을 만들었다. 즉, 살아생전의 주택을 모방했다. 에트루리아 초기의 오두막 형태의 유골 단지hut urns가 그런 의도를 잘 반영한다. 이것은 죽은 자를 화장한 후 유해를 담기 위해 점토나 청동으로 만든 용기인데, 오두막집 모양으로 생겼다. 에트루리아 사람들의 의도는 그들이 이곳저곳에 남긴 공동묘지에서 더욱 확연하다. 그들은 무른 화성암이 많은 곳에 묘지를 조성했기 때문에 통돌을 깎아 내부에 널찍한 널방을 만들기가 비교적 용이했다. 이때 에트루리아 석공은 목조 건축에서 흔히 보는, 지하에서 실지로 하중을 부담하지 않는 창호, 지붕, 기둥, 장선長線 등의 부재뿐만 아니라, 갑옷·투구·의자를 포함한 각종 가재도구와 실내장식을 석재로 재현했다 (그림 129).

비교적 간소하게 뫼를 쓸 때에도 가정에서 쓰던 물품을 부장했다. 컵과 접시, 저승에서 먹을 식량은 물론이고 부집게와 방추를 묻기도 했다. 이리하여 에트루리아의 죽은 자들은 '조상 공동체'를 이루었고, 정성스럽게 조성된 각 묘지는 단순한 공동묘지가 아니라 네크로폴리스(necropolis, 사자의 도시)가 되었다. 이러한 특징이 가장 확실하게 표현된 곳은 로마와 타르퀴니아 사이의 체르베테리 Cerveteri에 위치한 묘지다. 너른 고원 위에 생긴 이 묘지는 지금도 도회 분위기를 유지하고 있다. 한길이나 샛길을 끼고, 혹은 층층 대지 위에 자리 잡은 수많은 무덤들이 영원한 안식을 취하기에 알맞은 주택단지처럼 보인다(그림 130). 로렌스는

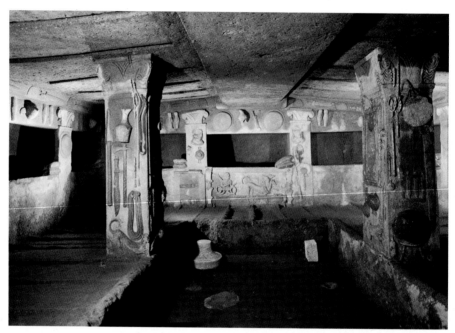

그림 129. 돈을새김 무덤Tomb of the Reliefs의 내부, 체르베테리Cerveteri, 기원전 350년경.

그림 130. 반디타차Banditaccia '네크로폴리스', 체르베테리.

1927년 봄에 체르베테리 묘지를 둘러본 후, "실로 편안하고 친근하며 자유로운 자연성과 자발성…… 금세 영혼을 안심시키는" 곳이라고 느꼈다. 이렇게 평온하고 아늑한 환경이라면 죽음이 매우 매혹적인 사건으로 보인다.

하지만 에트루리아인이 상상한 내생에도 어두운 면이 있었다. 죽음이 동반하는 흉측한 악마와 지독한 고문이 있었다. 그들이 남긴 이미지의 이러한 측면은 펠멜 전시회에서 별로 부각되지 않았다. 한편, 로렌스는 이것이 로마의 영향이라고, 에트루리아인의 자유로운 영혼이 침식당해 나타난 안타까운 현상이라고 치부했다. 하지만 그간의 연구 결과를 고려하면, 이런 어두운 면은 에트루리아에서 자생한 것으로 보인다. 죽음은 단지 행복한 삶의 연장일 거라는 안일한 생각을 견제하려는 듯이 말이다.

1985년, 타르퀴니아 지역에 현대식 수도를 시설하기 위해 배관 공사를 계획하던 중에 기술자들이 텅 빈 지하 공간을 탐지했다. 그들은 작업을 중단할 수밖에 없었다. 연락을 받고 현장에 도착한 고고학자들은 땅에 구멍을 낸 후 잠망경으로 공간을 들여다보았다. 확실히 에트루리아 시대의 무덤이었다. 언뜻 벽화도 보였다. 과거에 이 지역에서 벽화 있는 무덤이 여러 차례 발견되었기 때문에 그리 놀라운 일은 아니었다. 그러나 잠망경을 회전시키며 무덤 속 벽화를 찬찬히 살펴보니 참으로 놀라운 이미지가 눈에 들어왔다.

무덤 속 한쪽 벽면을 장식한 장면은 예사로웠다. 사람들이 흥겹게 음주와 가무를 즐기는 모습이었다. 그런데 다른 쪽에 그려진 사람들은 창백한 얼굴로 떨고 있었다. 거칠게 어둠 속을 더듬는 매부리코 악마의 무리가 그들을 에워싸고 있었다(그림 131). 우리는 이곳을 그냥 '푸른 악마의 무덤'이라고 부르지만, 사실 여기에 쓰인 푸른색은 평범한 색조가 아니다. 흡사 썩은 살 위에 금속성 푸른 빛깔의 파리 떼가 우글거리는 것처럼 보는 이의 비위를 상하게 만드는 색이다. 이런 이미지는 안심시키기 위한 것이 아니라 정반대다.

그림 131. 푸른 악마의 무덤Tomb of the Blue Demons 내부 벽면에 그려진 매부리코 악마, 타르퀴니아, 기원전 420년경.

현존하는 이미지 중에서 이것이 지옥을 표현한 가장 오래된 사례일까? 그럴지도 모른다. 분명히 이것은 에트루리아 시대의 획기적인 도상 변화를 보여주는 초기 사례다. 이후 에트루리아인의 무덤 속 회화나 조각에 흉측한 악마가 부쩍 많이 등장한다. 악마들의 우두머리인 카룬Charun은 푸르스름한 납빛을 띠고 부리가 달린 형상이다. 카룬은 황천에서 죽은 자를 실어 나르는 뱃사공으로서 큰 몽둥이를 들고 망자의 길을 재촉한다. 카룬을 따르는 악마들은 저승의 참모이자 이승에서 환영받지 못하는 사자使者로 표현된다. 이들은 흔히 날개를 달고 있으며, 이 세상을 떠나야 할 영혼을 붙잡아 오는 임무를 수행한다. 그렇다면 과연 무엇이 에트루리아인의 내세관을 이렇게 낙관에서 비관으로 변화시켰을까?

로마의 영향을 지적했던 로렌스의 말에도 일리는 있다. '푸른 악마의 부덤'에 벽화가 그려질 무렵(기원전 5세기 말) 에트루리아의 국운은 기울고 있었다. 이보다 1세기 정도 앞서 로마 사람들에게 타르퀴니우스 수페르부스Tarquinius Superbus라고 알려진 에트루리아 왕(일명 오만왕 타르퀴니우스)은 빈민촌과 다름없던 곳을 웅장한 도시로 바꾸어 놓았다. 티베르 강변의 몇몇 언덕을 중심으로 자리 잡은 마을에 궁전을 건설하고, 광장과 시장 구역을 확충하고, 거대한 배수로를 설치했다. 그러나 에트루리아 왕가는 기원전 510년경에 로마에서 추방당했고, 로마의 시민과 농부들이 세운 공화국은 군국주의를 실험하며 무력으로 영토를 확장해 에트루리아의 비옥한 중심부까지 쳐들어갔다. 당시 에트루리아의 도시들은 동맹을 맺고 있었지만 로마의 공세를 저지할 만큼 긴밀하게 협력하지 못했다. 결국 기원전 396년, 에트루리아의 주요 도시 중 하나인 베이이Veii를 로마 군대가 점령했다. 그 후 체르베테리와 타르퀴니아를 포함한 다른 도시들도 잇따라 함락되었다. 기원전 1세기 말에 이르러, 그러니까 아우구스투스 황제와 그의 총애를 받았던 시인 베르길리우스가 활동하던 시절에 에트루리아의 언어와 문화는 한낱 골동품에 지나지 않았다.

에트루리아의 예언자들은 숙명론을 신봉하는 성직자로서 조국의 불가피한 종말을 예언했다. 그랬기 때문에 에트루리아의 도시들이 로마의 침략에 제대로 대항하지 못했을 수도 있다. 하지만 개인의 차원에서 보자면, 분명히 이에 대응하는 조치가 있었다. 에트루리아 사람들은 죽음의 이미지를 수정했다. 내세에서도 잔치는 여전히 벌어질 테지만, 복을 받은 사람만이 그것을 누린다. 이제 내세의 잔치는 희망 사항일 뿐 무조건 예정된 것이 아니다. 저주를 받아야 마땅한 사람이 있으면 악마가 그에게 저주를 내리리라.

에트루리아 문명은 사라졌어도 에트루리아의 망자들은 지하 무덤 속에 은연히 머물렀다. 베르길리우스가 『아에네이드』 제6권에서 서구 문학 사상 최초로 저승을 자세히 묘사할 때, 에트루리아인의 내세관을 얼마나 참고했는지 우리는 알지 못한다. 또 베르길리우스의 중세 계승자라고 자처했던 단테Dante가 『신곡Divina Commedia』 「지옥편Inferno」에서 유대 기독교의 지옥과 '이교'의 하데스Hades를 기발하게 결합해 시적으로 묘사할 때, 에트루리아 무덤 속 이미지에 관한 지식을 얼마만큼 인용했는지도 확실히 알 수 없다.

에트루리아 시대의 이미지가 기독교로 흘러들었을까? 만약 그렇지 않다면, 놀라운 우연의 일치라고 볼 수밖에 없다. 15세기 말, 이탈리아 화가 루카 시뇨렐리 Luca Signorelli는 교회 벽면에 '종말 장면'을 그려 달라는 주문을 받았다. 기독교에서 종말이란, 최후의 심판을 통해 악한 사람은 유황 불길 속에 던져져 고통을 받고 정의로운 사람은 찬란한 천국으로 인도되는 날을 의미한다. 하지만 시뇨렐리가 오르비에토Orvieto 성당의 산브리치오San Brizio 예배당에 그린 프레스코 벽화는 신약성서 「요한 계시록Revelation」 중의 계시 구절을 별로 반영하지 않는다. 오르비에토는 한때 에트루리아의 대도시였다. 오르비에토가 자리 잡은 언덕의 기슭에는 지금도 에트루리아 시대의 무덤들이 가지런히 남아 있다. 아마 그 성당도 에트루리아의 신전이 있던 터에 세워졌을 것이다. 시뇨렐리는 저주받은 사람들이 벌 받는

그림 132. 루카 시뇨렐리, 「저주받은 사람들The Damned」, 오르비에토, 1499~1502년.

장면 속에 푸르스름한 잿빛 악마들을 그려 넣었다(그림 132). 이것은 그가 에트루리아 무덤을 직접 답사한 결과일까? 아니면 현지인의 기억 속에 남아 있던 옛이야기를 전해 들었던 것일까?

마침내……

오르비에토 성당의 그림들은 참배자에게 내세를 고려해 신중한 선택을 하라고 촉구한다. 구원이냐, 저주냐? 영원한 축복을 받겠느냐, 아니면 영원한 고문을 받겠느냐? 한쪽에는 죽음에 대비하는 격려와 위안이 있고, 다른 쪽은 순전히 공포뿐이다.

앞서 언급했듯이 요즘 기독교를 바라보는 시각은 예전과 같지 않고, 지옥에 대한 공포심도 많이 사라졌다. 그러나 인간이 최후를 상상하는 경향은 범속한 사회에서도 굳건히 계속된다. 화랑 안에서, 연극 무대 위에서, 또는 영화나 텔레비전 화면 속에서. 아니 어쩌면 주말마다 발행되는 다채로운 잡지만 보아도 충분하다. 대개 그런 잡지의 지면은 삶의 방식을 드러내는 것(요리, 포도주, 건강, 미용, 패션, 여행)으로 가득 차 있지만, 죽음에 관한 얘기도 필수 요소처럼 실린다. 이 세상 어딘가에서 전쟁과 기근, 질병으로 고통받는 사람들을 보통 글보다 사진 위주의 편집으로 보여준다(그림 133).

이런 사진을 보고 나서 식사를 하지 못할 사람은 없을 것이다. 바로 이것이 지금 우리가 죽음의 공포에 대처하는 방법이다. 우리가 기대하는 수명은 늘어났지만, 우리는 예나 지금이나 불사신이 아니다. 우리가 이 점을 기억하도록 때때로 이미지가 도움을 준다.

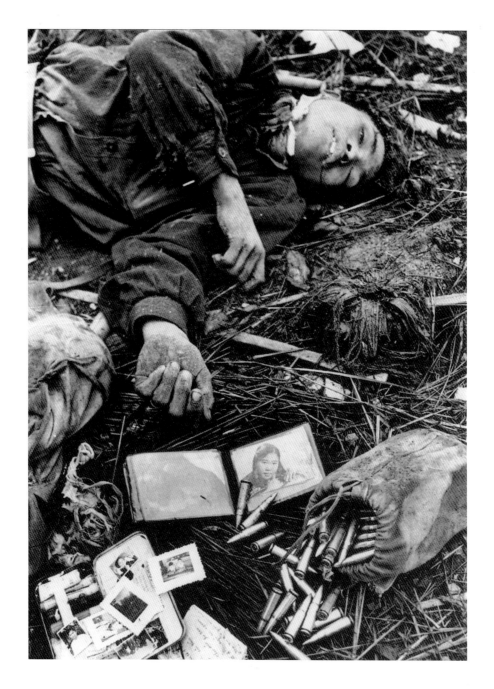

그림 133. 통일 전 북베트남 군인의 시신과 노획당한 후 남은 소지품, 1968년. 돈 맥컬린Don McCullin이 베트남 중부 도시 후에Hue에서 촬영한 사진이다.

참고문헌

1장 인간 예술가
1장의 전반적인 내용과 관계있는 서적은 다음과 같다.

- Ellen Dissanayake, What is Art for? (Washington, 1988); Homo Aestheticus: Where Art Comes from and Why? (Washington, 1995). 예술이란 무언가를 특별하게 만들기 위한 수단이라는 전제하에 예술을 향한 인간의 본능을 탐구한다.
- M. Greenhalgh & V. Megaw, Art in Society (London, 1978); R. Layton, The Anthropology of Art (2nd ed., Cambridge, 1991). 다양한 사례를 통해 예술을 인류학의 관점으로 해석한다. 이론과 실제가 균형을 잘 이루고 있다.
- W. Noble & I. Davidson, Human Evolution, Language and Mind (Cambridge, 1996). 인류의 상징 능력 발달 초기 단계를 개관한다.
- D. Freedberg, The Power of Images (Chicago, 1989). 예술에 대한 인간의 반응을 역사적 사례를 통해 설명한다.
- N. H. Freeman & M. V. Cox, Visual Order: The Nature and Development of Pictorial Representation (Cambridge, 1985). 어린이가 예술을 하는 방식을 다룬다.
- Franz Boas, Primitive Art (Cambridge, 1927). 원시primitive를 '단순하다'는 의미로 받아들이는 것은 그릇된 선입견이라고 지적한다.
- S. Price, Primitive Art in Civilized Places (Chicago, 1989). 고대의 비서구 예술이 서구에서 전승되는 '예술 이야기'에 쉽게 부합하지 않는다는 것을 예증한다.

2장. 상상의 탄생
알타미라 동굴벽화를 발견한 에스파냐 귀족과 딸에 관한 의미심장한 이야기는 본문에 전말을 싣지 못하고 요점만 간추렸다.

- B. Madariaga de la Campa, Sanz de Sautuola and the Discovery of the Caves of Altamira (Santander, 2001). 알타미라 발견과 뒷이야기를 상술한다.
- Emile Cartailhac, 'Mea culpa d'un sceptique,' L'Anthropologie 13 (1902), pp.348-354. 에밀 카르타약의 중대한 참회록.
- P. J. Ucko & A. Rosenfeld, Palaeolithic Cave Art (London, 1967); P. G. Bahn, Prehistoric Art (Cambridge, 1998); M. Lorblanchet, La Naissance de l'Art (Paris, 1999). 선사시대 동굴벽화에 관한 논쟁 내용을 충실히 소개한다.
- Current Anthropology 28 (1987), pp.63-89. 존 핼버슨John Halverson의 '예술을 위한 예술' 이론을 소개한다.

- J-M Chauvet et al., Chauvet Cave: The Discovery of the World's Oldest Paintings (London, 1996). 쇼베 동굴을 직접 관람할 수 없어서 안타까운 사람들은 여기에 담긴 훌륭한 벽화 사진을 보면서 아쉬움을 조금이나마 달랠 수 있다.
- N. Aujoulat, The Splendour of Lascaux (London, 2005). 라스코 동굴에 관한 저서.
- C. Gamble, The Palaeolithic Societies of Europe (Cambridge, 1999). 석기시대의 '문화 폭발', 음식 등에 대해 논의한다.
- David Lewis-Williams, The Mind in the Cave (London, 2002). 동굴벽화를 샤먼 풍습의 산물로 이해해야 한다는 주장을 집요하고 조리 있게 펼친다.
- B. Keeney ed., Ropes to God: Experiencing the Bushman Spiritual Universe (Philadelphia, 2003), p.53. 본문 중 사자로 '변신'한 부시먼 샤먼 이야기의 출처.
- Palèorient 26 (2001), pp.45-54; J. Peters & K. Schmidt, 'Animals in the Symbolic World of Pre-Pottery Neolithic Göbekli Tepe,' Anthropozoologica 39 (2004), pp.179-218. 괴베클리 테페 발굴의 중간 결과를 담고 있다.
- J. Cauvin, The Birth of the Gods and the Origins of Agriculture (Cambridge, 2000); S. Mithen, After the Ice (London, 2003). 괴베클리 테페 고고학을 폭넓게 고찰한다.

3장. 인간보다 인간처럼

- Kenneth Clark, The Nude (London, 1956). 서구의 인체 재현 전통에 관한 불후의 명작.
- G. L. Hersey, The Evolution of Allure (Cambridge, Mass., 1996). 인체 재현에 대한 깊이 있는 통찰이 돋보인다.
- W. Angeli, Die Venus von Willendorf (Vienna, 1989). 빌렌도르프 비너스에 관한 이야기.
- V. S. Ramachandran & W. Hirstein, 'The Science of Art,' Journal of Consciousness Studies 6 (1999), pp.15-41. 정점 이동 이론을 통해 조형 예술을 설명한다(후속 저널에서 비평 및 논쟁이 이어진다).
- V. S. Ramachandran, The Emerging Mind (London, 2003). 라마찬드란이 2003년에 BBC(Radio 4)를 통해 강의한 내용.
- V. S. Ramachandran, The Tell-Tale Brain (London, 2011). 인간의 예술성을 두뇌 과학의 관점에서 설명한다.
- N. Tinbergen, The Herring Gull's World (London, 1953). 갈매기 새끼의 습성을 연구한 결과.
- E. Iversen, Canon and Proportions in Egyptian Art (2nd ed., Warminster, 1975); G. Robins, Proportion and Style in Ancient Egyptian Art (London, 1994). 고대 이집트 예술의 전통 및 규범을 다룬다.
- A. F. Stewart, Art, Desire and the Body in Ancient Greece (Cambridge, 1997); W. G. Moon ed., Polykleitos, the Doryphoros and Tradition (Wisconsin, 1995). 고대 그리스 조각상을 상세히 고찰한다.
- N. J. Spivey, Understanding Greek Sculpture (London, 1996). '그리스 혁명'을 위주로 설명한다.

4장. 옛날 옛적에

- T. Shone, Blockbuster (London, 2004). 할리우드 영화와 이야기 산업의 역사를 친절하게 설명한다.

- M. Bal, Narratology: Introduction to the Theory of Narrative (Toronto, 1985). 이야기를 더욱 학구적으로 논한다.

- J. Bruner, Making Stories (Harvard, 2002). 심리학으로 이야기를 조명한다.

- Roland Barthes, 'Introduction à l'analyse structurale des récits.' L'analyse structurale du récit ('Communications' 8: Paris, [1966] 1981). 영향력 있는 기호학 논문집을 위해 롤랑 바르트가 작성한 머리말의 일부를 번역해 본문에 인용했다.

- P. J. Holliday ed., Narrative and Event in Ancient Art (Cambridge, 1993). 고대의 이야기 예술 및 향연 전통이 퇴화하지 않았다고 주장한다. 'Narration in Ancient Art,' American Journal of Archaeology (1957), Vol.61 참조.

- A. George, The Epic of Gilgamesh: A New Translation (London, 1999). 길가메시에 관한 가장 권위 있는 문헌을 추적하는 과정을 해설한다.

- J. Maier, Gilgamesh: A Reader (Wauconda, 1997). 길가메시 서사시에 관한 다양한 문헌 자료를 소개한다.

- J. Bottéro, Mesopotamia: Writing, Reasoning, and the Gods (Chicago, 1991). 메소포타미아 문학을 논한다.

- H. Rassam, Asshur and the Land of Nimrod (New York, 1897), p.24. 니네베의 사자 사냥 돋을새김을 발견한 과정을 설명한 본문의 출처.

- J. Reade, Assyrian Sculpture (London, 1983); D. Collon, Ancient Near Eastern Art (London, 1995). 대영박물관에 전시된 아시리아 돋을새김에 대한 해설이 담겨 있다.

- M. L. West, The East Face of Helicon (Oxford, 1997). 기존의 통설을 벗어나 고대 그리스 문학이 '헬리콘 동쪽'에서 받은 영향을 추적한다.

- G. A. Gaballa, Narrative in Egyptian Art (Mainz, 1976). 고대 이집트의 이야기 예술을 다룬다.

- W. K. Simpson ed., The Literature of Ancient Egypt: An Anthology of Stories, Instructions and Poetry (Yale, 1973). 고대 이집트 문학의 사례를 조사한다.

- Carl Robert, Bild und Lied (Berlin, 1881); H. A. Shapiro, Myth into Art (London, 1994). 고대 그리스의 신화, 문헌, 그림 사이의 연관성을 탐구한다. 이 주제는 100년이 넘도록 학자들의 호기심을 자극하고 있다.

- D. L. Page, The Homeric Odyssey (Oxford, 1955). 키클롭스 이야기의 보편성을 역설한다. J. G. Frazer trans., 'Apollodorus,' Loeb edition, Bibliotheca, Vol.2, p.404 이후 참조.

- L. R. Goldman, Child's Play: Myth, Mimesis and Make-Believe (Oxford/New York, 1998). 파푸아뉴기니의 바야 호로 이야기를 담고 있다.

- S. Settis et al., La Colonna Traiana (Turin, 1988). 트라야누스 원주를 고찰한다.

- A. Malissard, 'Une nouvelle approche de la Colonne Trajane,' Aufstieg und Niedergang

der römischen Welt II, 12.1 (Berlin/New York, 1982), pp.579–604. 트라야누스 원주의 '영화적' 특성을 기술한다.

• T. G. H. Strehlow, Songs of Central Australia (Sydney, 1971). 오스트레일리아 원주민의 '노랫길' 과 이야기 방식을 탐구한다.
• B. Hill, Broken Song (Milsons Point, 2002). 스트렐로의 일대기.
• R. & C. Berndt, The Speaking Land (Ringwood, 1989). 오스트레일리아 원주민 민화 선집.
• P. Taçon et al., 'Birth of the Rainbow Serpent in Arnhem Land Rock Art and Oral History,' Archaeology in Oceania 31 (1996), pp.103–124. 무지개 뱀 이야기를 고찰한다.
• G. Chaloupka, Journey in Time (Chatswood, NSW, 1993). 아넘랜드의 암벽화를 풍부한 도판과 함께 소개한다.
• D. A. Roberts & A. Parker, Ancient Ochres: The Aboriginal Rock Paintings of Mount Borradaile (Marleston, 2003). 보라데일 산 일대에 분포한 암벽화를 보여준다.

5장. 제2의 자연

• A. C. Haddon, Evolution in Art (London, 1895). 해든의 주장으로서 본문에 인용된 문장의 출처.
• C. Chippindale & G. Nash eds., The Figured Landscapes of Rock-Art: Looking at Pictures in Place (Cambridge, 2004); B. Bender ed., Landscape: Politics and Perspectives (Oxford, 1993); C. Tilley, A Phenomenology of Landscape: Places, Paths and Monuments (Oxford, 1994). 선사시대의 유적지, 암면 예술과 지형의 관계를 과거와 현재의 관점으로 설명한다.
• Simon Schama, Landscape and Memory (London, 1995); K. Clark, Landscape into Art (2nd ed., London, 1976). 서구의 전통적 자연관에 대한 통찰이 돋보인다.
• R. Ling, 'Studius and the Beginnings of Roman Landscape Painting,' Journal of Roman Studies 67 (1977), pp.1–16. 고대 로마의 벽화를 다룬다.
• E. H. Gombrich, Norm and Form (Oxford, 1966), pp.107–121. 르네상스 예술 이론.
• S. Bush & H. Shih, Early Chinese Texts on Painting (Harvard, 1985), pp.141–190; M. Sullivan, Symbols of Eternity: The Art of Landscape Painting in China (Oxford, 1979). 중국 화가들을 조명한다.
• A. Wilton & T. Barringer, American Sublime: Landscape Painting in the United States 1820–1880 (London, 2002). '그림 같은 풍경'에 대한 미국인의 시각을 설명한다.
• S. Boettger, Earthworks: Art and the Landscape of the Sixties (California, 2003). '대지예술' 을 개괄한다.

6장. 예술과 권력

• C. Read & O. Dalton, Antiquities from the City of Benin…… in the British Museum (London, 1899). 영국의 '보복 원정대'가 베닌에서 약탈한 보물에 관한 기록.
• W. Fagg, Nigerian Images (London, 1963). 나이지리아 지역의 전통 예술에 대한 체계적 연구 결

과.

• P. Burke, The Fabrication of Louis XIV (Yale, 1992). 유럽 궁정의 겉치레를 보여준다.

• C. Geertz, Negara (Princeton, 1980). '극장국가'라는 개념을 설명한다.

• D. V. Clarke, T. G. Cowie & A. Foxon, Symbols of Power: At the Time of Stonehenge (Edinburgh, 1985). 2002년에 발견된 '스톤헨지 왕'의 유물에 대한 고고학적 배경 지식을 제공한다.

• M. Frangipane ed., Alle origini del potere: Arslantepe, la collina dei leoni (Milan, 2004). 이탈리아 고고학자들의 아르슬란테페 발굴 결과.

• H. Frankfort, Cylinder Seals (London, 1939); J. N. Postgate, Early Mesopotamia: Society and Economy at the Dawn of History (London, 1992). 고대 메소포타미아 지역의 왕실에서 사용한 이미지를 탐구한다.

• C. Nylander, 'Achaemenid Imperial Art,' M. T. Larsen ed., Power and Propaganda: A Symposium on Ancient Empires (Copenhagen, 1979), pp.345–359; J. Boardman, Persia and the West (London, 2000). 페르시아 제국을 다룬다.

• D. M. Lewis et al. eds., Cambridge Ancient History, VI: The Fourth Century B.C. (Cambridge, 2nd ed., 1994), pp.876–881; J. Carlsen et al. eds., Alexander the Great: Reality and Myth (Rome, 1993); M. J. Price, The Coinage in the Name of Alexander the Great (Zürich, 1991); A. F. Stewart, Faces of Power (California, 1993). 알렉산더에 관한 방대한 문헌 중 추천할 만한 저서다.

• M. Andronikos, Vergina: The Royal Tombs (Athens, 1994). 베르기나 발굴 당시의 감격적인 상황을 전한다.

• Ronald Syme, The Roman Revolution (Oxford, 1939). 아우구스투스 정권을 치밀하게 분석하며 파시스트 독재자들의 집권 과정을 참조한다.

• P. Zanker, The Power of Images in the Age of Augustus (Ann Arbor, 1988). 아우구스투스 정권의 이미지 사용 방식을 면밀히 조사한다.

• D. Ades et al., Art and Power: Europe under the Dictators 1930–45 (London, 1955). 전체주의가 낳은 예술을 다룬다.

7장. 보이지 않는 것을 보다

• T. Higuchi ed., Bamiyan: Art and Archaeological Researches on the Buddhist Cave Temples in Afghanistan 1970–1978 (4 vols., Dohosha, 1983〜4). 탈리반의 공격이 있기 전에 바미얀 유적을 조사한 결과.

• R. Byron, The Road to Oxiana (London, 1981)[1937], pp.262–4; Apollo magazine July 2002, pp.28–34. 바미얀 유적의 사진 및 그에 대한 편견을 보여준다.

• D. Klimburg-Salter, The Kingdom of Bamiyan: Buddhist Art and Culture of the Hindu Kush (Naples, 1989). 현장玄奘이 남긴 기록을 중심으로 바미얀 유적을 고찰한다.

• H. A. Giles trans., The Travels of Fa-hsien (399–414 A.D.): A Record of the Buddhistic

Kingdoms (Cambridge, 1923). 법현法顯의 불국기.

- Aurel Stein, On Ancient Central Asian Tracks (London, 1933), pp.193–202; S. Whitfield ed., The Silk Road: Trade, Travel, War and Faith (London, 2004). 비단길에 세워진 불교 성상을 추적하고 조사한다.
- A. K. Coomaraswamy, 'The Origin of the Buddha Image,' Art Bulletin 9 (1927), pp.287–328; B. Rowland, The Evolution of the Buddha Image (New York, 1968); J. Miksic, Borobudur (Hong Kong, 1990). 불교 성상을 다룬다.
- D. L. Eck, Darśan: Seeing the Divine Image in India (Chambersburg, 1981); R. H. Davis, Lives of Indian Images (Princeton, 1997). 힌두교 성상을 다룬다.
- E. Kitzinger, Byzantine Art in the Making (Cambridge, Mass., 1977); A. Grabar, Christian Iconography: A Study of Its Origins (New York, 1968); N. J. Spivey, Enduring Creation (London, 2001), p.39 이후. 기독교 초기 예술을 탐구한다.
- A. Besançon, The Forbidden Image (Chicago, 2000). 성상 파괴 논쟁의 내용을 다룬다.
- L. Ouspensky & V. Lossky, The Meaning of Icons (Boston, 1955). 성화聖畵를 다룬다.
- G. A. Bailey, Art on the Jesuit Missions in Asia and Latin America, 1542–1773 (Toronto, 1999). 과라니족의 기독교 성상을 살펴본다.
- M. J. Ramos & I. Boavida eds., The Indigenous and the Foreign in Christian Ethiopian Art (London, 2004). 에티오피아인의 기독교 성상을 살펴본다.
- M. Henry, Voir l'invisible: Sur Kandinsky (Paris, 1988). 칸딘스키를 논한다. 이 책의 7장 제목은 이 표제에 공명한다.

8장. 죽음을 앞두고

8장의 서두와 말미에 인용된 D. H. 로렌스는 아즈텍 문명에도 관심이 많았다. 이는 그의 소설 「The Plumed Serpent」(1926)에서 명확히 드러난다.

- P. Ariès, The Hour of Our Death (New York, 1981). 죽음에 대한 서구인의 태도를 역사적으로 고찰한다.
- P. Metcalf & R. Huntington, Celebrations of Death (Cambridge, 1979). 죽음에 관한 인류학.
- M. Parker Pearson, The Archaeology of Death and Burial (Texas, 1999). 죽음에 관한 고고학.
- J. N. Bremmer, The Rise and Fall of the Afterlife (London, 2002). 서구 내세관의 발전 과정을 추적한다.
- Kathleen Kenyon, Digging Up Jericho (London, 1957). 예리코 두개골에 관한 흥미로운 설명.
- J. Flenley & P. Bahn, The Enigmas of Easter Island (Oxford, 2003). 이스터 섬을 조사한 고고학자들의 성과 보고.
- S. R. Fischer, Island at the End of the World (London, 2005). 이스터 섬의 '난폭한 역사'를 조명한다.
- S. Greenblatt, Marvelous Possessions (Oxford, 1991). 아즈텍 희생제에 대한 에스파냐 사람들

의 언설을 비평한다.

- Inga Clendinnen, Aztecs: An Interpretation (Cambridge, 1991); Representations 33 (1991), pp.65–100. 아즈텍 희생제를 더욱 면밀히 분석한다.
- B. d'Agostino, 'Image and Society in Archaic Etruria,' Journal of Roman Studies 79 (1989), pp.1–10; N. J. Spivey, Etruscan Art (London, 1997). 에트루리아인의 내세관과 예술을 다룬다.
- S. Steingräber et al., Etruscan Painting (New York, 1986). 에트루리아의 무덤 벽화를 총람한다.
- S. de Filippis ed., Sketches of Etruscan Places and Other Italian Essays (Cambridge, 1992). 로렌스의 에트루리아 여행기를 충실히 주해했다.
- Don McCullin, Unreasonable Behaviour (London, 1990). 돈 맥컬린의 자서전.
- Don McCullin, Don McCullin (London, 2001). 돈 맥컬린의 작품집. 전 편집자 해럴드 에번스 Harold Evans가 서문을 작성했다.

이미지 출처

찾아보기

『맞서는 엄지』 1쇄 정오표

쪽수	줄	수정 전	바로잡음
90	그림설명	"그림 30. '창을 든 사람'. 폴리클레이토스 작품의 모작, 기원전 440년경."	"그림 30. '크리티오스 소년'. 아테네 아크로폴리스, 기원전 약 490년. 작품의 크기는 실물보다 약간 작게 보인다."
178	그림		그림 59와 그림 60의 위치가 바뀜.
226	그림설명		그림 80과 그림 81의 그림 설명 위치가 서로 바뀜.
260	17줄	(3장, 00쪽).	(3장, 81쪽 참조).
261	1줄	(3장, 00쪽).	(3장, 94쪽 참조).

지은이 **나이즐 스파이비**

작가이자 고고학자인 나이즐 스파이비는 1958년 영국에서 태어나 고대 그리스·로마 미술을 전공하고
케임브리지 대학교Cambridge University 교수 및 엠마누엘 칼리지Emmanuel College 선임 연구원으로
활동 중이다. 영국-그리스 연맹이 수여하는 런치먼 상Runciman Award 수상작『그리스 조각
이해Understanding Greek Sculpture』(1996)를 비롯해『그리스 미술Greek Art』(1997), 많은 호평을
받은『인내의 창조Enduring Creation』(2001) 등 그리스와 에트루리아 미술에 관한 여러 저서가
있다. 이 책을 바탕으로 제작된 BBC TV 시리즈『How Art Made the World』의 진행자이기도 하다.

옮긴이 **김영준**

홍익대학교 건축학과를 졸업하고, 연세대학교와 셰필드Sheffield대학교 대학원에서 건축 및 예술
이론을 전공했다. 옮긴 책으로『쿠엔틴 타란티노』와『올 댓 이즈』가 있으며, 현재 강릉원주대학교
강사로 활동 중이다.

맞서는 엄지
ⓒ 나이즐 스파이비, 2015

2015년 7월 30일 초판 1쇄 발행

지은이 나이즐 스파이비
옮긴이 김영준
펴낸이 우찬규, 박해진
펴낸곳 도서출판 학고재(주)

등 록 2013년 6월 18일(제2013-000186호)
주 소 서울시 마포구 양화로85(서교동) 동현빌딩 4층
전 화 편집 02-745-1722 영업 070-7404-2810
팩 스 02-3210-2775
홈페이지 www.hakgojae.com

ISBN 978-89-5625-290-2 03600